Gustave Doré ı Dante Alighieri

La Divina Commedia

한길사

Gustave Doré ▮ Dante Alighieri

La Divina Commedia

귀스타브 도레가 그린 단테 알리기에리의 『신곡』

해설 ▮ 옮김 ▮ 박상진

한길사

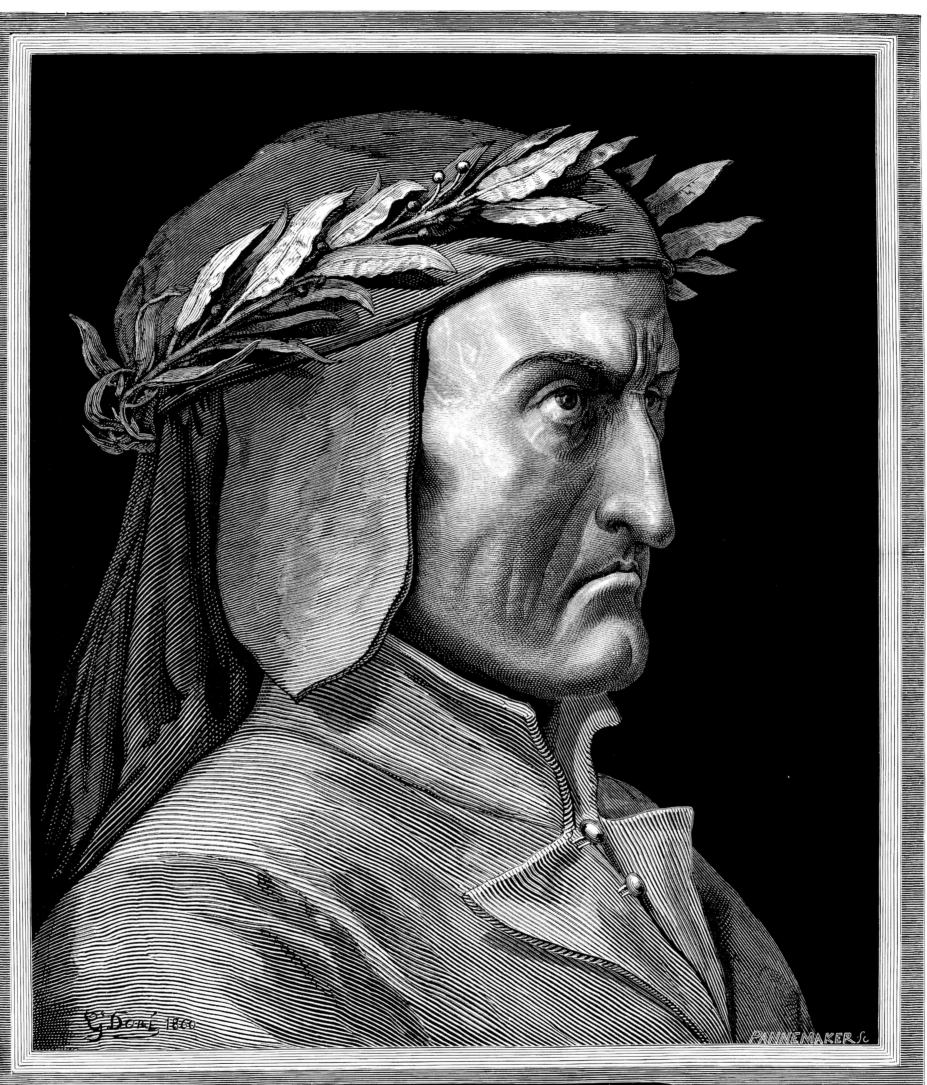

DANTE ALICHIERI

Gustave Doré ı Dante Alighieri

La Divina Commedia

귀스타브 도레가 그린 단테 알리기에리의 『신곡』

해설ı옮김ı박상진

🖋 사회 현실을 관찰하고 재현한 삽화가 도레

귀스타브 도레Gustave Doré는 프랑스의 삽화가이자 화가다. 1832년 스트라스부르에서 태어나 1883년 61세의 나이로 세상을 떠났다. 삽화가로서 도레는 엄청난 생산력을 과시했다. 평생 200권이 넘는 삽화집과 수천 점의 단편 삽화를 남겼고, 유화와 조각도 100여 점 남아 있다. 그렇게 왕성한 작업을 벌일 수 있었던 이유는 그 자신이 지칠 줄 모르는 정열의 소유자였으며, 목판에 직접 소묘를 그려 넣으며 빠른 속도로 작업하는 숙련된 전문가였기 때문이다. 또한 자신의 소묘를 제대로 이해하고 판각할 수 있는 여러 동료를 훈련시켜 이들과 함께 작업한 것(그래서 도레의 삽화에는 그들의 서명이 들어 있는 경우가 많다)과 1860년대부터 일렉트로타이프 기술이 발전하여 일종의 공장식 제작이 가능했던 것이 크게 기여했다.

도레의 놀라운 생산력을 키운 결정적인 요인은 삽화가가 산업혁명기의 사회 환경에서 맡게 된 새로운 역할이었다. 삽화가는 자기만의 세계에 빠져들어 혼자 작업하는 1인 예술가 유형이 아니라, 일정한 대중 매체의 의뢰를 받거나 협업을 통해 작품을 생산하는 산업사회의 산물로 떠올랐다. 사회 이슈나 시대 취향, 독자의 요구를 반영하여 실제 필요에 따라 작품을 제작하니, 그에 맞물려 날마다 작업에 매달리고 현실 상황에 민감할 수밖에 없게 된다. 대중이 사회의 주축을 이루는 새로운 시대에서 삽화는 사회 현실을 객관적으로 관찰하고 압축적으로 재현하며 묘사에서도 신속하고 총체적인 느낌을 주어야 했다. 삽화는 인쇄 매체를 통해 정보를 확산시키고 사회적 이슈를 기록하고 소통하는 과정에서 의견을 공유하는 장을 제공했다. 실제로 삽화는 19세기 말 사진과 영화가 출현하기 전까지 그러한 공적 역할을 충실히 수행했다. 그런 면에서 런던의 빈민층을 그린 도레의 삽화집『런던 순례 여행』London: A Pilgrimage 이 왜 그리도 크고 넓은 반향을 불러일으켰는지 이해할 수 있다.

도레는 현실에 관련된 삽화를 제작하는 외에도 여러 작가의 문학을 삽화로 표현했다. 인간의 삶을 더욱 깊고 섬세하게 포착하려는 뜨거운 열망이 숨어 있었을 것이다. 도레는 스물셋 되던 1855년에 처음 단테Dante Alighieri, 1265-1321의 『신곡』La Divina Commedia에 끌렸고, 거기에 묘사된 장면들을 삽화로 재현하기 시작했다. 1857년부터「지옥」Inferno의 삽화 제작을 시작했지만, 처음에는 책으로 내줄 출판사를 구할 수 없었다. 삽화의 효과를 제대로 살리기 위해 도레는 언제나 큰 판형을 고집했고, 그것이 비용 상승 요인으로 작용했던 탓이다. 어쩔 수 없이 1861년에 자비를 들여 75점으로 구성된 『지옥』L'Enfer, avec les dessins de G. Doré을 출판했는데, 이 책이 놀라운 성공

을 거두었다. 이어 1864년부터 1866년까지 3년에 걸쳐 「연옥」Purgatorio 42점과 「천국」Paradiso 18점을 선보임으로써 우리는 135점으로 이루어진 '도레의 『신곡』'을 갖게 되었다.

도레는 단테 외에 다른 여러 작가에게도 관심을 가졌는데, 특히 발자크Honore de Balzac, 1799-1850, 몽테뉴Michel de Montaigne, 1533-1592, 세르반테스Miguel de Cervantes, 1547-1616, 라퐁텐Jean de La Fontaine, 1621-1695, 아리오스토Lodovico Ariosto, 1474-1533, 밀턴John Milton, 1608-1674, 라블레Francois Rabelais, 1494-1553, 포Edgar Allan Poe, 1809-1849를 꼽을 수 있다. 하지만 가장 좋아한 작가는 단테였고, 『신곡』 삽화집은 도레의 대표작으로 평가된다. 도레는 『신곡』을 주로 흑백 삽화로 그려냈지만, 수채화, 잉크, 유화 같은 다른 재료를 사용하여 재현하기도 했다. 도레의 삽화를 채우는 흑백의 세계는 현란한 색채보다 더 큰 감동을 준다. 도레의 『신곡』 삽화가 주는 묵직함은 색채-회화적인 것의 효과까지 담아내는 선-소묘적인 것에서 나온다. 현대의 어떤 기술 매체를 동원한 재현보다도 단테의 세계를 더 훌륭하게, 극적 연출을 통해 강렬한 이미지로 전달한다.

도레의 삽화는 『신곡』의 장면을 위엄 있고 당당하면서도 기품 있게 눈앞에 드러낸다. 바로 그러한 특징 덕분에 도레의 삽화는 일찍이 영화 미장센Mise-en-Scène에 차용되었다. 1911년에 파도반과 베르톨로니가 만든 영화 「지옥」L'inferno은 특히 원사遠寫, long shot: 피사체를 카메라에서 멀리 떨어진 거리에서 촬영하는 기법를 적용한 장면에서 도레의 이미지를 가져왔다. 이 영화는 영국의 영화감독 그리너웨이Peter Greenaway가 1990년 7월 미니시리즈 "A TV Dante"의 방영을 시작할 때까지 「지옥」을 시청각 매체에서 재현하는 일정한 패턴을 주도했다. 영화와 텔레비전 드라마 제작자들이 도레의 삽화에 끌린 이유는 무엇보다 빛과 어둠이 직물처럼 짜여 거칠면서도 섬세한 질감을 느끼게 해주기 때문이다.

🖋 단테의 언어를 이미지로 각인시킨 도레

도레가 『신곡』을 그린 삽화는 출판된 후 지금까지 『신곡』의 거의 모든 판본에 실리다시피 했다. 그렇게 세대와 세대를 거치는 동안 『신곡』을 들여다보고 재현하는 전통적인 렌즈이자 도상 이미지가 되었다. 『귀스타브 도레가 그린 단테 알리기에리의 『신곡』』이라는 이 책을 통해 우리는 단테의 세계를 잘 이해하고 느끼며, 그의 내세 순례에 감동적으로 동행할 수 있을 것이다. 삽화가로서 도레의 목표는 무엇보다

그런 것이었다. 도레가 단테의 문학 세계에 큰 관심을 가졌던 것은, 자기가 그린 삽화가 단테의 문자 세계를 도상 이미지로 재현하는 데 다른 어떤 그림보다도 더 적절하다는 점을 직감했기 때문이다. 대개 삽화는 문자로 나타나는 어떤 내용을 보충하거나 강조하려는 목적으로 만들어진다. 따라서 삽화를 볼 때는 그것이 동반하는 문장을 함께 볼 필요가 있다. 그렇다고 해서 삽화가 문자 언어 자체로는 불완전하다는 전제에서 출발하는 것은 아니며, 또 언어에 담긴 내용을 강조하는 보조 역할만 하는 것도 아니다. 분명히 삽화는 문자가 만든 세계와는 또 다른 새로운 세계를 창출한다. 우리는 도레의 삽화를 그런 면에서 눈여겨볼 필요가 있다.

도레는 단테의 세계를 도상 이미지로 재현했으되, 그 재현된 도상 이미지는 자체로 독립적인 세계를 형성하면서 '도레의 단테'라는 독특한 가치를 창출해냈다. 도레가 재현한 단테는 이제는 너무나 자연스러워져서 그 둘이 마치 처음부터 결합된 채로 세상에 존재하고 있었던 것이 아닌가 하는 느낌이 들 정도다. 그만큼 도레의 삽화는 단테의 언어를 우리 가슴에 깊이 각인한다. 도레는 단테의 언어를 그리기보다 새기고 있었던 것이다.

무엇보다 우리는 이 135점의 삽화가 단테의 『신곡』을 우리 눈에 보이게 만들었다는 점에 주목해야 한다. 도상 이미지로 이루어진 도레의 삽화가 문자로 구성된 『신곡』을 거듭나게 하는 동안, 원작의 어떠한 훼손이나 변질도 없었으며, 오히려 어슴푸레한 상상으로만 떠올렸던 『신곡』 특유의 분위기와 느낌을 손에 잡힐 듯이, 눈앞에 바로 펼쳐진 듯이 재현하는 데 성공했다. 둘은 서로가 지닌 힘을 한층 더 강렬하게 만들어준다.

이제 책을 펼쳐보라. 왼쪽 지면에는 단테의 문자가, 오른쪽 지면에는 도레의 삽화가 눈에 들어온다. 눈은 우선 문자에 머물렀다 삽화로 옮겨간다. 그러면서 문자로 읽은 것을 삽화로 보게 된다. 넓게 펼쳐진 흰 종이 위에 날카로운 파편처럼 검게 박힌 단테의 글자는 도레의 삽화에서 묽어지고 풀려나며 번져서 구체적인 이미지로 변한다. 이번에는 삽화에서 눈을 떼어 문자로 옮겨가보자. 도레의 풀려난 이미지가 다시 단테의 단단한 글자로 변하는 것을 보게 된다. 그러면서 도레의 이미지는 쉽게 잊히지 않는 인상으로 눈과 마음에 선명하게 남을 것이다. 하지만 도레의 삽화가 단테의 문자를 풀어헤친다고 해도, 도레의 이미지는 단테의 시어가 농축된 만큼이나 이미 그 자체로 농축된 것이다. 단테는 도레를 전혀 알지 못했지만, 그의 시어는 마치 도레의 삽화를 이미 그 자체로 내재하고 있었다는 느낌을 갖게 한다. 마치 미켈란젤로가 대리석 안에 든 천사를 꺼냈듯, 도레가 한 일은 그 내재하는 이미지를 꺼낸 것, 그

뿐이었다.

단테의 문자는 도레의 삽화를 미리 한정하지 않았고, 도레의 삽화도 단테의 문자를 대신하지 않았다. 삽화는 문자를 넘어서서 그것대로 한껏 뻗어나갔고, 문자도 삽화 저편으로 또 다른 이미지를 발산시켜 나갔다. 그래서 우리는 도레의 삽화를 보면서 단테의 언어가 그 속에서 힘을 잃거나 죽는다는 느낌을 받지 않으며, 단테의 언어를 읽으면서 도레의 삽화가 그 언어에 못 박혀 헤어나지 못한다는 느낌을 갖지 않는다. 오히려 그 둘은 서로를 서로에게서 놓여나게 하면서 더 자유롭게 뻗어나가도록 만든다. 언어는 삽화를 정착시키고 삽화는 언어를 강력하게 예시하는 평범한 관계에서 온전히 벗어난다.

🖋 성경에 견줄 만한 단테의 『신곡』

이탈리아 시인 단테 알리기에리$^{Dante\ Alighieri}$는 1265년에 피렌체에서 태어나 1321년 라벤나에서 삶을 마쳤다. 단테는 지구를 걸었던 최고의 인물이고, 단테의 문학은 중세 천 년의 침묵을 깨는 소리였으며 인간의 손으로 만든 최고의 것이자 모든 문학의 절정이라는 찬사를 받는다. 단테는 『신곡』과 『새로운 삶』$^{Vita\ nuova}$ 『시집』Rime 같은 문학 작품은 물론, 『향연』Convivio 『제정론』$^{De\ monarchia}$ 『속어론』$^{De\ vulgari\ eloquentia}$ 그리고 『물과 땅의 문제』$^{Questio\ de\ acqua\ et\ terra}$와 같이 철학과 정치, 언어, 자연과학에 이르는 너른 영역에 걸쳐 깊은 사고와 풍부한 감성을 펼쳐냈다. 그의 글들은 그가 살았던 시대에 대한 치열한 사유이면서 또한 그의 개인 삶의 비유적인 표현이었다.

당시는 중세에서 르네상스로 넘어가는 그야말로 격동의 시대였다. 사회와 문화 전반에 걸쳐 거대한 변화가 일어나고 있었으며, 특히 피렌체는 그러한 흐름의 중심지였다. 단테는 그런 과도기적 상황과 대결하는 가운데 치열한 삶을 살았다. 어릴 때 문학과 철학을 공부하며 사회적 실천의 중요성도 아울러 교육받았던 단테는 청년 시절에 뜻이 맞는 동료들과 함께 청신체$^{清新體,\ dolce\ stil\ novo}$라는 새로운 문체와 주제를 담은 시 운동을 펼쳤다. 새로운 문체란 중세 내내 공식 언어였던 라틴어를 대신하는 문학적으로 세련된 이탈리아어를 가리키며, 새로운 주제란 인간을 구원으로 이끄는 사랑이라는 깊고도 섬세한 주제를 말한다. 이 둘은 『새로운 삶』에 고스란히 적용되었으며, 죽기 직전까지 썼던 『신곡』을 실질적으로 지탱하고 있다.

단테는 이탈리아어를 새로운 시대의 언어로 확립하려는 노력을 기울였지만 라틴어가 오랜 세월 동안 축적한 재산을 결코 폐기하지 않았다. 그 자신이 라틴어로 된 고대와 중세의 문헌을 통해 지식을 쌓고 감성을 키웠기에, 사실상 그의 내면은 라틴어로 짜여 있었다고 해도 과하지 않을 것이다. 그러나 그는 라틴어를 이탈리아어로 풀고 바꾸는 지난한 일을 꾸준하게 수행했다. 『새로운 삶』과 『신곡』 같은 문학 작품을 이탈리아어로 쓰면서 그는 이탈리아어를 당대를 대표하는 것은 물론 자신의 내면을 표상하는 언어로 만드는 데 성공했다.

그 새로운 언어에 담고자 했던 것은 단테가 평생에 걸쳐 화두로 삼았던 사랑의 주제였다. 그에게 사랑이란 인간의 삶과 문명의 처음이자 끝이었다. 사랑은 인간을 살게 하고 함께 번영하게 해주는 근본 원리이자 정신이며 영혼이었다. 사랑은 인간을 신에게 데려다주는 길이며 힘이었다. 사랑은 세상의 모든 분리와 대립을 초월하여 포용과 상생으로 이끄는 구원 그 자체였다. 단테는 그런 사랑을 보여주기 위해 베아트리체 포르티나리Beatrice Portinari를 『새로운 삶』과 『신곡』에서 등장시키며 우리 인간을 구원으로 이끄는 영원한 연인으로 만들었다. 『새로운 삶』이 베아트리체의 삶과 죽음의 기록이라면, 『신곡』은 베아트리체가 단테를 구원의 부재와 실현의 드라마로 안내하는 숭고한 기획이라 할 수 있다.

베아트리체의 이른 죽음은 단테의 삶의 여정을 근본적으로 바꿔버렸다. 그녀의 죽음에 좌절한 그는 철학 연구에 몰두하면서 또한 현실 정치의 무대로 나아갔다. 철학은 인간과 삶의 문제를 더욱 천착하도록 해주었으며, 정치는 이상을 세상에서 실현하는 기회를 제공했다. 철학 탐구는 단테를 더욱 심원한 사색가로 만들었고 정치 참여는 더욱 실천적인 지식인으로 이끌었다. 그러나 피렌체의 최고위원까지 오르며 정당한 권력과 그에 따른 원만한 공동체를 추구하던 그는 현실 정치의 혹독하고 복잡한 상황 속에서 반대 정파에 몰려 추방당하고 만다. 그의 나이 35세 되던 때였다. 피렌체를 떠나야 했던 그는 이십 년 동안 정처 없이 떠돌다가 라벤나에서 세상을 떠난다.

『새로운 삶』을 제외한 나머지 모든 저작이 유랑 기간에 쓰였다는 사실은 의미심장하다. 단테는 삶의 중반까지 쌓아온 문학과 철학, 그리고 정치의 경험을 지녔지만 세상과는 거리를 둔 관찰자의 위치로 나머지 삶을 살았다. 그는 인간의 보편적 가치를 깊이 들여다보았고, 그 가치가 현실에서 어떻게 적용될 것인지를 세심하게 따져보았다. 유랑 생활을 시작하는 즉시 그는 글쓰기를 시작했다. 『신곡』을 비롯해 『향연』 『제정론』 『속어론』 그리고 『물과 땅의 문제』는 그렇게 사물에 대한 객관적인 엄정한 시선과 철학자다운 깊은 사색, 정치의 경험을 녹여낸 현실적 감각을 최고의 뛰어난

언어로 정리해낸 결과물들이다. 그에게는 시련의 나날이었지만, 그렇게 나온 책들은 그의 구원의 기획을 격동기 피렌체라는 한 특정 공간에 국한되는 것이 아니라, 그것들이 읽히는 곳과 때라면 어디서든 작동되는 것으로 만들었다.

『신곡』은 세속의 문학으로는 『성경』에 견줄 만한 엄청난 영향을 발휘해왔다. 무엇보다 우리가 경험할 수 없는 죽음 이후의 세계를 우리가 경험하고 있는 죽음 이전의 세계처럼 선명하고 감각적으로 재현하면서, 시공을 초월하여 끝없고 끊임없이 직면해야 할 인간의 문제들을 깊이와 넓이를 갖춰 다루고 있기 때문이다. 단테가 『신곡』에서 펼친 내세는 우리가 현세에서 살았던 내용을 그대로 반영하는 동시에 영원하게 이어지도록 만든다. 미덕으로 가득 찬 삶을 산 사람은 천국에서 영원한 기쁨을 누리는 반면, 악으로 물든 삶을 마친 사람은 지옥에서 영원한 고통을 겪어야 하는 것이다. 단순한 환원주의라고 생각할 수도 있으나, 그 속에서 단테가 보여주는 사고와 감성의 결들은 어느 시대와 사회에서도 새로운 사고와 감성의 반응을 불러일으킬 정도로 지극히 섬세하고 또 다채롭다.

『신곡』에서 단테는 내세가 지옥과 연옥, 천국으로 이루어져 있다고 상상하면서, 그 셋을 각각 「지옥」, 「연옥」, 「천국」 세 편으로 구성해 보인다. 그 셋은 각각 33개의 칸토canto를 거느리며, '지옥'이 일종의 서곡을 포함하면서 전체 100개의 칸토로 완성된다. 주인공 단테는 어느 날 어두운 숲에서 곧게 뻗은 길을 잃은 자신을 발견하는데, 밤새 헤매던 끝에 저 언덕 위에서 빛나는 별을 발견하고 희망에 부풀어 그쪽으로 발길을 옮긴다. 하지만 인간을 죄로 이끄는 세 마리 짐승에게 가로막혀 어둠으로 다시 내몰리던 차에 그가 존경하는 로마의 시인 베르길리우스Publius Vergilius Maro, B.C. 70-B.C. 19가 나타나 그를 언덕의 별로 이끈다. 그런데 그렇게 언덕의 별로 향해야 할 그들의 순례는 먼저 지옥과 연옥을 우회해야 하는 것으로 주어진다. 지옥과 연옥의 고통이 무엇인지 알고 견뎌야만 언덕 위에서 빛나는 별로 나아가는 천국의 순례자로 거듭날 수 있기 때문이다.

그리하여 불과 일주일을 지속하지만 엄청난 밀도를 지닌 구원의 순례를 떠난다. 그들은 우리가 상상할 수 있는 거의 모든 범위의 사고와 감정의 사례들을 만나면서 지옥의 중심까지 내려갔다가 다시 연옥의 정상으로 오른다. 연옥의 정상에서 베르길리우스는 단테의 길잡이 역할을 베아트리체에게 넘겨주고, 베아트리체는 단테를 이끌고 천국으로 올라 그 완전한 평화와 안식의 현장을 보여준다. 지옥에서 연옥을 거쳐 천국에 오르는 그 지난한 순례의 끝에서 단테는 오랫동안 갈망하던 인간과 신의 합일合一이 이루어지는 광경을 목격하고, 그 모든 것이 처음부터 이미 사랑에 의해 기

획된 것임을 깨닫는다.

　하지만 단테는 그곳에서 영원한 행복을 누리며 머물지 않는다. 사실 우리는 내세를 순례하는 동안 계속해서 현세로 돌아가겠다고 다짐하는 단테를 볼 수 있다. 그는 내세를 순례하는 목적이 자기 홀로의 구원이 아니라 인간 전체의 구원임을 잊지 않는다. 그래서 순례자이면서도 또한 그 순례를 기억하고 기록하는 작가라는 점을 스스로에게 거듭 확인한다. 그리고 새로운 목소리를 지닌 작가로 돌아가 모두에게 자신의 순례 이야기를 들려주겠다고 약속한다. 하늘과 땅이 손을 맞잡고 인간이 신과 합일을 이루는 것, 그것이 그가 현세를 사는 우리에게 들려주고 싶은 궁극의 것이다. 인간과 신의 합일이란 단테가 평생 추구했듯 더욱 정의롭고 평화로운 세상의 공동체를 만드는 것과 다르지 않기 때문이다.

　『신곡』은 철저하게 내세의 이야기인데도 독자들에게 가장 물질적이고 구체적인 세계를 경험하는 듯한 느낌을 갖게 만든다. 단테는 저 아득한 곳에 어른거리는 내세를 바로 우리 곁으로 선명하게 끌어내리는 놀라운 솜씨를 발휘한다. 단테가 상상한 내세는 우리의 삶을 초월한, 우리와 무관한 세상이 아니라, 우리가 이 세상을 살면서 언제까지라도 부둥켜안고 씨름해야 할 문제들로 가득 찬 곳이다. 그 문제들은 그곳에서 마치 거울에 비쳐지듯 우리로 하여금 우리 자신과 우리의 세상을 되돌아보게 한다. 바로 그것이 우리가 단테를 따라 구원의 순례 길로 나서는 것의 효과이며, 『신곡』이 지난 700년의 세월을 거치면서 어느 사회나 시대에서든 그에 적절한 반응을 일으키며 우리 곁에 자리해올 수 있었던 이유다.

🖋 도레가 안내하는 단테의 세계

　그러한 단테의 내세를 도레의 삽화보다 더 실감나게 우리 눈앞에 갖다 놓는 예술가가 또 있을까. 단테에 심취했던, 같은 낭만주의 흐름에 선 화가라도, 들라크루와 Eugène Delacroix, 1798-1863의 표현은 풍부한 데 비해 도레의 묘사는 진득하다. 「파올로와 프란체스카」 시리즈62-69쪽를 보라. 애욕을 이기지 못해 지옥에 떨어져 휘몰아치는 바람에 이리저리 휩쓸리는 파올로와 프란체스카를 괴롭히는 것은 바로 그 세찬 애욕의 바람에 떠밀려 다녔던 정처 없음이다. 그런 그들에게 지옥에 어울리지 않는 연민을 품는 단테는 지옥의 찬 바닥에 정신을 잃고 쓰러지고 마는데,68-69쪽 사실 지옥을 따스하게 만든다는 그 장면만큼 지옥에 대한 단테의 애매한 태도를 잘 드러내는 곳도

없으리라. 바로 그 점을 도레는 고개를 뒤로 젖힌 채 사지를 길게 뻗은 단테의 적나라한 모습을 통해 확고하게 전달한다.

내세의 영혼은 육체가 없고, 인생이라는 시간과 공간에 매인 어떤 흐름에 실리지 않지만, 실체로 이루어진 현세의 영혼보다도 훨씬 더 선명한 개성을 드러내며 우리 눈앞에 나타나고 운명도 확고하게 결정되어 있다. 죽음이 우리를 넘어뜨리는 순간, 우리의 영혼은 육체를 버리고 내세로 떠난다. 하지만 내세의 영혼은 그것을 담았던 육체의 성질, 육체가 살았던 그 삶의 성격을 고스란히 간직할 뿐만 아니라 영원히 가져간다. 이것이 단테가 상상한 내세의 속성이다. 단테가 내세의 영혼을 만나 대화를 나누는 장면을 읽으면서 우리는 그들이 보여주는 다양하고 개성적인 모습에 놀라게 된다. 그들은 현세에서 겪은 저마다의 사연을 마치 수정처럼 더욱 결정화된 채로 내세에서 간직하고 있는 것이다. 이런 측면을 도레는 영혼들의 섬세한 묘사를 통해 드러내고자 했다. 인체 근육의 세부 묘사, 인물들의 표정, 뒤틀린 자세, 극적인 재현, 빛과 어둠의 이원성을 눈여겨볼 필요가 있다.

도레의 삽화는 이전에 나온 여느 삽화들이 흔히 보여주었던 기이하고 풍자적인 표현 대신에 장대한 배경으로 연출되는 연극적 표현을 보여주었다. 그의 삽화를 바라보면 바로 거기서 그런 광경이 실제로 벌어지고 있다는 착각이 든다. 역설적이게도 단테의 내세는 충분히 물질적이다. 단테는 그가 겪고 체험한 현세의 사물을 동원하여 내세의 상상을 쌓아올렸다. 그가 들른 내세의 곳곳에는 그가 방랑했던 현세의 여러 장소를 연상시키는 사물이 놓여 있고, 그가 만난 내세의 영혼들은 그가 현세에서 알았던 여러 인물의 옛날 그대로의 모습으로 그 기억을 지닌 채, 거기에 놓여 있는 것이다.

도레는 그러한 물질성을 그의 거의 모든 삽화에 배경으로 자리하는 자연 풍경에 대한 경외감과 신비감까지 들게 만드는 묘사를 통해 성공적으로 재현한다. 배경으로 칠한 인디언 잉크는 바위의 음영과 우거진 숲의 그림자, 폭풍과 분노의 표현에 강렬한 효과를 불어넣고, 지옥뿐만 아니라 연옥의 풍경을 주로 구성하는 직선으로 잘린 바위들, 그 거친 질감을 효과적으로 표현해낸다. 그 결과 도레의 삽화는 음울하고 삭막한 대지, 앙상하고 비틀린 나무, 거대하고 광활한 공간, 타오르는 불길, 번쩍이는 빛(은총의 빛뿐만 아니라 고통의 빛, 고통을 드러내는 빛)으로부터 눈을 떼기 힘들게 만든다.

도레는 이런 이미지를 통해, 자신의 삽화를 보는 사람들의 상상을 자극하여 단테의 세계로 정확히 안내한다. 우리는 그의 삽화를 보면서 저것이 무엇을 의미할까 하

는 물음이나 분석보다는 우선 그 인상적인 이미지에 압도되는데, 바로 그것이 단테가 자신의 언어를 통해 일차적으로 의도했을 법한 것이다. 그런 측면에서 두 창조가는 저들의 세계를 생동감으로 가득 차게 만들었다.

📝 단테의 언어에 예민한 감수성을 부여하다

도레의 삽화를 더 둘러보자. 자기 머리를 초롱처럼 손에 들고 말하게 하는 베르트랑, 가공스런 날갯짓을 하는 게리온의 등에 올라타고 지옥의 벽을 따라 하강하는 순례자, 날름거리는 불꽃을 통해 말하는 오디세우스, 영원히 반복해서 뱀으로 변신하며 두려움에 떠는 도둑들, 살아 있는 단테의 육신을 바라보는 비쩍 마른 대식가들의 눈초리… 도레는 하나의 칸토, 하나의 에피소드, 하나의 인물 전체에 대해 소개하려하기보다는, 그 칸토와 에피소드, 인물의 어느 한순간, 그 찰나를 포착하고 보여주려한다. 그래서 그것들을 아주 직접적이고 간결한 극적 순간의 이미지로 다시 창조한다(도레의 이런 능력은 아마도 열다섯 살에 일간지에 그리기 시작한 캐리커처 경력에서 기인하지 않을까). 그에 따라 우리는『신곡』을 그린 도레의 이미지를 볼 때 그에 정확히 들어맞는『신곡』의 어느 한 구절을 떠올리게 되고, 이미지와 글이 서로 분리되지 않는 관계 속에서 서로를 더할 수 없이 선명하게 각인시키는 것을 느끼게 된다. 그것이 도레가 특히 관심이 가는 칸토나 에피소드, 인물에 대해서는 하나가 아니라 여러 편의 삽화로 제작하면서, 제각기 각도와 농도, 밀도를 달리해가며 재현하고자 한 이유였다.

이렇게 찰나의 포착과 재현으로 이루어지는 도레의 삽화는 단테의 죽음 이후의 세상을 우리 눈에 지워지기 힘든 인상으로 새기는 데 뛰어난 힘을 발휘한다. 「자살자들」104-107쪽은 고통받는 망령을 한 치의 모호성도 없이 묘사한다. 칙칙한 검은 나무는 일찍이 자신의 몸을 포기했던 자살자의 망령을 꼼짝 못하게 옭아맨 절망의 느낌을 여실히 전달한다. 도레의 삽화가 날아가 꽂히는 정확한 목표 지점에 단테의 글이 놓여 있기에 각인의 효과는 더 증폭되고 또 완성된다.

단테의 글은 본디 전체의 내용과 줄거리를 이루면서도 그 글을 구성하는 단어 하나, 구절 하나가 새기는 인상이 무척이나 강렬하게 나타나는데, 바로 그러한 단테의 언어적 속성은 도레를 통해 또는 도레와 더불어 놀라울 만큼 적절하게 제 힘을 발휘한다. 틀림없이 도레는 단테의 시적 언어에 대한 예민한 감수성을 지녔을 것이다. 도

레는 비단 『신곡』뿐만 아니라 자기가 재현할 모든 대상을 사전에 치밀하게 연구했기에 삽화는 세밀하고 정교할 수밖에 없었다.

도레의 언어 감수성은 대상의 철저한 사전 연구와 함께 그의 삽화가 내뿜는 섬세한 분위기의 원동력이 되었다. 도레의 삽화가 자랑하는 세부적인 묘사는 『신곡』의 세계를 우리 마음 깊은 곳부터 아로새기는 힘을 발휘한다. 바로크 회화를 연상시키는 빛과 어둠의 극적인 대비, 그 키아로스쿠로Chiaroscuro의 효과를 통해 깊은 공간감을 느끼게 한다. 또한 선을 기본적인 재현의 기법으로 하면서도 윤곽선을 흐릿하게 하는 스푸마토Sfumato의 효과를 통해 부드러운 질감을 연출한다. 이런 기법들로 인해 도레의 삽화는 마치 회화처럼 보이기도 하지만, 그렇다고 해서 소묘로서의 특징이 사라졌다거나 회화성에 가려진다는 의미는 결코 아니다.

무엇보다 도레는 삽화의 특징을 제대로 파악해 구체적인 대상을 견고하고 촉각적인 것으로 재현하는 데 성공했다. 거기에 있는실존 대상을 다시 우리 앞에 있도록 만드는재현 일은 단지 시각 효과에 그치지 않으며, 촉각과 청각, 심지어는 후각과 미각까지도 자극한다. 그런 공감각적 효과는 도레의 삽화가 한 이미지를 확정시키는 방식으로 묘사하기 때문에 나올 수 있다. 「괴물의 하강」114-115쪽을 보라. 순례자 일행이 게리온을 타고 지옥의 허공에 떠 있는 느낌, 어두운 바람이 그들의 얼굴을 어루만지는 느낌이 전해져올 것이다. 「미노스」58-59쪽와 「도둑들」138-139쪽을 보면, 돌돌 말린 뱀이 억세게 뒤트는 힘, 그 힘에 따라 이리저리 흔들리는 가느다란 꼬리, 그리고 그들과 엉킨 도둑들의 벌거벗은 몸이 맛보는 징그러운 촉감이 전해질 것이다. 또한 「우골리노」 시리즈170-177쪽를 보라. 굶어 죽어가는 자식들을 아무런 희망 없이 바라봐야만 하는 우골리노의 고통이 견고한 돌바닥에 대비되어 생생하게 전달된다. 그런가 하면, 지옥에서 벗어나 연옥에 막 도착한 일행이 하늘을 올려다보는 장면「시인들이 지옥에서 벗어나다」 182-183쪽에서는 모난 바위와 대비되는 잔잔한 물결, 그리고 거기에 어린 영롱한 별빛이 우리의 마음을 부드럽게 적셔온다.

도레는 단테가 창조한 눈에 보이지 않는 이미지를 우리 눈에 뚜렷하게 박아 넣는다. 뵐플린Heinrich Wölfflin, 1864-1945의 유명한 이분법을 빌리면, 회화적인 것을 결여한 형태로서의 선적인 것이 아니라 회화적인 것과 연동하는 선적인 것이라 말할 수 있으리라. 선적인 것은 사물을 존재하는 그대로 파악하며, 회화적인 것은 드러나는 대로 파악한다. 도레의 이미지는 고정된 대상으로 관심을 이끌지만, 또한 그 고정성이 전체의 유동적 현상의 일부분임을 함께 고려하게 만든다. 정지한 형태를 포착하게 하지만, 그 형태가 움직이는 전체 과정의 한 순간임을 잊지 않게 만든다. 사물 자체

에 다시 눈을 돌리고 그것의 존재를 확인하게 하지만, 또한 그 사물이 다른 사물들과의 다양한 연관 속에 놓이는 맥락을 함께 포착하도록 해준다. 이런 식으로 촉각이 시각과, 다시 청각과 어우러지는 놀라운 공감각의 세계를 통해, 단테가 천국의 꼭대기에서 느꼈던 그 초월의 세계를 평면 위에서 고스란히 재현한다. 이를 이른바 평면적 깊이의 공간이라 부를 수 있을까. 그런 깊이는 도레가 그린 사물과 그 사물을 보는 우리를 결합시키며, 그래서 우리를 그 사물 바로 앞에 서게 만든다.

순례의 동반자가 되다

여기서 우리는 도레가 재현한 『신곡』의 이미지가 비원근법적 시야를 제공하고 있음을 깨닫게 된다. 그 이미지는 대상이 된 사물 하나하나의 고유한 형태를 충실하고 완벽하게 재현하고, 시점의 통일이나 등질等質 구조는 처음부터 존재하지 않는다. 넓게 펼쳐진 광각의 시야는 19세기 낭만주의 풍경화의 기법과 효과를 고스란히 표출한다. 「사자」38-39쪽를 보면, 순례자의 얼굴이나 자세를 직접 묘사하기보다는(그러기에는 순례자의 크기가 너무 작다) 배경을 통해 간접적으로 느끼게 만든다. 순례자는 매우 작게 그려졌지만, 그를 둘러싼 전체 배경이 곧 순례자의 내면을 이룬다. 사자와 맞닥뜨린 순례자의 움츠러든 황량한 마음은 주변의 쓸쓸한 황무지로 표현되는 것이다. 여기에는 어떤 한 소실점을 중심으로 전체가 하나로 수렴되는 구조, 순례자의 내면을 그 속에 편입시키는 원근법적 구조는 전혀 존재하지 않으며, 배경 자체가 순례자의 내면에 투사된다. 그래서 순례자와 우리가 똑같이, 일시에, 하나의 특정한 소실점으로 빨려 들어가는 것이 아니라 순례자가 보는 것을 우리도 보게 만드는 구도를 이루며, 이로써 우리는 쉽게 순례자의 동반자가 된다.

단테는 구원의 순례 길에 든든한 길잡이를 앞세우고 나서는데, 「베르길리우스와 단테」42-45쪽는 그러한 길잡이와 순례자의 관계를 자세히 드러내지 않는다. 누가 앞장을 서고 누가 뒤를 따르는지에 별 관심이 없다. 대신 이 그림은 움직임의 시작을 알려주는 데 더 관심을 지닌 듯 보인다. 그들의 움직임은 지성의 작동이 시작되는 현장이고, 지옥을 특징짓는 부동과 침묵의 반지성주의를 견디고 극복하는 근본적인 양상이며, 『신곡』의 처음이자 끝을 이루는 사랑과 연동하는 힘이다. 순례하는 내내 단테는 스스로를 움직여 지성적 자세를 계속해서 반복하여 가다듬는 모습을 보이고, 베르길리우스는 그런 모습을 유지시키는 역할을 맡는다. 바로 그것이 그 둘이 나란히

선 채 날이 저무는 하늘에 뜬 별들을 바라보며 생각했을 법한 것이다.「베르길리우스와 단테」, 42-45쪽

전체적으로 도레의 삽화는 대상을 세부적으로 묘사함으로써 이미지를 확대하고 대상에 가까이 선 듯한 느낌을 준다. 단테가 순례하는 기본 목표는 내세의 영혼을 만나 대화하고, 거기서 내세의 정보를 얻어 우리에게 전달하는 것이다. 그 목표에 충실하기 위해 그는 언제나 영혼들에게 가까이 다가서는 모습을 보인다. 그런 그를 독자는 멀리서 지켜보는 것이 아니라, 그와 함께, 마치 순례의 동반자가 된 듯이, 영혼들에게 한 걸음 더 다가선다. 우리의 위치가 그렇게 이동하고, 우리가 대상을 향해 나아가면서, 그에 따라 대상을 확대해서 보는 효과가 일어난다. 그러한 독자의 경험을 반영하듯, 도레는 뿔 나팔을 목에 건 니므롯의 거대한 몸뚱이로 화면을 가득 채웠다. 그런데 그 확대된 이미지는 망원렌즈를 통해 끌어당긴 것이 아니라, 우리가 직접 발을 옮겨 그 가까이로 접근하여 바로 곁에 서 있다는 느낌을 갖게 만든다.「거인들과 니므롯」, 160-161쪽 그렇게 니므롯이 바로 곁에서 손에 닿는 듯한 느낌은 친근함보다는 두려움과 기이함이 뒤섞인 묘한 감정을 불러일으킨다.

한편 이미지의 확대는 역설적으로 주인공의 축소를 동반하기도 한다.「숲」34-35쪽에서 길을 잃은 단테는 주변을 두리번거린다. 그런 단테의 모습은 전체 화면에서 극히 일부분을 차지할 뿐이며, 우리의 눈을 채우는 것은 단테를 압도하는 거대한 나무 기둥, 단테를 휘어감을 것만 같이 이리저리 뻗어나간 뿌리, 단테의 발길을 방해하는 줄기와 잎이다. 이들은 아주 가까이에 위치하면서 우리가 그 속에 들어간 듯한 느낌을 주는 반면, 단테는 벌써 저만치 떨어진 느낌을 준다. 그래서 우리는 길을 잃은 단테의 관찰자가 되는 동시에 그의 뒤를 따라가는 동반자가 되는 것이다.

🖋 지상 낙원의 이미지를 보여주다

도레는「연옥」과「천국」을 합친 것보다도 더 많은 삽화를「지옥」에 할당했다. 단테가 묘사한 지옥은 다른 곳들에 비해 훨씬 더 역동적인 움직임들로 가득하고, 다채로운 에피소드와 인물들이 더 절절하게 호소하며, 황량한 배경은 우리의 마음을 더 쓸쓸하게 자극한다. 도레는 단테가「지옥」에서 묘사한 수많은 죄와 인물 가운데서도 특정한 죄와 인물에 더 끌리는 모습을 보여준다. 프란체스카에 대해서는 다섯 점,60-69쪽 불화를 일으키는 죄인들이 말레볼제의 마귀들과 벌이는 한 판 활극도 다

섯 점,124-133쪽 우골리노는 넉 점170-177쪽을 만들었다.

　도레는 특히 지옥의 밑바닥 풍경에 큰 관심을 가졌던 것 같다. 우골리노와 루치페로까지 합하면 얼어붙은 풍경과 관련된 삽화를 일곱 점이나 남겼다. 지옥의 밑바닥은 이른바 배신자를 위한 곳이다.166-169, 178-179쪽 가족과 공동체, 은인, 손님과 맺은 유대 관계를 저버린 자들은 곧 인간으로서 기본적으로 갖추고 누려야 할 온정과 사랑의 가치를 무시한 이들이기에 단테는 그 죄를 특히 엄중하게 묻고 있다. 얼어붙은 코키투스Cocytus 호수에 갇혀 당하는 부동과 침묵의 징벌은 그들이 저버린 온정과 사랑의 부재를 반영한다. 순례자 일행이 내려다보는 우골리노의 벗겨진 머리와 울퉁불퉁한 등 근육은 루지에리의 머리를 씹어대는 그의 노동의 열기마저 얼려버린 듯 차갑게만 느껴진다.「우골리노와 루지에리 대주교」, 170-171쪽

　도레는 흑백의 선만으로 얼어붙은 지옥 밑바닥을 잘 드러낸 만큼이나 연옥의 꼭대기에 펼쳐진 꽃의 향연을 충분히 화려하게 보여준다. 「레아」254-255쪽를 보라. 단테는 꿈속에서 어느 정원에서 꽃을 따며 거니는 레아를 훔쳐본다. 단테가 상상한 지상 낙원의 이미지는 단연 투명한 물과 현란한 색채다. 단테는 레테의 물에 푹 잠기는 자신을 상상하고,「레테 강물에 잠기기」, 264-265쪽 그 강물 곁에 화사하게 피어난 꽃을 바라보는 자신을 떠올린다. 흑백 사진 같은 느낌을 주는 도레의 삽화는 지상 낙원의 그 다채로운 이미지를 조금의 부족함도 없이 우리 눈앞에 선명하게 보여준다.

　천국의 묘사는 장대하다. 지옥은 밀도가 높은 검은색으로 가득한 반면, 천국에는 회색과 흰색이 많이 쓰인다. 천국은 은총의 빛으로 가득한, 그곳에 위치한 영혼들도 오로지 빛으로 존재하는, 어쩌면 단조롭게까지 느껴지는 무형의 장소다. 하지만 도레는 대기와도 같은 천국의 영혼들을 저들의 육체성을 잃지 않게 하면서 흑백의 명암으로 놀랍게도 잘 표현해낸다. 「목성」 시리즈286-289쪽를 보라. 그 하늘의 군대는 비물질의 존재이면서도 또한 손에 잡힐 듯 구체적인 모습을 드러내면서 확실한 존재감을 표출한다. 그 존재감에 기대어 단테는 그들에게 천국의 영혼을 위해서가 아니라 세상의 길 잃은 육신을 위해 기도해달라고 요청한다. 하늘의 군대를 이루는 영혼들은 단테의 목소리, 그 물질적 파장이 저들 귀에 이른 듯 날개를 퍼덕이며 단테를 바라보고 있다.

　또한 엠피레오, 그 빛의 궁극을 나란히 서서 우러르는 단테와 베아트리체를 보라. 천상의 빛을 이처럼 잘 표현할 수 있을까.「엠피레오」, 304-305쪽 이런 찬사는 빛의 어우러짐뿐만 아니라 그것을 바라보는 둘의 뒷모습을 주목하기에 가능하다. 순백의 장미들을 바라보는 둘의 뒷모습은 영원한 빛의 그림자처럼 보이지만, 빛과 그림자는 『신곡』

의 마지막 문구 "함께 움직인 바퀴"천국 33곡 144행가 말해주듯, 사랑에 의해 이미 처음부터 맞물려 돌아가고 있었다.

천국의 단테는 결코 물질적 존재들을 망각하지 않았고, 천국의 비밀에 대해 관상하는 일에 전적으로 자신을 내맡기지도 않았다. 물질성과 비물질성이 혼용된 상태, 그러한 신플라톤주의적 해석에서 벗어나는 방식으로 도레는 단테를 훌륭하게 재현한다.

🖋 단테와 걷는 순례의 이정표

무엇보다 문학에 인간의 삶과 운명, 사랑, 기쁨, 슬픔, 고통과 분노가 잘 표현되어 있기 때문에, 도레는 문학을 그림으로 재현하는 일에 재능과 삶을 바쳤다. 『신곡』의 삽화들 덕분에 도레는 일찍이 『신곡』과 관련한 수많은 그림을 남긴 위대한 르네상스 화가 보티첼리Sandro Botticelli, 1445-1510를 대체했다는 평가를 받는다. 도레는 자기가 새긴 『신곡』의 삽화를 특별히 좋아했고, 다른 작업을 위한 토대이자 원천으로 생각했다. 보티첼리와 더불어 도레가 단테에 이끌린 것은 바로 단테의 풍부한 문학적 서사성이었다.

단테의 문학은 우리가 전혀 경험하지 못한, 그래서 표현할 수 없는 세계를 우리에게 보여주고 들려주려는 노력으로 가득하다. 우리는 그의 세계를 둘러보면서 언어가 대상을 얼마나 재현할 수 있는가 하는 문제에 관심을 기울이지 않을 수 없다. 단테는 작가로서 언어가 사물을 재현하는 데서 생기는 빈틈을 메우고자 했으며, 그것이 그의 언어를 살아 있게 만들었다. 그래서 그 빈틈은 어떤 결여나 결함이 아니라 내밀하고 초월적이며 절대적인 것, 인간의 경험과 언어로 표현할 수 없는 고귀한 것, 혼돈에 잠겨 있는 그 어떤 것을 가리킨다고 보게 만든다. 도레가 135점의 삽화로 해낸 것은 바로 단테의 살아 있는 언어를 도상 이미지를 통해 우리 눈앞에 보이게 만들었다는 것이다. 우리 눈앞에 놓인 도레의 이미지를 통해 우리는 단테의 '빈틈'을 더 이상 언어의 저편에 놓이지 않은 것으로 볼 수 있게 되는 것이다.

도레의 삽화만큼 단테의 세계를 정교하게 관찰하여 재현한 예는 없을 것이다. 도레의 삽화는 모호성으로 가득 찬 단테의 세계를 선명하게 각인하여 우리 눈앞에 던진다. 그 결과 시적 언어의 모호성으로 인해 여러 다양한 함의를 생산하는 단테의 문학 세계, 그 속에서 변화무쌍한 길을 걷는 단테의 순례에 하나의 이정표를 제시한다. 도레의 삽화를 보면서 우리는 단테의 마음이 마치 밀랍에 찍힌 인장처럼 고스란히

찍혀 나오는 현상을 목격한다. 도레의 삽화는 무한한 갈래로 뻗어나가는 단테의 순례에 핵심 코스를 제공하는 안내서 역할을 한다.

우리는 도레의 삽화를 보며 단테의 세계를 생생하게 느끼면서 또한 알게 되는 경험을 한다. 바로 그러한 살아 있는 지식을 단테는 매순간 죄와 대결하는 우리에게 전달하고 싶어 했던 것이며, 그런 점에서 도레는 단테의 지식을 더욱 심화된 통찰과 경험, 가치평가를 실어 우리에게 전달하고 있다. 도레는 단테 순례의 이상적인 동반자라고 할 수 있으며, 둘이 나란히 걷는 순례를 우리는 그들의 그림과 글을 한눈에 펼쳐 보면서 지켜본다.

Gustave Doré ı Dante Alighieri

La Divina Commedia

귀스타브 도레가 그린 단테 알리기에리의 『신곡』

차례

Gustave Doré ǀ Dante Alighieri

La Divina Commedia

귀스타브 도레가 그린 단테 알리기에리의 『신곡』

해설 ǀ 옮김 ǀ 박상진 7

Inferno
지옥

Gustave Doré ¦ Dante Alighieri
La Divina Commedia

Purgatorio
연옥

Gustave Doré ۱ Dante Alighieri

La Divina Commedia

Paradiso
천국

Gustave Doré ı Dante Alighieri

La Divina Commedia

귀스타브 도레가 그린 단테 알리기에리의 『신곡』

Inferno

지옥

숲

우리 살아가는 발길 반 고비에
나는 어느 어두운 숲속에 서 있었네.
곧은길이 사라져버렸기에.

🖉 지옥 1곡 1-3

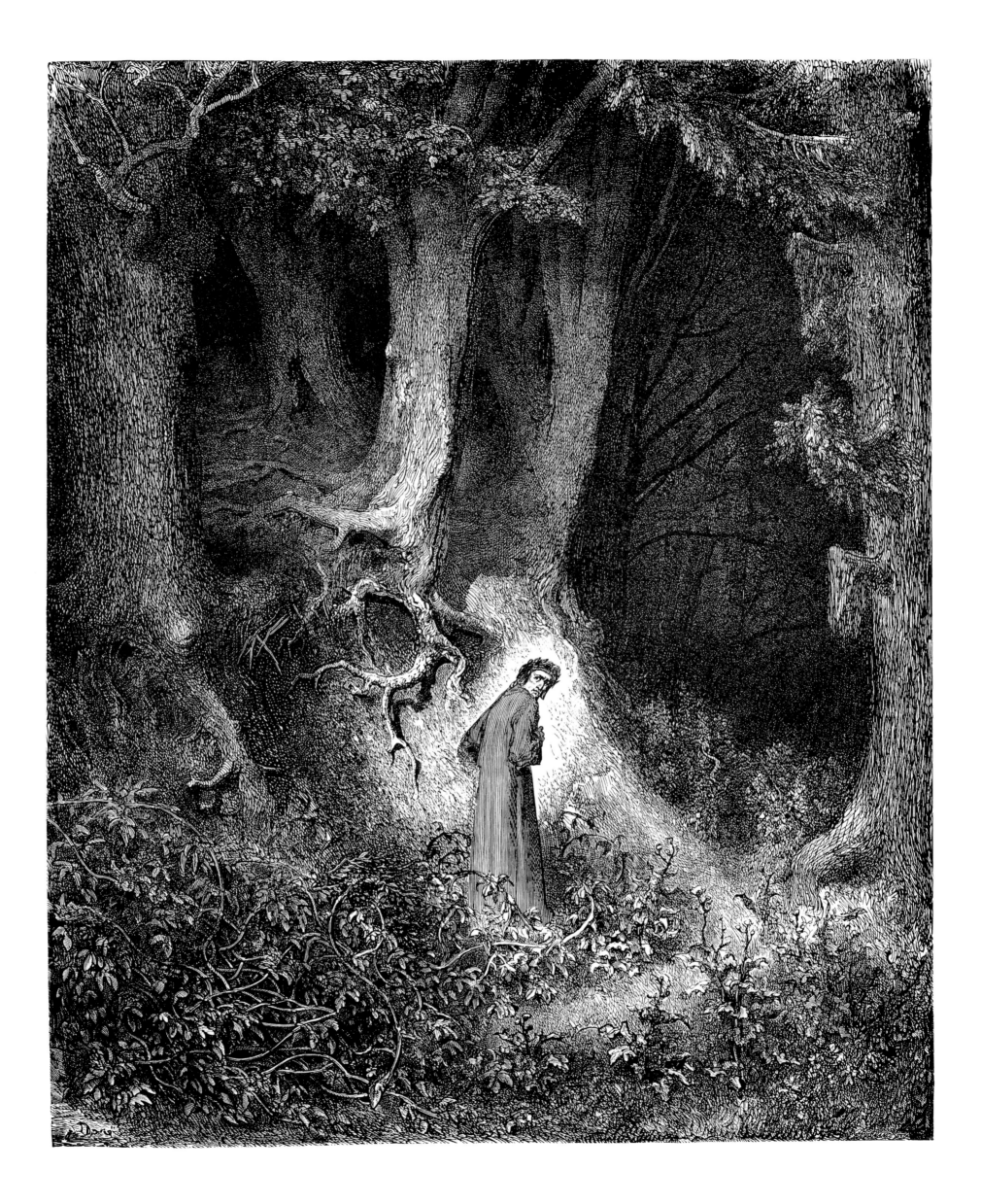

표범

그런데 보라, 가파른 길이 막 시작될 즈음
아주 가볍고 날랜 표범 한 마리가
점박이 가죽을 뒤집어쓰고 나타났는데,

눈앞에서 물러나기는커녕 오히려
내 길을 완전히 가로막고 섰으니,
나는 돌아가려 수도 없이 몸을 돌렸노라.

🪶 지옥 1곡 31-36

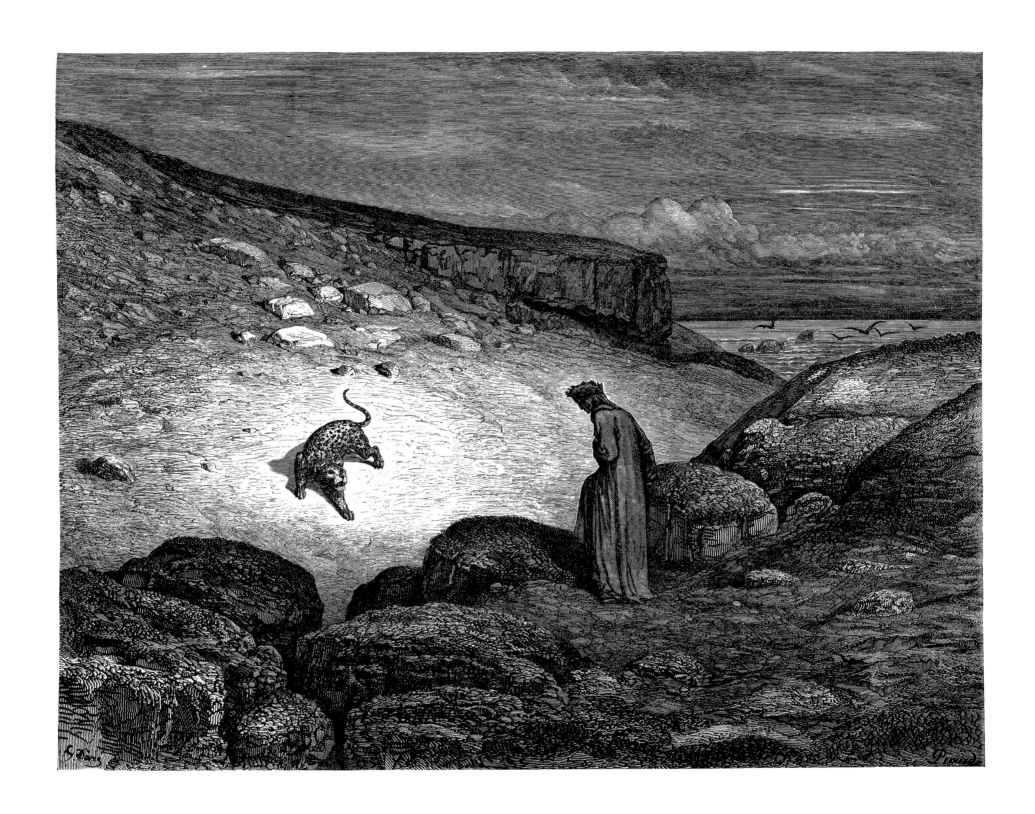

사자

한 마리 사자가 앞에 나타난 광경에
두려움은 진정 가실 줄을 몰랐으니,

머리를 바짝 쳐들고 허기져 광포해진 채
나를 향해 다가서는 듯했는데,
공기마저 떨리는 것만 같았다.

🖋 지옥 1곡 44-48

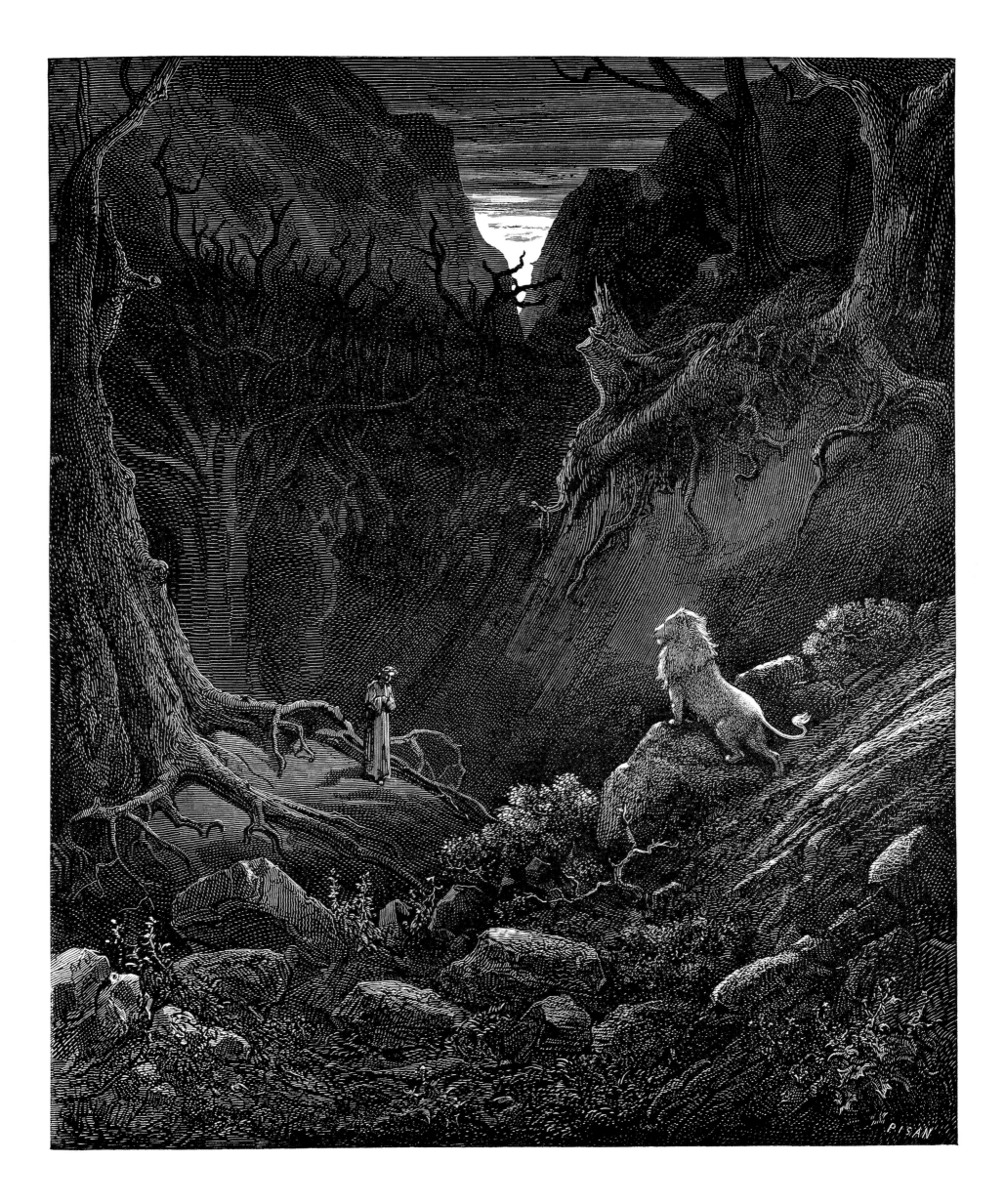

암 늑대

"너를 울부짖게 하는 이 짐승은
자기 길을 가는 누구도 놔두지 않고
가로막는 것도 모자라 죽이기까지 한다.

본성이 그리도 사악하고 황폐하여
탐욕스런 갈망을 채워본 적이 없으며,
먹고 나면 전보다 더 큰 허기를 느낀다."

🖋 지옥 1곡 94-99

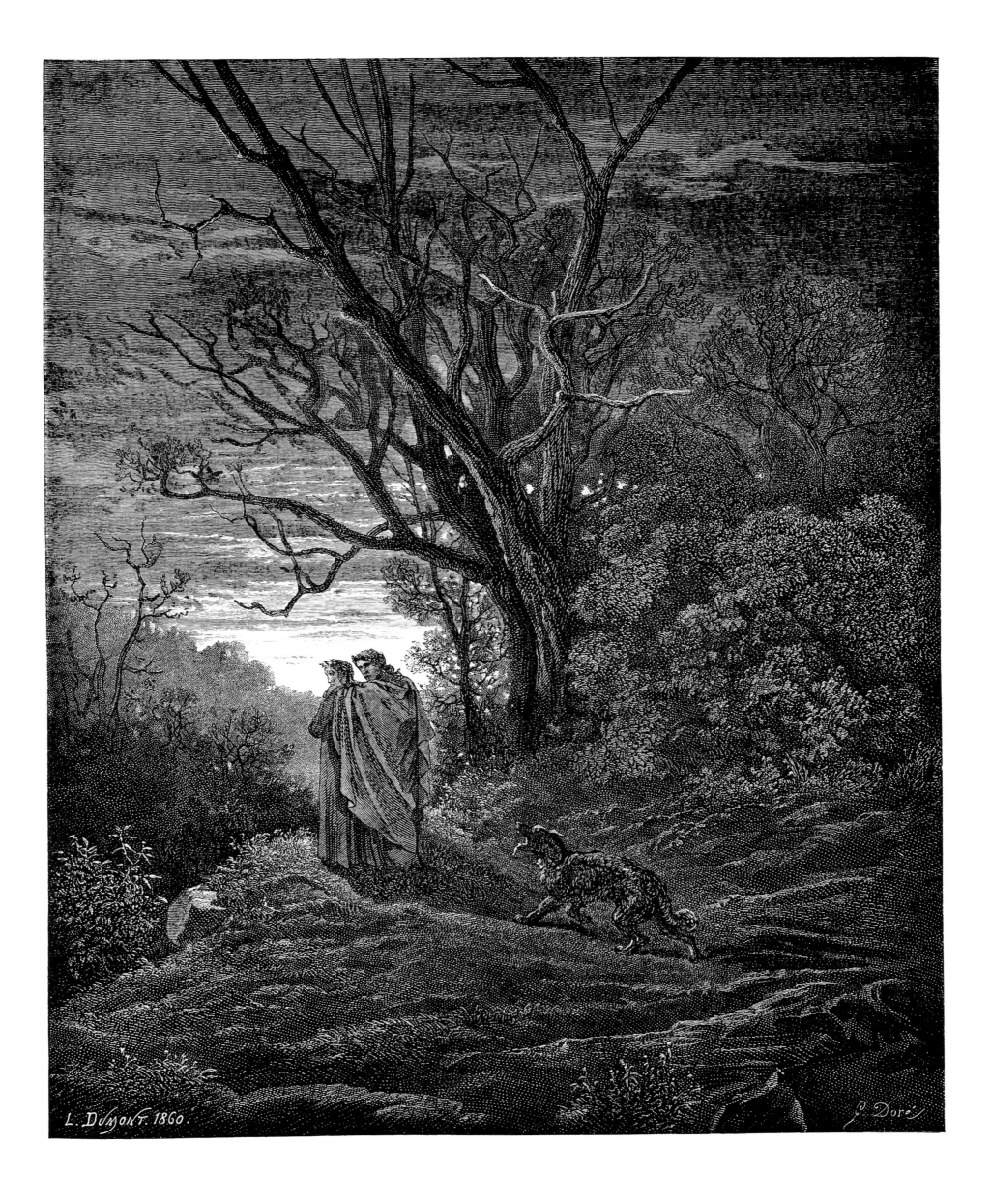

베르길리우스와 단테 1

나는 말했다. "시인이여! 당신이 몰랐던
저 하느님의 이름으로 간청하노니,
이 사악하고 더 험한 곳에서 날 구하시고

방금 말한 그곳으로 날 인도하여
성 베드로의 문과 당신이 말한
그 슬픈 영혼들을 만나게 하소서!"

그러자 그가 움직였고 나는 뒤를 따랐다.

🖉 지옥 1곡 130-136

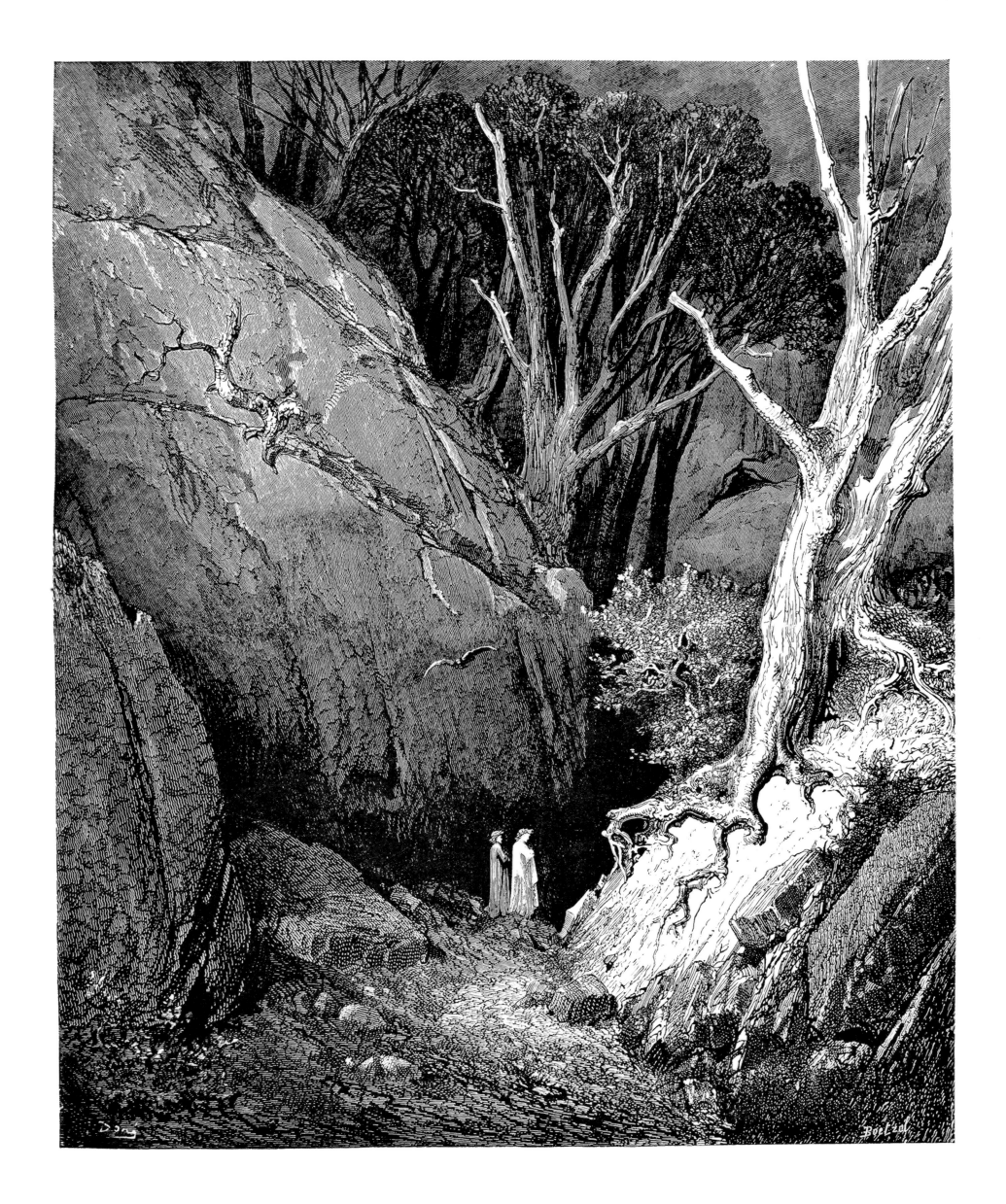

베르길리우스와 단테 2

날은 저물어가고, 어둑한 하늘은
땅 위의 생명들을 그 고달픔에서
놓아주고 있는데, 나 하나 홀로

나아갈 길, 연민과 치를 전쟁을
준비하고 있었으니, 그르침이
없는 정신은 이들을 말해주리라.

🖋 지옥 2곡 1-6

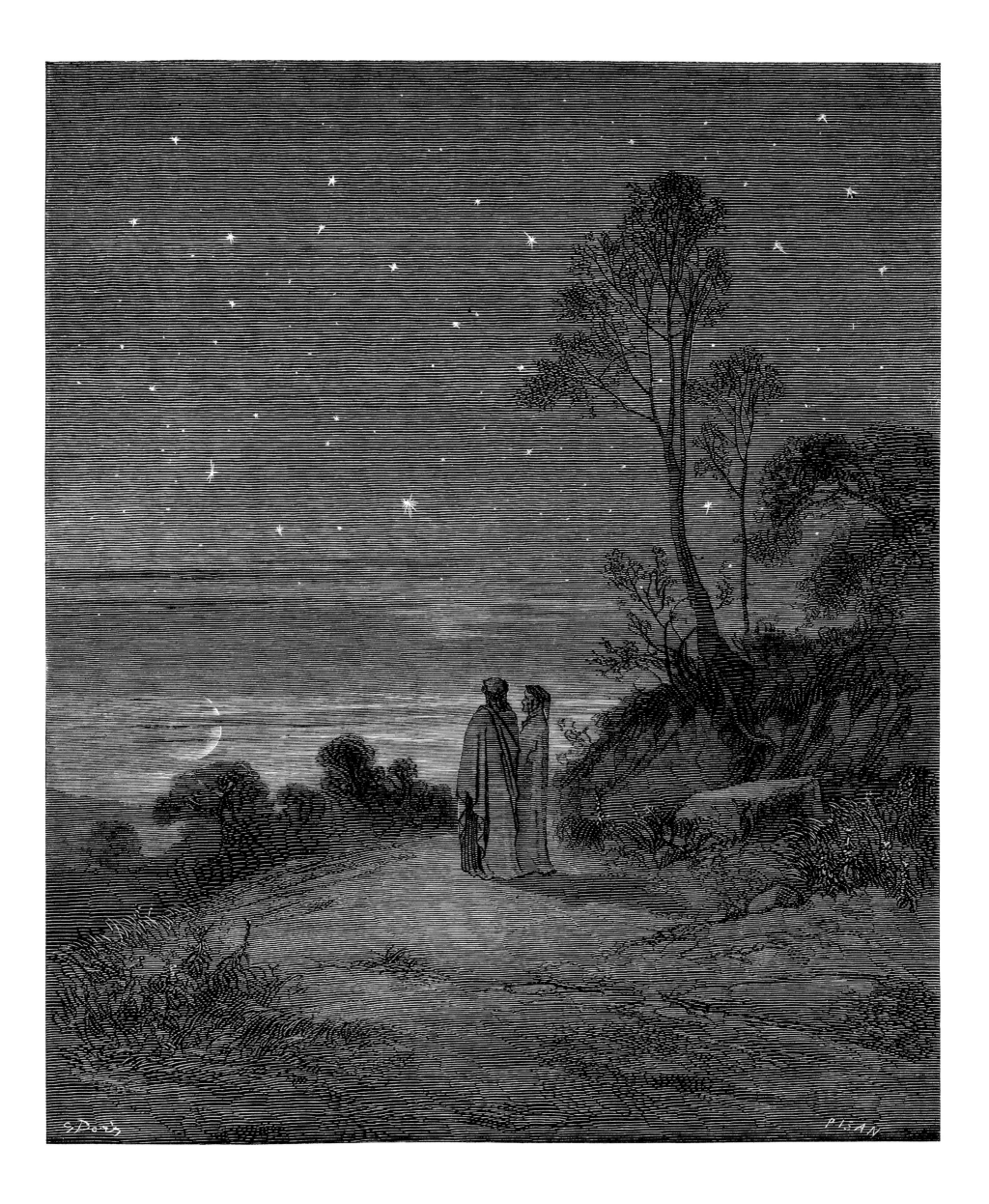

베아트리체와 베르길리우스

"아, 관대하신 만토바의 영혼이여!
그 명성이 아직도 세상에 이어지고
세상이 이어지는 만큼 이어질 그대여.

나의 친구, 행운을 갖지 못한 그이가
거친 산기슭에서 갈 길이 딱 막혀
무서움으로 되돌아섰다오.

내 하늘에서 그에 대해 들은 터라,
이미 길을 완전히 잃어버려서
도우려 일어선 것이 너무 늦었을까 두렵군요.

이제 어서 가셔서 그대의 우아한 말씀과
그를 살리기에 필요한 무엇으로든
그를 도와 날 위로해주세요.

그대를 가라 하는 나는 베아트리체.
내 돌아가고자 하는 그곳에서 옵니다.
사랑이 나를 움직였고 말하게 합니다."

🖋 지옥 2곡 58-72

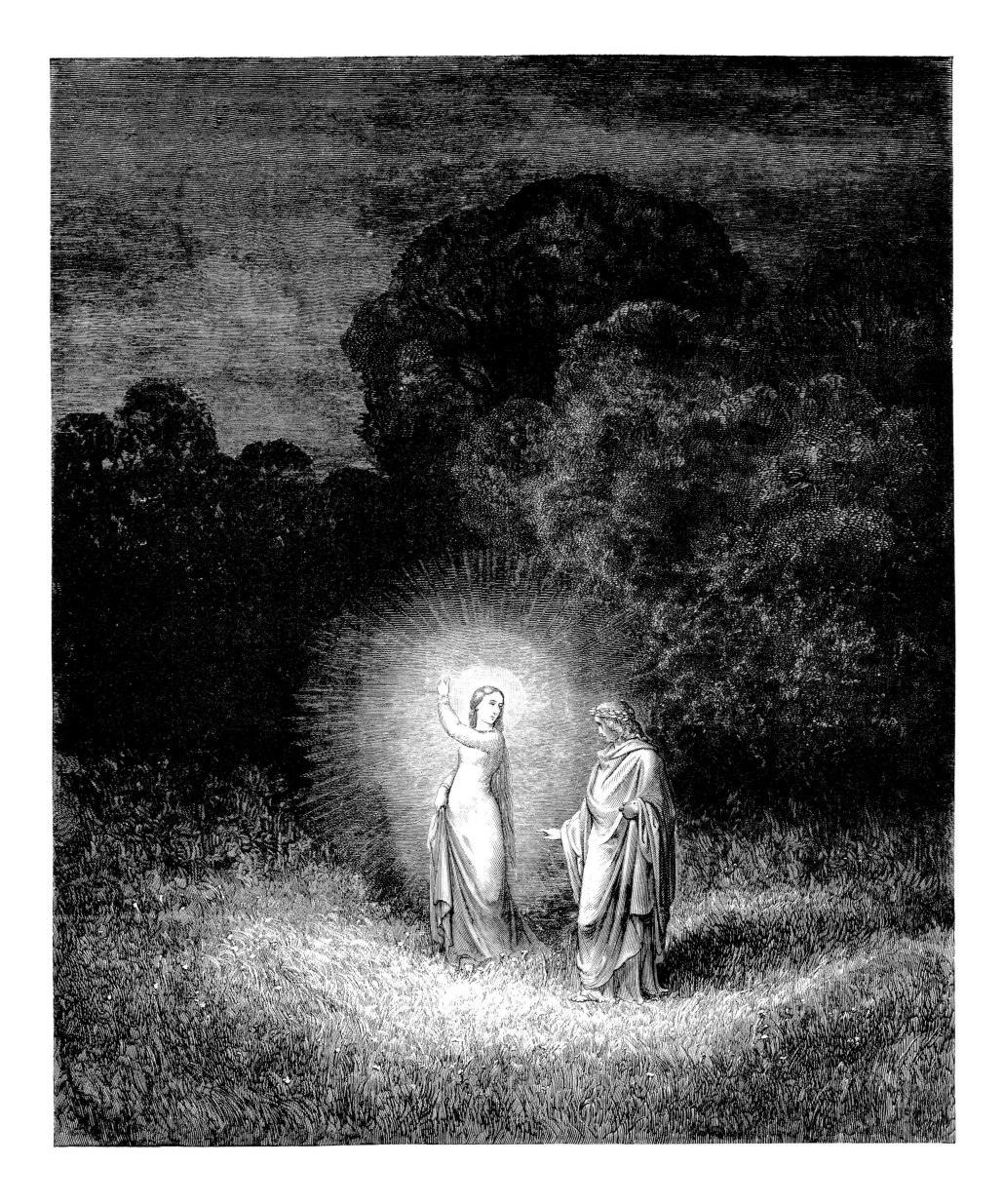

지옥의 문

누구나 나를 거쳐 슬픔에 잠긴 도시로 가고,
누구나 나를 거쳐 영원한 슬픔으로 가며,
누구나 나를 거쳐 버림받은 사람들 사이로 간다.

정의가 나의 높으신 창조주를 움직였고,
성스러운 권능과 한량없는 지혜,
태초의 사랑이 나를 만들었다.

나 이전에 창조된 것은 영원한 것뿐이니,
나도 영원히 남으리라.
여기 들어오는 너희는 모든 희망을 버려라.

🍃 지옥 3곡 1-9

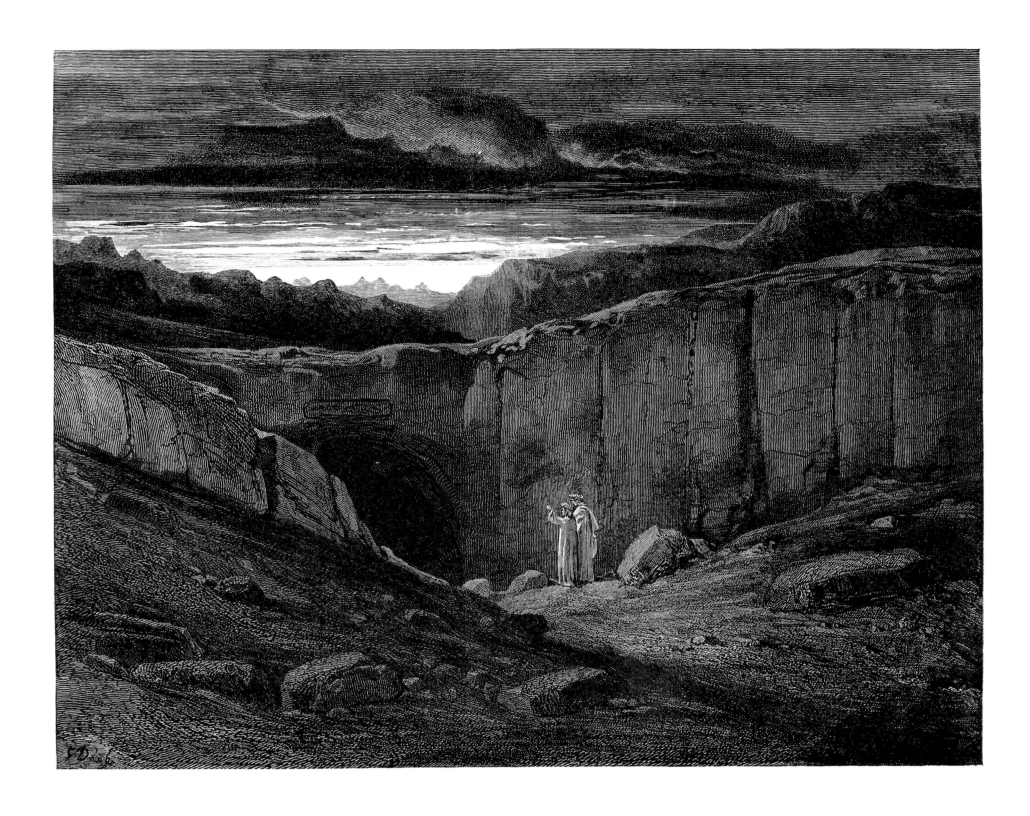

카론과 아케론강

그런데 보라, 우리를 향해 배를 타고 오며
오래된 흰 머리 노인이 외치는 것을.
"타락한 영혼들이여! 화가 있으라!

하늘을 바라볼 희망일랑 버려라!
나는 너희를 저편 강둑, 영원한 어둠 속,
열기와 냉기 속으로 실어가려 왔노라!

그런데 거기 선 너, 살아 있는 영혼아!
죽어 있는 이놈들에게서 떠나거라!"

🖋 지옥 3곡 82-89

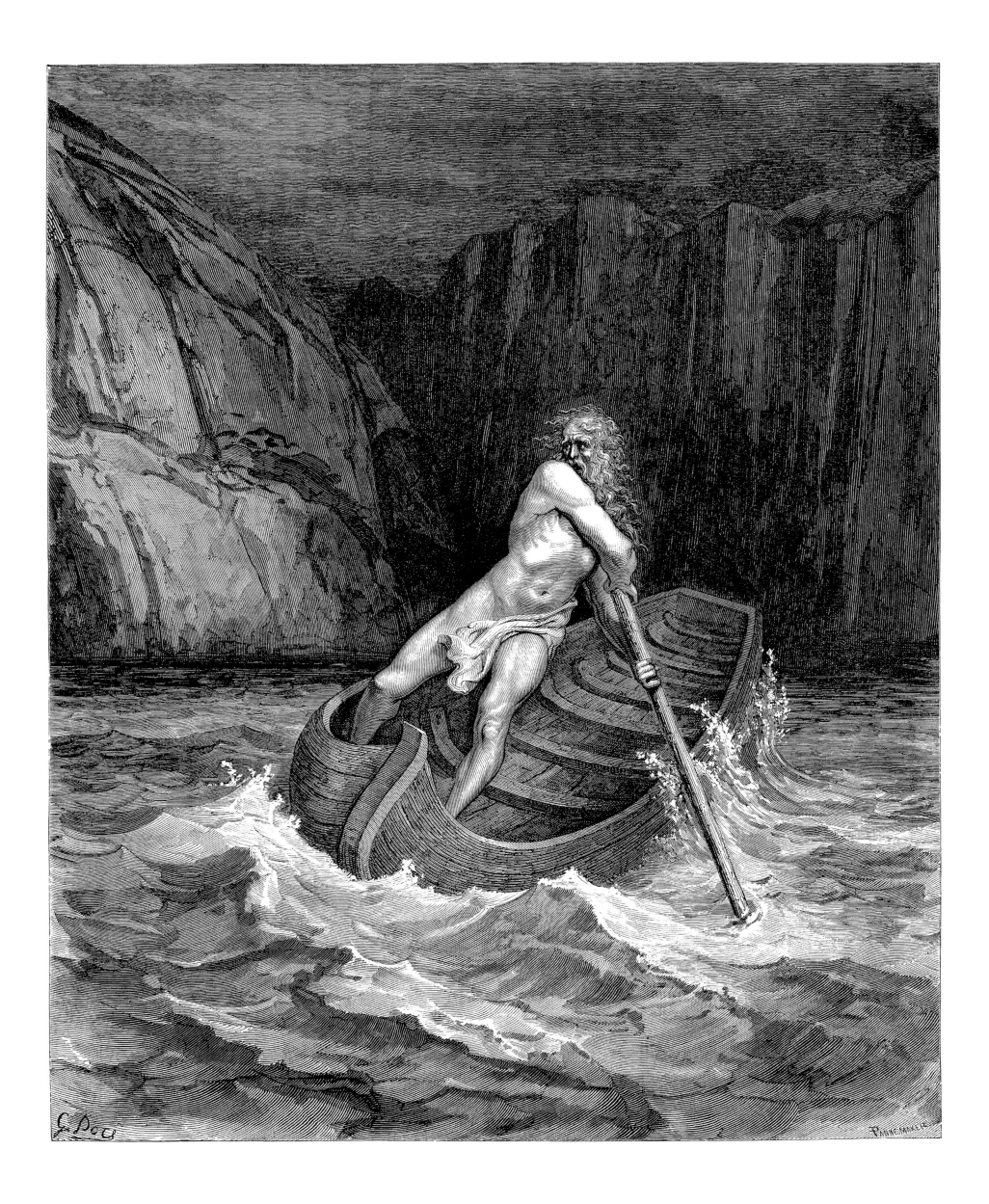

영혼들의 승선

눈이 벌겋게 이글거리는 악마 카론은
그들을 손짓하여 불러 한데 몰아세우면서,
뒤처지는 자는 누구든 노로 후려친다.

가을이 되면 나뭇잎들이
가지가 땅에 흩어진 제 잎들을 모두 볼 때까지
하나를 뒤따라 다른 하나가 떨어지듯,

그와 비슷하게 아담의 사악한 씨앗들은
마치 부름받은 새처럼, 신호에 따라
그곳 강둑에서 하나하나 몸을 던진다.

🍂 지옥 3곡 109-117

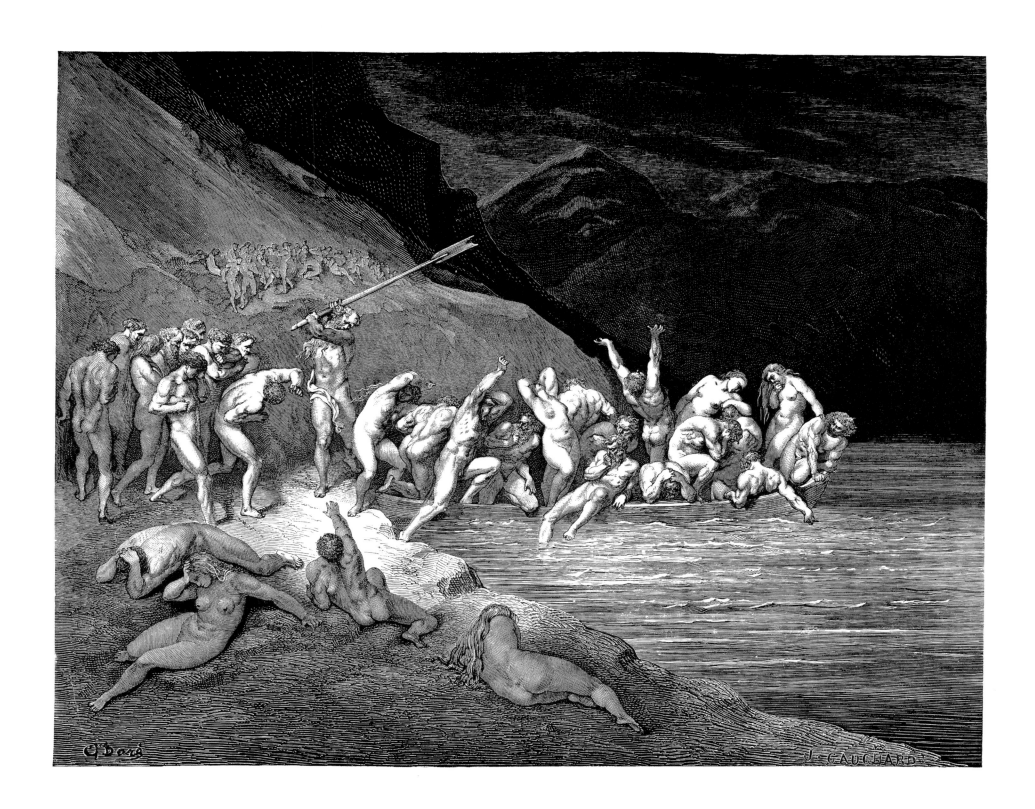

림보의 죄 없는 영혼들

선한 선생님이 나에게 말했다. "네가 보는 이들이
어떤 영혼들인지 묻지 않느냐?
이제 더 나아가기 전에 알기를 바라노라,

저들은 죄가 없음을. 설령 업적이 있다 해도
네가 믿는 신앙으로 가는 문인
세례를 받지 않았기에 충분치 못하니라.

그리스도교 이전에 있었던 만큼 그들은
하느님을 올바로 대하지 않았나니,
나 자신도 그들 중 하나란다.

다른 잘못이 아니라 그런 결점으로 우리는
버림받았고, 그저 그리도 상처입고서
희망 없이 갈망하며 살고 있나니."

🖉 지옥 4곡 31-42

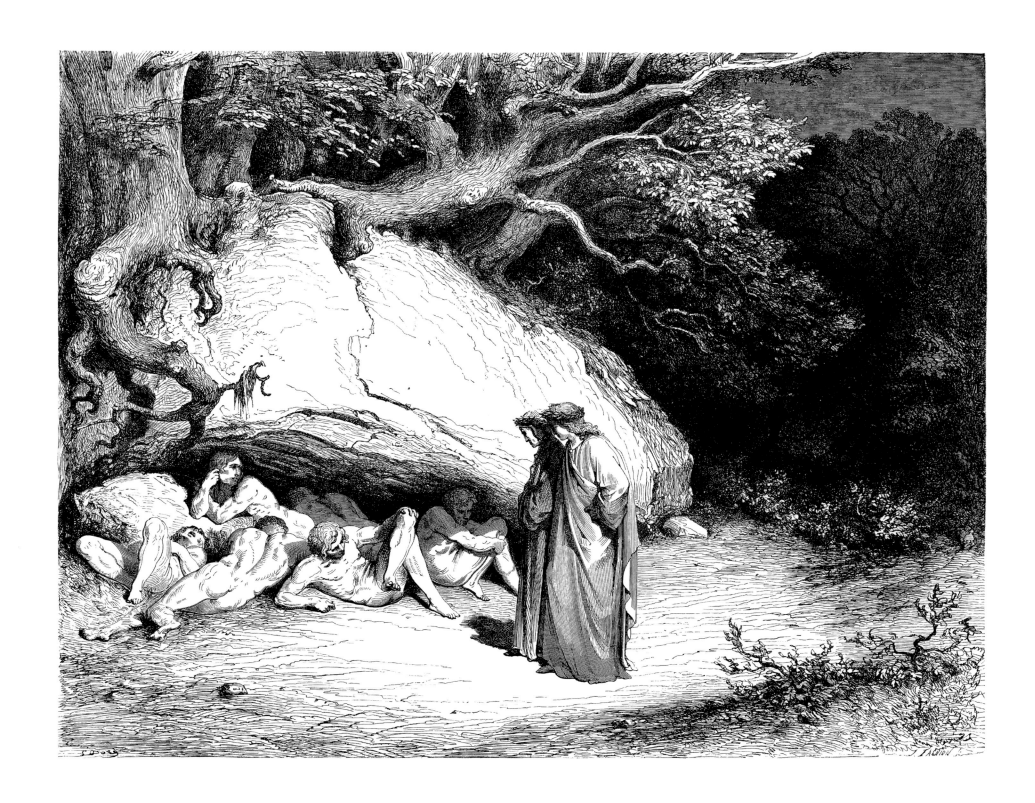

림보의 시인들과 영웅들

다른 시인들 위를 독수리처럼 날아오르는
저 가장 고결한 노래를 불렀던 주인 곁으로
모여드는 아름다운 무리가 보였다.

그들은 잠시 서로 얘기를 나눈 뒤
환영의 손짓을 하며 나에게 몸을 돌렸는데,
이에 나의 선생님은 미소를 지어 보였다.

🍃 지옥 4곡 94-99

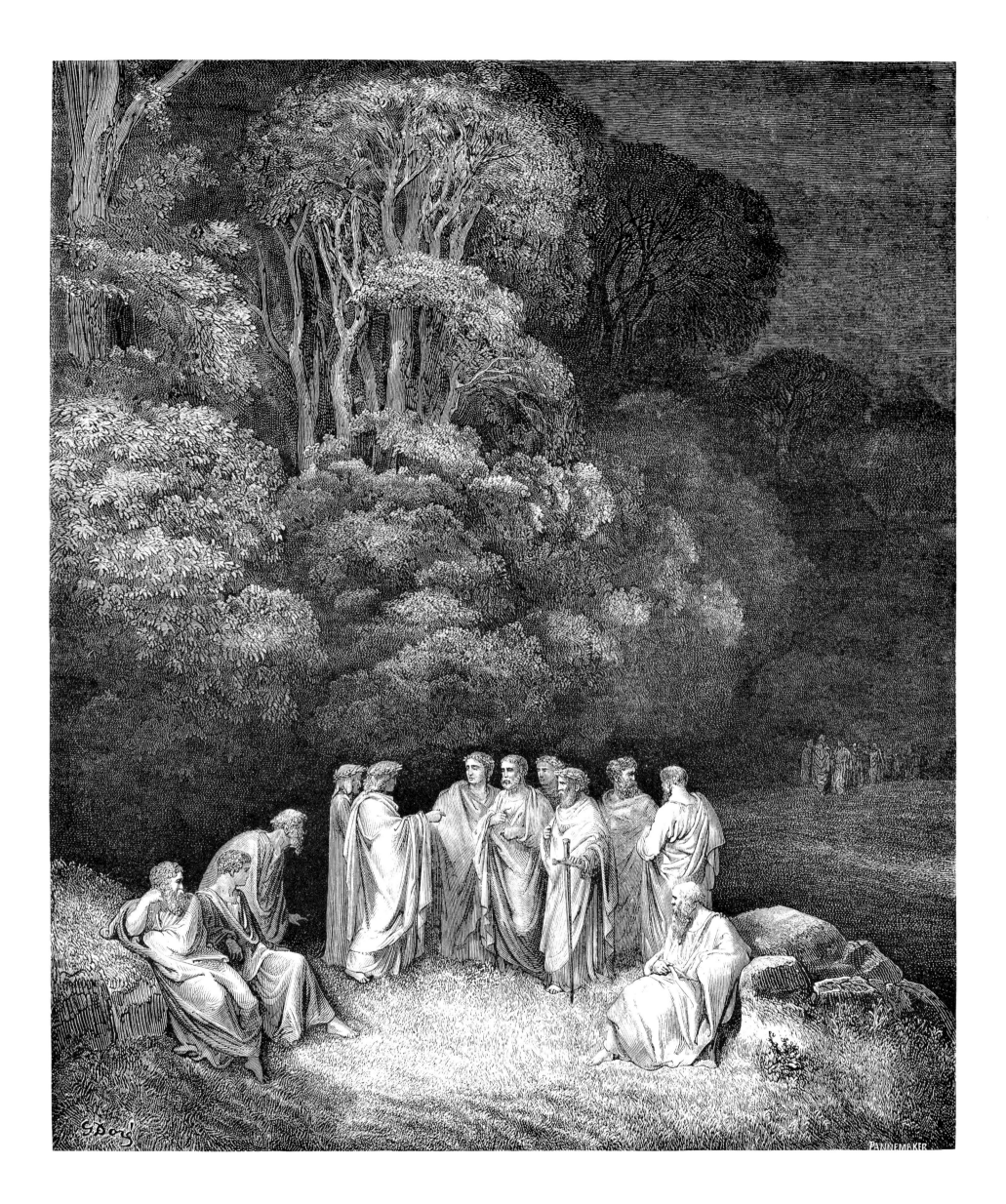

미노스

그렇게 첫 번째 고리에서 두 번째로 내려가니,
더 좁은 장소를 둘러쌌는데, 고통은
훨씬 더 심하여 비탄으로 몰아가니라.

미노스가 무섭게 버티고 으르렁거리는데,
입구에서 죄를 조사하고 판단하여
꼬리를 감는 횟수에 따라 보낸다.

그러니까 잘못 태어난 영혼이
제 앞에 와 모조리 자백하면
죄악에 관한 그 심판관은

그에게 적절한 지옥의 자리를 판단해서,
내려 보내려 하는 등급에 따라
꼬리로 그만큼의 횟수를 감는 것이다.

그의 앞에 언제나 수없이 늘어서서,
각자가 차례로 심판받으러 나아가니,
말하고 듣고, 그리고 아래로 떨어진다.

🖋 지옥 5곡 1-15

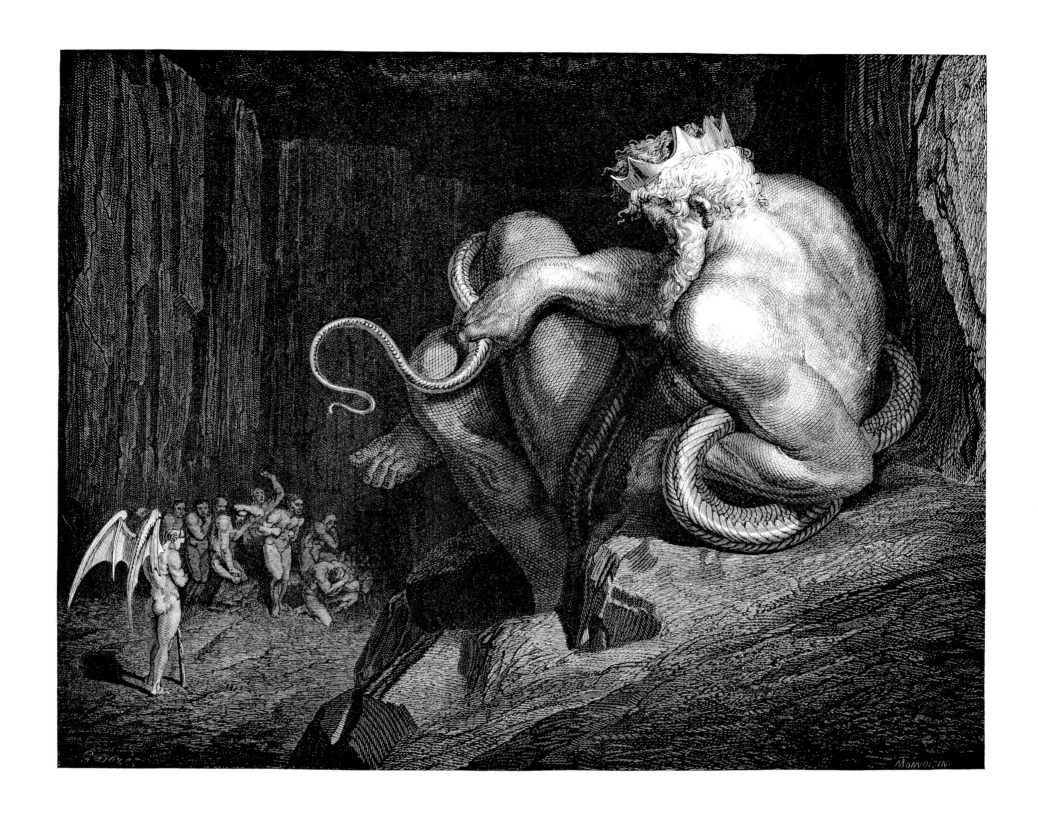

육욕의 죄인들

그때 한탄의 소리가 내게 이르도록
들리기 시작했으니, 나 이제 무수한 통곡이
나를 뒤흔드는 곳에 이른 것이다.

나는 모든 빛이 침묵하는 곳에 왔노라.
맞부딪치는 바람들이 싸울 때,
폭풍우 속의 바다처럼 으르렁거리는 곳.

결코 쉬지 않는 지옥의 태풍은
자체의 맹위로 영혼들을 몰아세우는데,
돌리고 때리면서 못살게 군다.

🖋 지옥 5곡 25-33

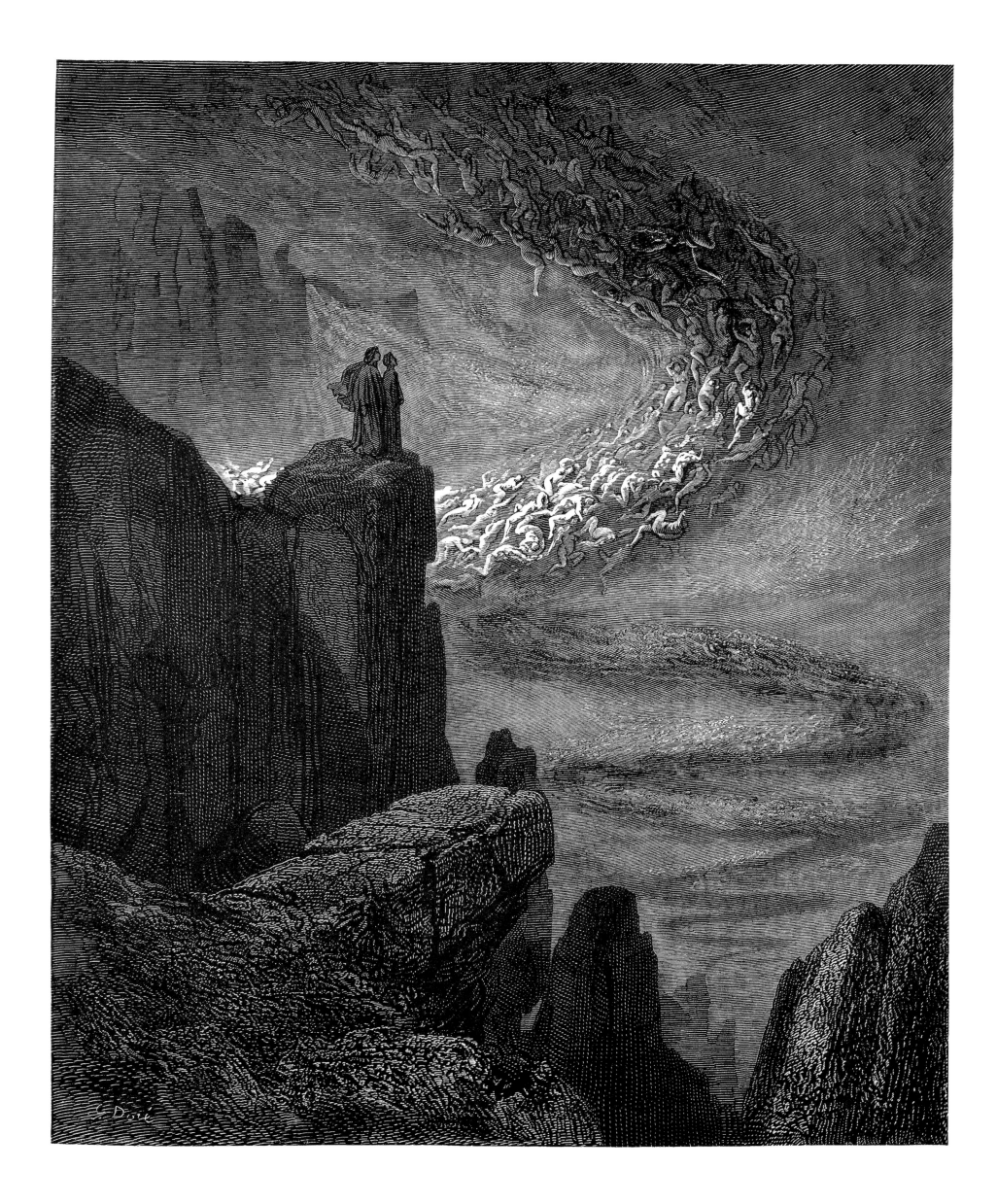

파올로와 프란체스카 1

나는 입을 열어 말했다. "시인이여! 바람에 실려
저리도 가벼워 보이는, 함께 가는
저 둘에게 진정 말을 하고자 합니다."

그러자 그가 나에게 말했다. "저들이 더 가까이 오면
보리라. 그때 그들을 이끄는 저 사랑의 힘으로
간청하면 그들이 올 것이다."

바람이 그들을 우리에게 밀어내자 바로
나는 소리를 높였다. "오, 지친 영혼들이여!
금지되지 않았다면, 와서 우리와 얘기합시다."

🖋 지옥 5곡 73-81

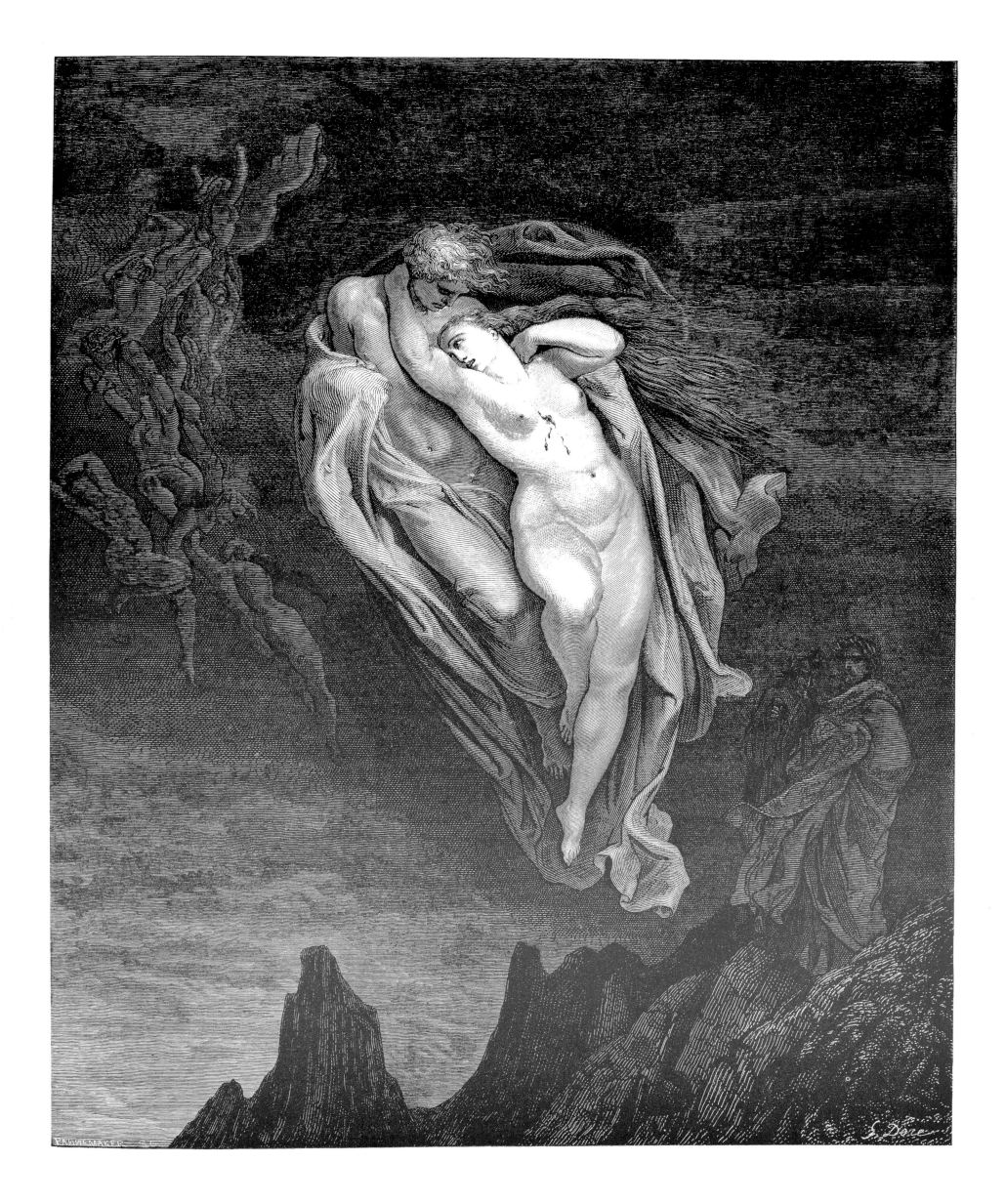

파올로와 프란체스카 **2**

"사랑은 온화한 가슴에 이내 스며드니,
내게서 없어진 아름다운 모습으로 이이를
사로잡았어요. 그 일로 아직도 괴로워요.

사랑은 사랑받는 사람을 사랑에서 놓아주지 않으니,
이이의 매혹이 강하게 나를 사로잡았어요.
그 매혹은 보다시피 나를 아직 포기하지 않아요.

사랑은 우리를 하나의 죽음으로 이끌었지요.
우리 삶의 불꽃을 꺼버린 그자를 카이나가 기다려요."
이런 말들이 그들에게서 들려왔다.

🖋 지옥 5곡 100-108

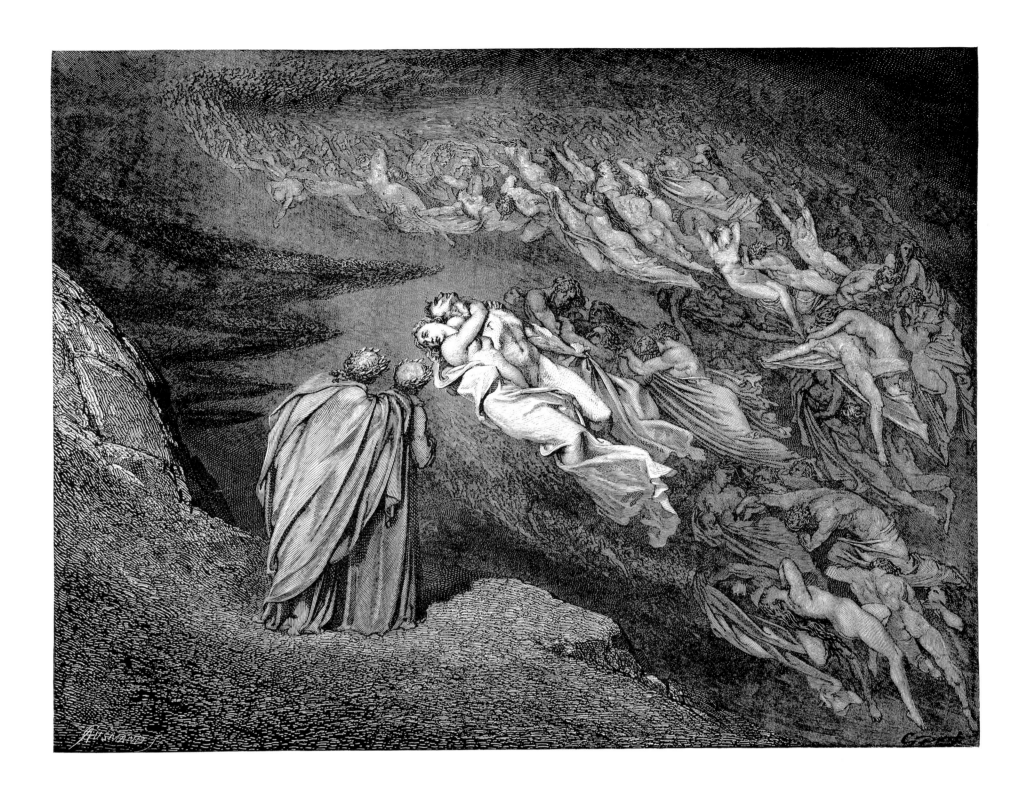

파올로와 프란체스카 3

어느 날 한가롭게 우리는 사랑이
랜슬롯을 어떻게 얽어맸는지 읽고 있었어요.
우리뿐이었고 거리낄 것이 없었지요.

그렇게 읽다보니 우리는 여러 번
눈을 마주쳤고, 얼굴은 창백해졌지요.
우리는 단 한순간에 무너졌어요.

사랑에 빠진 그 연인이 오랫동안 기다린 입술에
입 맞추는 대목을 읽었을 때,
언제고 나와 떨어진 적이 없는 그이는

너무나 떨리는 입술을 내 입에 맞추었지요.
갈레오토는 그 책을 쓴 사람이었어요.
우리는 그날 더 이상 읽지 못했어요.

🖋 지옥 5곡 127-138

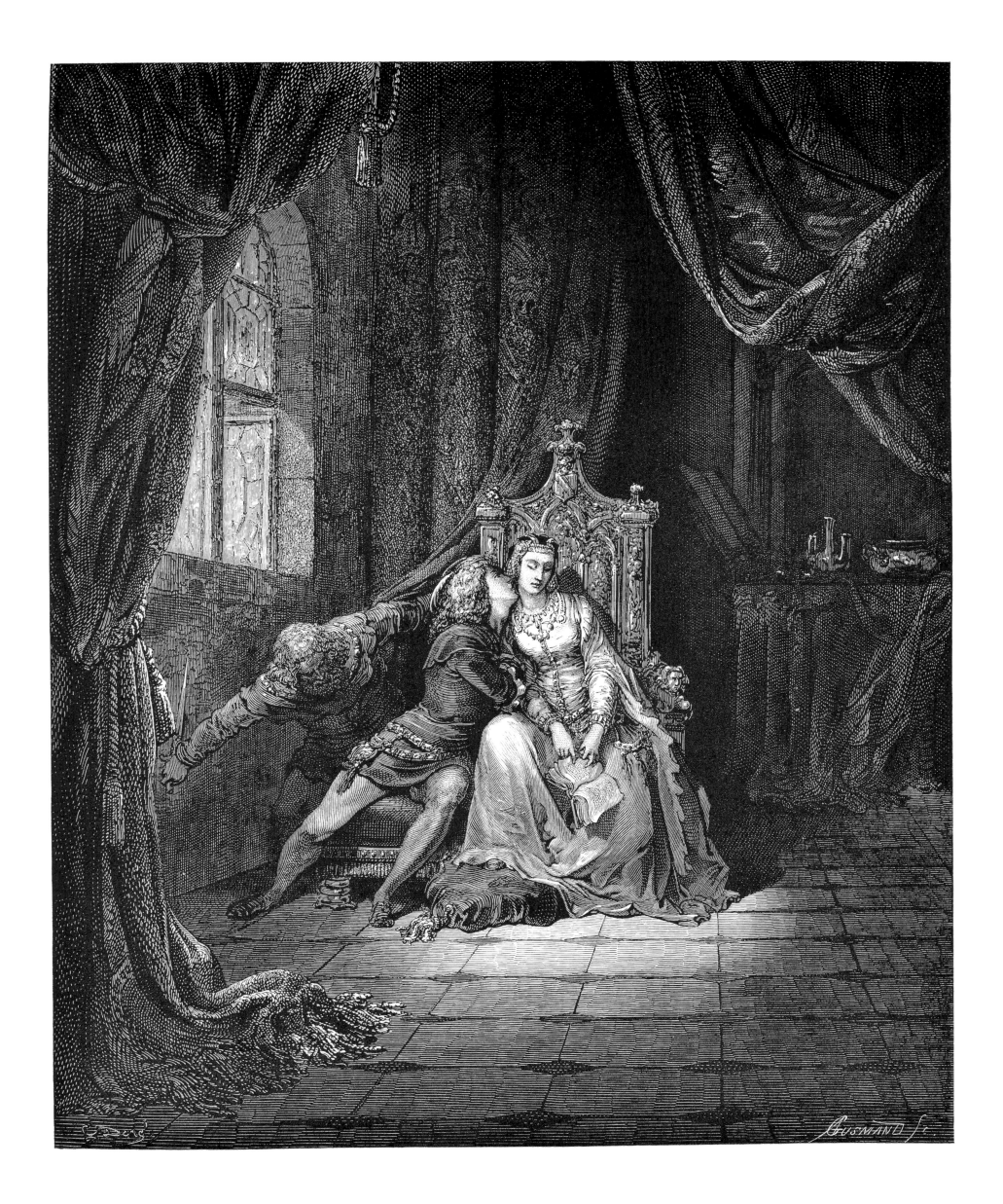

파올로와 프란체스카 4

한 영혼이 이렇게 말하는 동안
다른 영혼은 울고 있었다. 나는 그 애처로움에
죽어가는 사람처럼 정신을 잃었고,

죽은 몸이 쓰러지듯 쓰러져버렸다.

🖋 지옥 5곡 139-142

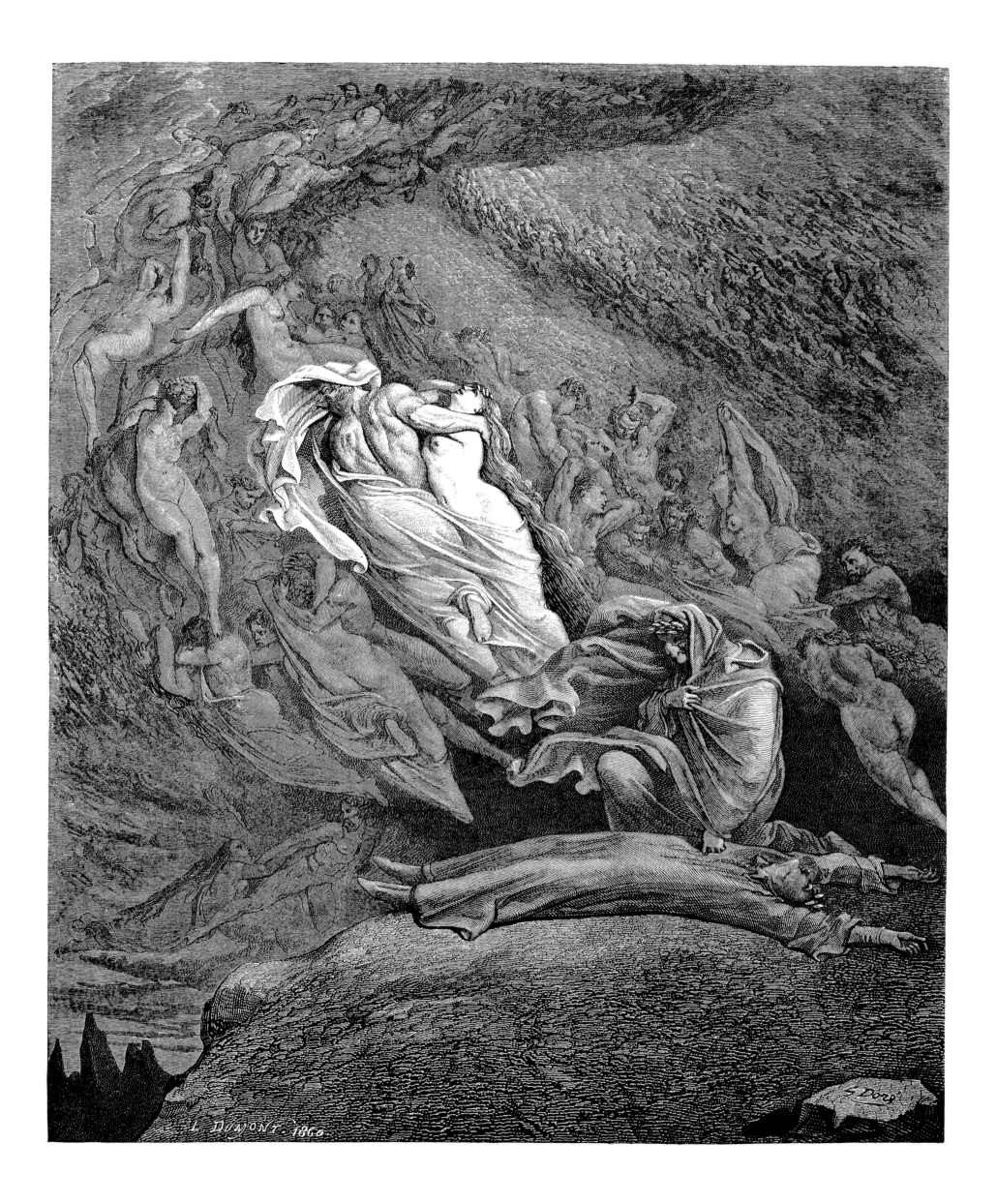

케르베로스

그 거대한 벌레 케르베로스는 우리를 보자
아가리들을 벌리고 송곳니를 번득거리며
온몸을 사정없이 떨어댔다.

그때 나의 길잡이가 두 손을 펴서
흙을 한 움큼 가득 퍼 올리더니
그 탐욕의 구멍들로 냅다 던졌다.

✒ 지옥 6곡 22-27

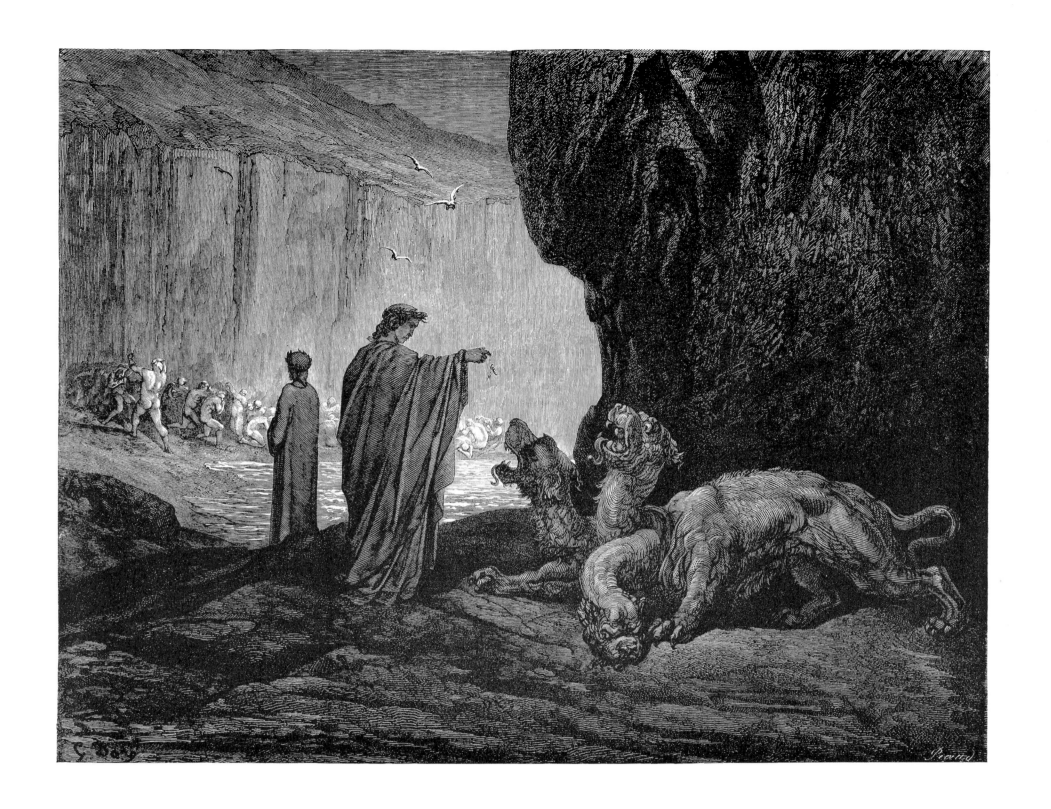

대식가들과 치아코

그가 말했다. "벌써 자루가 넘치도록
시기로 가득 찬 당신의 도시,
그곳에서 난 평온한 생활을 누렸소.

당신네 도시 사람들은 나를 치아코라고 불렀소.
그 빌어먹을 탐욕이 내 영혼의 병이었소.
보시다시피 비에 몸이 찢겨나가고 있소.

슬픈 영혼은 나 혼자가 아니오.
이곳 모든 자가 비슷한 죄로 비슷한
벌을 받으니." 그러고는 더 말이 없었다.

🖋 지옥 6곡 49-57

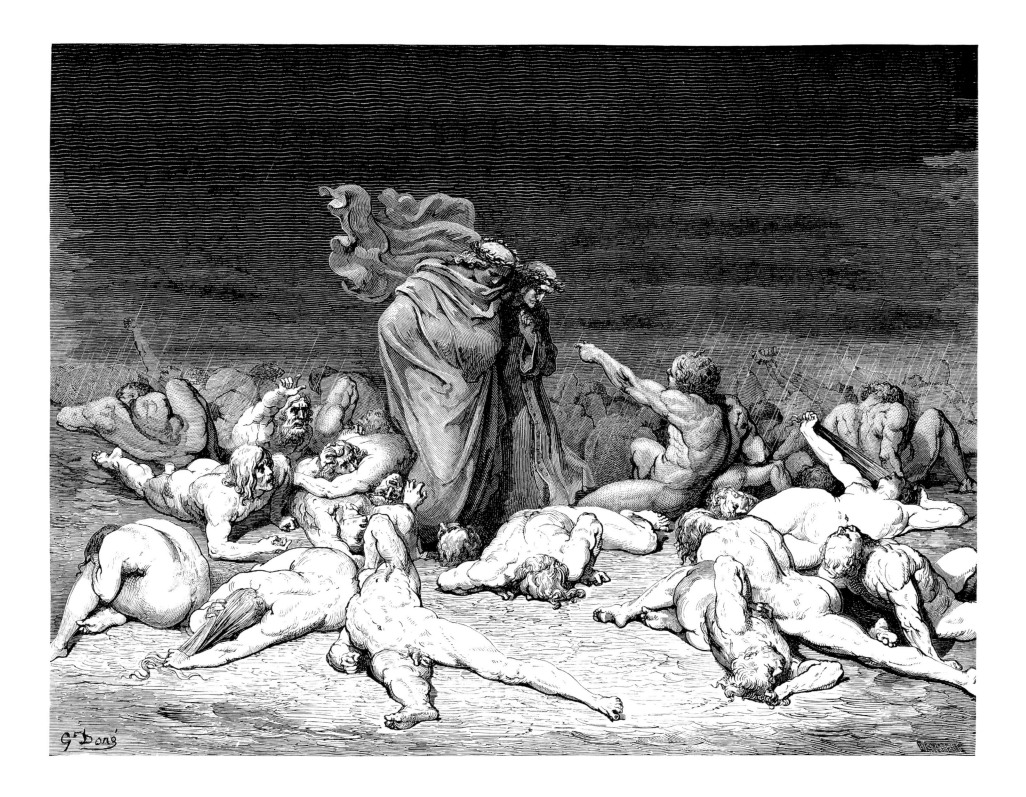

베르길리우스와 플루톤

"파페 사탄, 파페 사탄 알레페!"
플루톤이 쉰 목소리로 말하기 시작했다.
모든 것을 아는 그 친절한 현자께서

나를 위로하기 위해 말했다.
"너의 두려움으로 널 해하지 마라. 제아무리 힘이 있어도
이 절벽을 내려가는 우리를 막지 못하리라."

그리고 저 성난 얼굴을 돌아보며 말했다.
"가증스런 늑대야, 입을 다물어라!
너의 분노는 네 안에서 키워라!"

🖋 지옥 7곡 1-9

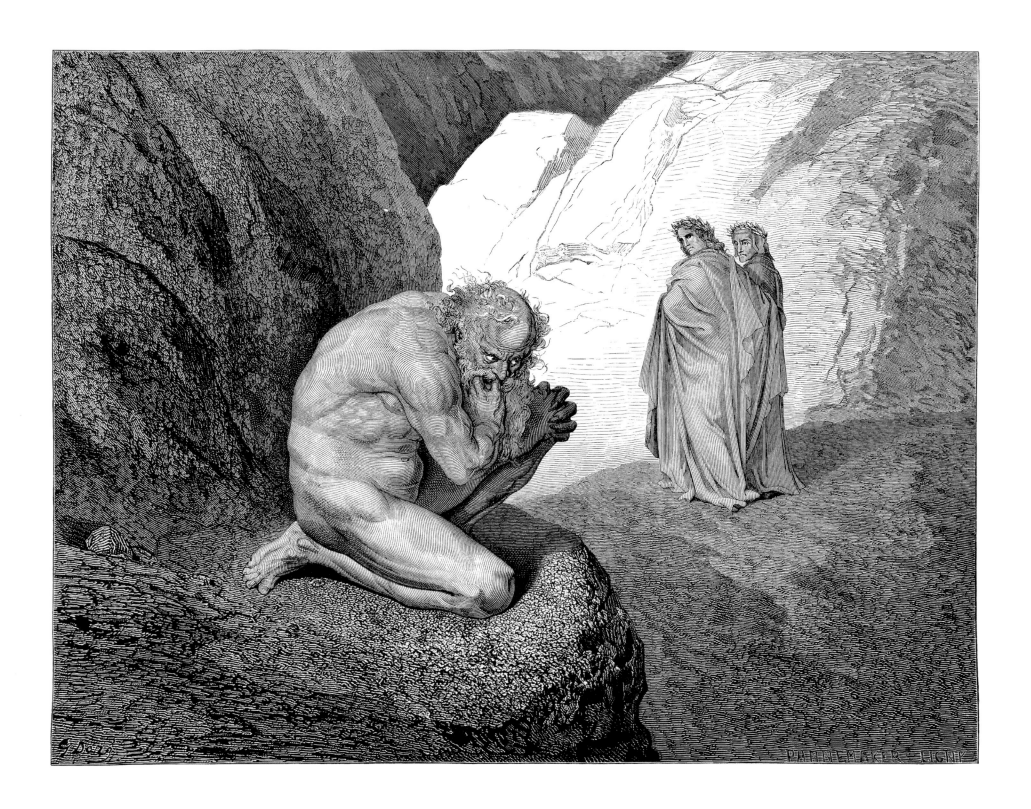

탐욕과 인색

"아들아, 이제 넌 볼 수 있으리니.
재화는 운명에 맡겨져 있건만,
인간은 그 짧은 바람 때문에 다투는구나.

달 아래 있는, 언제라도 있었던
황금을 전부 바쳐도 이 지친 영혼들 중
하나라도 쉬게 할 수 있더냐."

🍃 지옥 7곡 61-66

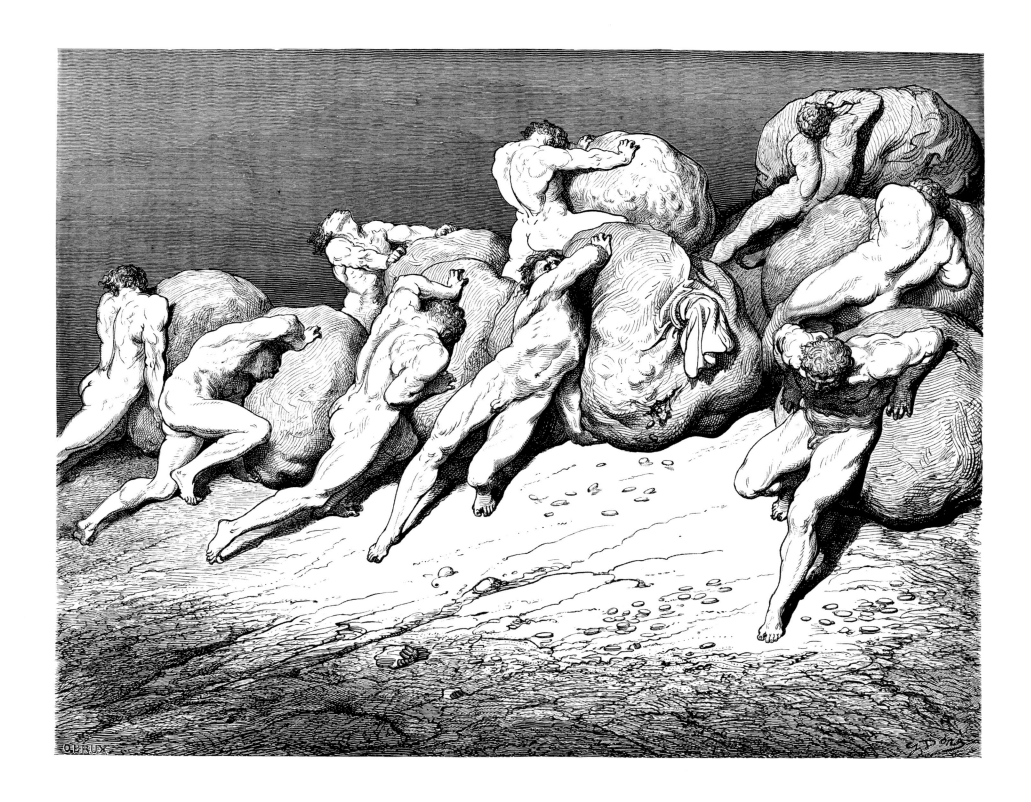

스틱스강과 분노의 죄인들

어진 선생님이 말했다. "아들아!
분노를 이기지 못한 자들의 영혼이 보이느냐!
네가 확실히 믿기를 또한 바라노니,

네가 보다시피, 물속에 가라앉은
사람들이 내쉬는 한숨이
그 수면까지 부글거리게 하는구나."

🖋 지옥 7곡 115-120

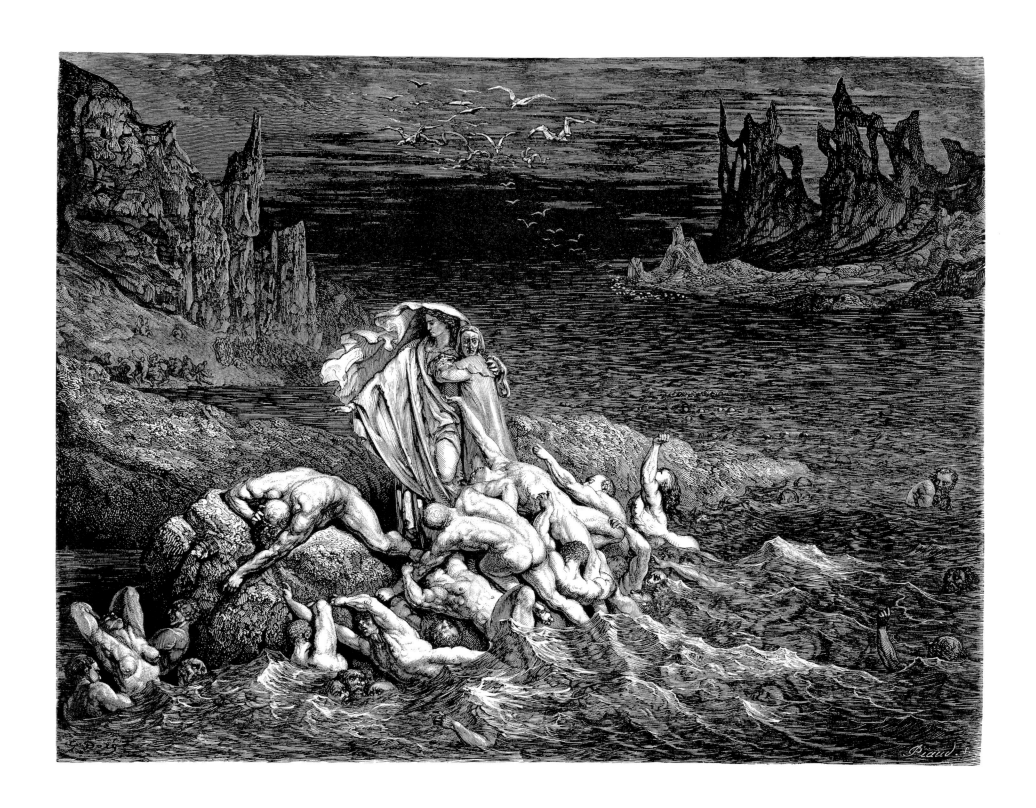

스틱스강과 플레기아스

나의 길잡이는 배로 내려섰고,
그다음에 나를 자기 옆에 따르게 했다.
내가 타자 배는 비로소 뭔가 실은 듯 보였다.

길잡이와 내가 나무배에 오른 즉시,
낡은 뱃머리는 다른 자들을 태우던 때보다
더 깊게 물살을 가르며 나아간다.

🖋 지옥 8곡 25-30

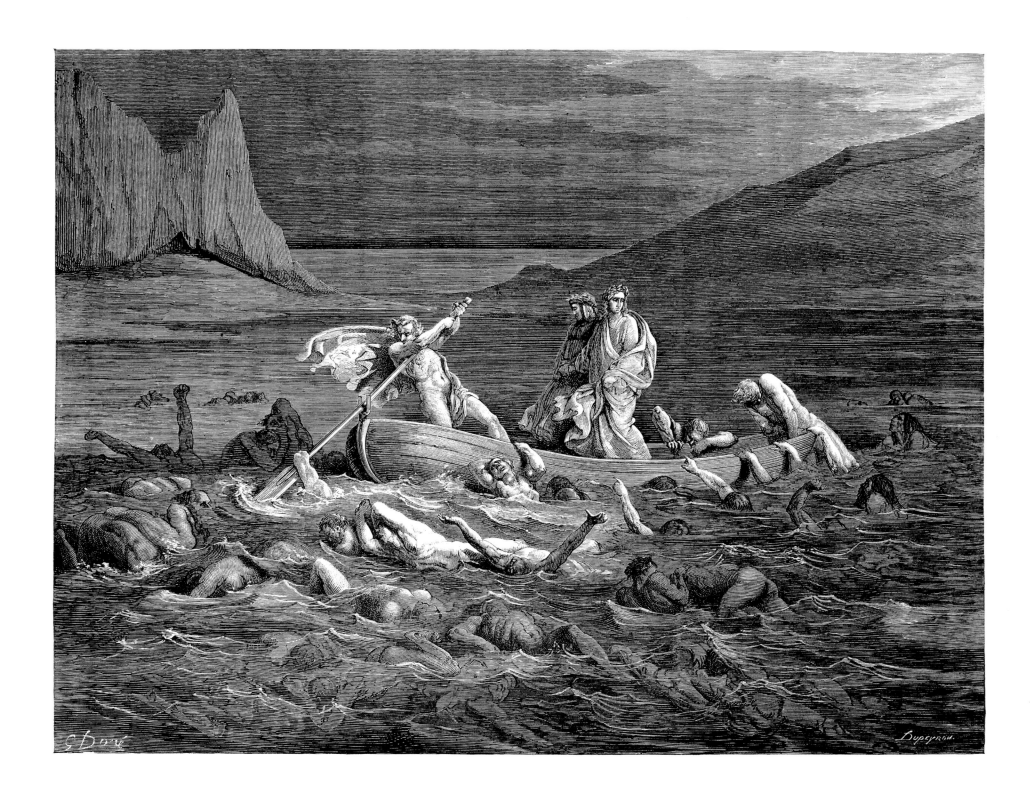

스틱스강과 필립포 아르젠티

우리가 죽은 늪을 달리고 있는데
진흙 머리가 내 앞에 나타나 말했다.
"때가 아닌데 오는 넌 누구인가?"

내가 대답했다. "왔지만 머물지는 않노라. 그런데
이리도 험상궂은 얼굴을 한 넌 누구인가?"
그가 대답했다. "우는 자라는 걸 알 텐데."

내가 그에게 외쳤다. "저주받은 영혼이여,
눈물과 비탄에 잠겨 있을지어다.
아무리 더러워졌어도 내 널 알아보겠다."

그러자 그가 배를 향해 두 손을 뻗었는데,
선생님이 알아채고서 밀쳐내며 말했다.
"다른 놈들에게 꺼져버려라!"

🖋 지옥 8곡 31-42

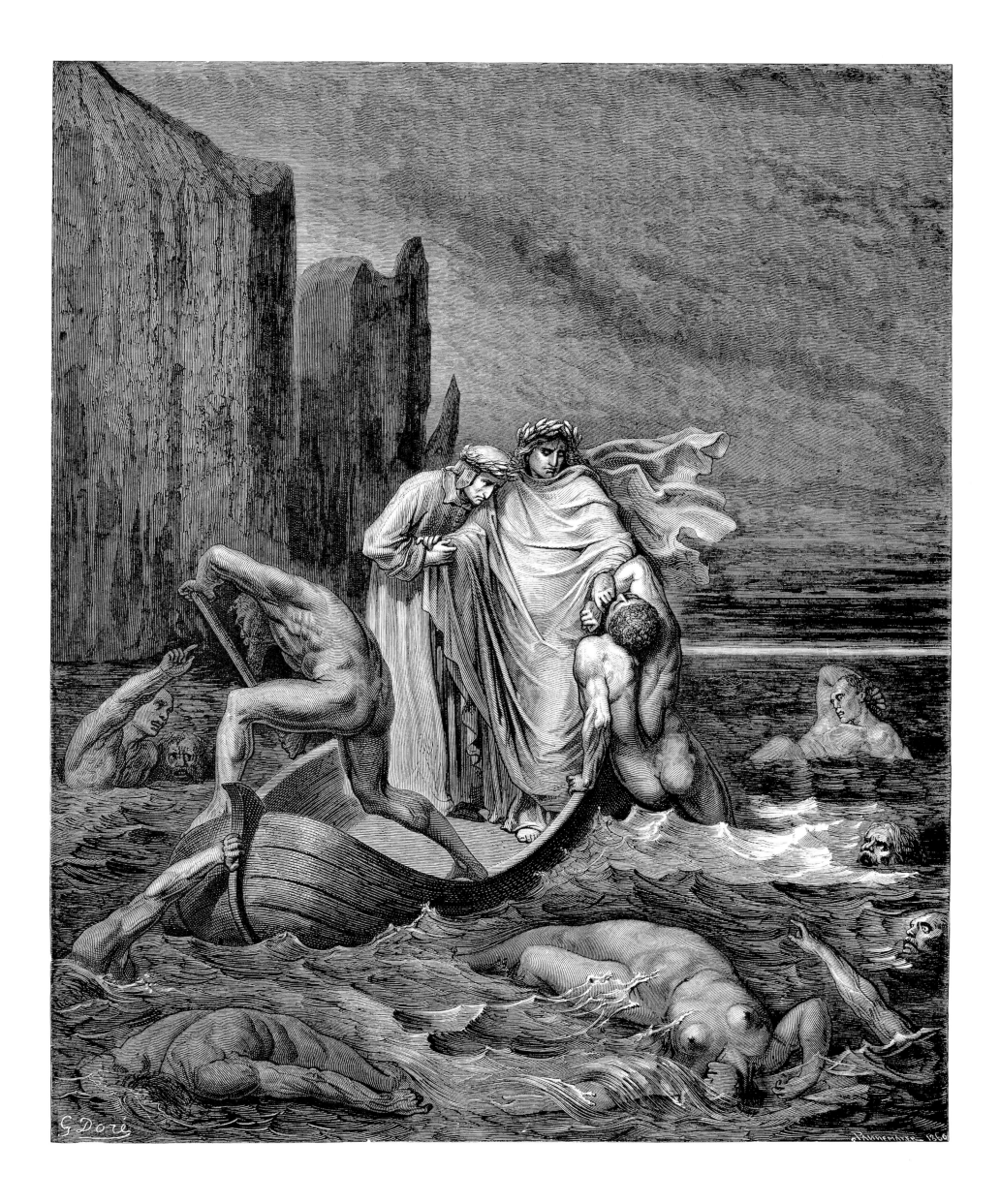

디스의 입구

그분이 그들에게 무슨 말을 하는지 듣지 못했으나
그들과 그리 오래 머물지는 않았으니,
안에 있던 그들은 앞다퉈 뒤로 물러섰다.

우리의 그 적대자들은 나의 선생님 면전에서
문을 닫아버렸고, 밖에 남았던 그는
느린 걸음으로 나에게 되돌아왔다.

눈은 땅을 향했고, 눈썹은 일체의 자신감을
잃어버렸는데, 한숨을 쉬며 말했다.
"누가 고통의 집을 내게 금지하는가!"

✎ 지옥 8곡 112-120

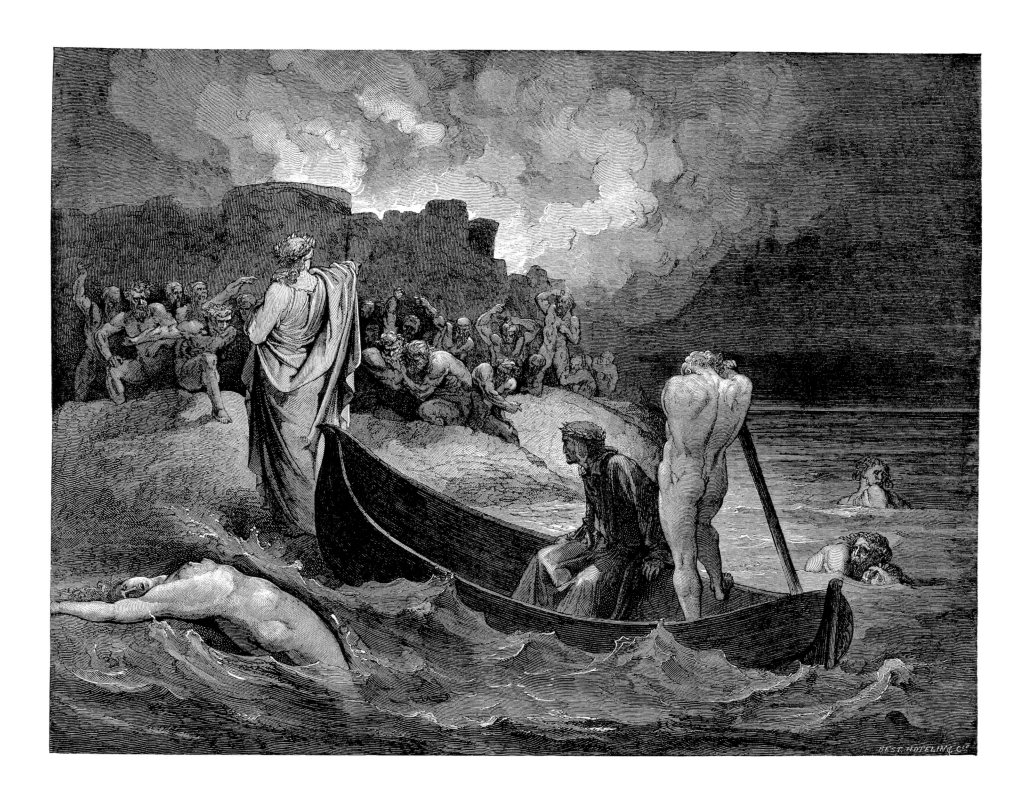

에리니에스

"봐라. 표독스러운 에리니에스다.

왼편에 있는 이것이 메가이라,
오른쪽에 울고 있는 것이 알렉토,
티시포네가 가운데 있구나." 그는 한동안 침묵했다.

🖋 지옥 9곡 45-48

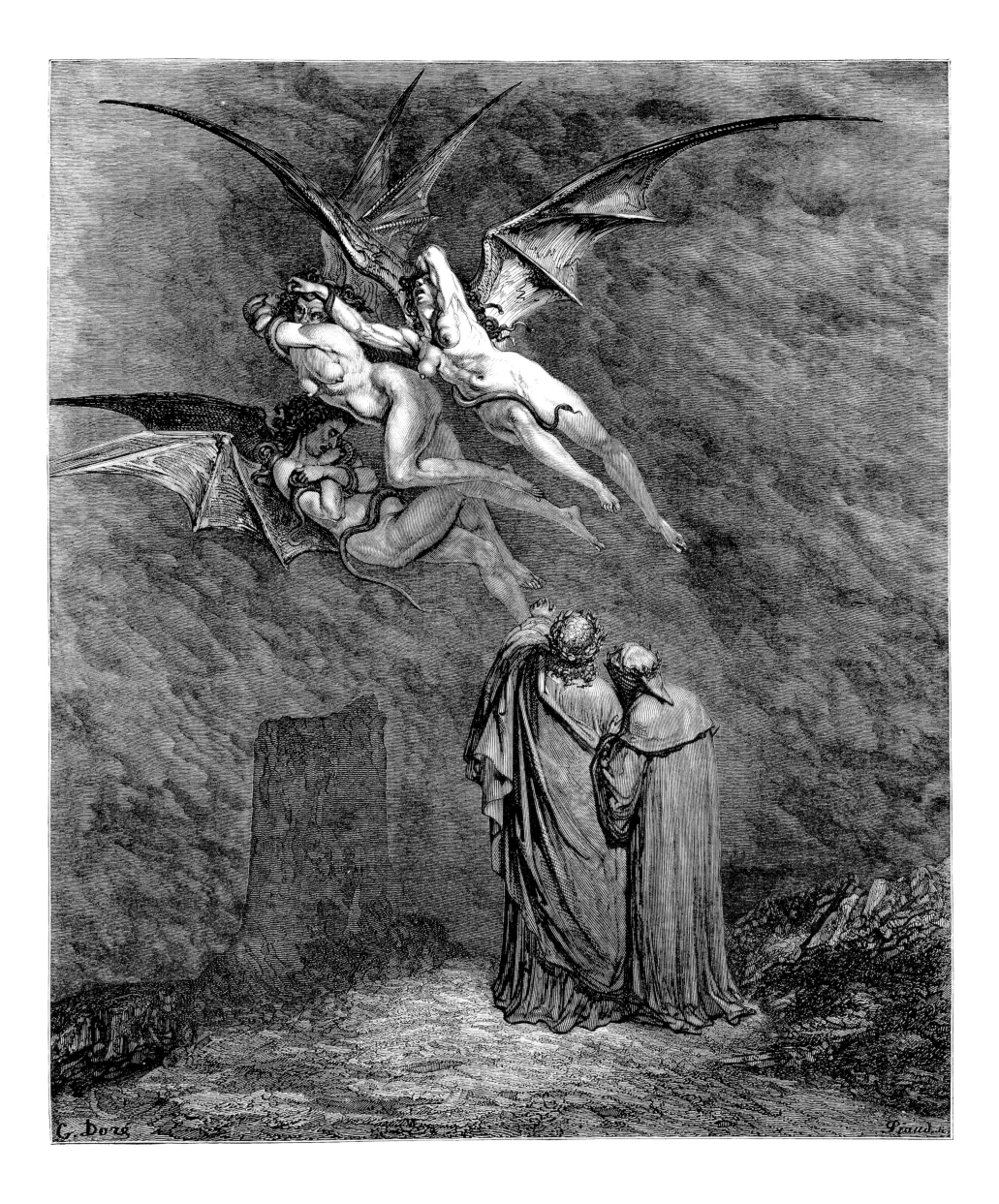

지옥의 천사

나는 스틱스강을 발 하나 젖지 않고
건너오던 자 앞에서 겁에 질려 도망치는
수천의 망가진 영혼들을 보았다.

그는 자꾸만 왼손을 앞으로 내저으며
얼굴에서 끈적한 공기를 걷어 내곤 했는데,
그를 귀찮게 하는 것은 그것밖에 없는 듯 보였다.

그가 하늘에서 보내신 분임을 금방 알고서
선생님에게 몸을 돌렸는데, 선생님은 내게
조용히 인사를 드리라는 신호를 했다.

아, 얼마나 경멸로 가득 차 보였던가!
문에 이르러 가느다란 지팡이로 건드리자
문이 열렸다. 그 어떤 저항도 없었다.

🖋 지옥 9곡 79-90

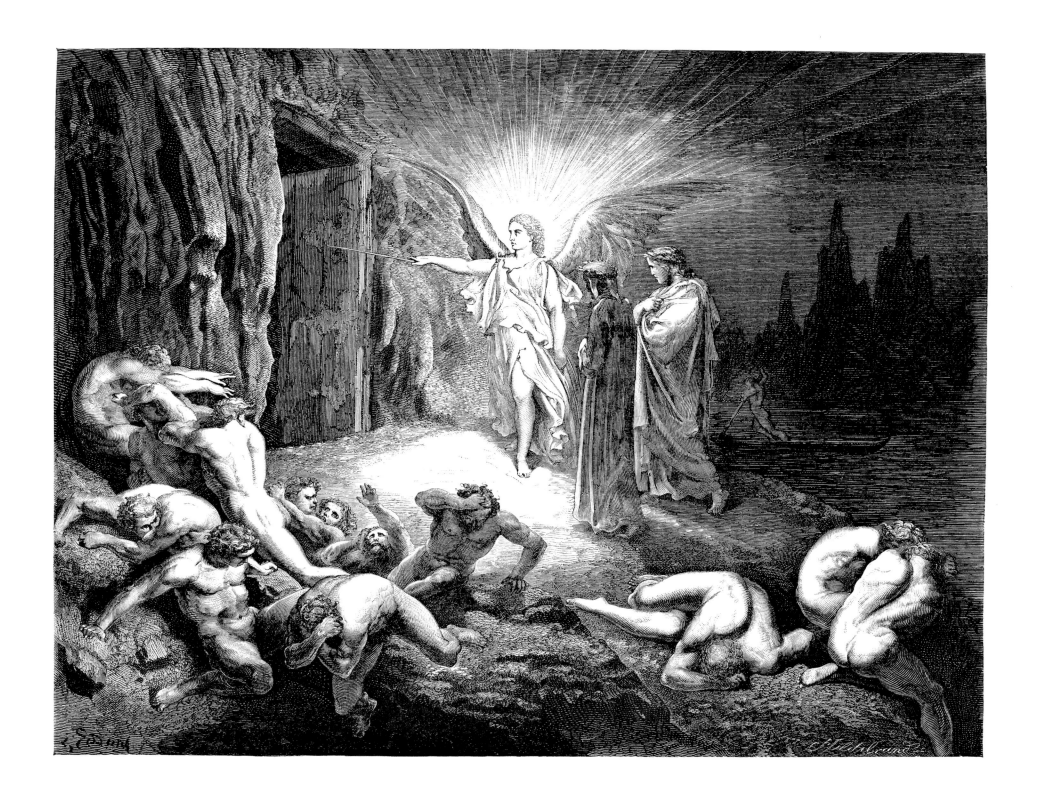

불타는 무덤과 이교도

무덤의 뚜껑은 다 열려 있었고,
음산한 한탄이 밖으로 새어 나왔다.
분명 비참하고 상처 입은 자들이었으리라.

내가 말했다. "선생님! 저들은 누구이기에
이 석관들 안에 묻혀서 고통스런
한숨으로나 저들이 있음을 알린답니까."

🖋 지옥 9곡 121-126

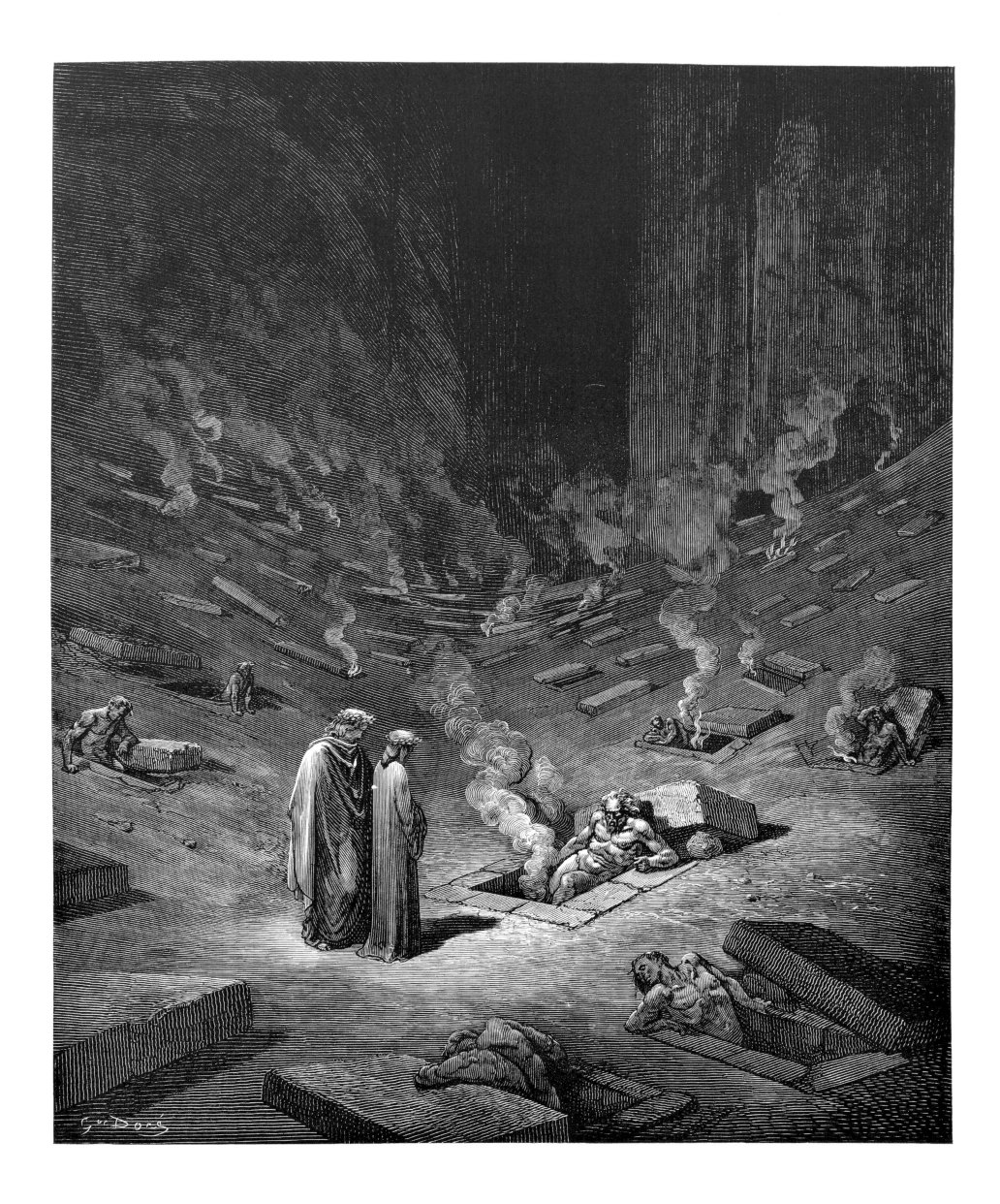

파리나타

내가 그의 무덤 발치에 이르자
그는 나를 잠깐 바라보다 얕보는 투로
질문을 던졌다. "그대 조상들은 누구였던가?"

나는 그의 말을 따르고 싶은 마음이 컸기에
숨기지 않고 모든 것을 다 밝혔다.
그러자 그가 눈썹을 약간 치켜 올렸다.

🖋 지옥 10곡 40-45

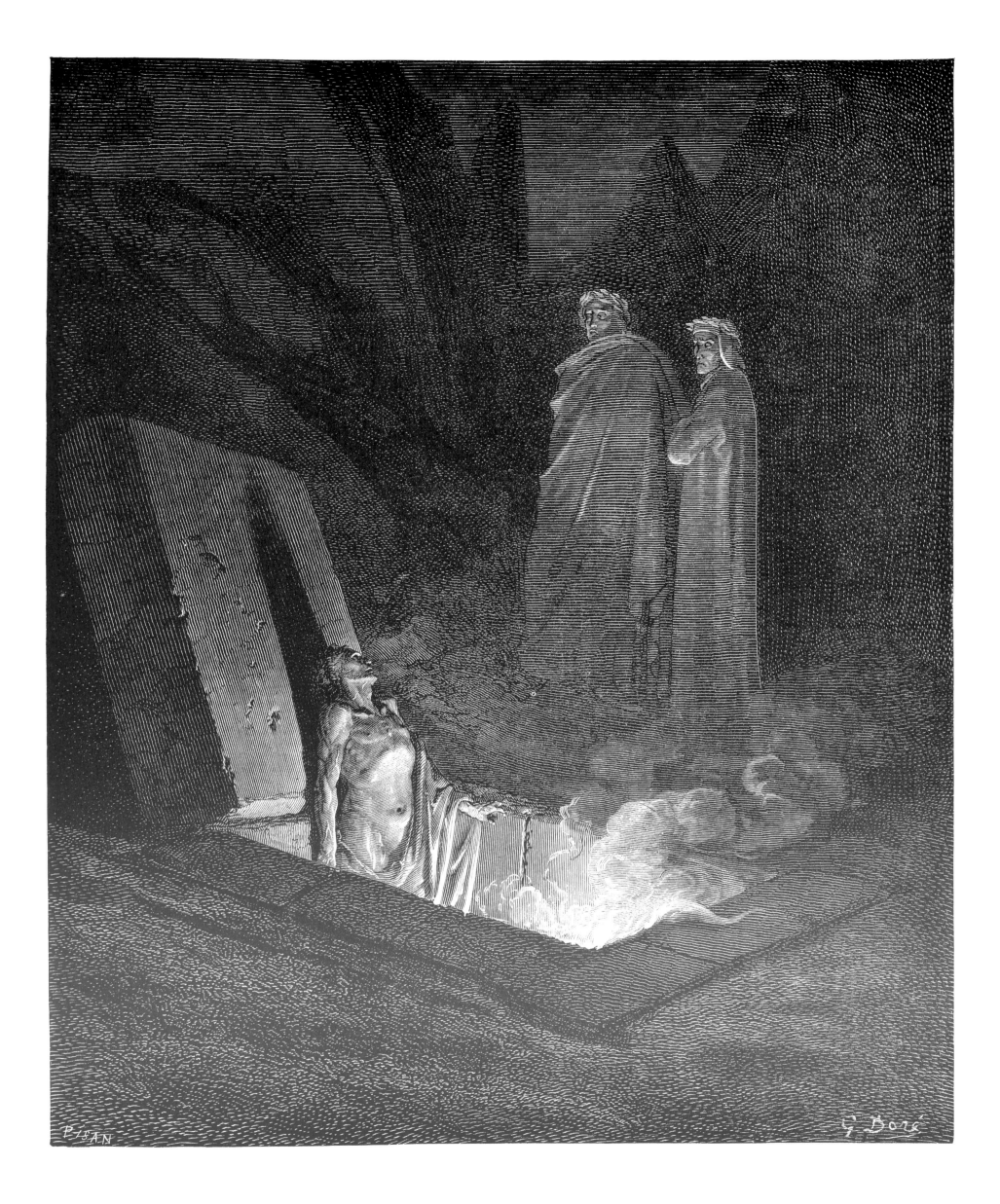

교황 아나스타시우스의 무덤

커다란 바위 파편이 원을 이루며 에워싸고 있는
높다란 둔덕 가장자리에 도착했다.
아래에는 처참한 망령이 무리 지어 있었다.

여기서 깊은 심연이 내뿜는 악취가
너무나도 끔찍했기에 우리는
어떤 커다란 무덤 뚜껑 뒤쪽으로 다가섰는데,

거기에 쓰인 문구를 보았다.
"아나스타시우스를 내가 지켜보노라.
포티누스가 올바른 길에서 벗어나게 한 그를."

🖋 지옥 11곡 1-9

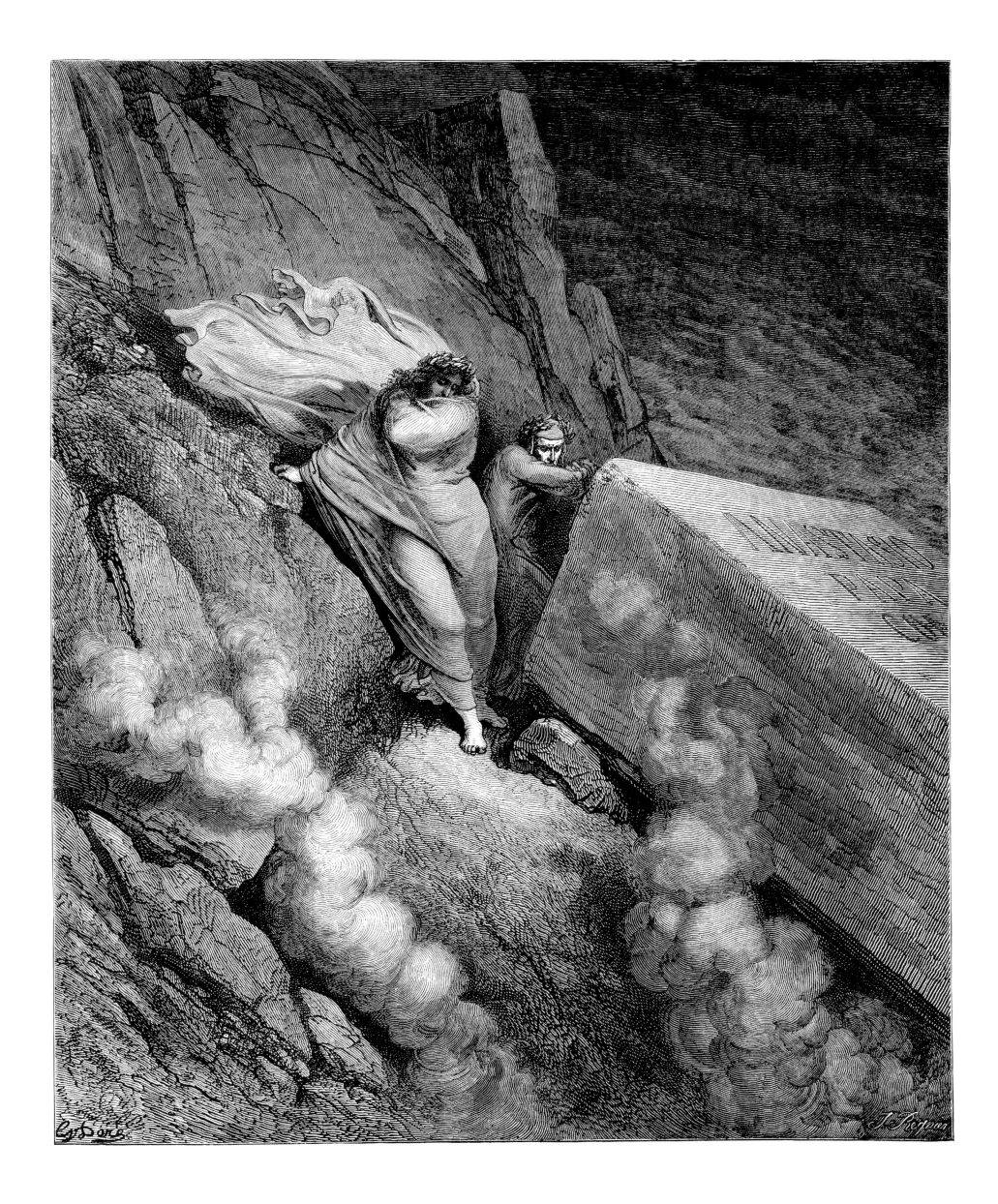

미노타우로스

그러다 허물어진 절벽의 가장자리에서,
가짜 암소 배 속에서 잉태되었던

크레타의 치욕이 드러누워 있었다.
그놈은 우리를 보자 자신을 물어뜯었다.
분노가 안에서 불타오르는 자들과 같았다.
🖋 지옥 12곡 11-15

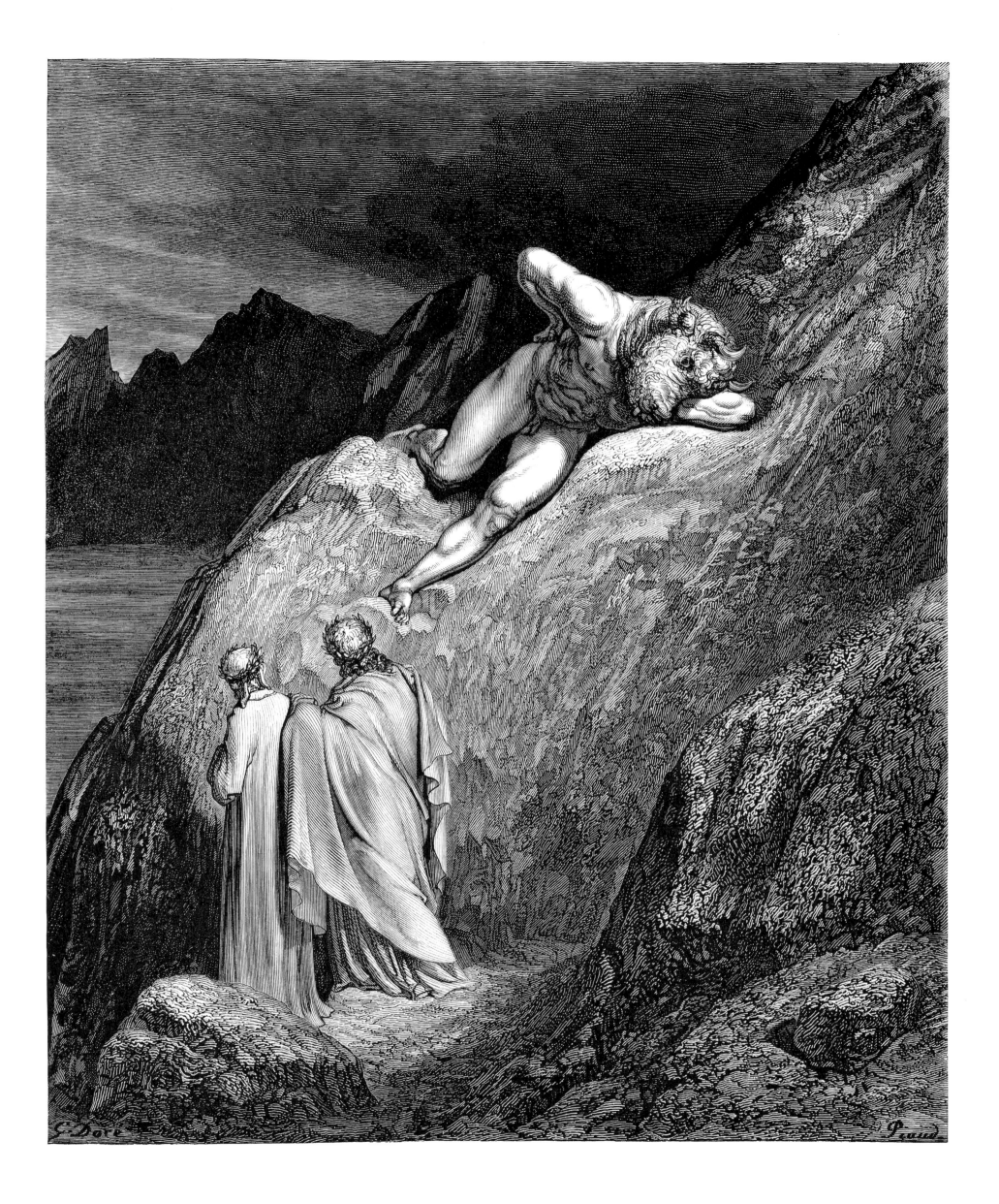

켄타우로스와 네소스

절벽 발치와 해자 사이에서 켄타우로스들이
화살로 무장하고 무리 지어 달리고 있었다.
마치 세상에서 사냥을 나가는 것 같았다.

우리가 내려오는 것을 보고 다들
멈칫하더니, 그중 셋이 미리 골라둔
활과 화살을 들고 앞으로 나섰다.

🖋 지옥 12곡 55-60

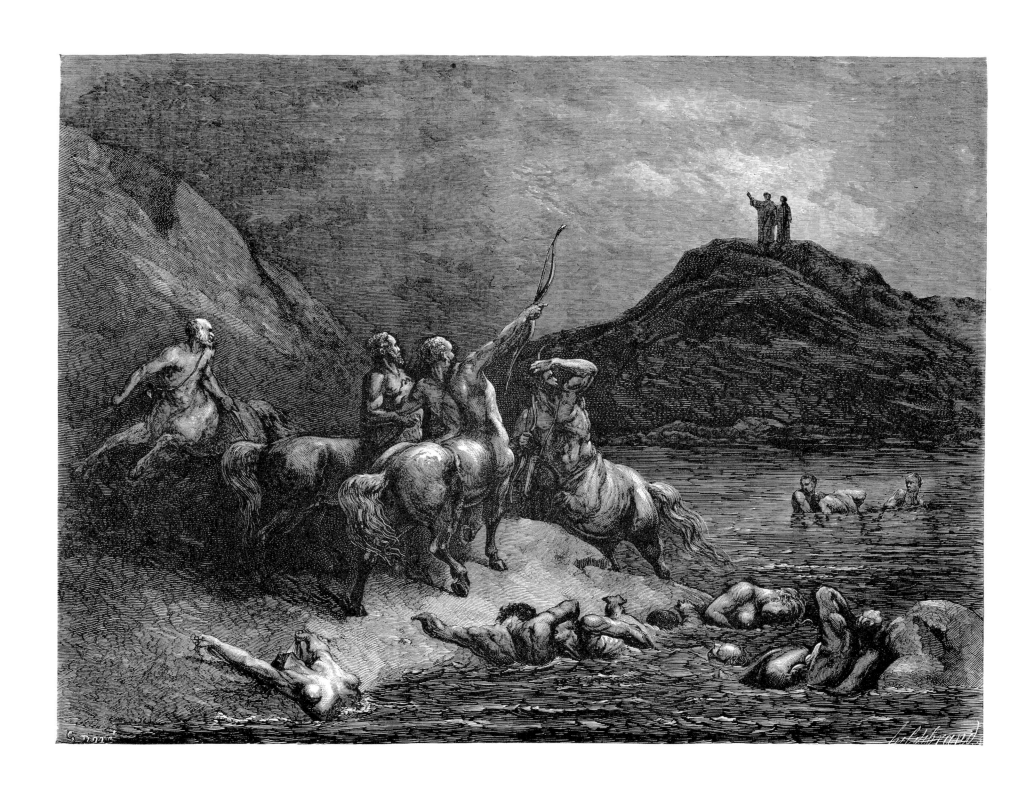

케이론

우리는 그 날렵한 짐승들에게 다가섰다.
케이론이 화살을 하나 뽑아 들더니,
오늬로 수염을 턱을 따라 뒤로 넘겼다.

짐승이 거대한 입을 드러냈을 때
동료들에게 말했다. "너희들 보았느냐?
뒤에 선 놈이 건드리는 게 움직이는 것을.

죽은 놈들의 발은 저렇게 하지 못하느니라."

🖋 지옥 12곡 76-82

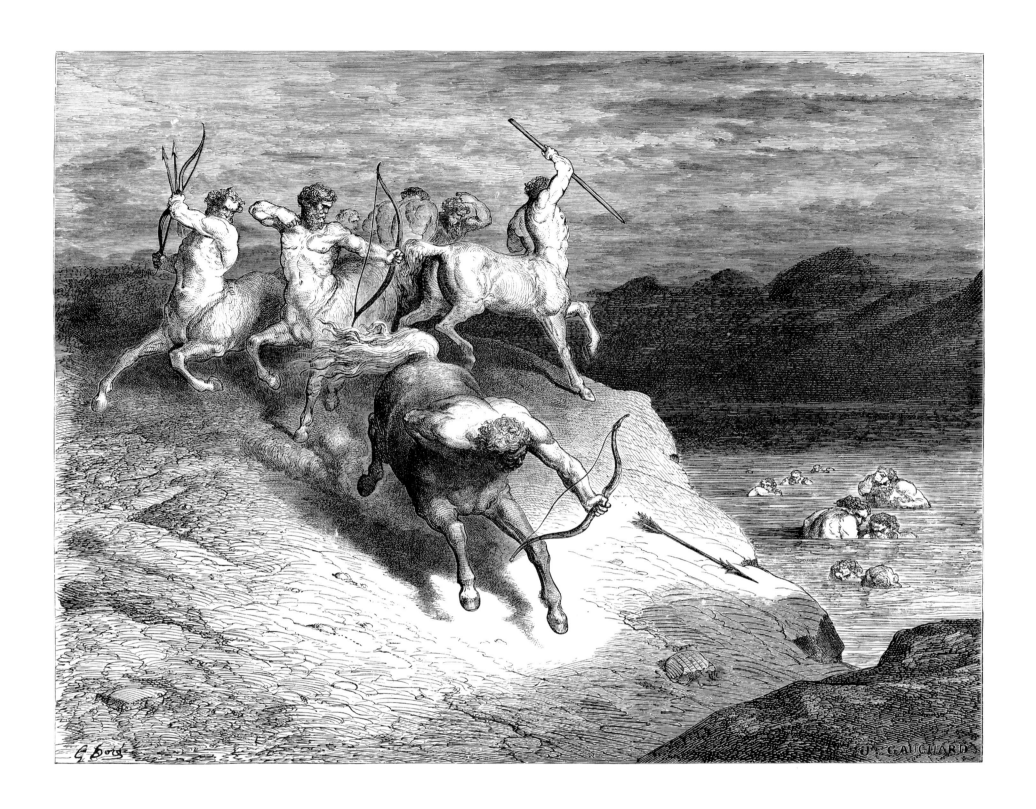

하르퓌이아의 숲

여기에 더러운 하르퓌이아들이 둥지를 트니,
미래의 재난을 침울하게 예고하며 트로이 사람들을
스트로파데스섬에서 쫓아낸 놈들이다.

목과 얼굴은 사람이되 쫙 펴진 날개에
발에는 발톱이 돋고, 큰 몸통은 깃털로 무성한
그들은 괴상한 나무 위에서 울부짖는다.

🍃 지옥 13곡 10-15

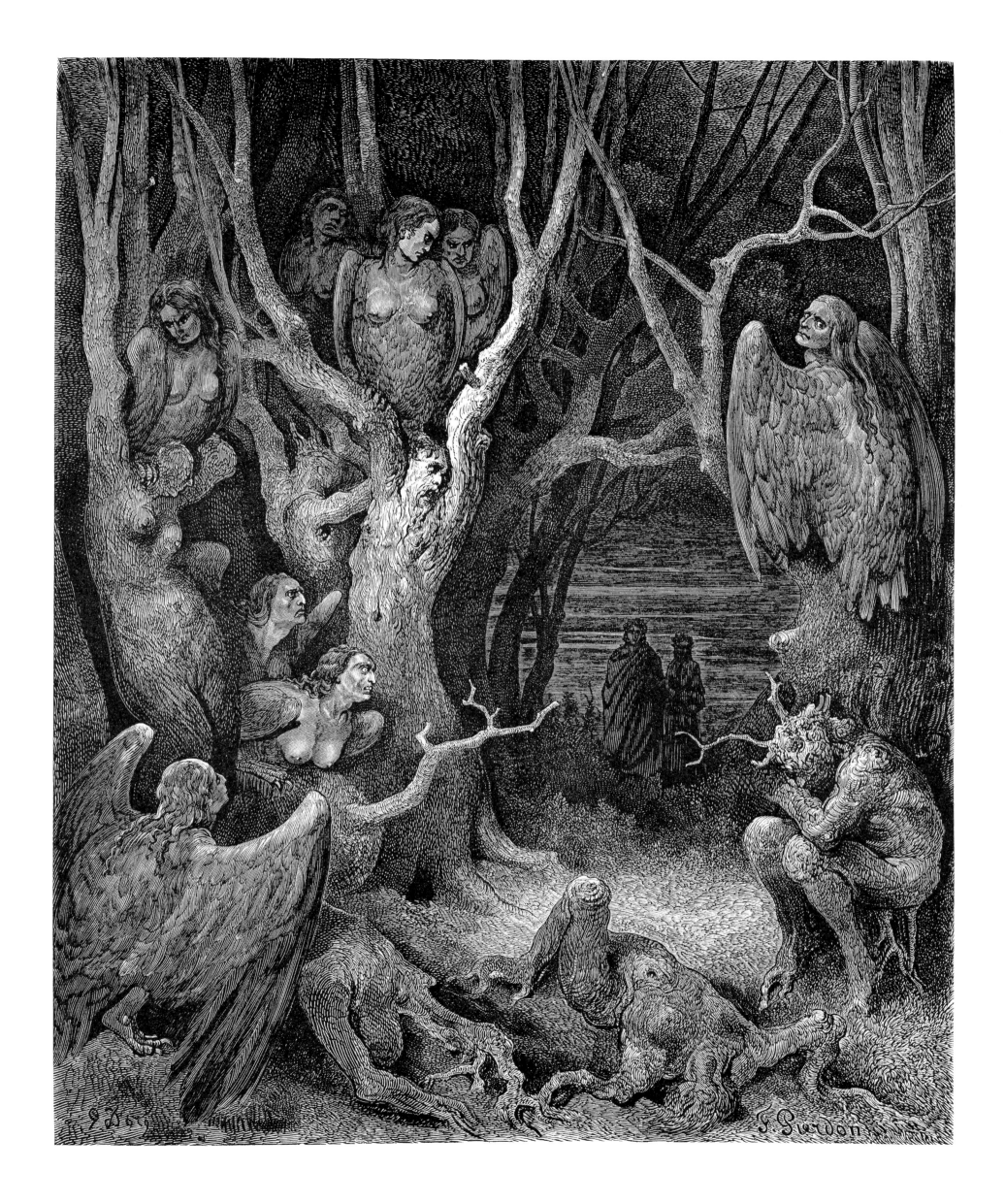

자살자들 1

내가 손을 조금 앞으로 뻗어
어느 커다란 나무줄기의 실가지를 꺾자
그 나무가 울부짖었다. "왜 나를 부러뜨립니까?"

줄기가 피로 검붉게 되었을 때 나무가 다시
말했다. "왜 나를 잘라내는 거요?
당신에게는 연민이라는 게 조금도 없는 거요?

우리는 사람이었으나 지금은 숲이 되었소.
설령 우리가 뱀의 영혼이었다 해도
당신 손은 더 부드러워야 했을 거요!"

🖋 지옥 13곡 31-39

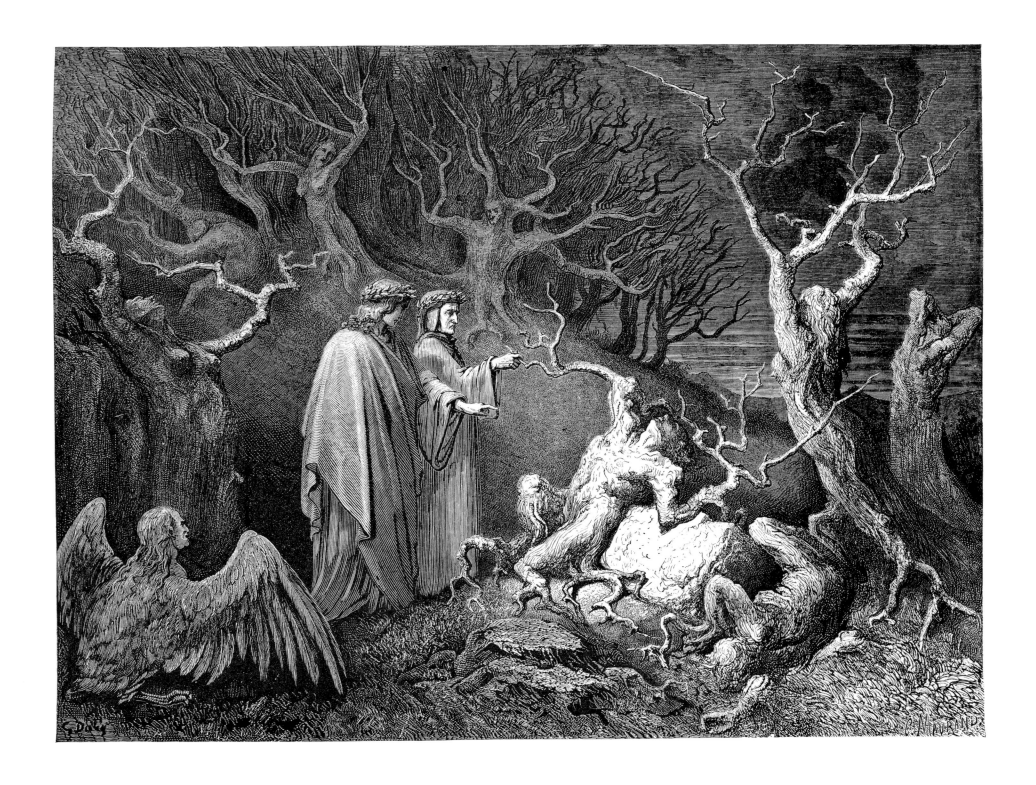

자살자들 2

다른 말이 나올까 생각하여
여전히 그 나무에 귀를 기울이고 있었는데,
그때 갑작스러운 소리에 놀랐다.

수퇘지와 사냥개 달려오는 소리를,
짐승 떼와 잔가지들 스치는 소리를
길목을 지키던 자가 듣는다면 그와 비슷하리라.

그런데 보라. 우리 왼편에서 두 놈이
할퀸 자국이 선명한 맨몸으로 기를 쓰고 달아나니,
숲에서 가지들이 수도 없이 부러져나갔다.

🍃 지옥 13곡 109-117

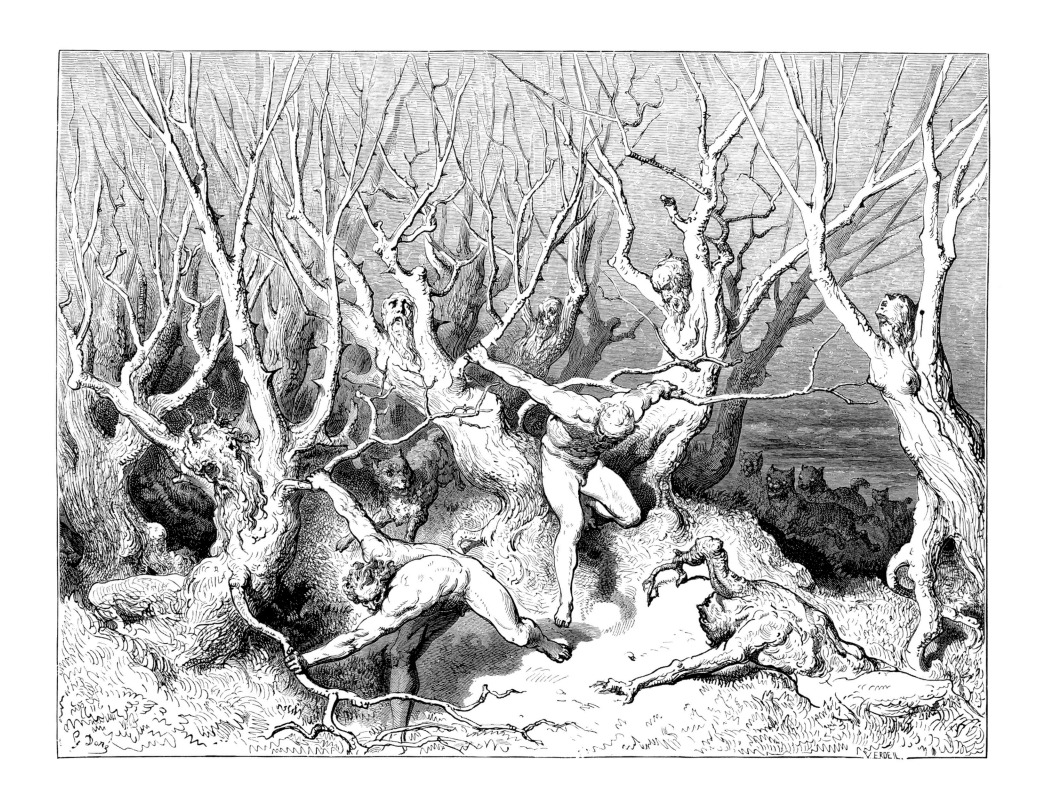

불경한 자들과 카파네우스

바람 없는 알프스에 내리는 눈처럼,
거대한 불꽃들이 모래 위 어디에든
넓게 퍼져 천천히 떨어지고 있었다.

🖋 지옥 14곡 28-30

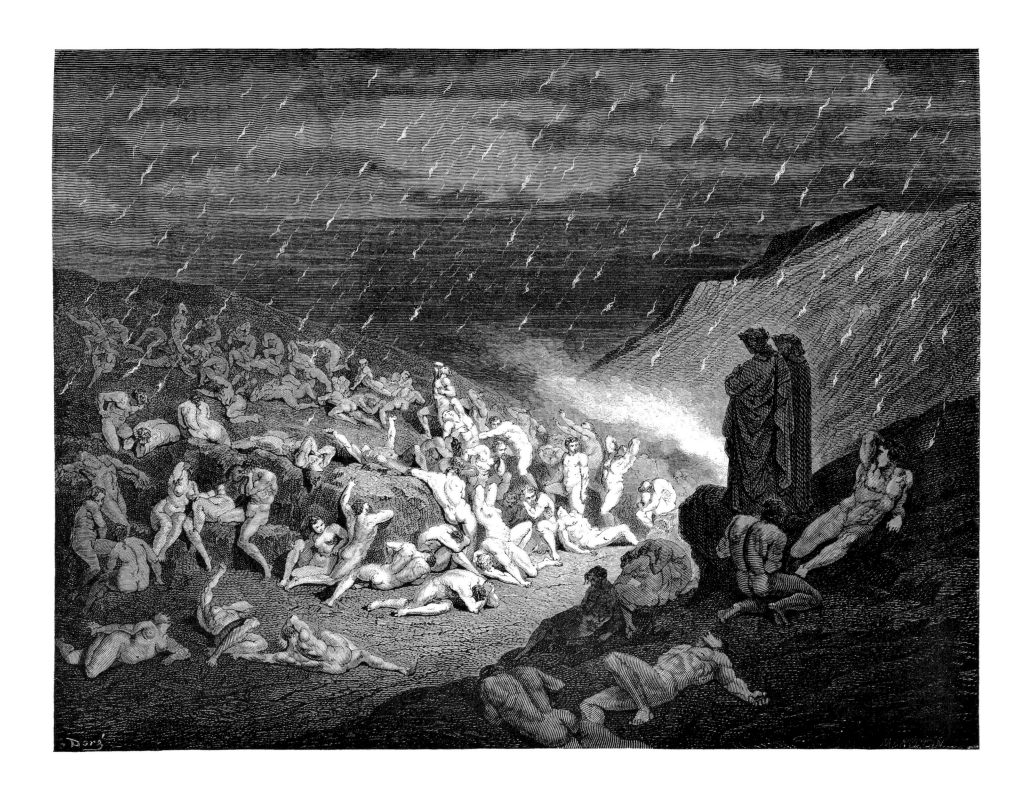

브루네토 라티니

그가 내게 팔을 뻗었을 때
불에 익은 그 모습을 눈여겨보니
얼굴이 몹시 그을렸어도

나의 지성이 알아보지 못할 정도는 아니었다.
나는 그의 얼굴로 손을 내리면서
대답했다. "브루네토 선생님, 여기 계시나요?"

🍃 지옥 15곡 25-30

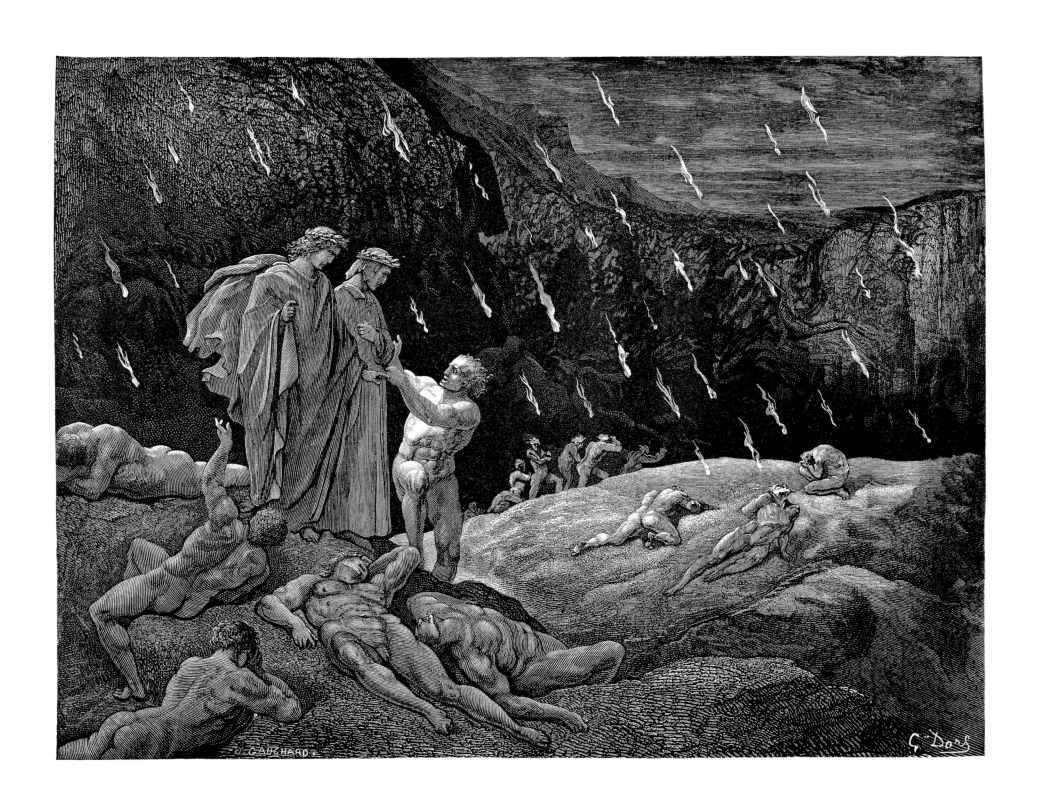

기만의 상징 게리온

"뾰족한 꼬리를 매단 짐승을 보라!
산을 타 넘고 성벽과 무기를 부순다.
온 세상에 악취를 피우는 이놈을 보라!"

나의 길잡이는 이렇게 말을 시작했다.
그리고 그놈에게 신호하여 대리석 길섶
가까이, 기슭까지 오도록 했다.

그러자 저 추잡한 기만의 형상이
다가왔는데, 머리와 가슴은 도달했으나
꼬리는 강둑 위로 끌어당기지 않았다.

🖋 지옥 17곡 1-9

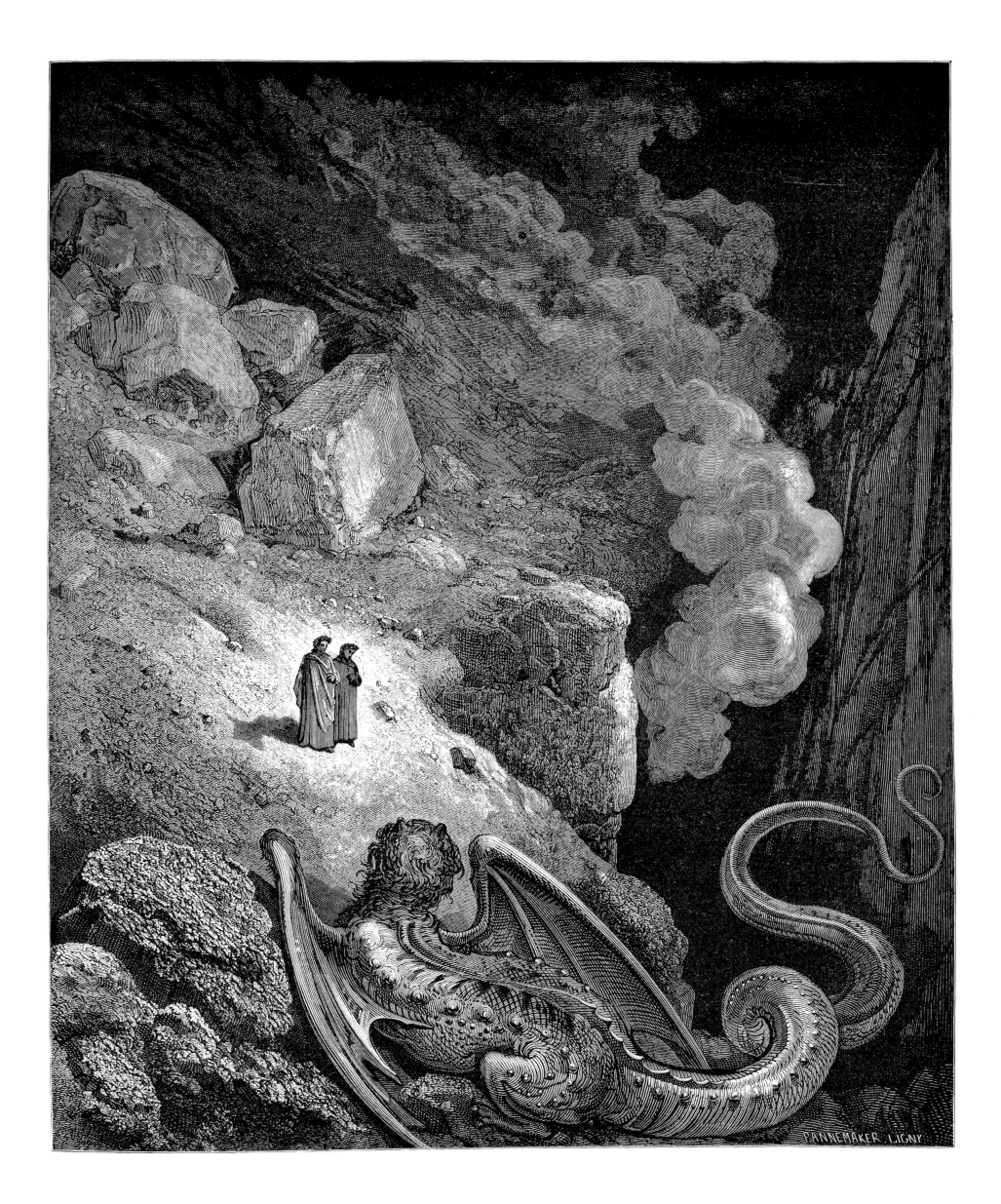

괴물의 하강

그놈은 천천히, 천천히, 헤엄쳐가며
돌면서 내려간다. 난 그저 밑에서 불어오는
얼굴을 스치는 바람만 느낀다.

벌써 오른쪽에서 우리 밑으로
오싹한 소용돌이의 굉음이 들려와
눈을 아래로 하여 머리를 내밀었다.

그러자 떨어질까 더 겁이 났는데,
불꽃이 보이고 흐느낌을 들은 탓이니,
나는 떨면서 다리를 바짝 움츠린다.

🖋 지옥 17곡 115-123

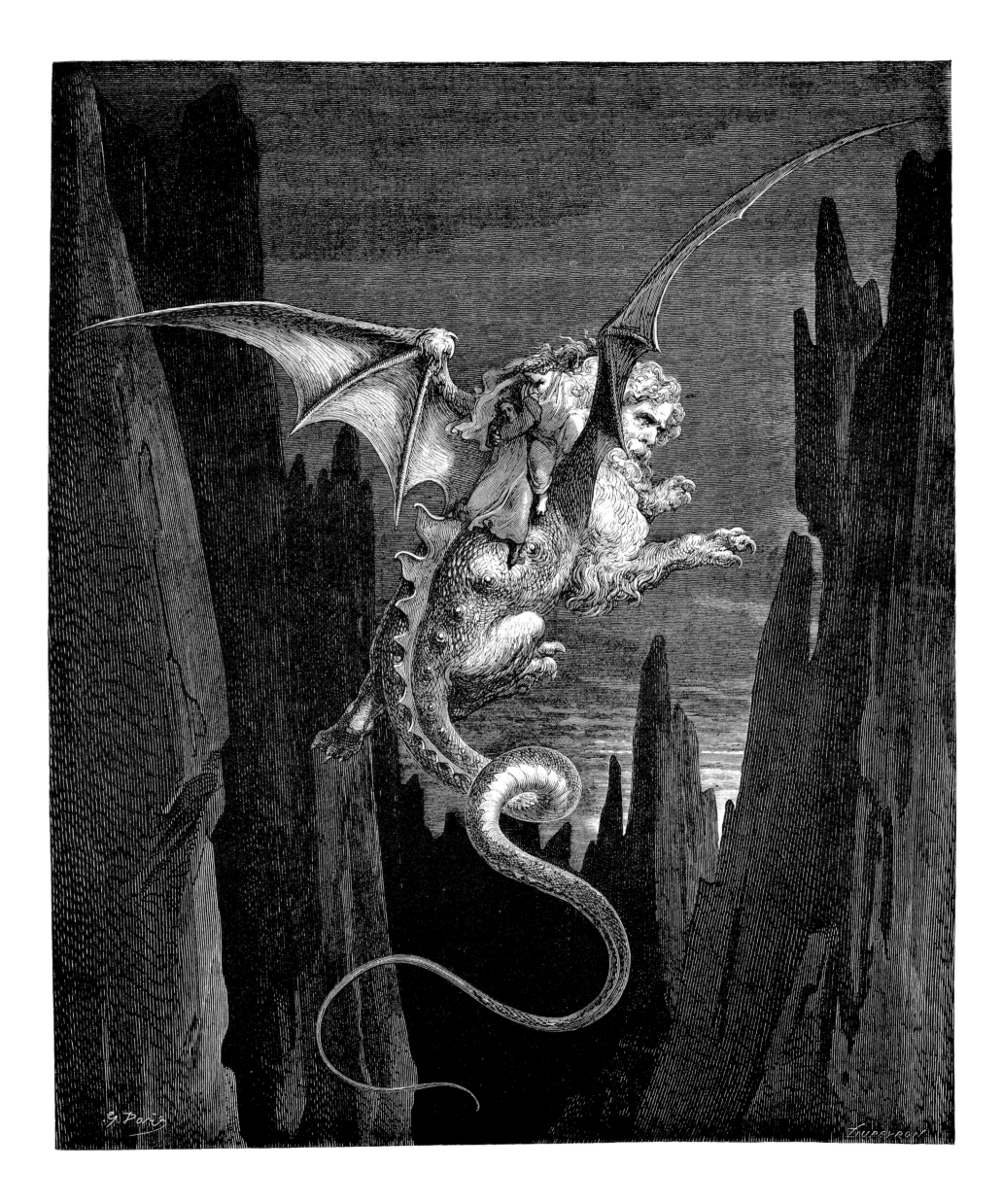

악마들과 유혹하는 자들

여기저기 거무튀튀한 바위 위에서
기다란 채찍을 든 뿔난 마귀들이
죄인들을 뒤에서 사정없이 내리친다.

아아, 첫 번째 매질에 저들은 얼마나
발을 들어 올렸던가! 두 번째, 세 번째도
기다리는 자는 정녕 아무도 없었다.

🖋 지옥 18곡 34-39

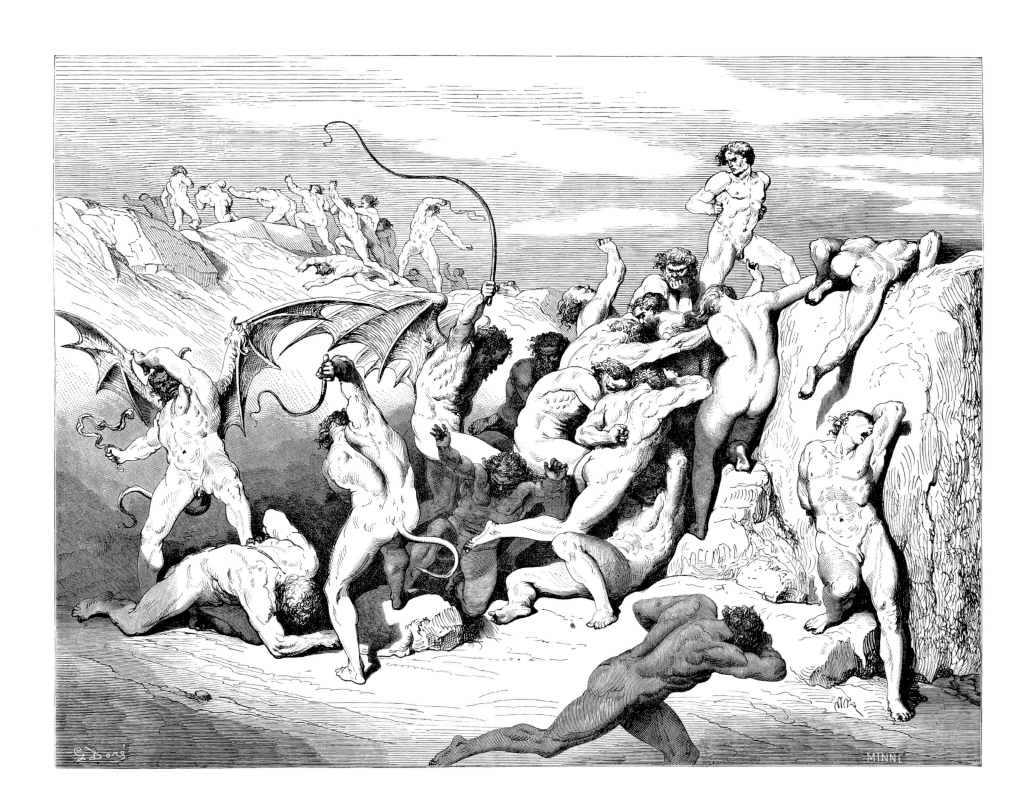

아첨하는 자들

바닥은 매우 깊어서, 활꼴로 솟은
다리 가운데 높은 마루에 오르지 않고는
그 무엇도 충분히 볼 수 없었다.

우리는 그리로 갔다. 그러자 아래 웅덩이에
세상의 변소들에서 퍼온 듯한
똥물 속에 잠긴 사람들이 보였다.

🖋 지옥 18곡 109-114

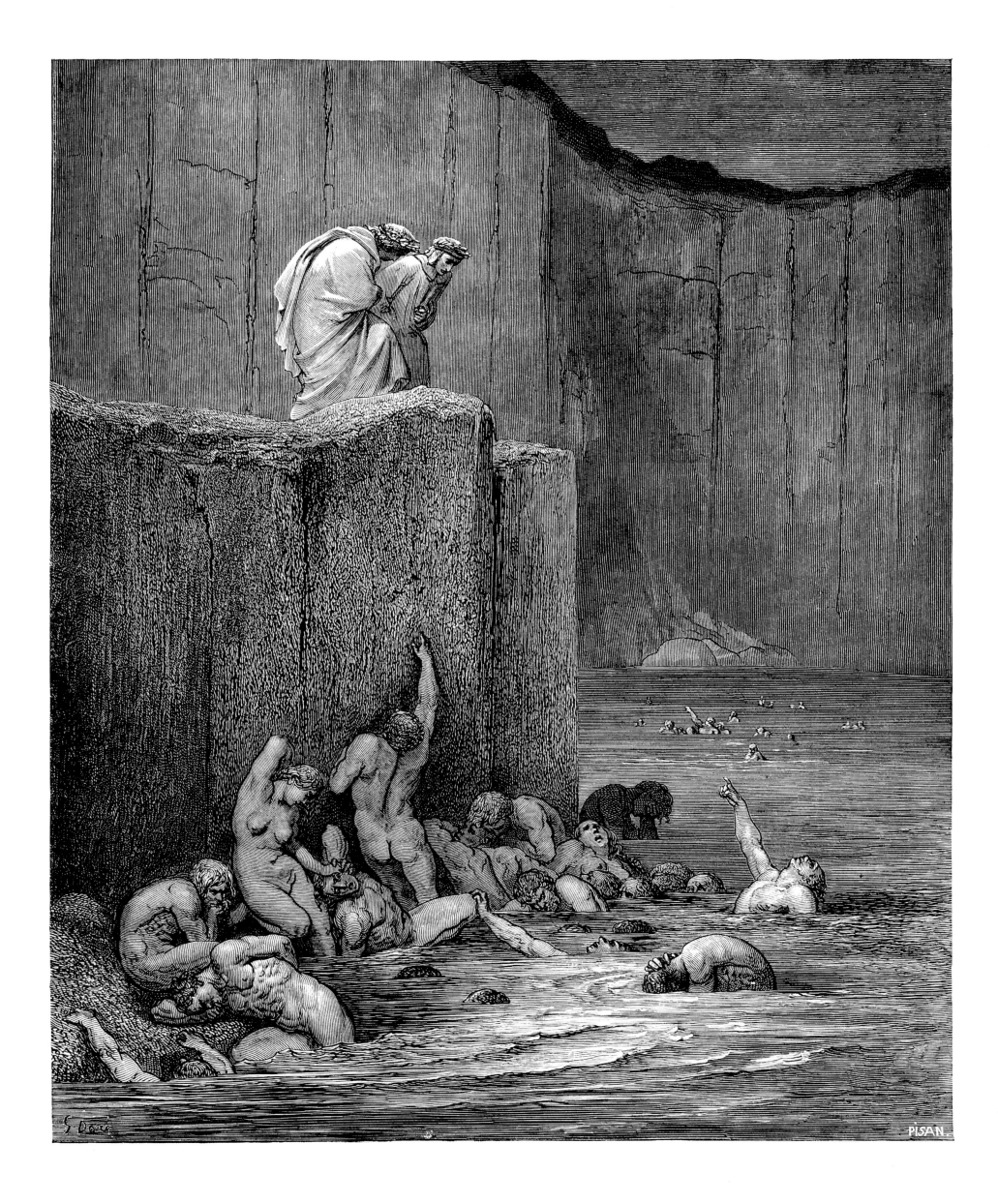

타이데

나의 길잡이가 말했다.
"얼굴을 조금만 더 내밀어 보거라.
저 지저분하고 풀어헤친 머리에

똥 묻은 손톱으로 몸을 긁적거리며
웅크려 앉았다 일어났다 하는
그 꼴이 눈에 더 잘 들어올 테니.

저것이 타이데다. 그녀의 정부가 '내가 네 맘에 들지?'
라고 묻자, '그렇다마다요.
기가 막히네요!'라고 대답했던 창녀란다.

이제 우리가 본 것만으로도 진절머리가 나는구나."

🖋 지옥 18곡 127-136

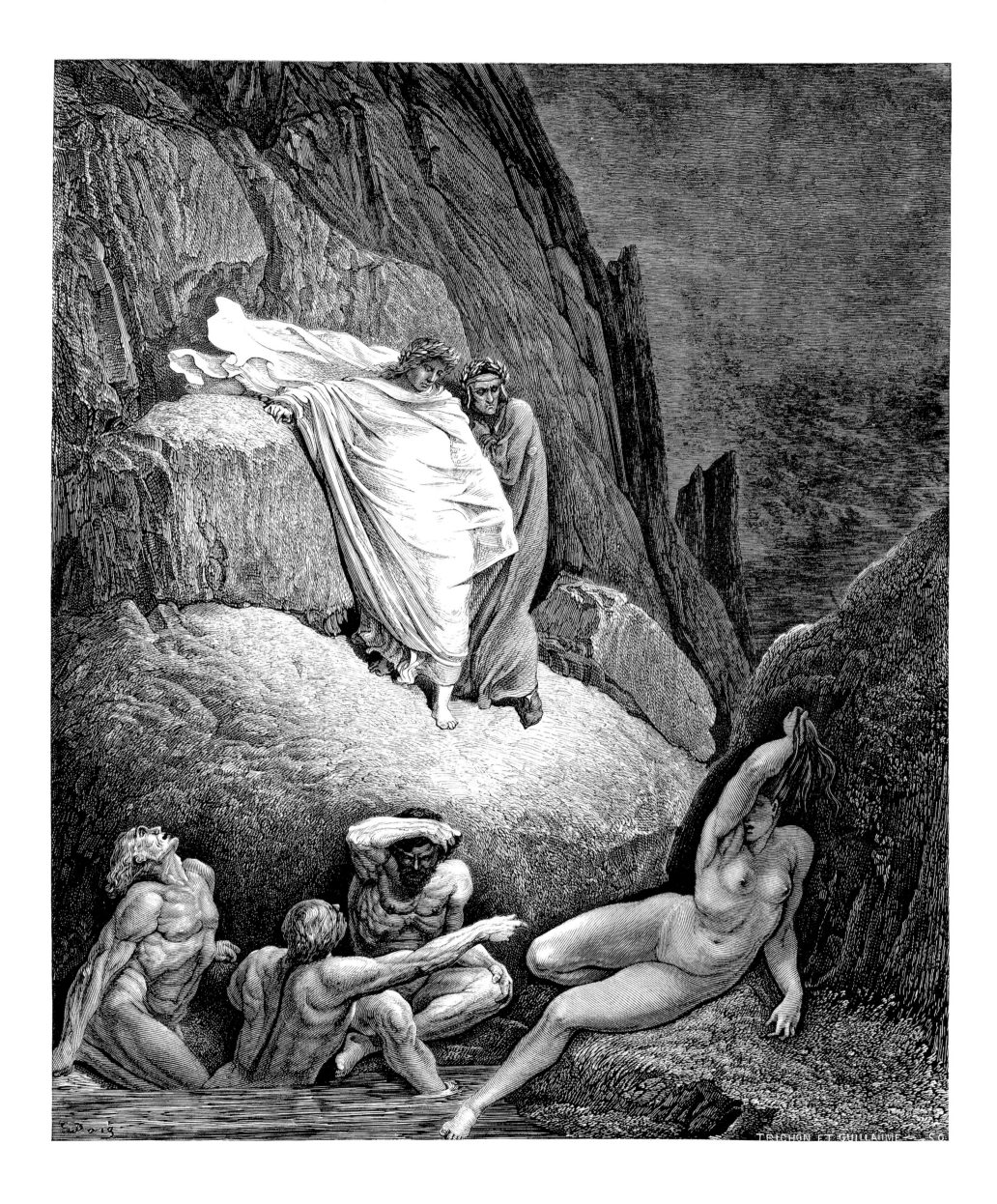

성직매매자들

나는 말을 건넸다. "아, 그대는 누구냐? 말뚝처럼 박혀
거꾸로 선 슬픈 영혼이여!
당신이 할 수 있거든 말해보시오."

✒ 지옥 19곡 46-48

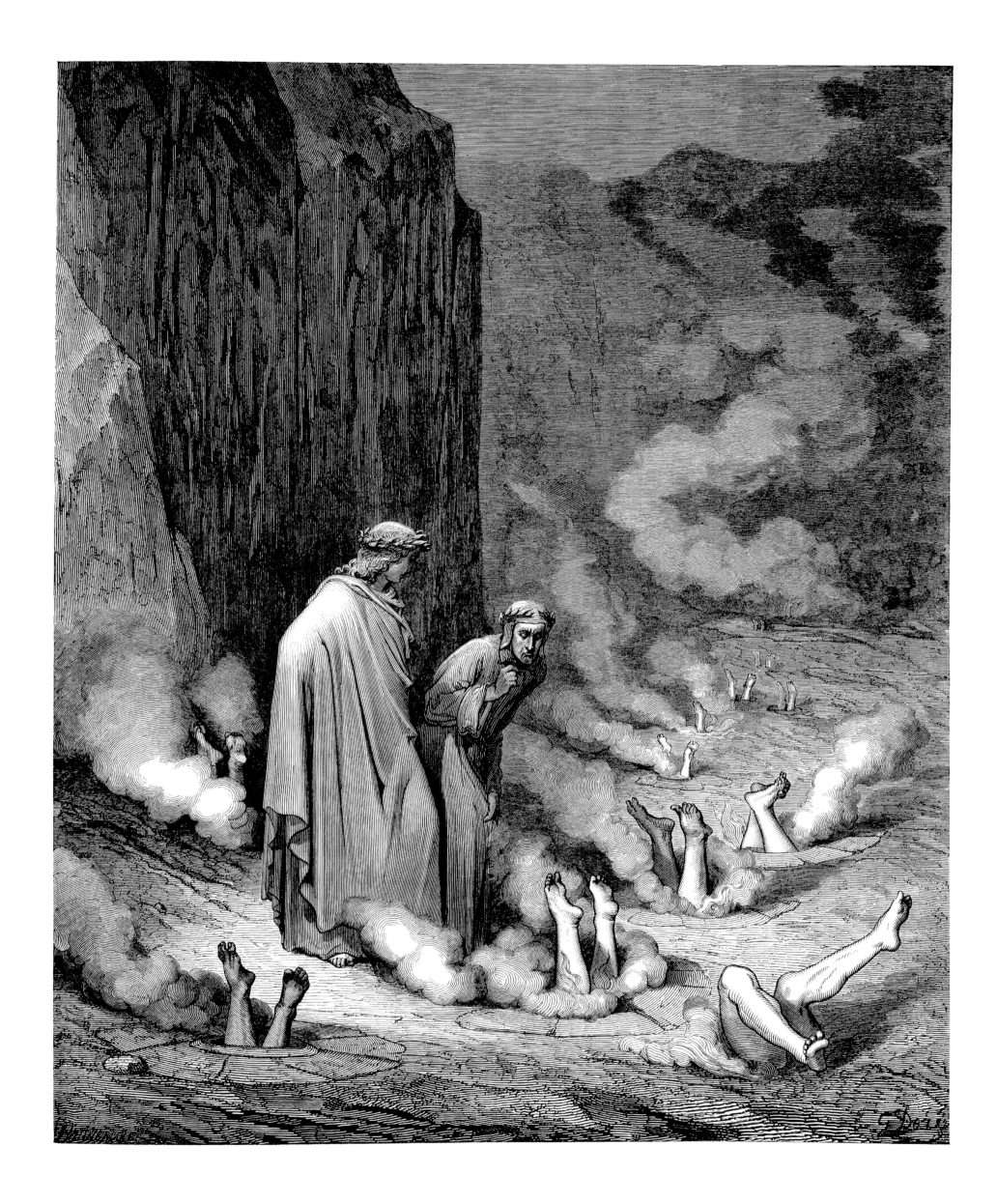

악마들과 불화를 일으키는 사람들

그러더니 백 개도 넘는 작살로 물어뜯으면서
말했다. "여기선 숨어서 춤춰야 해!
그러니 해볼 테면 몰래 붙잡아보라고!"

그 꼴은 요리사가 조수들을 시켜
가마솥에 넣은 고기가 떠오르지 않도록 갈고랑쇠로
가운데로 밀어 넣는 것과 다르지 않았다.

🖋 지옥 21곡 52-57

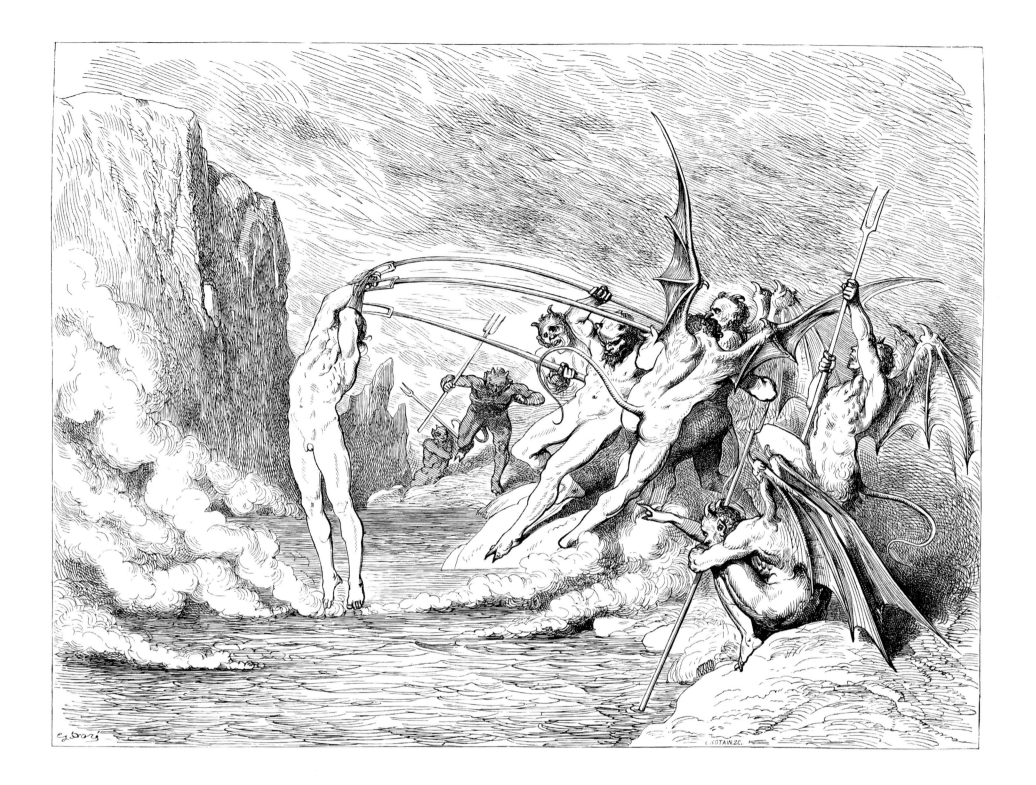

악마들과 베르길리우스

멈춘 자리에서 느닷없이 구걸하는
처량한 거지에게 그리도 포악하게 으르렁대며
달려들어 덮치는 개들처럼

마귀들이 다리 밑에서 뛰쳐나오더니 일제히
그를 향해 갈고리를 곤두세웠다. 하지만
그가 소리쳤다. "너희 중 누구도 해코지 마라."

🍃 지옥 21곡 67-72

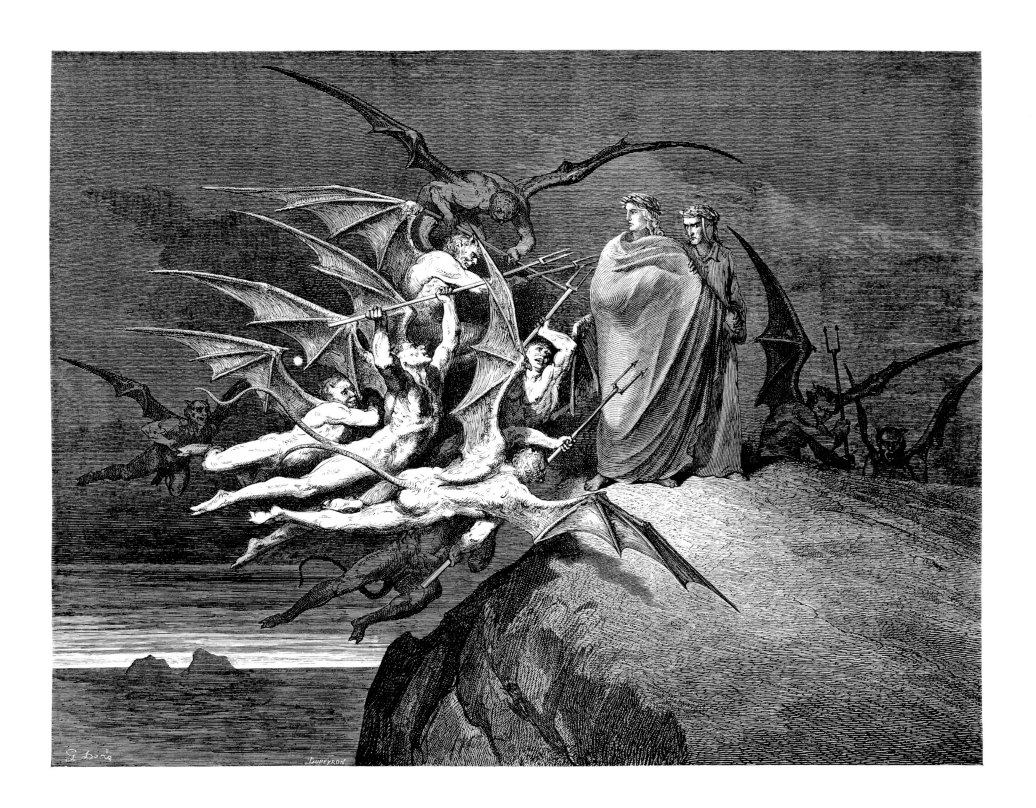

불화를 일으키는 죄인 치암폴로

그 나바라 사람은 기회를 잘 포착했다.
발을 땅에 딛고 있다 한순간에 뛰어올라
그들의 흉계에서 벗어나 버렸다.

이에 마귀들은 저마다 잘못을 후회했는데,
가장 그랬던 마귀는 실수를 저지른 놈이었으니,
그가 몸을 날리면서 외쳤다. "넌 잡혔다!"

그러나 별 소용없었다. 두려움을 이기는 날개는
없는 법이니. 치암폴로는 밑으로 내빼버렸고,
마귀는 가슴을 세워 위로 날아올랐다.

🖋 지옥 22곡 121-129

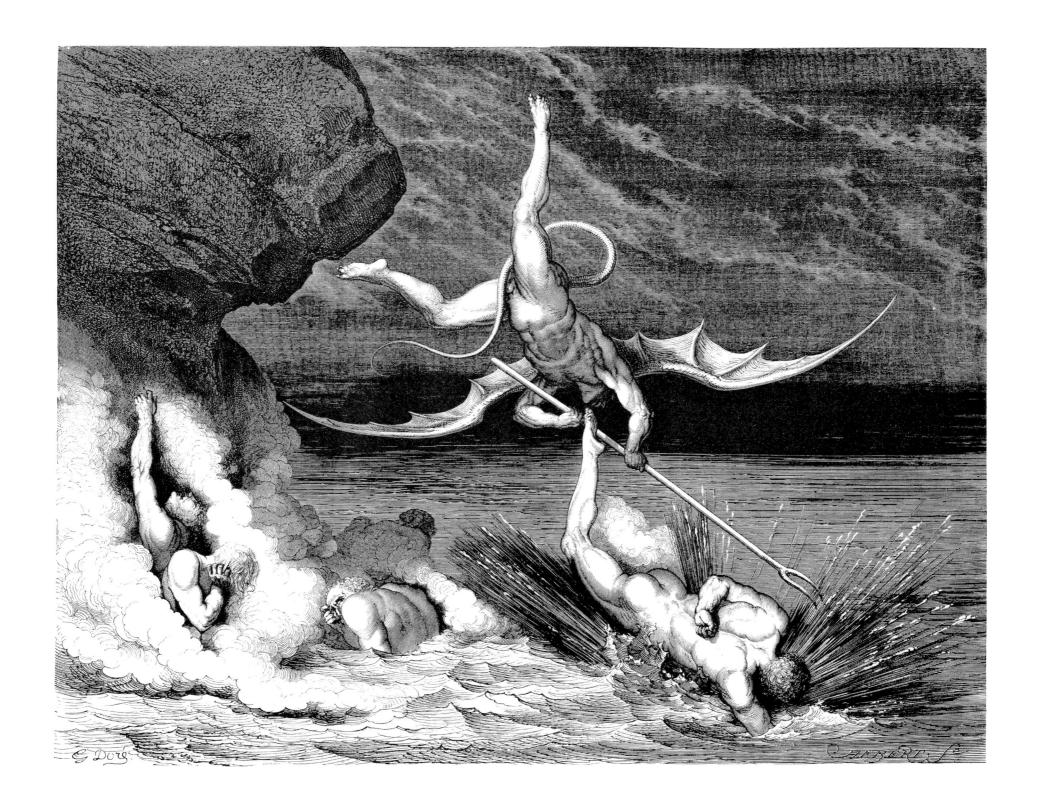

알리키노와 칼카브리나

그러나 알리키노는 진정 사나운 매였기에
칼카브리나를 단번에 발톱으로 낚아챘고, 결국
둘 다 끓어오르는 웅덩이 한가운데로 떨어졌다.

열기가 즉시 그들을 떼어놓았으나
다시는 일어날 도리가 없었으니,
날개에 역청이 들러붙은 탓이었다.

🖋 지옥 22곡 139-144

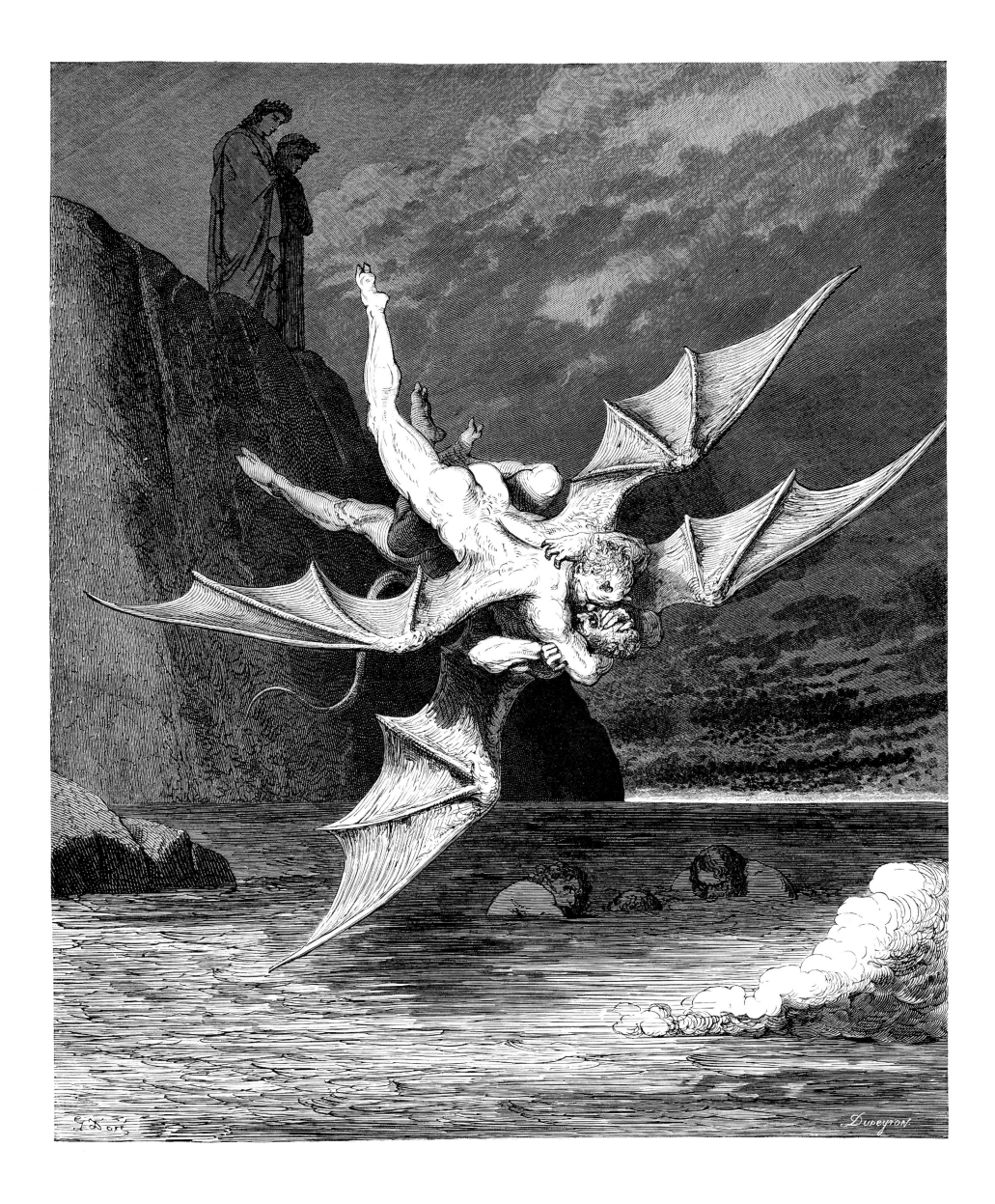

소동과 탈출

마귀들이 우리 위쪽 둔덕에 모습을 드러냈을 때는
간신히 아래편 계곡 바닥에 그의 발을
걸친 뒤였다. 이제 두려울 것은 없었다.

마귀들에게 다섯 번째 구렁을 지키는 임무만
부여하신 지고하신 섭리가 그들이 거기를
떠날 힘을 완전히 빼앗아버렸기 때문이다.

🖋 지옥 23곡 52-57

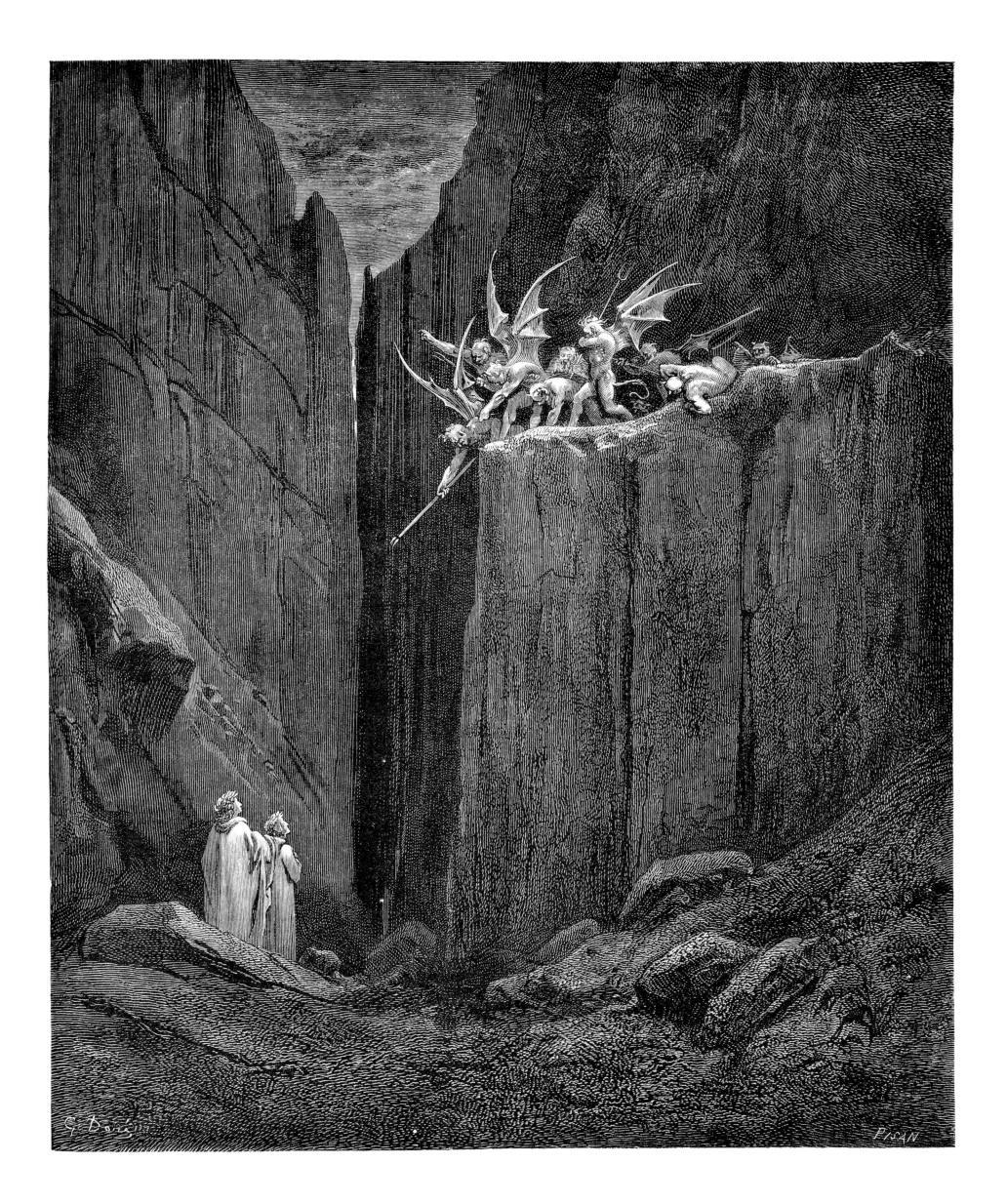

위선자들

그들은 눈까지 내리덮는 모자가 달린
망토를 입고 있었는데, 그 모양이
클루니 수도사들이 입던 것과 흡사했다.

겉은 눈이 부실 정도로 금빛이지만
안은 완전히 납이라 굉장히 무거우니,
페데리코가 입힌 것은 차라리 지푸라기로구나.

아, 영원토록 지겨운 망토여!

🖋 지옥 23곡 61-67

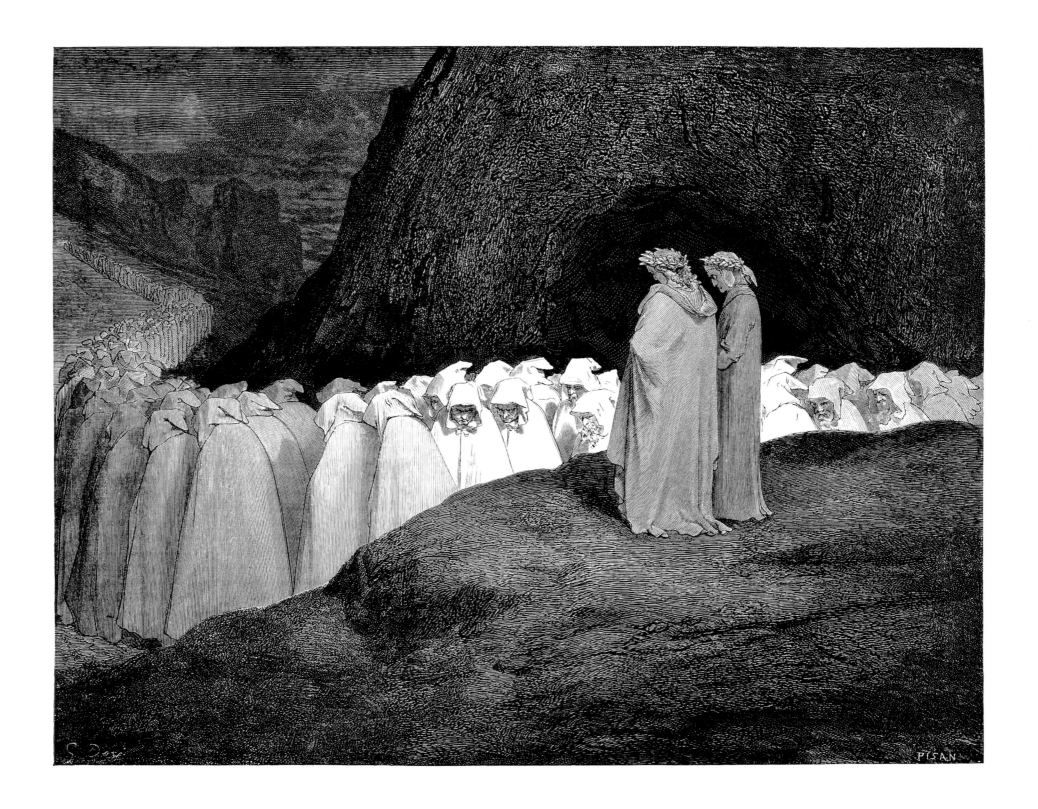

위선자들과 십자가에 못 박힌 바리새파 사람

"그대가 보는 저 처형된 자는
전체를 위해서는 한 사람을 순교시켜야 한다고
바리새파 사람들에게 조언했소.

보시다시피 발가벗고 길을 가로질러
누워 있으니, 그는 밟고 지나가는 자 하나하나의
무게를 먼저 느껴야만 하는 것이지요."

🖋 지옥 23곡 115-120

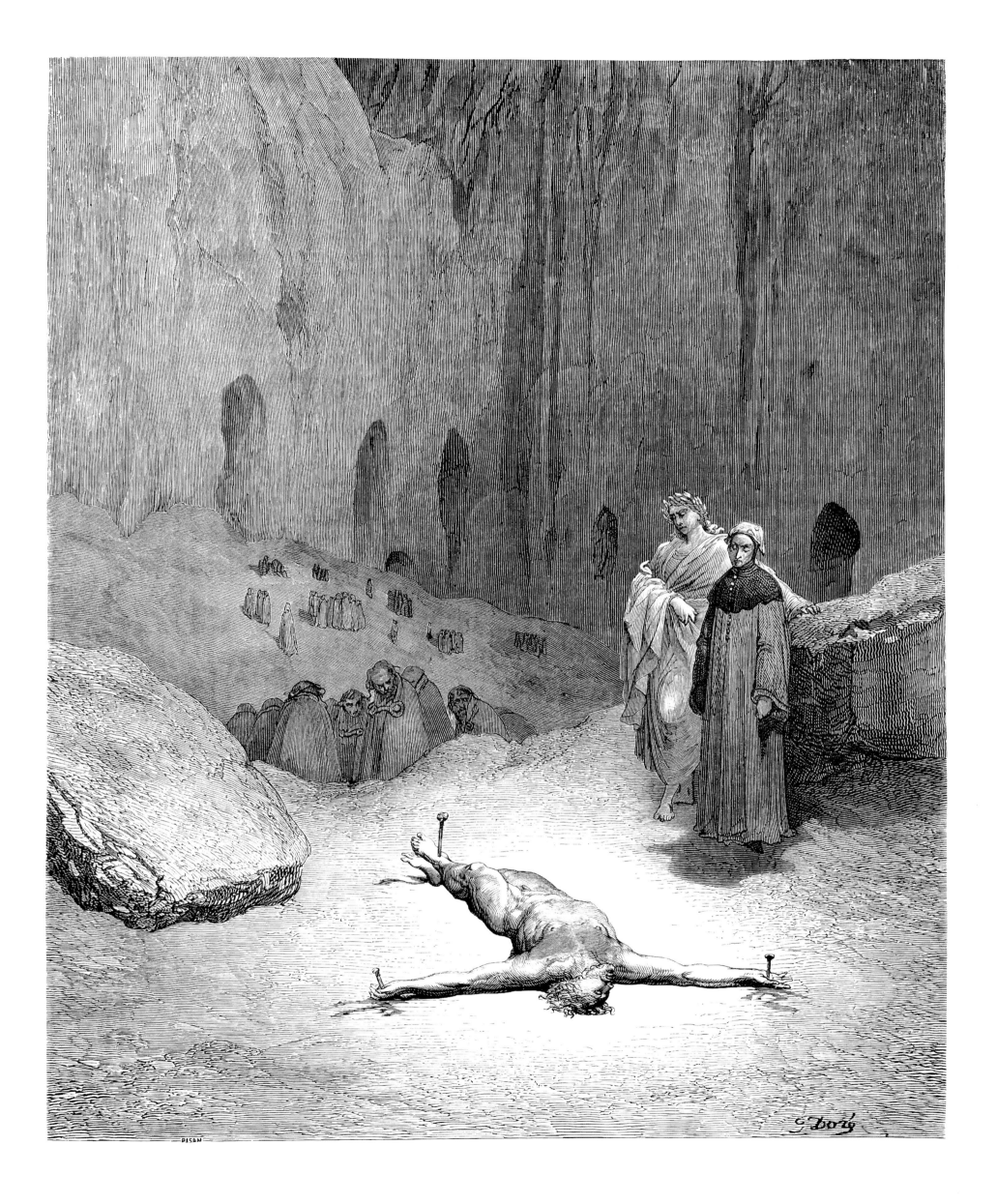

도둑들

벌거벗은 자들은 겁에 질려
그 잔인하고 사악한 떼거리 사이를 뛰고 있었다.

🖋 지옥 24곡 91-92

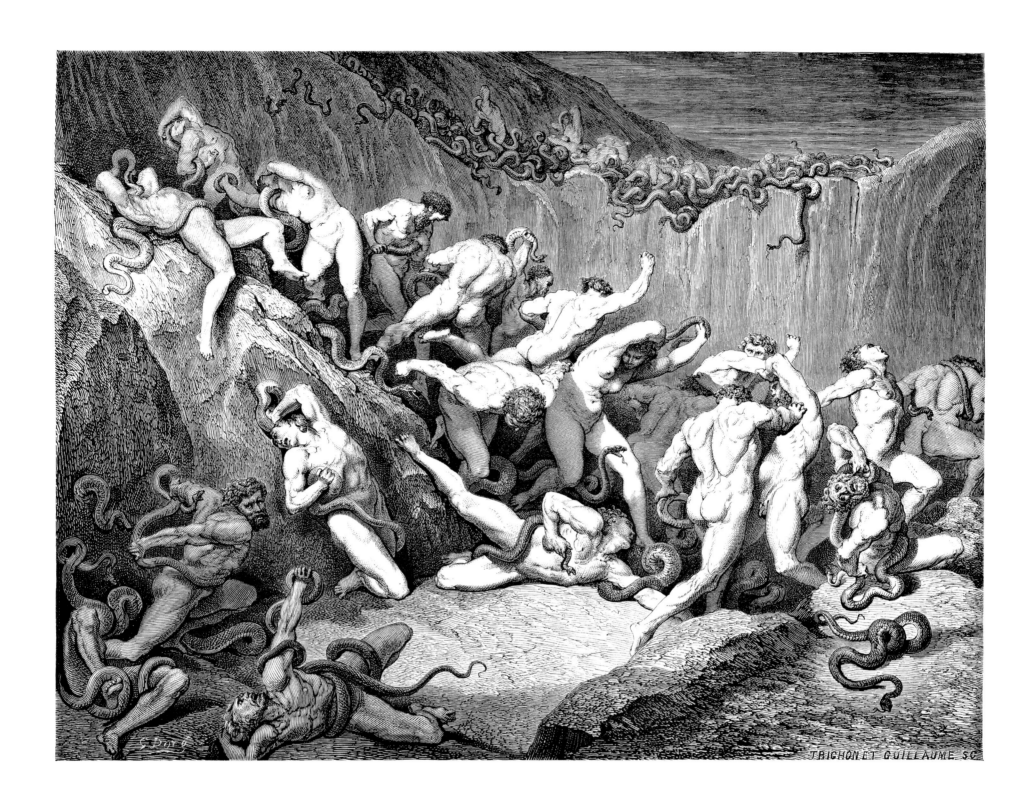

뱀으로의 변신

"저런, 아넬로. 네가 변하고 있어!
벌써 둘도, 하나도 아니로구나!"

두 머리가 벌써 하나가 되어 있었으니
뒤섞인 두 형체가 얼굴 하나로 나타났는데,
둘이 사라진 바로 그곳이었다.

✍ 지옥 25곡 68-72

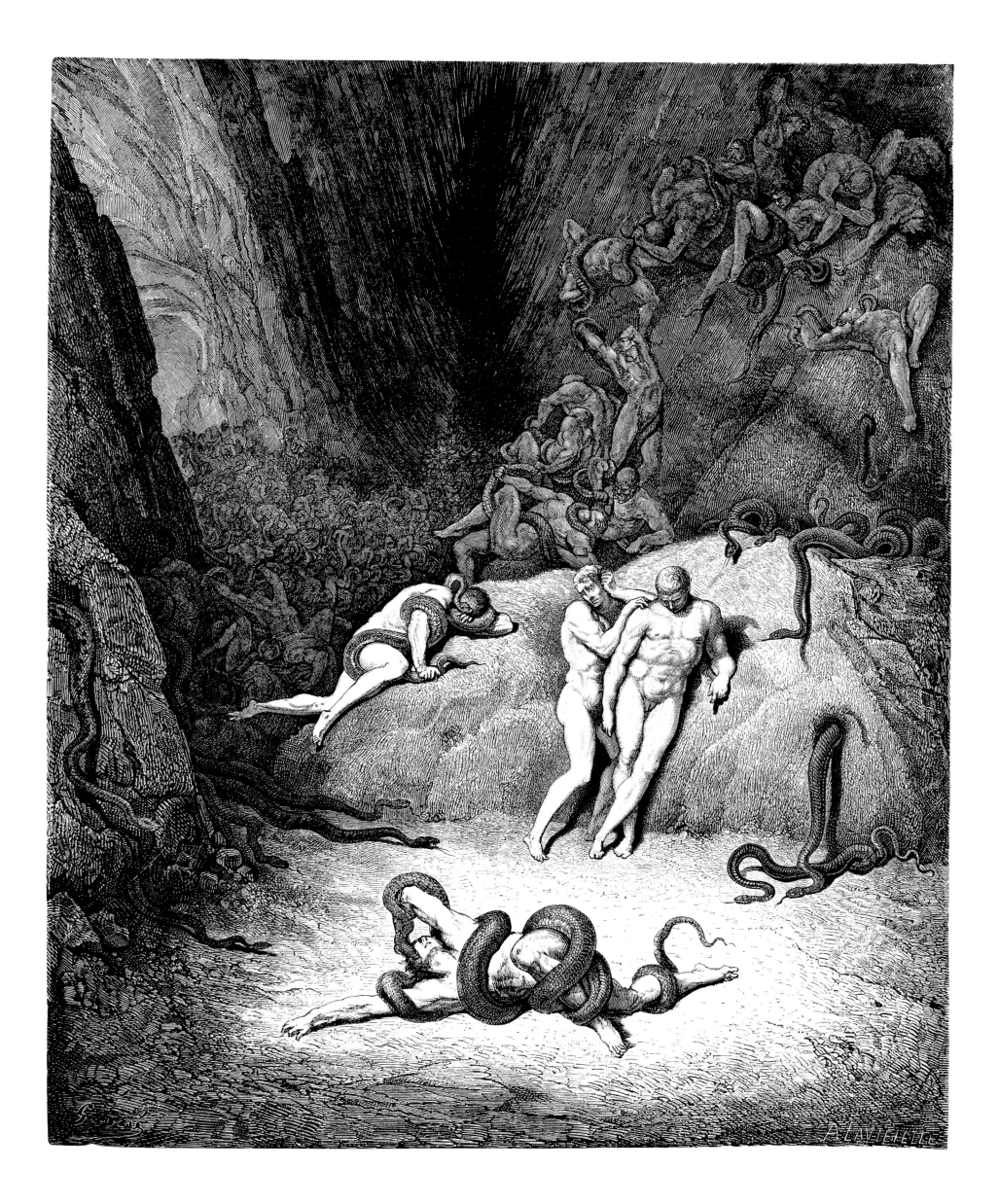

사기꾼 조언가들

불꽃들이 구렁 어귀를 핥고 지나가며
가닥가닥 하나씩 죄인들을 감추고 있었지만
먹이를 드러내는 불꽃은 없었다.

지옥 26곡 40-42

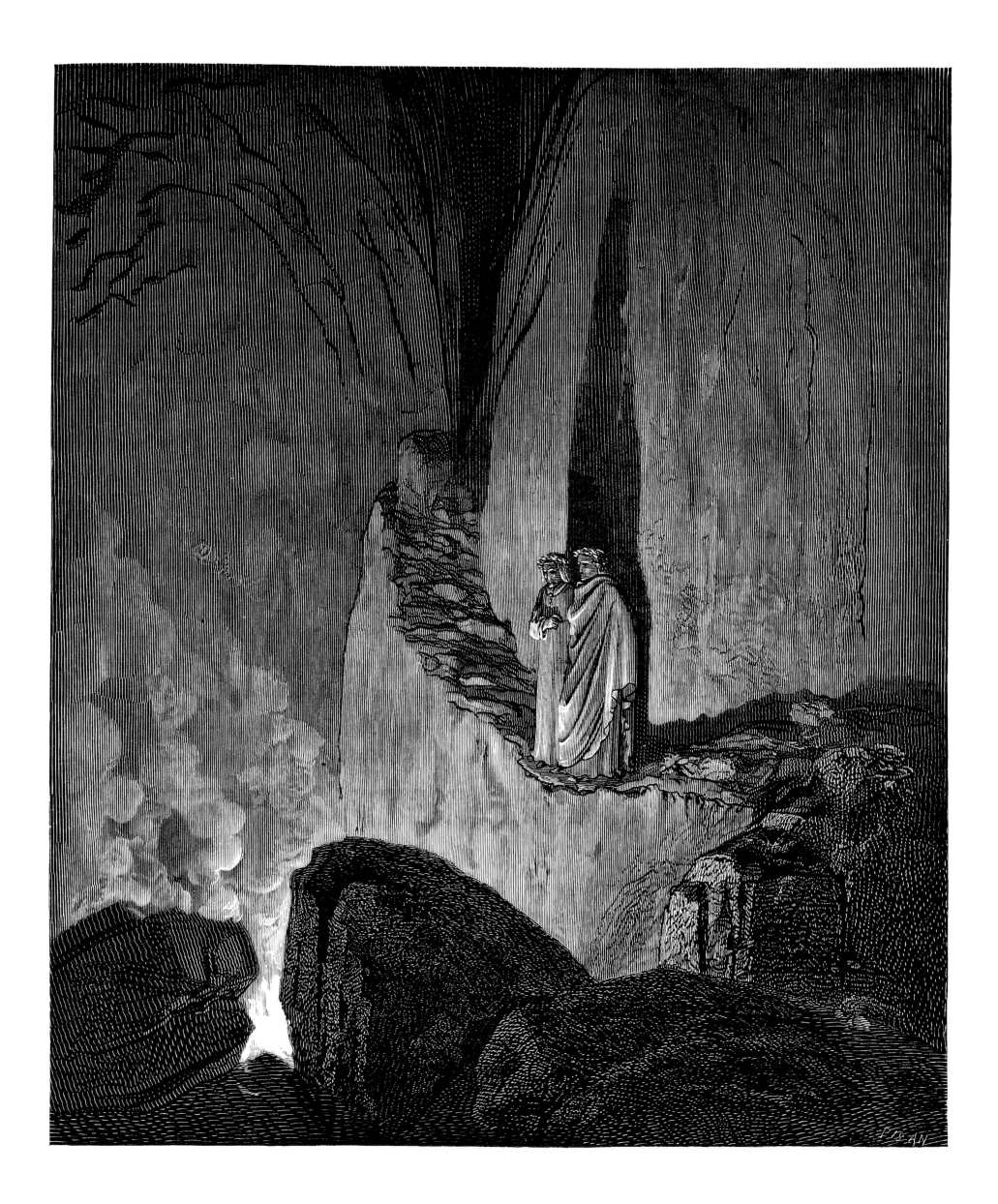

종파분립론자 마호멧

턱부터 방귀 뀌는 곳까지 찢어진
어떤 자를 보았는데, 허리나 바닥이 구멍 난
술통도 그처럼 깊게 벌어지진 않으리라.

두 다리 사이에 내장들이 매달렸는데,
창자와 아울러 삼킨 것을 똥으로
만드는 처량한 주머니가 보이는 듯했다.

내가 그를 뚫어지게 바라보자
나를 보며 두 손으로 가슴을 열어 보이고
말했다. "내가 나를 어찌 가르는지 보시오!"

🖋 지옥 28곡 22-30

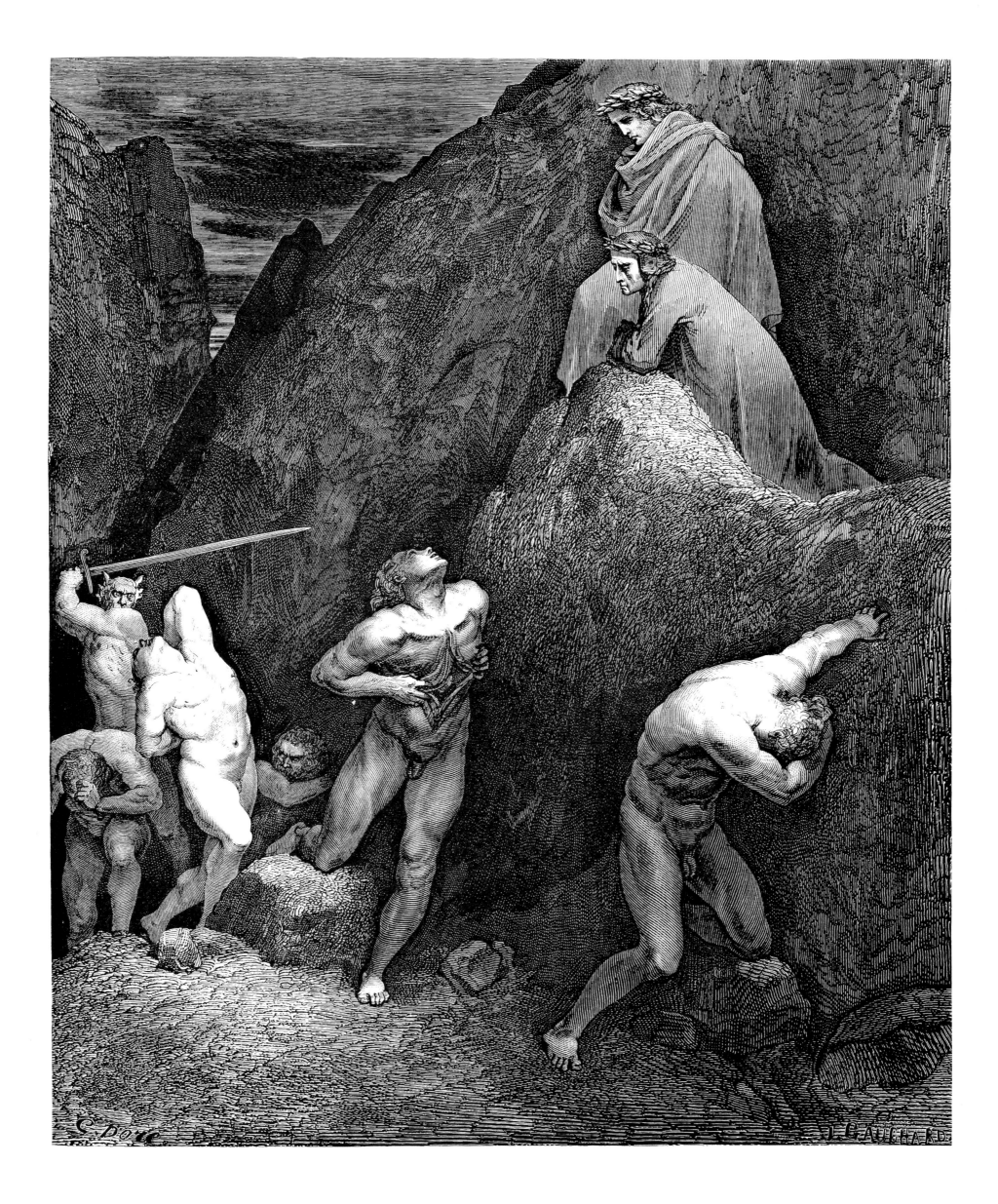

불화의 씨를 뿌리는 자들

"아, 죄의 형벌을 받지 않는 그대여!
너무 닮아 속은 게 아니라면,
당신을 저 위 라틴 땅에서 보았소.

당신이 만일 돌아가 베르첼리에서 마르카보까지
경사진 부드러운 평원을 보거든
피에르 다 메디치나를 기억해주시오."

🖉 지옥 28곡 70-75

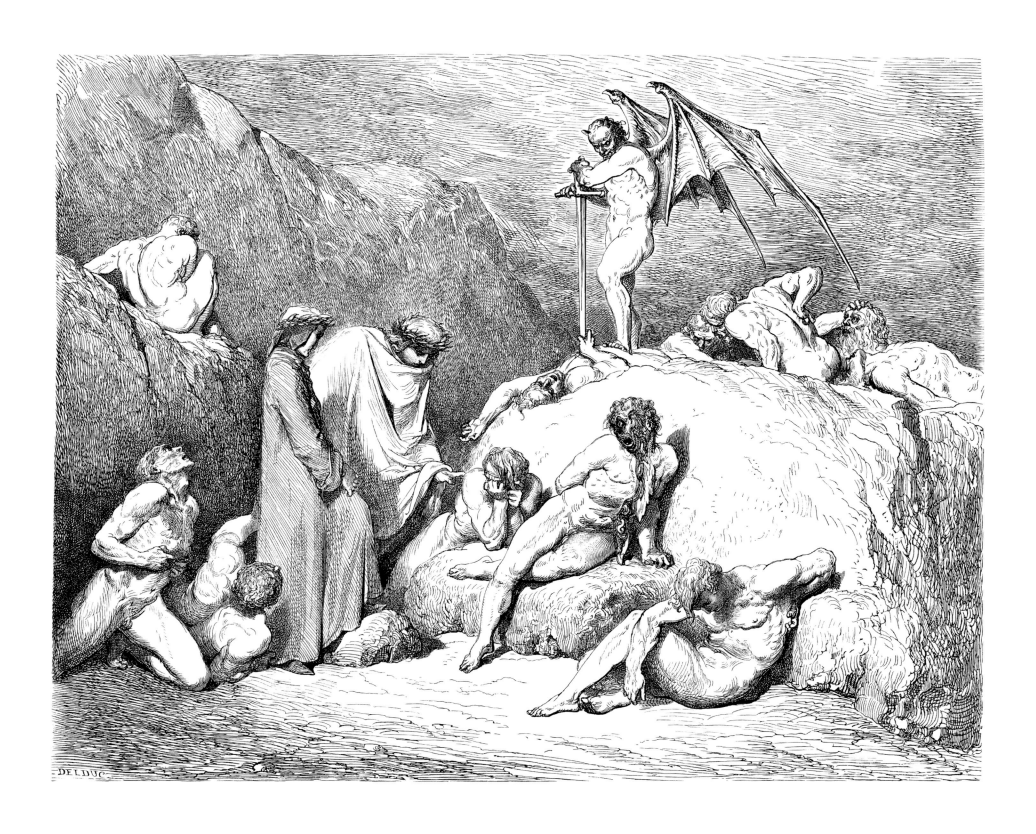

베르트랑 드 보른

내 진정 보았거니와, 아직도 보이는 듯하다.
머리 없는 몸체가 저 슬픈 무리 속에서
다른 자들이 가는 대로 가는 모습이.

그자는 잘린 머리를 머리채로 쥐었는데,
마치 초롱불처럼 손에서 대롱거렸다.
그게 우리를 쳐다보며 말했다. "아, 내 꼴이 뭔가!"

제 몸으로 제 등불이 되었으니,
하나 속에 둘이요 둘 속에 하나였다.

🖋 지옥 28곡 118-125

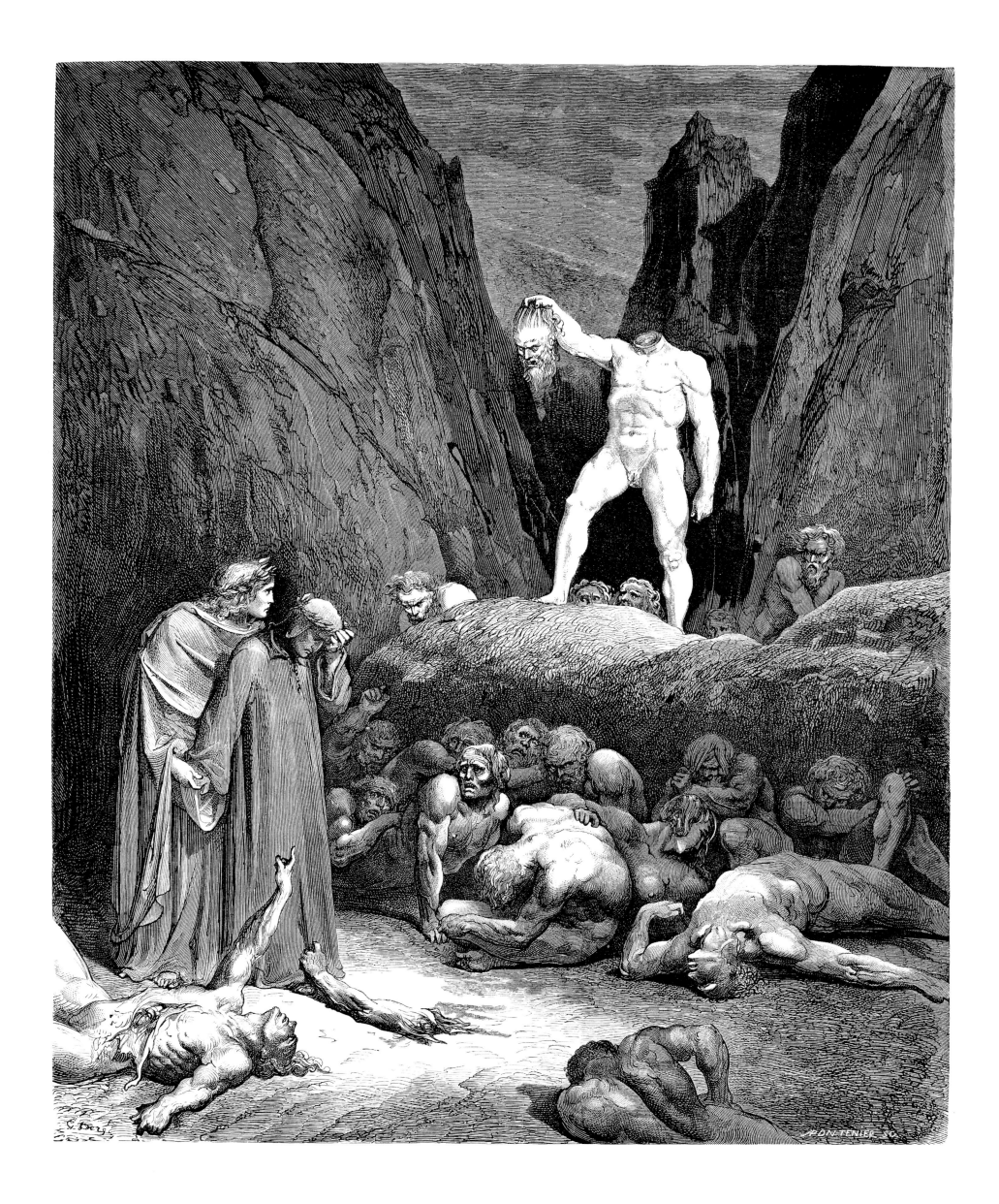

제리 델 벨로

수많은 사람과 여러 가지 상처가
나의 두 눈을 그리도 흐릿하게 했으니,
거기서 울며 머물고만 싶었노라.

그러나 베르길리우스가 이리 말했다.
"무얼 그리 보느냐? 어쩌자고 시선을 저 아래
무참하게 잘린 슬픈 망령들에게 틀어박고 있느냐?"
🖋 지옥 29곡 1-6

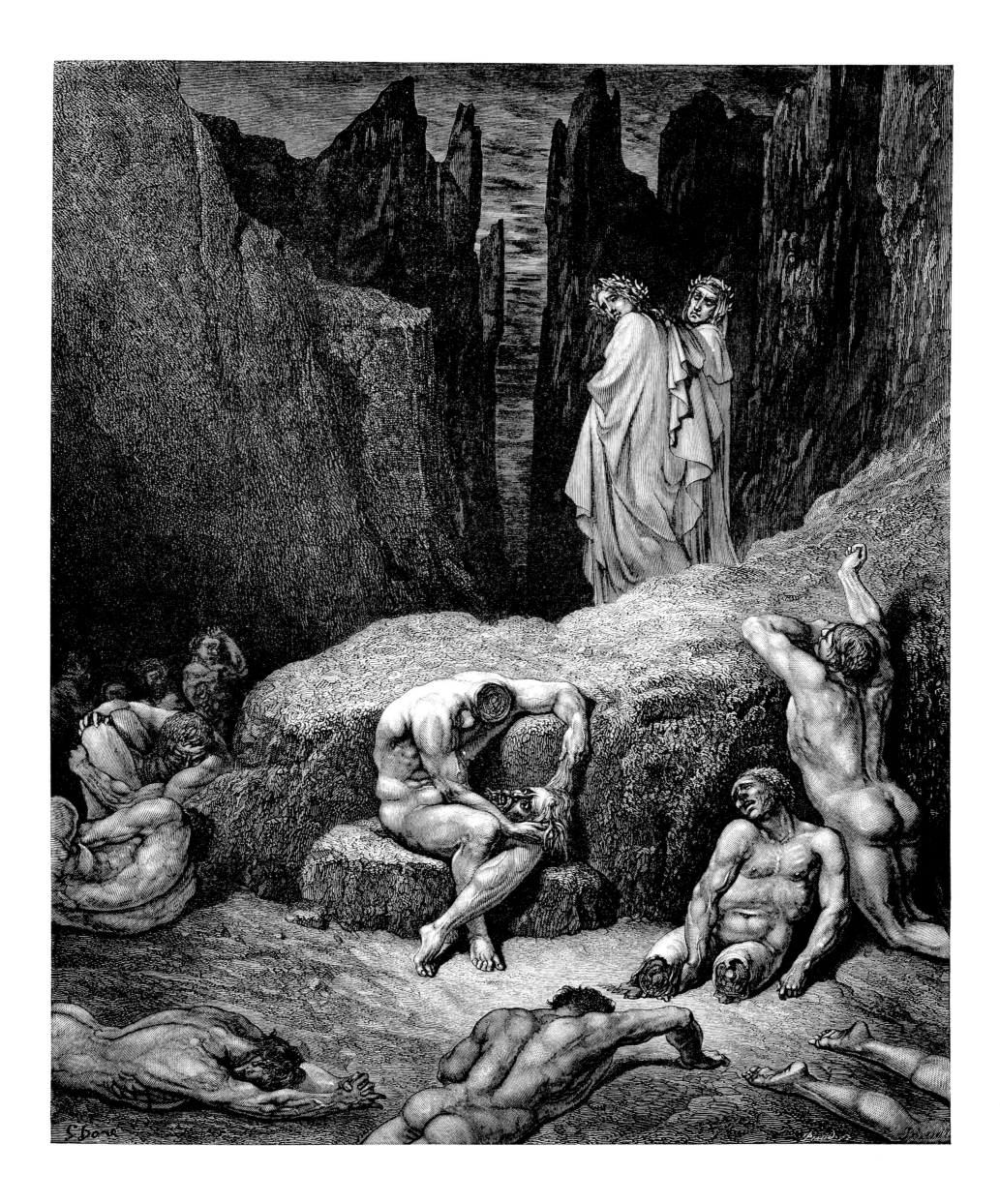

위조범들 1

7월에서 9월 사이에 발디키아나와
마렘마, 그리고 사르데냐 병원에서 창궐한
온갖 질병이 합쳐 한 도가니에

몰아넣어 범벅이 되면, 그 고통이
이곳과 같을 테니, 여기서 풍기는 악취는
썩어 들어가는 수족에서 나오는 그것이었다.

🖉 지옥 29곡 46-51

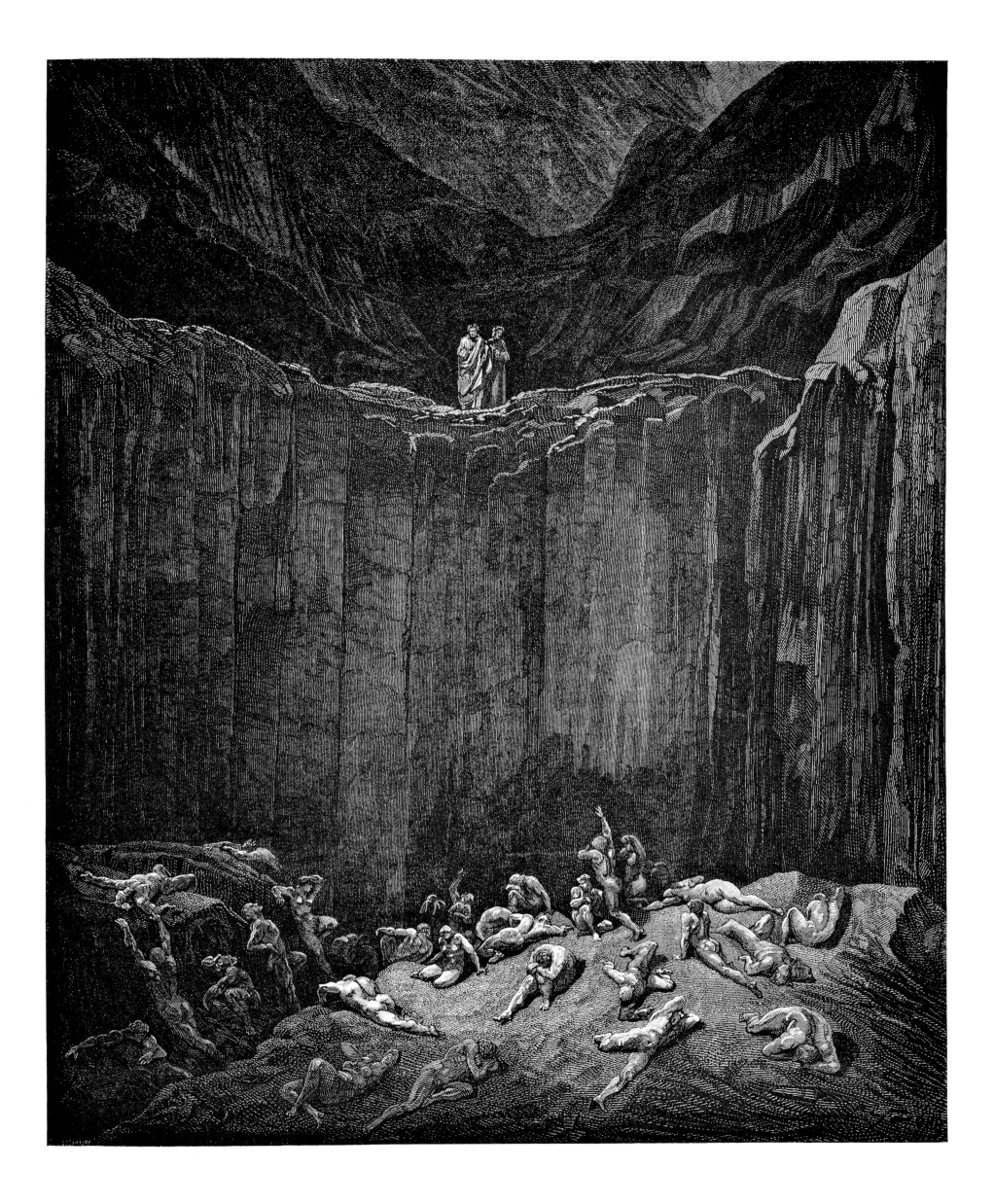

위조범들 2

서로 맞붙어 끓는 냄비와 냄비처럼
서로 기대어 앉은 두 사람이 보였는데,
머리에서 발까지 딱지들로 얼룩덜룩했다.

가려움이 엄청난 분노가 되어 저마다
제 몸을 손톱으로 할퀴기를 그치지 않는데,
어찌해볼 방도가 더 없었다.

🖋 지옥 29곡 73-78

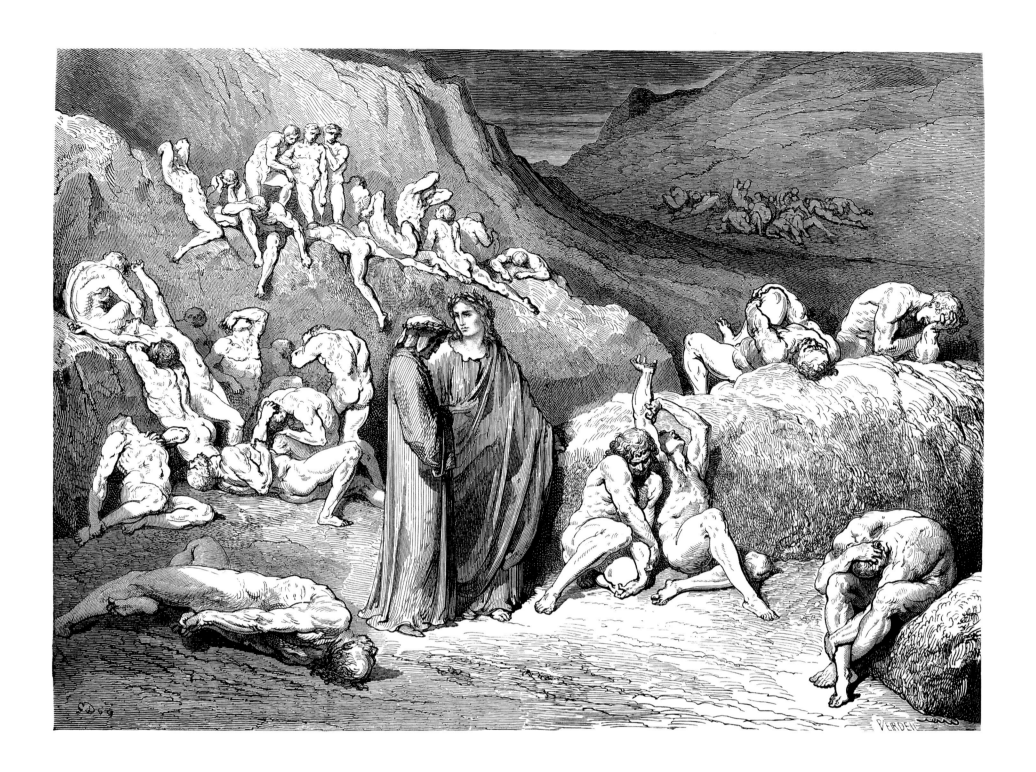

위조범들 3

그중 하나가 카포키오에게 덤벼들어
목덜미를 이빨로 물고 질질 끌었는데,
배가 돌바닥에 긁혔다.

이 광경을 보던 아레초 사람이 덜덜 떨며
내게 말했다. "저 미친 망령은 잔니 스키키요.
이렇게 남을 괴롭히며 분노를 터뜨린다오."

🖋 지옥 30곡 28-33

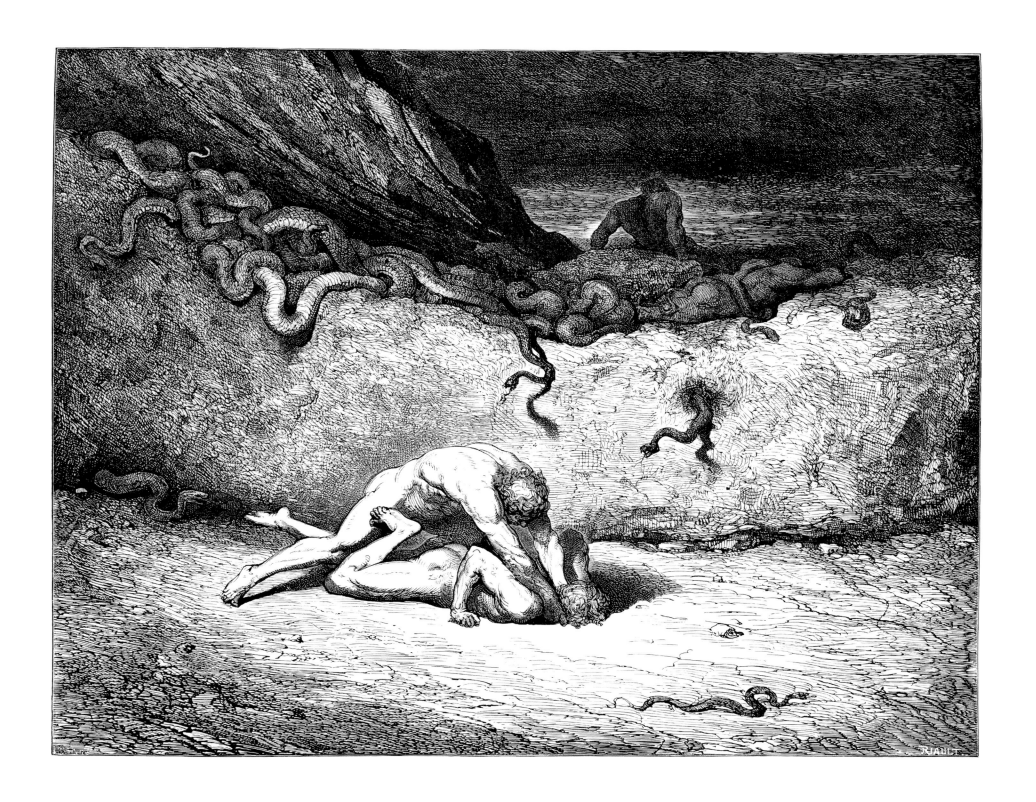

미라

"저건 부도덕한 미라의
오래된 영혼, 올바른 사랑에서 벗어나
아버지의 연인이 되었으니,

자신을 다른 형상으로 거짓 꾸며서
그와 죄를 짓기에 이르렀소."

🖋 지옥 30곡 37 - 41

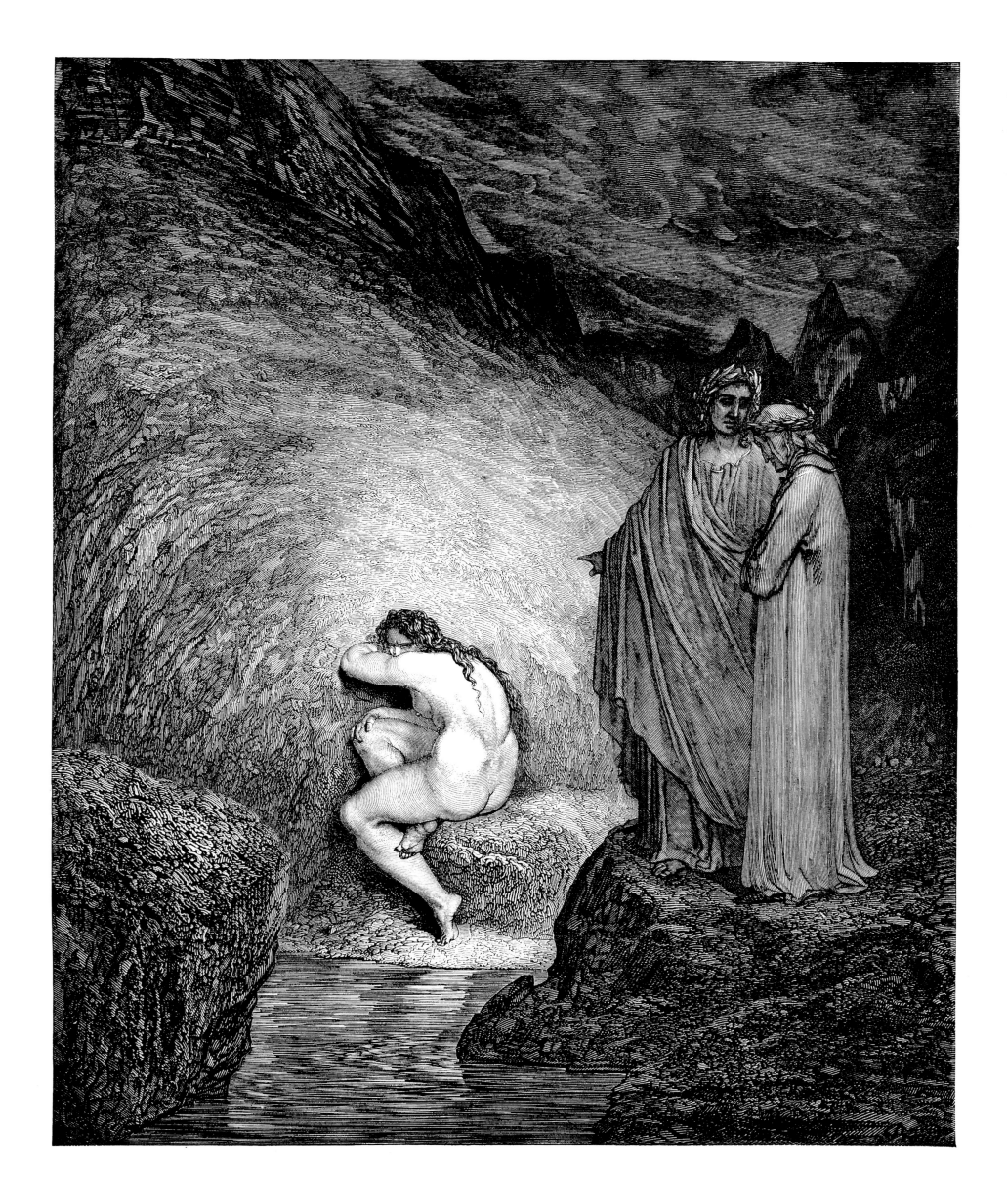

거인들과 니므롯

"라펠 마이 아메케 차비 알미."
사나운 입이 울부짖기 시작했는데,
더 달콤한 성가는 없을 성싶었다.

나의 길잡이가 그를 향해 말했다. "우둔한 망령이여!
분노나 다른 감정이 널 건드리거든
뿔을 쥐고 그걸로 풀려무나!

목을 찾아보아라. 그러면 묶어놓은
줄을 발견하리라. 아 혼란스런 망령이여,
거대한 가슴에 띠를 두른 뿔을 보라!"

🖋 지옥 31곡 67-75

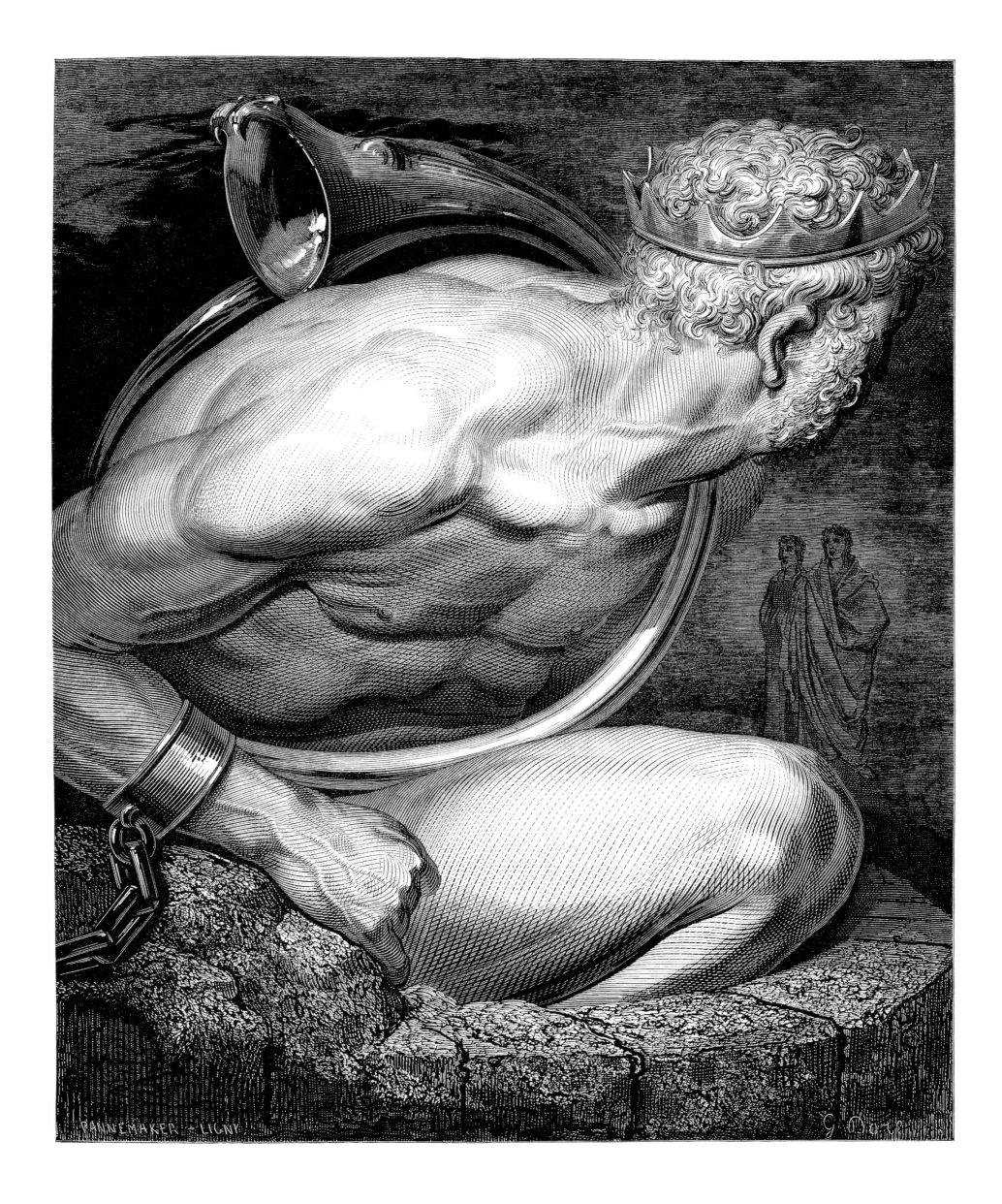

에피알테스

"이 교만한 자는 지존하신 제우스를
거슬러 제 힘을 자랑하고 싶어 했기에,
저런 징벌을 받는다.

이름은 에피알테스, 거인들이 신들을 위협했을 때
놀라운 위력을 보이더니, 그 휘두르던 팔을
이제는 꿈쩍도 못 하는구나."

🖋 지옥 31곡 91-96

162-163

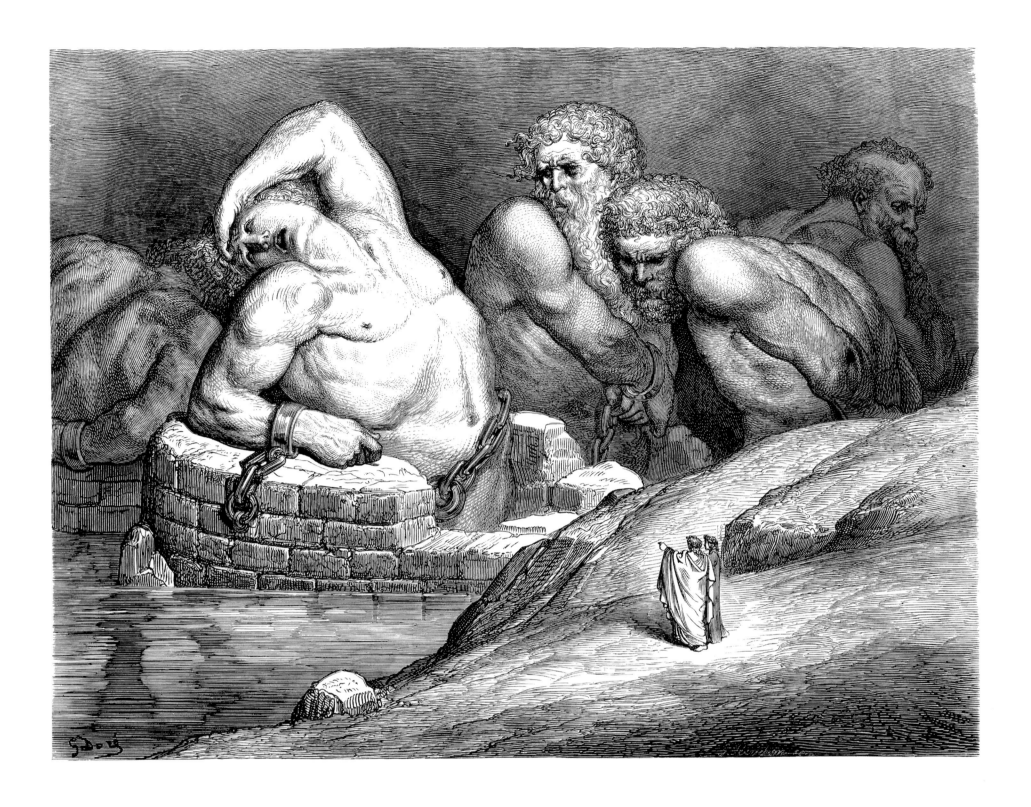

안타이오스와 지옥 밑바닥으로의 하강

기울어진 가리센다를 아래에서 올려다보면
그 위에서 지나가는 구름을 반겨
매어달리듯 보이는 것처럼,

눈여겨보던 안타이오스도 굽힌 모양이
그렇게 보였으니, 다른 길로 갔으면
하고 바랄 때가 있다면 바로 그때였다.

그러나 그는 루키페르를 유다와 함께 삼켜버린
밑바닥에 우리를 사뿐히 내려놓았다.

🖋 지옥 31곡 136-143

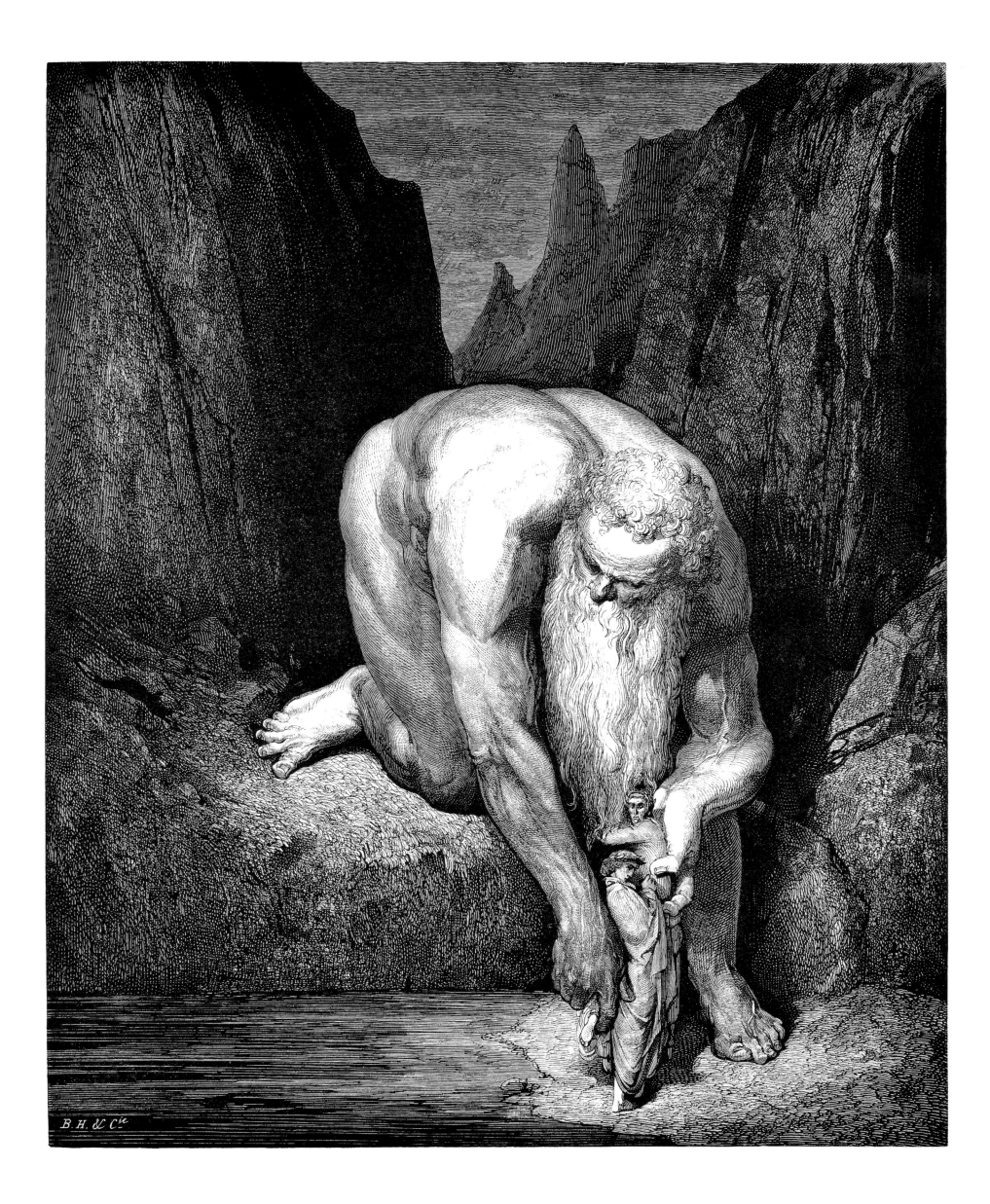

코키투스와 배신자들

"발길을 살펴라!
불쌍하고 지친 형제들의 머리를
그대의 발로 밟지 말고 가거라!"

그 말에 몸을 돌리자 앞에 광경이 보였는데,
발밑에 호수가 얼어붙어 흡사
물이 아니라 유리처럼 보였다.

🖉 지옥 32곡 19-24

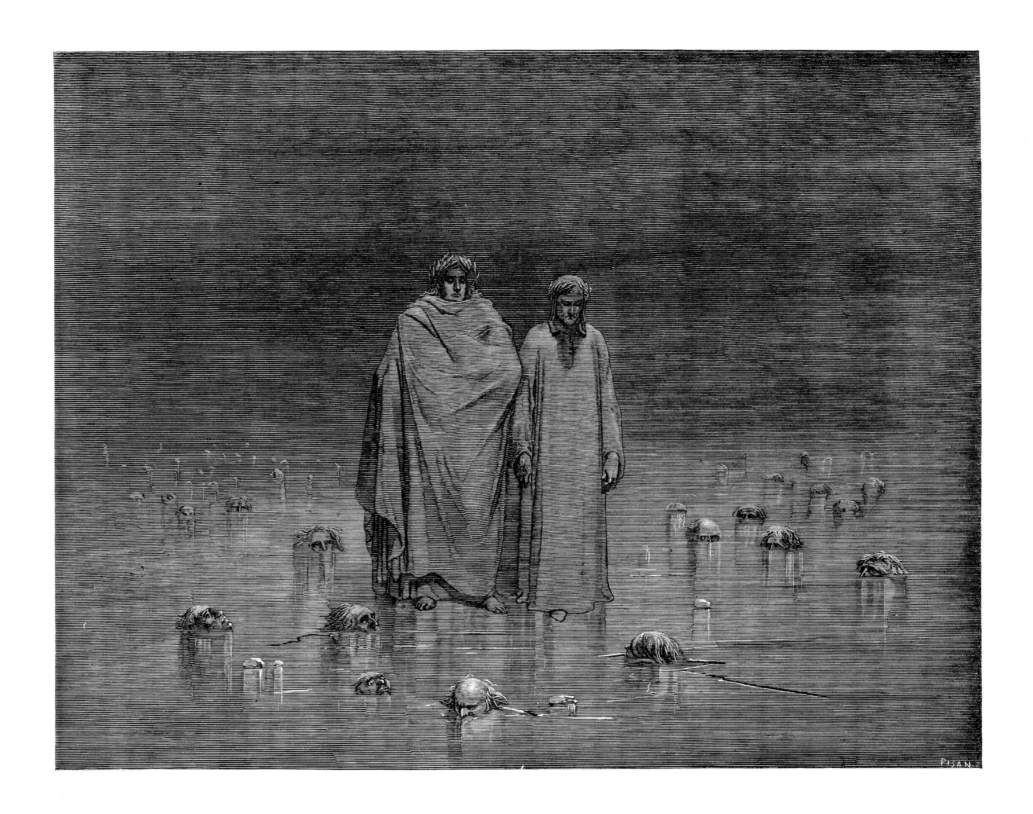

배신자들과 보카 델리 아바티

그때 내가 그자의 목덜미를 잡고 말했다.
"네 이름을 밝히는 게 좋을걸! 아니면
이 위에 머리카락이 남아나지 않을 거다!"

그에 그자가 나에게 말했다. "네가 내 머리카락을 다 뽑아내고
천 번 내 머리통을 곤두박질쳐도,
내가 누구인지 말하지도 보여주지도 않으리!"

나는 벌써 머리채를 손에 움켜쥐었고,
한 움큼보다 더 뽑아낸 터였으니,
그자는 눈을 아래로 내리깐 채 울부짖었다.

🖋 지옥 32곡 97-105

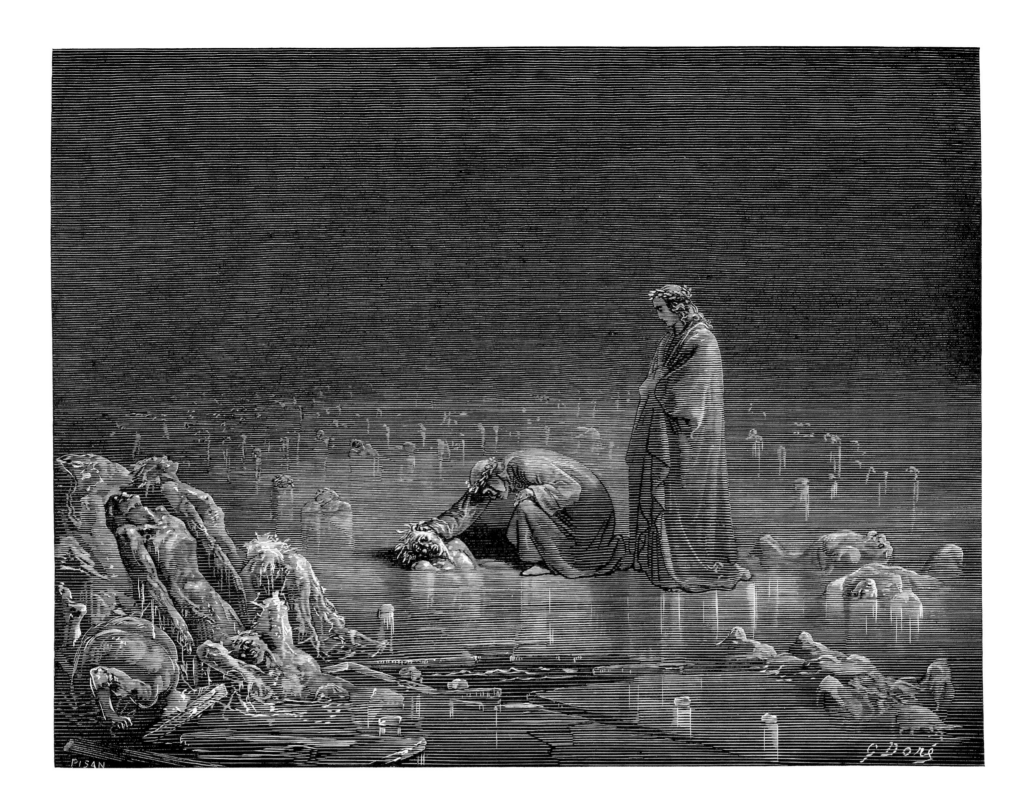

우골리노와 루지에리 대주교

사람이 허기져 빵을 씹어 먹듯
위에 있는 자가 다른 자에게 이빨을 박았는데
정수리와 목이 맞붙는 바로 그곳이었으니,

머리와 다른 곳들을 물어뜯는 그 꼴이
티데우스가 핏대를 세우며 멜라니포스의
관자놀이를 깨무는 것과 다름없더라.

🖊 지옥 32곡 127-132

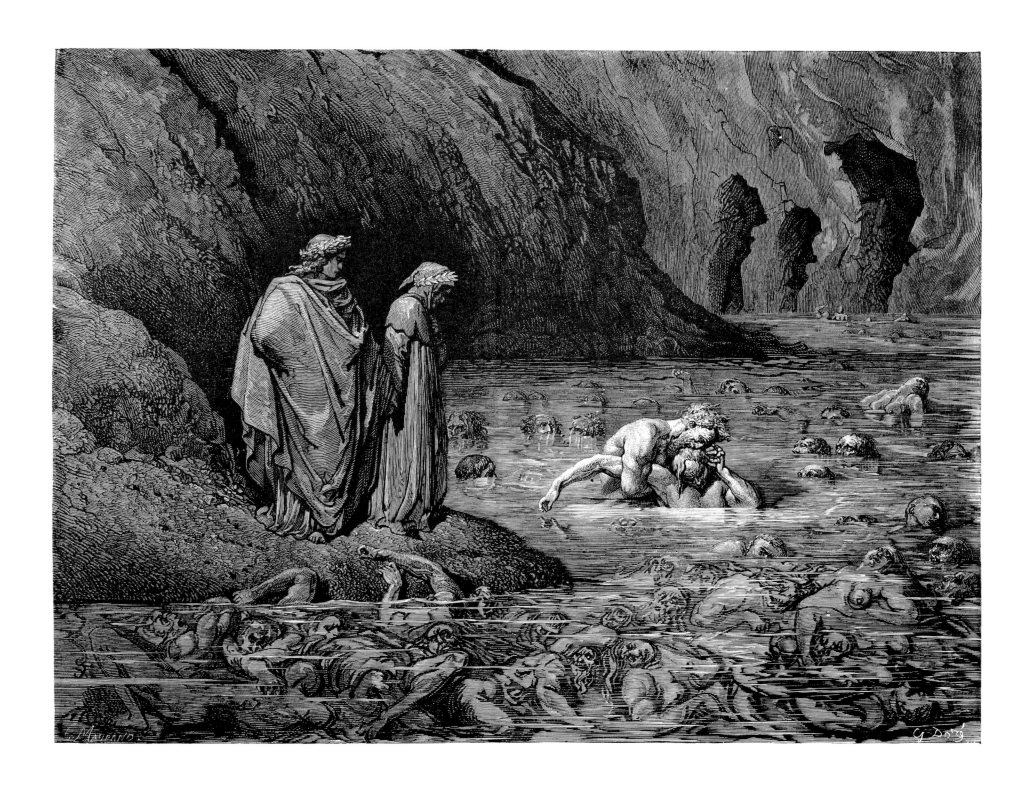

우골리노 1

"'아버지, 저희를 먹으면 저희들 고통이
훨씬 덜할 거예요! 아버지가 이 불쌍한 육신을
입혀주셨으니 이제는 벗겨가세요.'

나는 그들을 더 슬프게 하지 않으려 평정을 구했소.
그날도 그다음 날도 우리는 말없이 앉아 있었소.
아, 매정한 땅이여, 넌 어찌하여 열리지도 않았던가?"

🖉 지옥 33곡 61-66

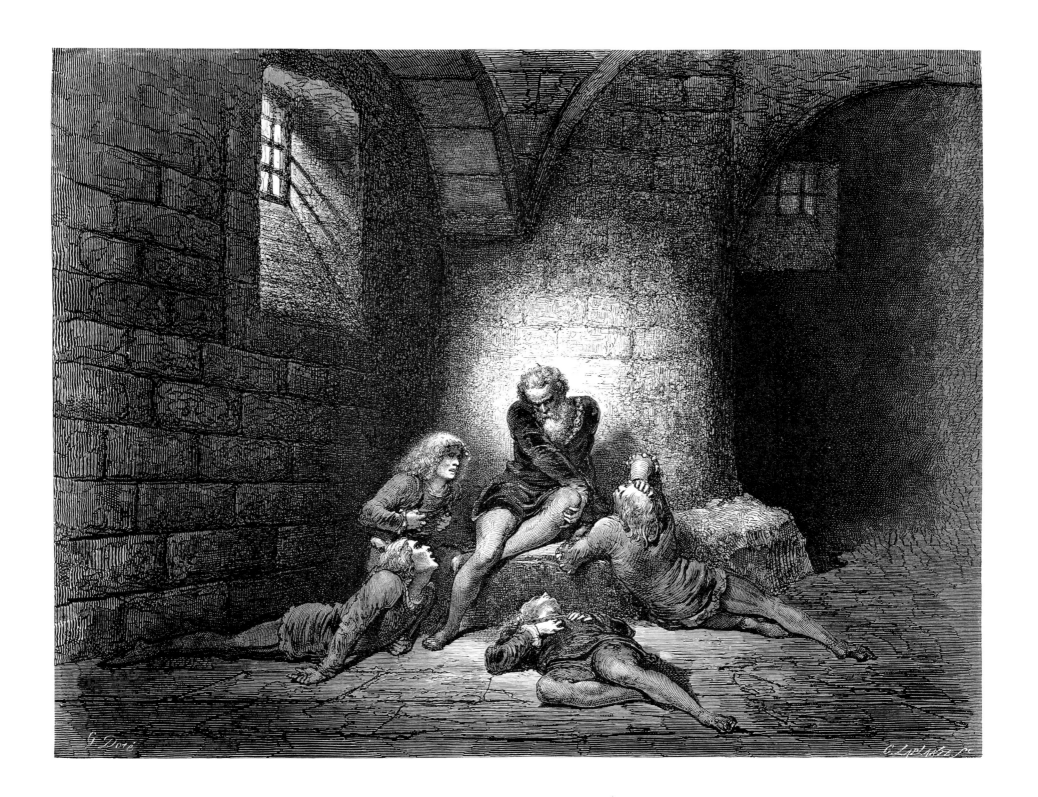

우골리노와 가도

"그렇게 나흘째 접어들었을 때, 가도가
늘어진 몸을 내 발치에 던지더니,
'아버지, 왜 날 도와주지 않아요?' 하고는

그 자리에서 죽어버렸소. 당신이 지금 날 보듯,
닷새와 엿새 사이에 하나씩 하나씩
셋이 거꾸러지는 것을 지켜보았소."

🍃 지옥 33곡 67-72

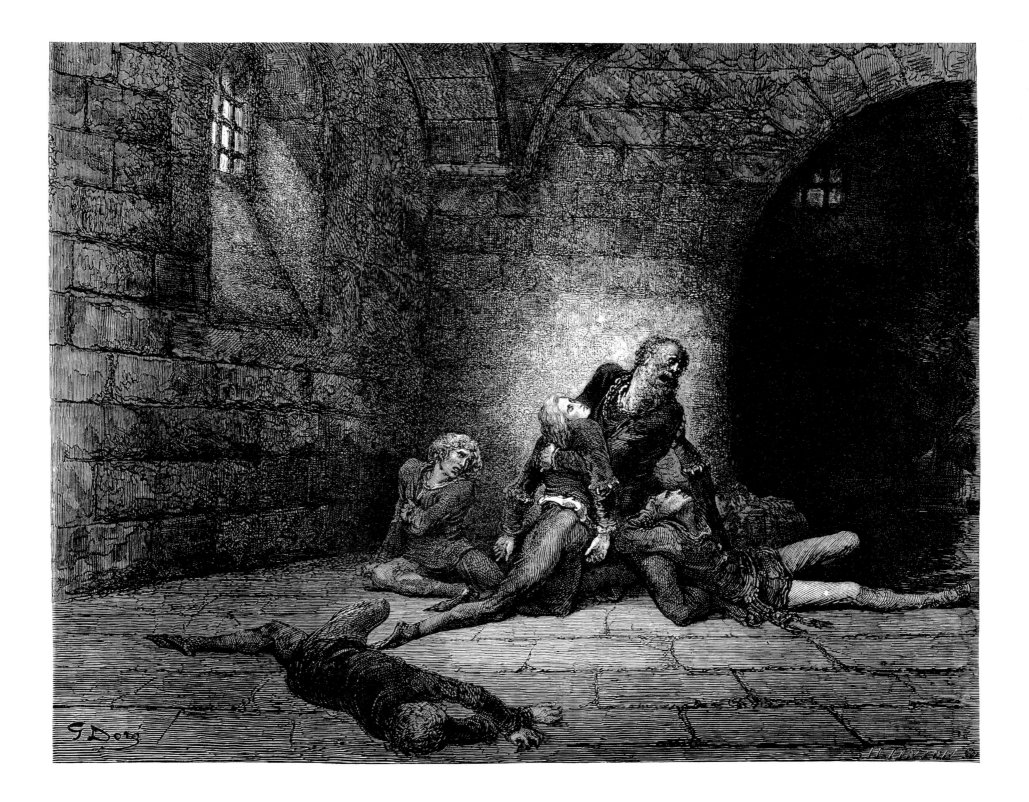

우골리노 2

"이미 눈이 먼 나는 자식들 몸을 더듬었소.
자식들이 죽은 뒤 이틀 동안 그들을 불렀는데,
슬픔보다 배고픔을 참을 수가 없었소."

🖋 지옥 33곡 73-75

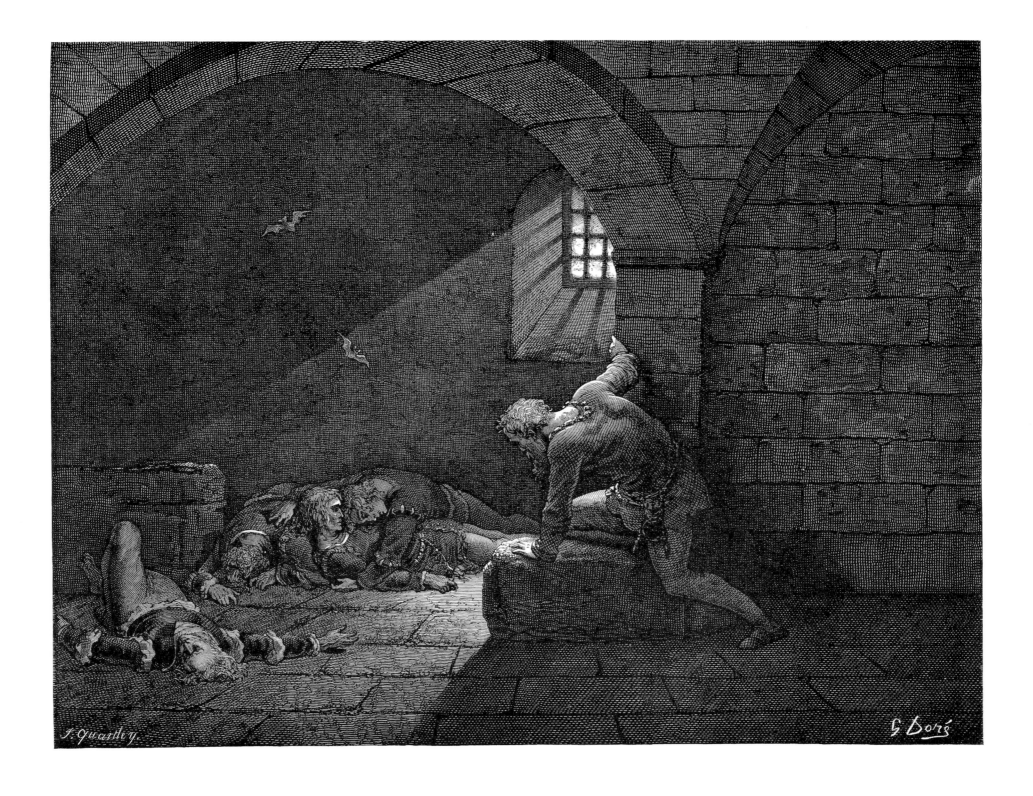

유데카의 루치페로

"디스를 보라. 네가
용기로 무장해야 하는 이곳을 보라."

그때 얼마나 얼어붙고 맥이 빠졌던가,
독자여, 묻지 마라, 쓰지 않으리니.
어떤 말도 부족하기 때문이로다!

🖋 지옥 34곡 20-24

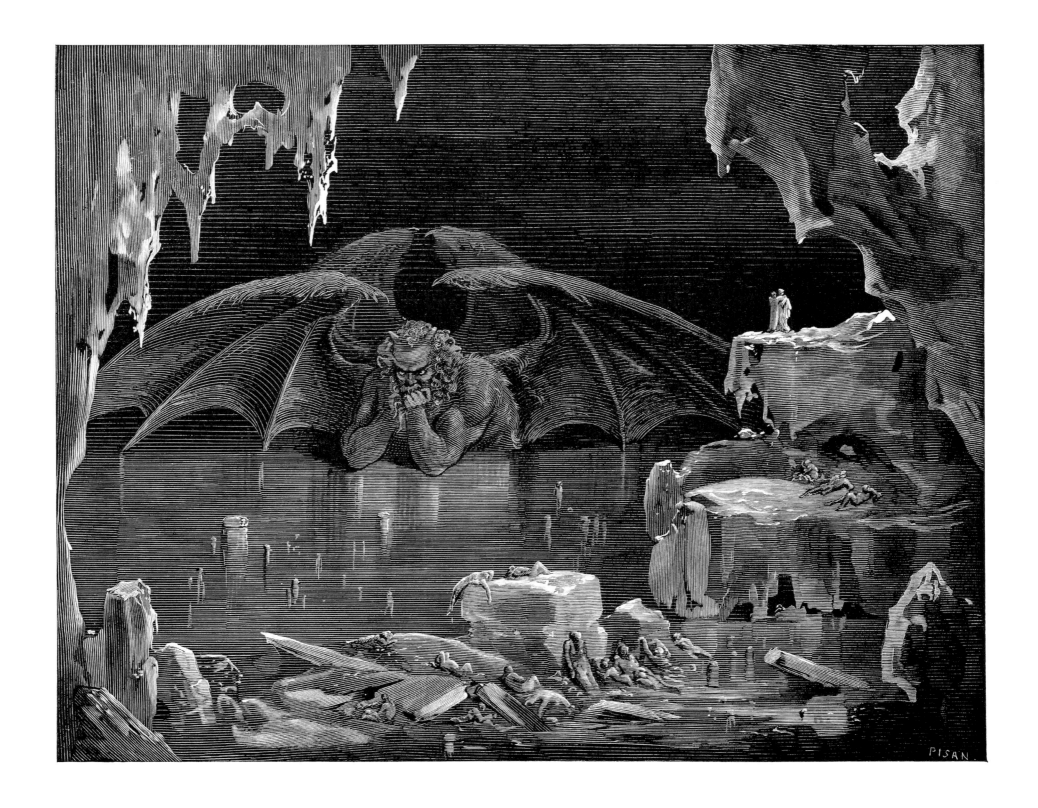

지상 세계로 가는 길

길잡이와 나는 밝은 세상으로
되돌아가는 그 감춰진 길로 들어섰다.
전혀 쉴 엄두도 내지 못한 채

그가 먼저, 난 두 번째로 위로 올라갔고,
마침내 둥글게 열린 틈으로 하늘이
실어 나르는 아름다운 것들이 보였다.

🖉 지옥 34곡 133-138

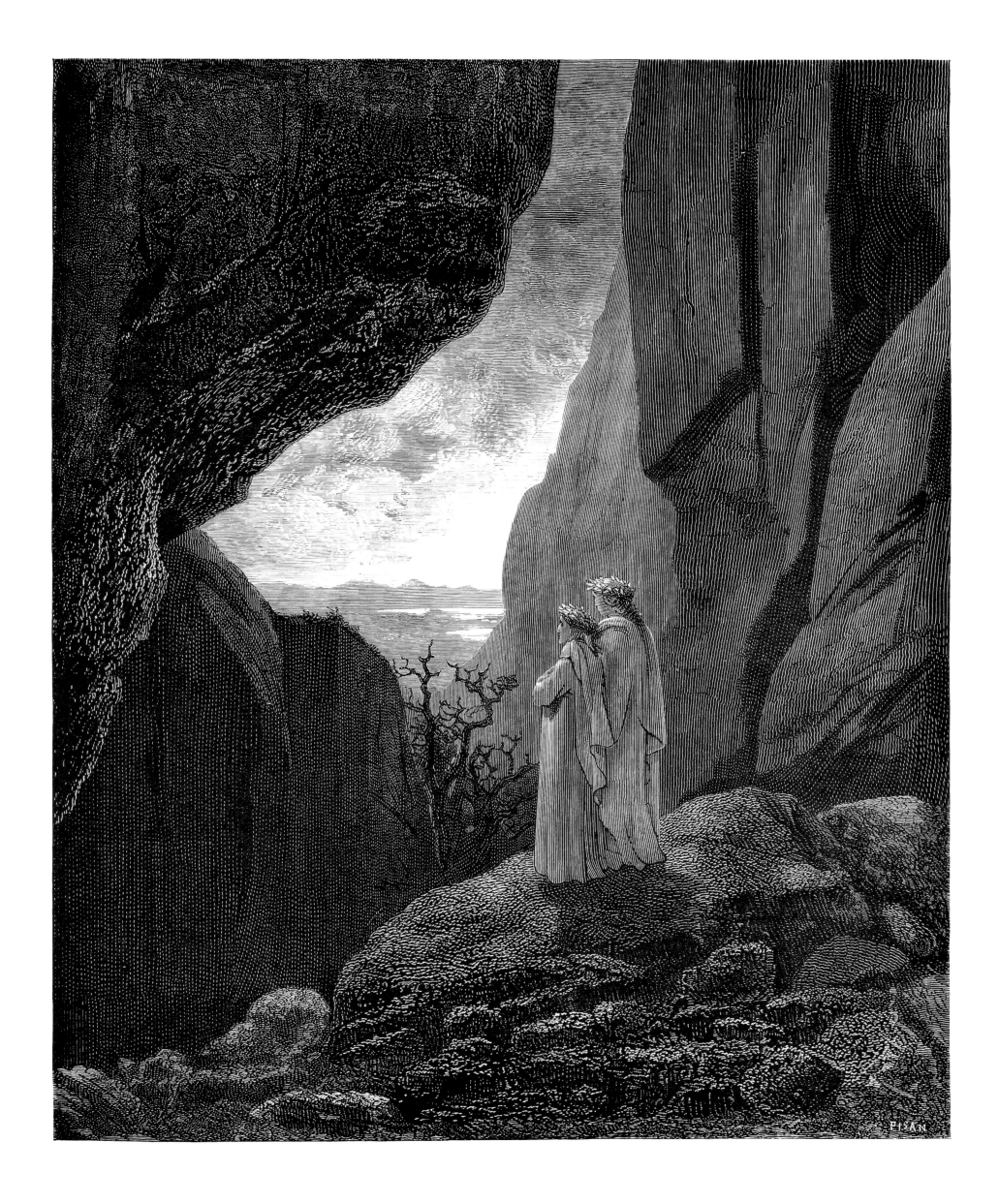

시인들이 지옥에서 벗어나다

우리는 이제 밖으로 나와서 별들을 다시 보았다.

🖋 지옥 34곡 139

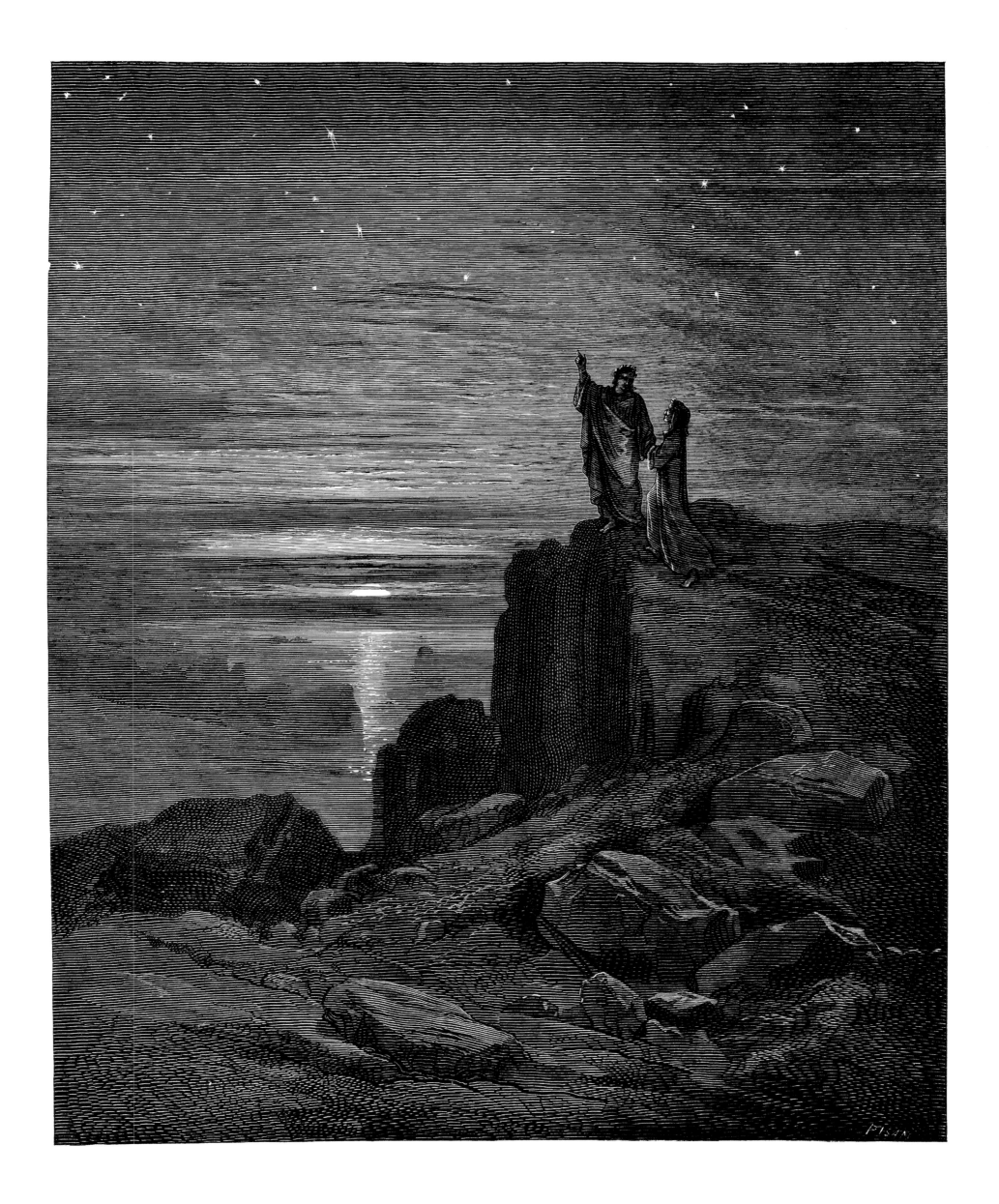

Gustave Doré ǀ Dante Alighieri

La Divina Commedia

귀스타브 도레가 그린 단테 알리기에리의 『신곡』

Purgatorio

연옥

금성

첫 번째 둘레까지 순수하게, 공기의
청아한 모습 속으로 모여들고 있던
동방의 감미로운 사파이어 색채가

나의 눈을 다시 싱그럽게 해주었으니,
그 순간 나는 눈과 가슴을 아프게 했던
죽음의 대기 밖으로 벗어났다.

사랑을 북돋는 아름다운 유성은
자기가 거느리는 물고기들을 감싸며
동쪽을 온통 웃음 짓게 하고 있었다.

🍂 연옥 1곡 13-21

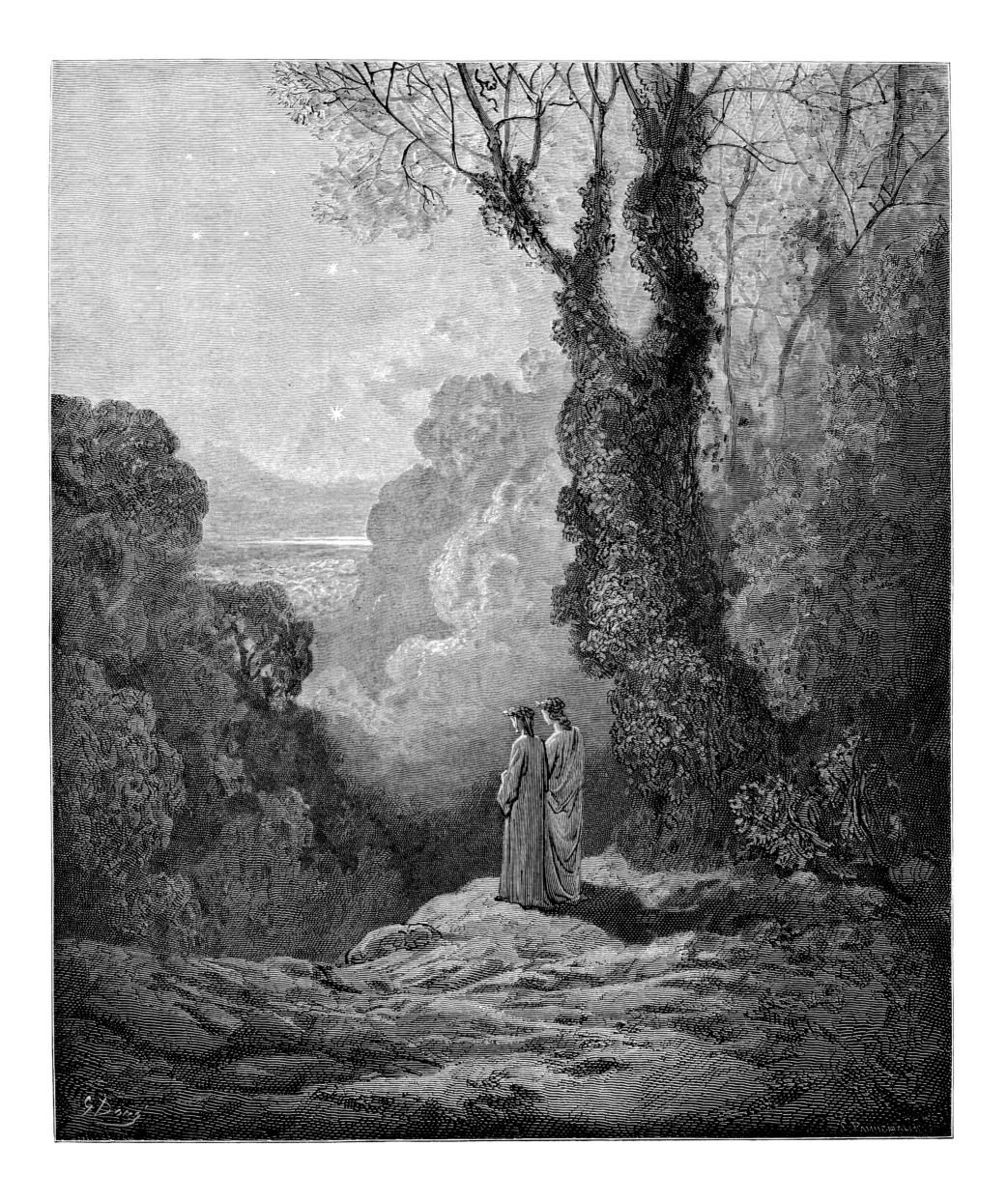

우티카의 카토

그 모습이 어떤 자식이라도 아버지에게
품지 못할, 지대한 존경을 받아 마땅한,
혼자 있는 한 노인이 가까이 보였다.

긴 수염에는 백발이 섞였고
엇비슷하게 자란 머리카락은 두 갈래로
가슴까지 드리워져 있었다.

🖋 연옥 1곡 31-36

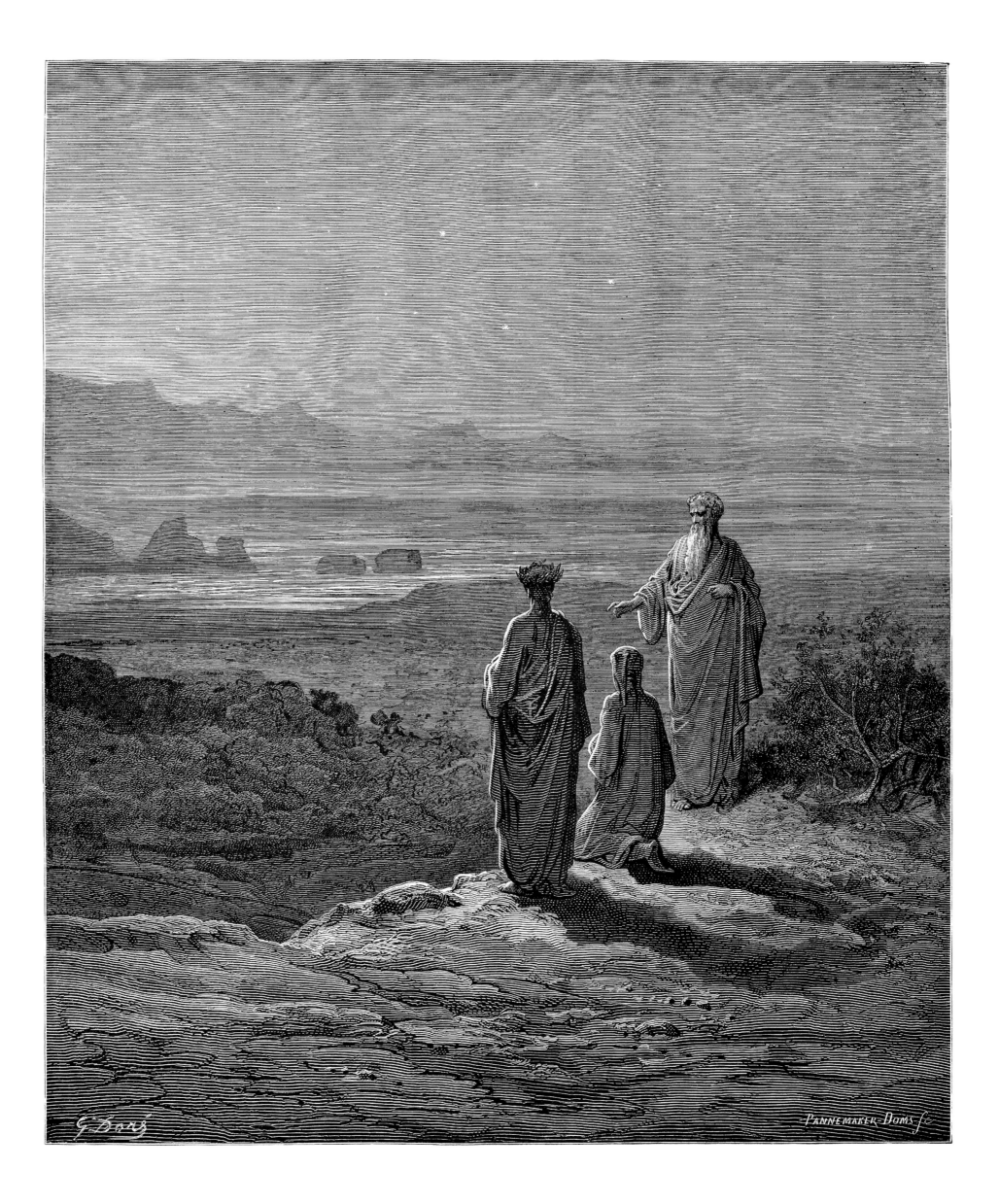

배

"무릎을 꿇어라, 꿇어라.
하느님의 천사를 보라. 손을 모아라.
지금부터 너는 이런 사절들을 보리라.

보아라! 그가 인간의 재주를 얼마나 경멸하는지.
돛대도 어떤 노도 원하지 않으니,
머나먼 해안 사이를 날개로만 충분하도다.

보아라! 하늘 향해 어떻게 날개를 펴는지.
영원한 깃털로 대기를 때리니,
필멸의 머리카락과 달리 변하지 않도다."

✒ 연옥 2곡 28-36

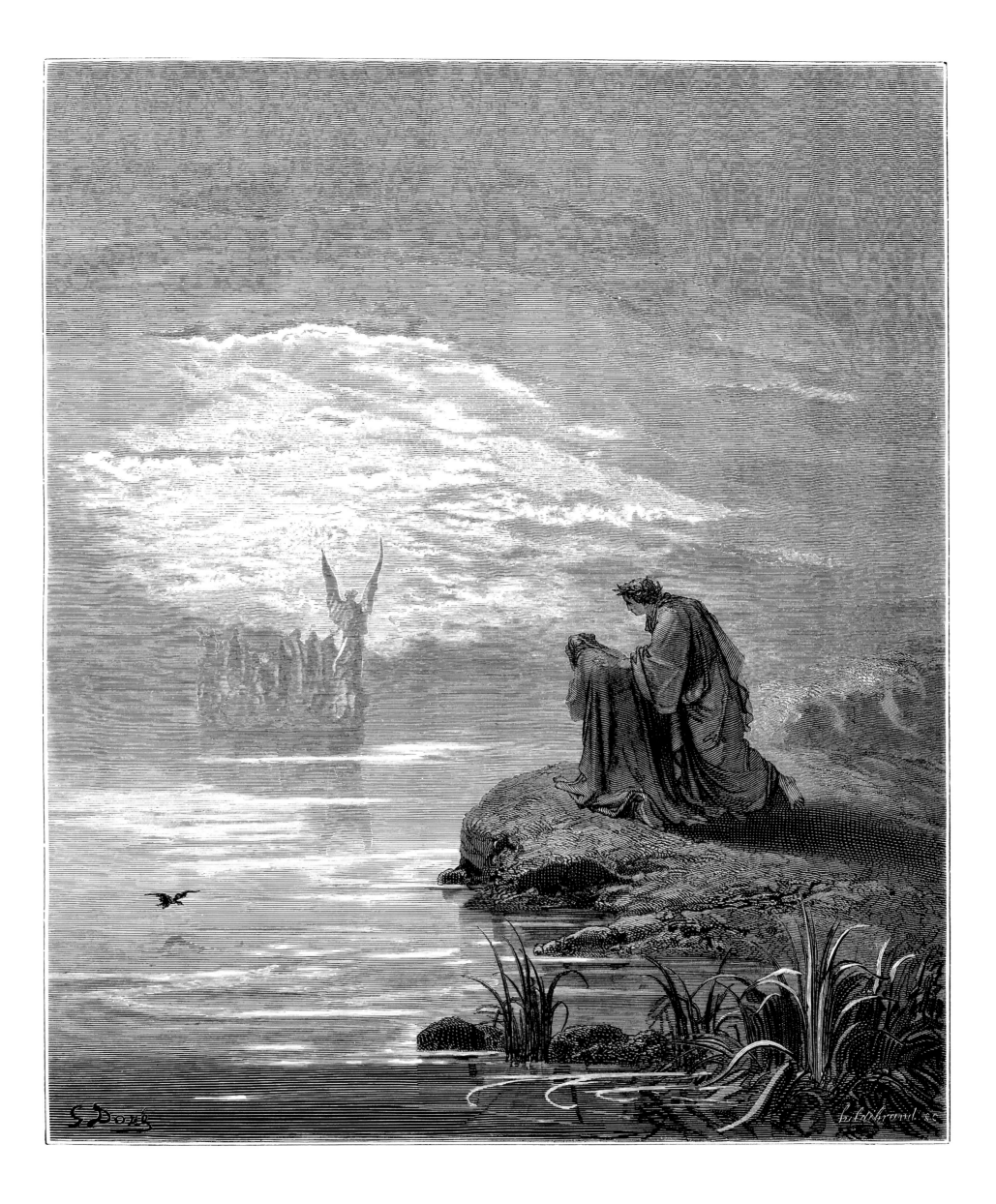

하늘의 뱃사공

하늘의 뱃사공은 고물에 서 있었는데,
묘사만으로도 축복을 가져올 듯하고,
백이 넘는 영혼은 배 안에 앉아 있었다.

"이스라엘이 이집트에서 나올 때"
「시편」을 그다음에 씌어진 구절과 함께
모두 한목소리로 노래 불렀다.

🍃 연옥 2곡 43-48

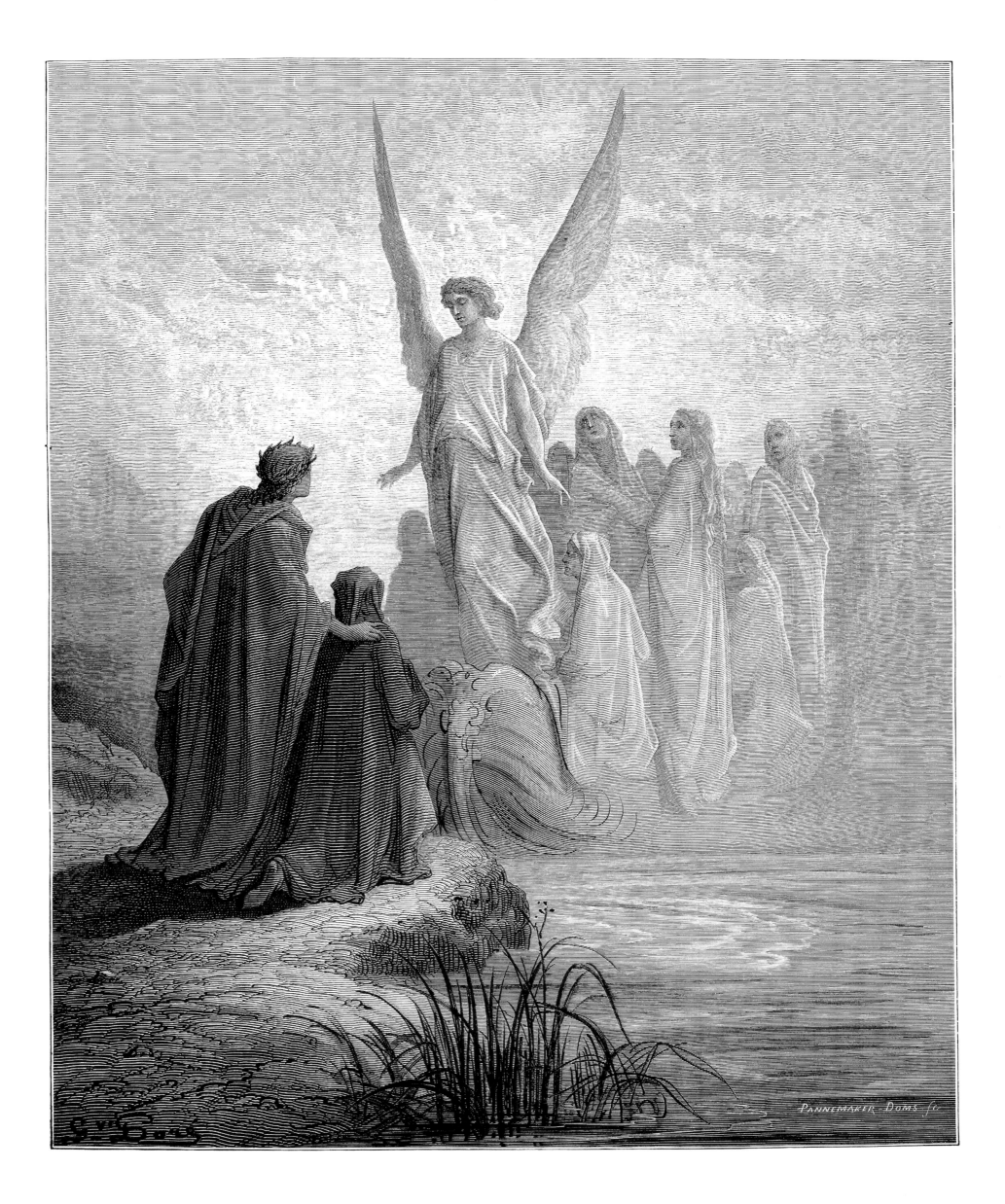

산비탈

길잡이가 고개를 숙이고 어느 쪽으로
올라갈지 속으로 헤아리고, 나는 또
주변의 바위를 올려다보는 동안

한 무리의 망령이 내 왼쪽에서
나타났는데, 우리를 향해 발을 움직였지만,
너무나 느렸기에 다가오는 듯 보이지 않았다.

🍃 연옥 3곡 55-60

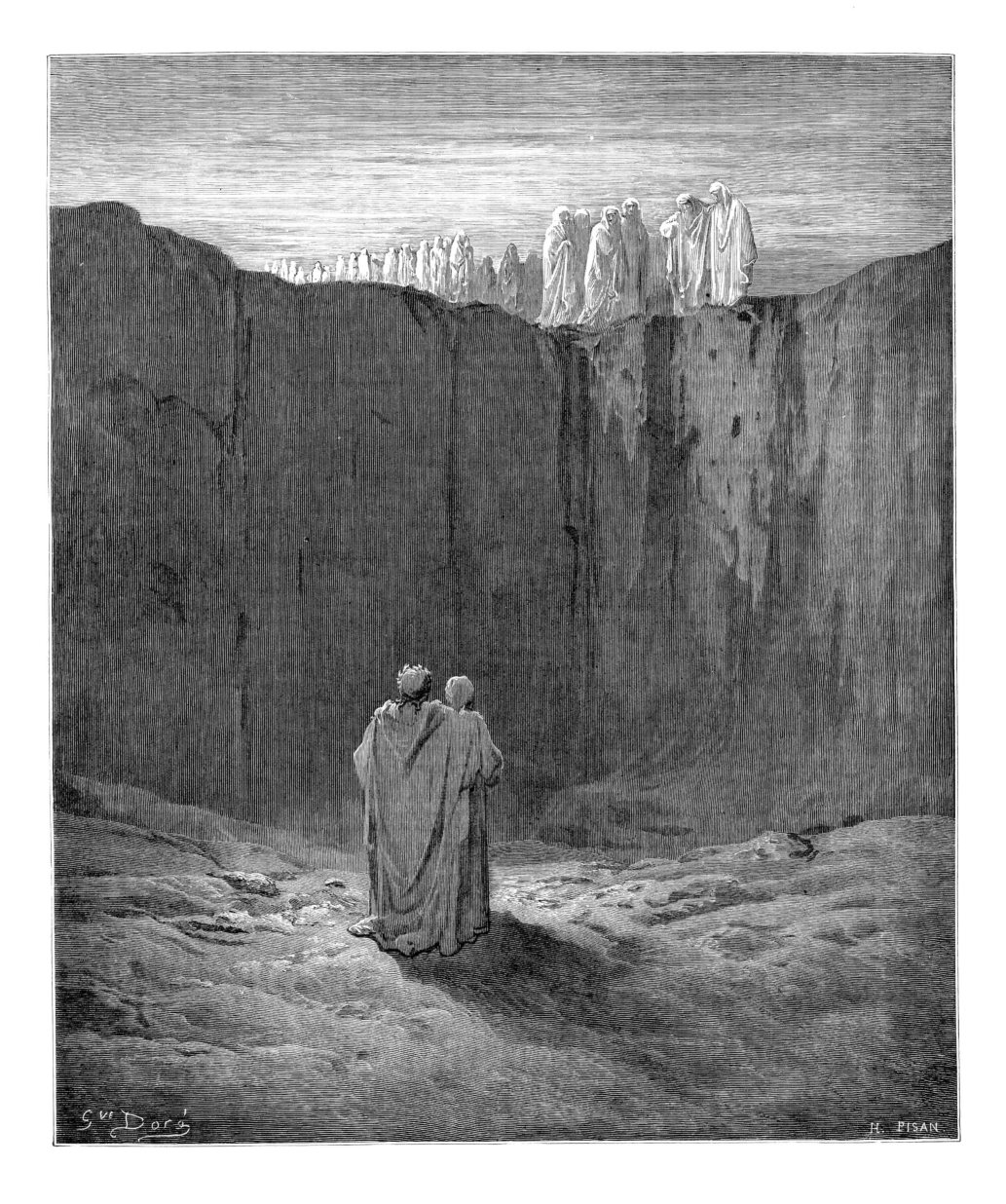

오르기

내게 빛이 되고 희망을 주었던
저 길잡이를 따라가는, 강한 욕망의
깃털과 날렵한 날개로 날아가야 한다.

우리는 부서진 바위 사이로 올라갔는데,
어느 쪽에서고 거친 형세가 우리를 죄었고
아래의 바닥은 우리의 손과 발을 원했다.

드높은 절벽의 맨 끄트머리 위에
트인 산마루에 오르고 나서 내가 말했다.
"나의 선생님, 어느 길로 가야 하리까?"

🖋 연옥 4곡 28-36

196-197

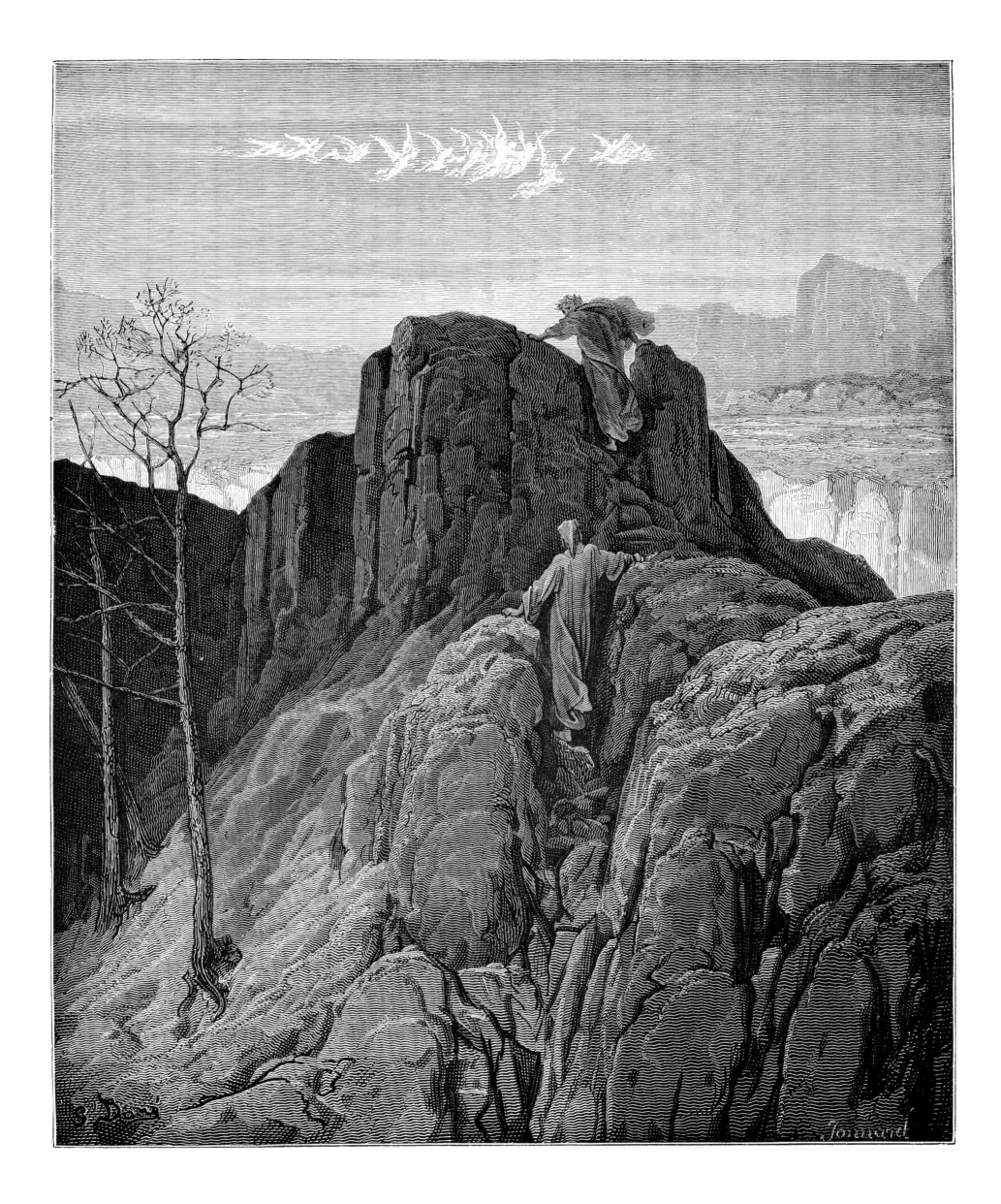

뒤늦은 참회자들 1

우리가 그리로 다가서니 바위 뒤 응달에
사람이 게을러서 그냥 주저앉아 있듯
늘어져 있는 사람들이 보였다.

그들 중 하나는 지친 듯 보였는데
두 무릎을 감싸고 앉아서
그 사이로 얼굴을 파묻고 있었다.

🖋 연옥 4곡 103-108

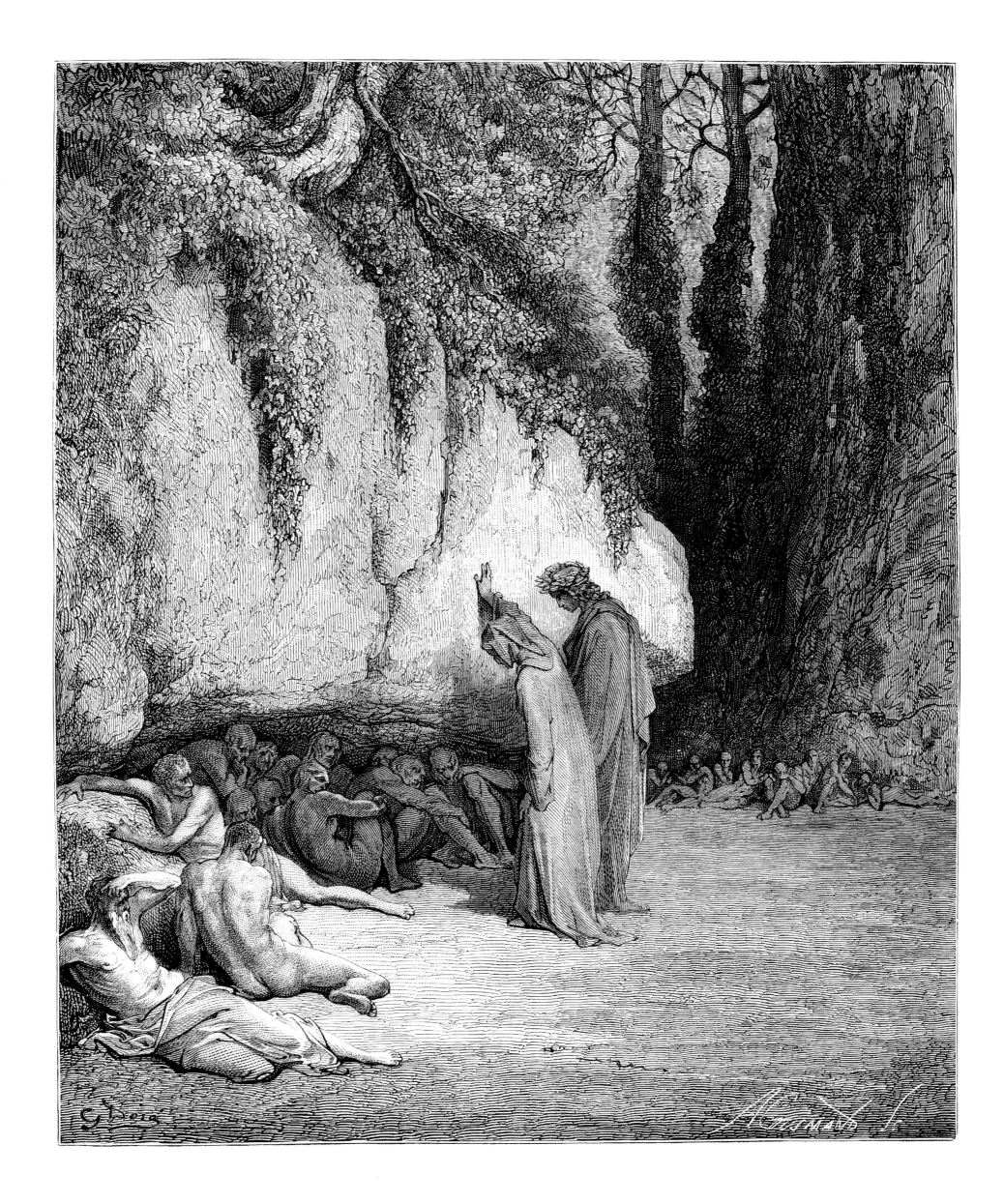

뒤늦은 참회자들 2

그러는 동안 사람들이 산허리를 돌아

"미제레레"Miserere, 우리를 불쌍히 여기소서를 구절마다 노래하면서

바로 우리 앞으로 다가오고 있었다.

🖋 연옥 5곡 22-24

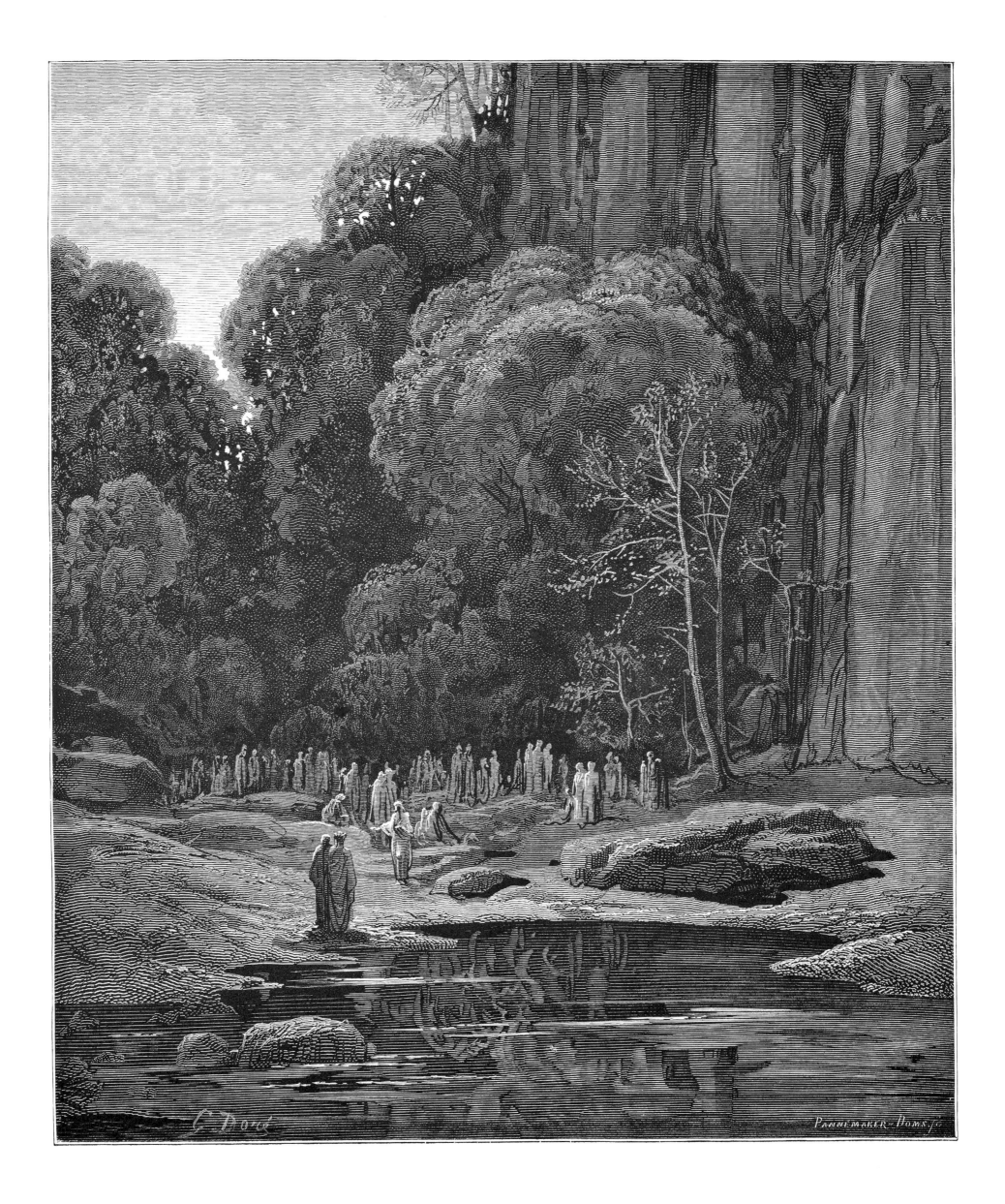

G. Doré Pannemaker-Doms sc

부온콘테 다 몬테펠트로

하느님의 천사가 날 잡자 지옥의 악마가
외쳤다. "아, 하늘의 그대여, 왜 내 것을 빼앗는가?

한 방울 눈물 때문에 내게서 빼앗아
그자의 영원한 부분을 가져가는가.
그러면 나는 그의 육체를 내 식으로 다루리라."

🖉 연옥 5곡 104-108

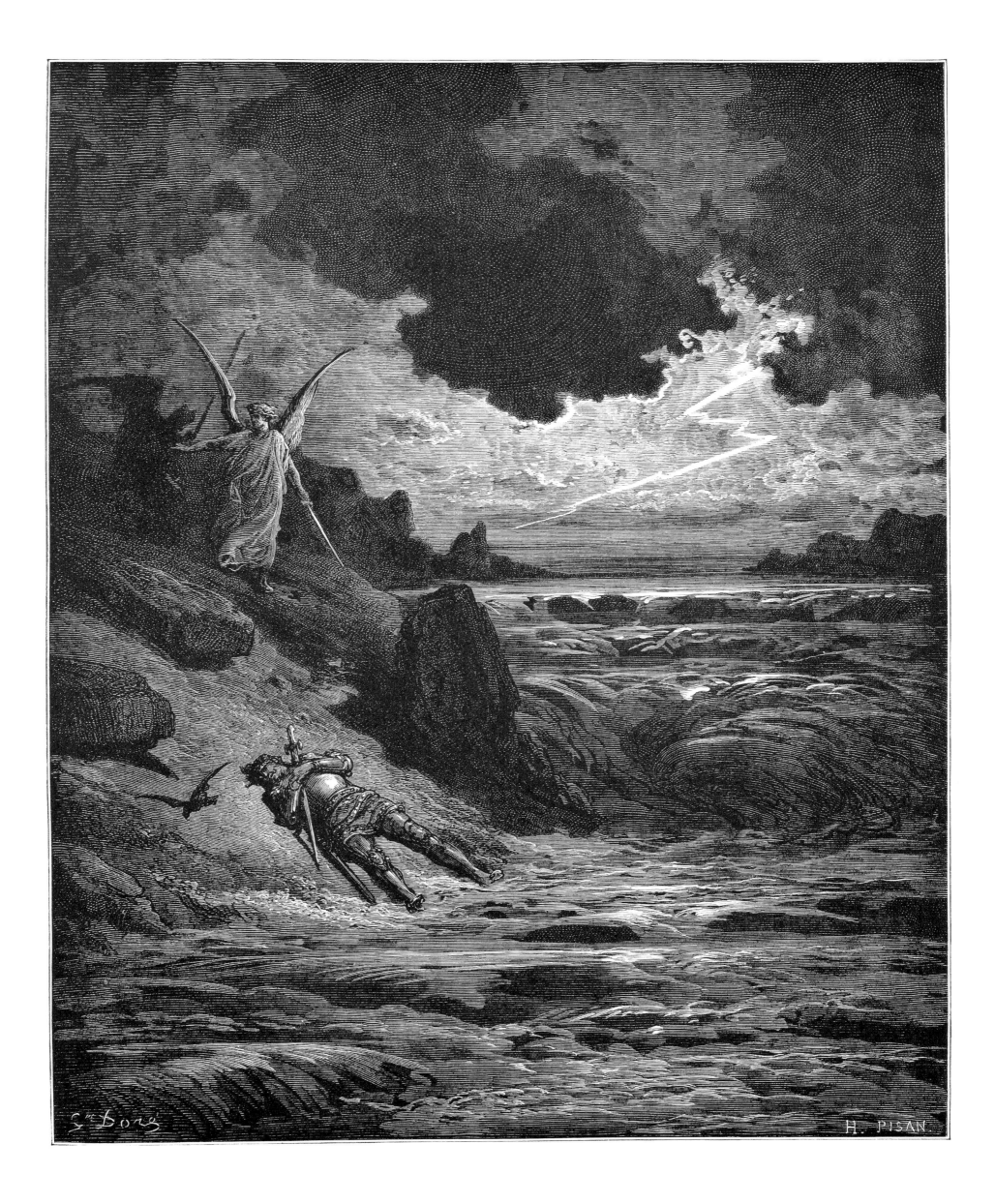

피아

"아, 당신이 세상으로 돌아가서
길고긴 길에서 휴식을 취하게 되거든

나를 기억해주세요! 나는 피아랍니다.
시에나가 날 만들었고 마렘마가 날 파괴했으니,
그전에 나와 결혼하며 보석으로

반지를 끼워주었던 그자가 잘 알고 있다오."

🖋 연옥 5곡 131-136

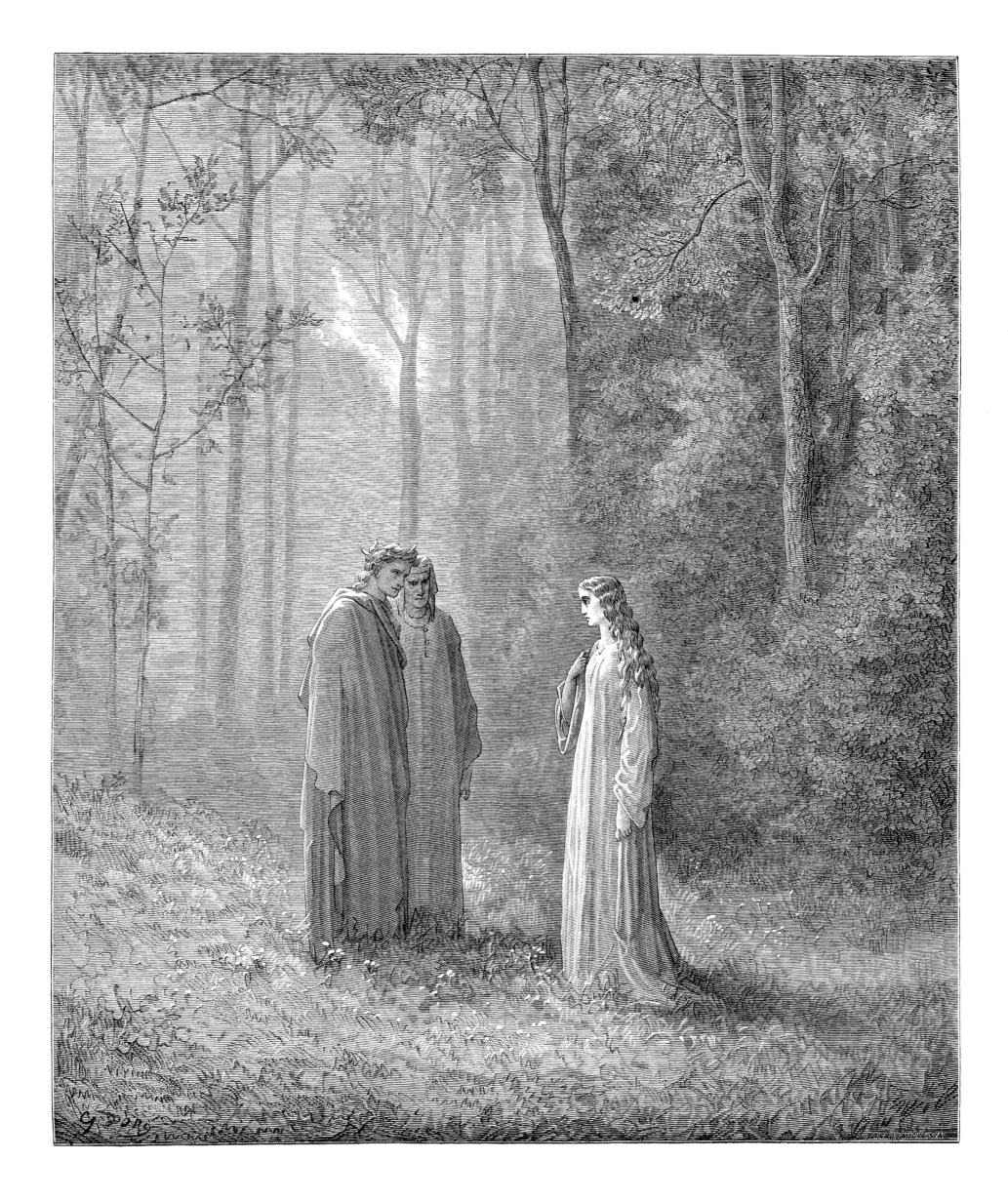

소르델로와 베르길리우스

"나는 베르길리우스요. 과오는 전혀 없으나,
신앙을 갖지 않아 천국에 가지 못했소."
나의 길잡이가 그때 그렇게 말했더라.

놀라게 하는 뭔가를 갑자기 제 앞에서
보는 사람이 믿다가 안 믿다가
"그렇지, 그게 아냐…" 되뇌듯,

소르델로도 그랬는데, 고개를 숙이더니
길잡이를 향해 겸손하게 돌아섰고,
아랫사람이 붙잡는 그곳을 껴안았다.

🖋 연옥 7곡 7-15

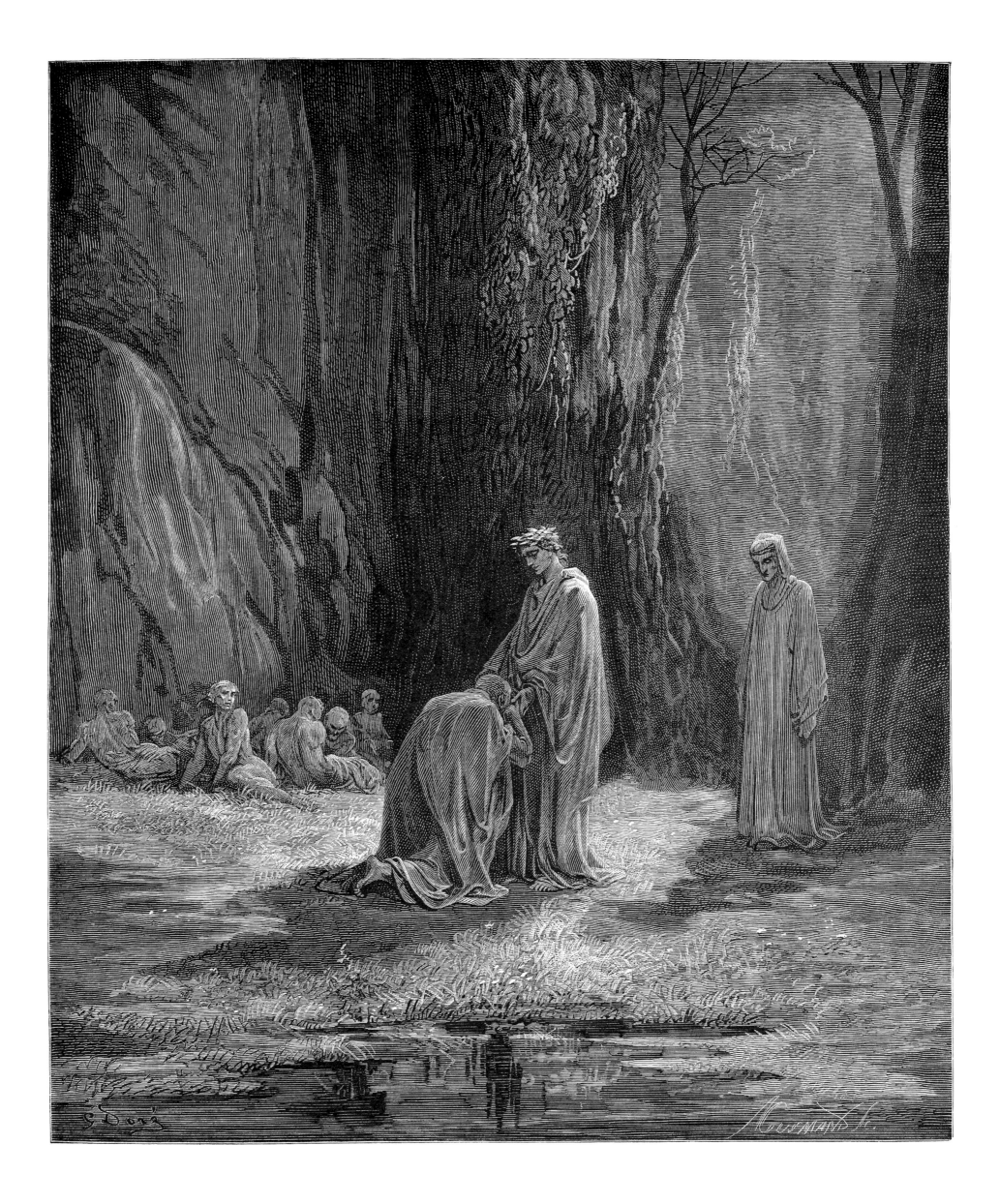

작은 골짜기

자연은 이곳을 색색으로 물들였을 뿐만 아니라
수천의 향기로 그윽하게 감싸면서
어떤 미지의 조화로운 곳으로 만들었다.

"살베 레지나!" 풀과 꽃 속에 앉아
노래를 부르는 영혼들이 보였는데,
계곡 밖에서는 보이지 않는 듯했다.

🖉 연옥 7곡 76-81

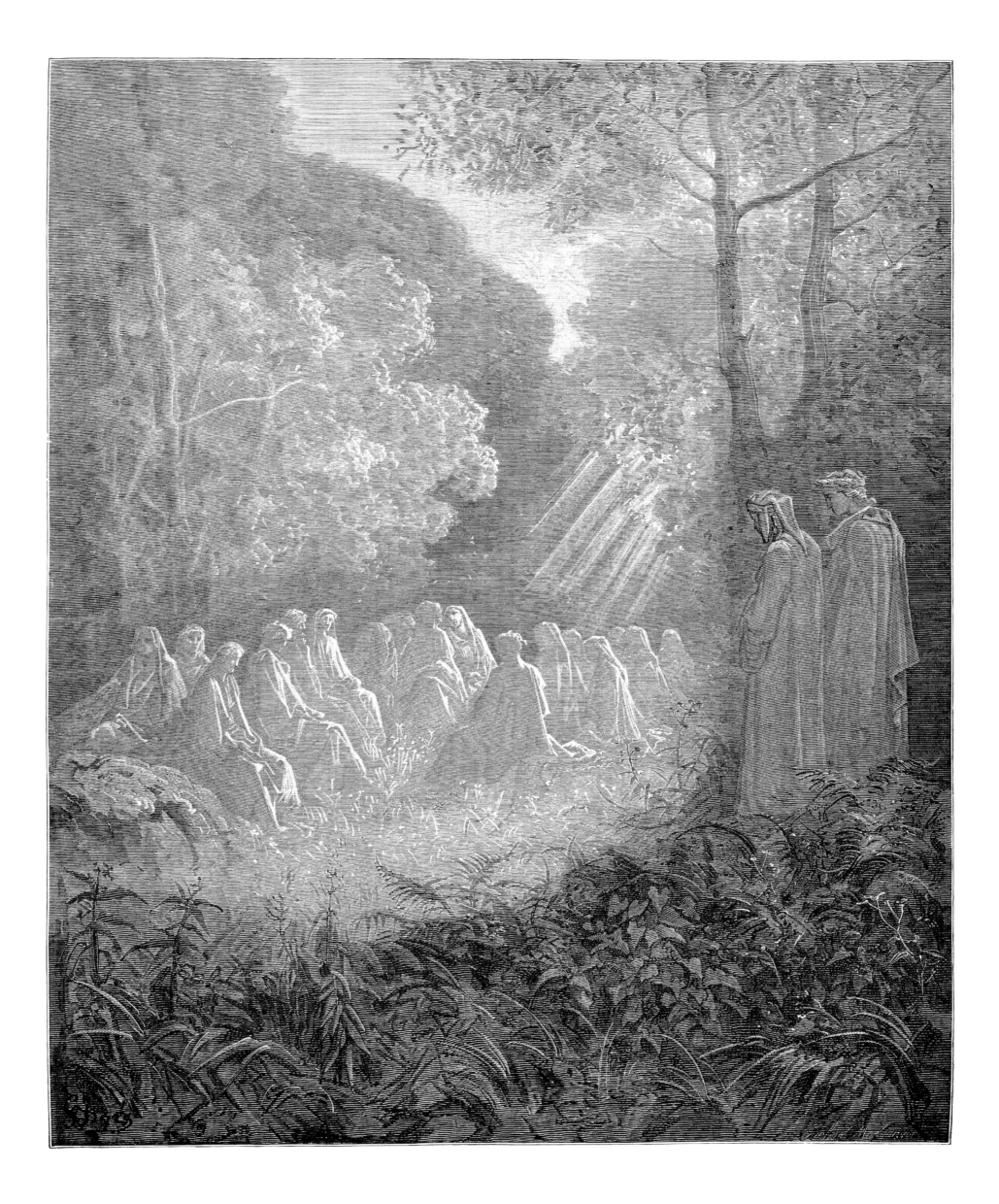

뱀

천상의 매들이 어떻게 움직였는지
내가 보지 못해 말할 수 없지만,
하나하나의 움직임은 분명히 보았다.

녹색 날개에 공기가 찢어지는 소리를 듣자
뱀은 도망쳤고, 천사들도 가지런히 날아올라
저들의 자리로 되돌아갔다.

🖋 연옥 8곡 103-108

210-211

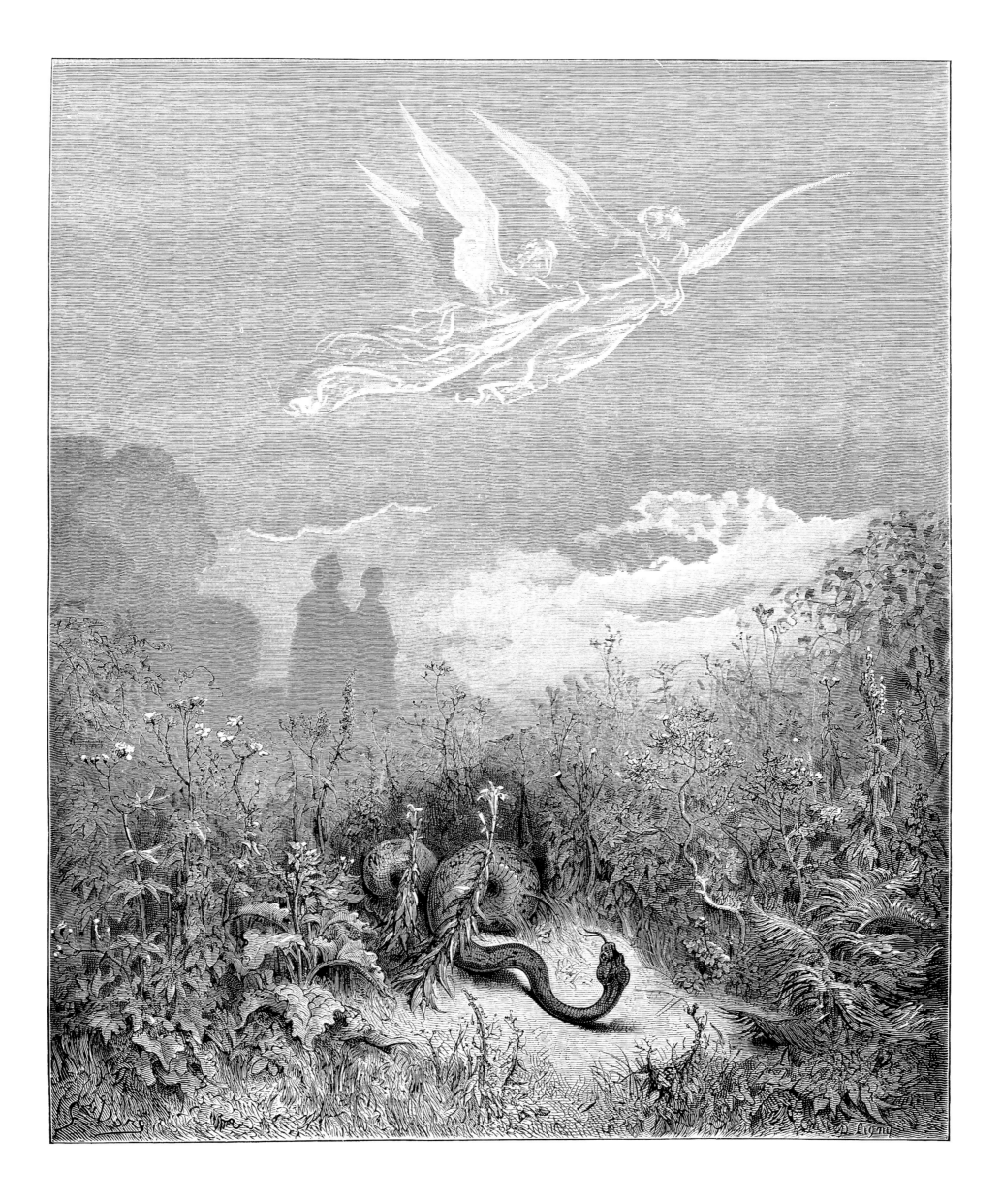

여명

오래된 티토노스의 정부는 벌써
달콤한 제 연인의 품에서 벗어나
동쪽 발코니에 하얗게 모습을 드러내고 있었는데,

그녀 이마의 보석들이 꼬리로
사람을 후려치는 냉혈 짐승의
형상으로 박혀 반짝거렸다.

🖉 연옥 9곡 1-6

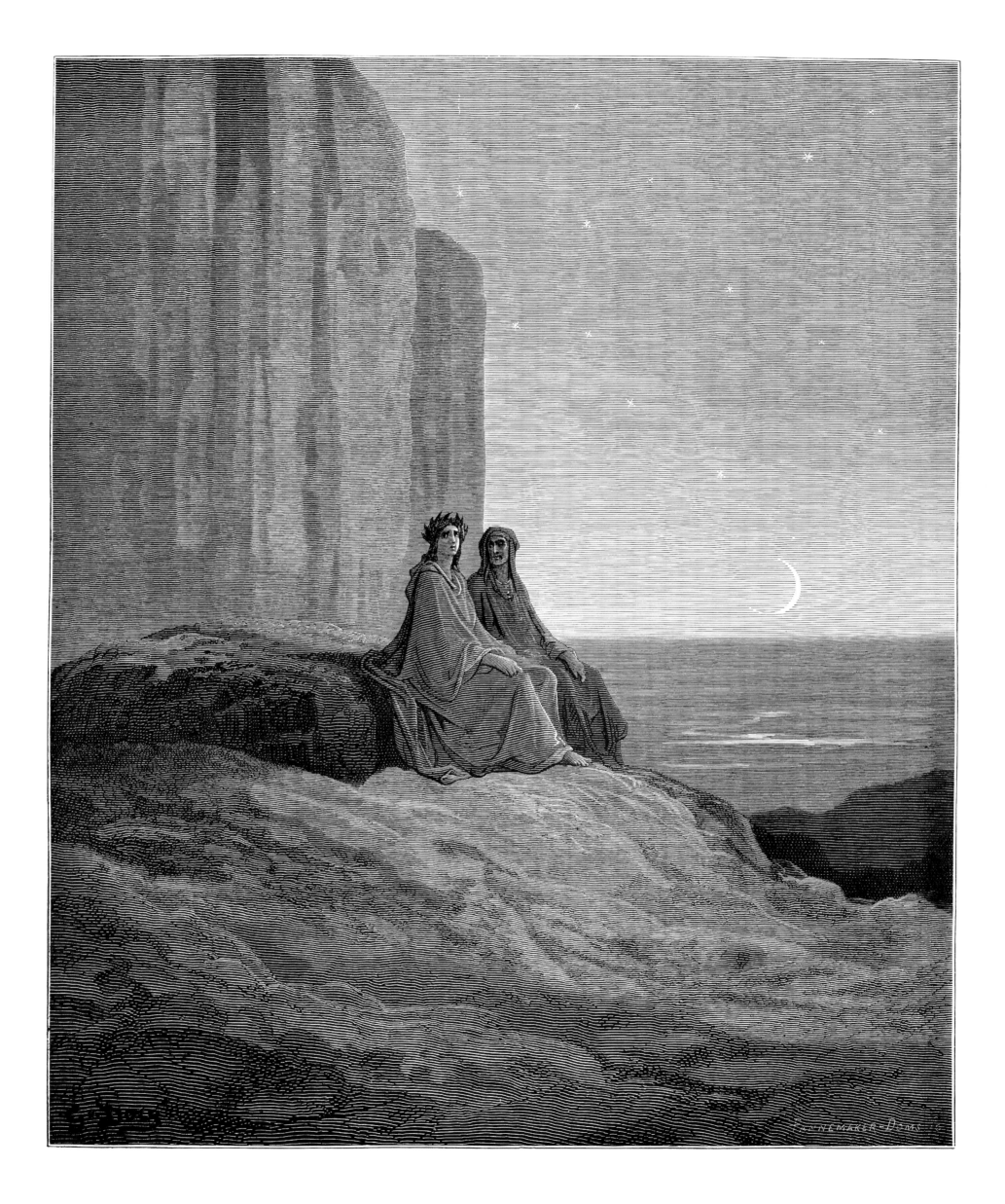

독수리

독수리는 잠시 선회하다 번개처럼
무섭게 쳐 내려오더니 나를
움켜쥐고 하늘에 이르도록 치솟는 것 같았다.

그때 새와 내가 불타는 듯했는데,
상상된 불길이 얼마나 뜨겁던지
잠에서 깰 정도였더라.

🖋 연옥 9곡 28-33

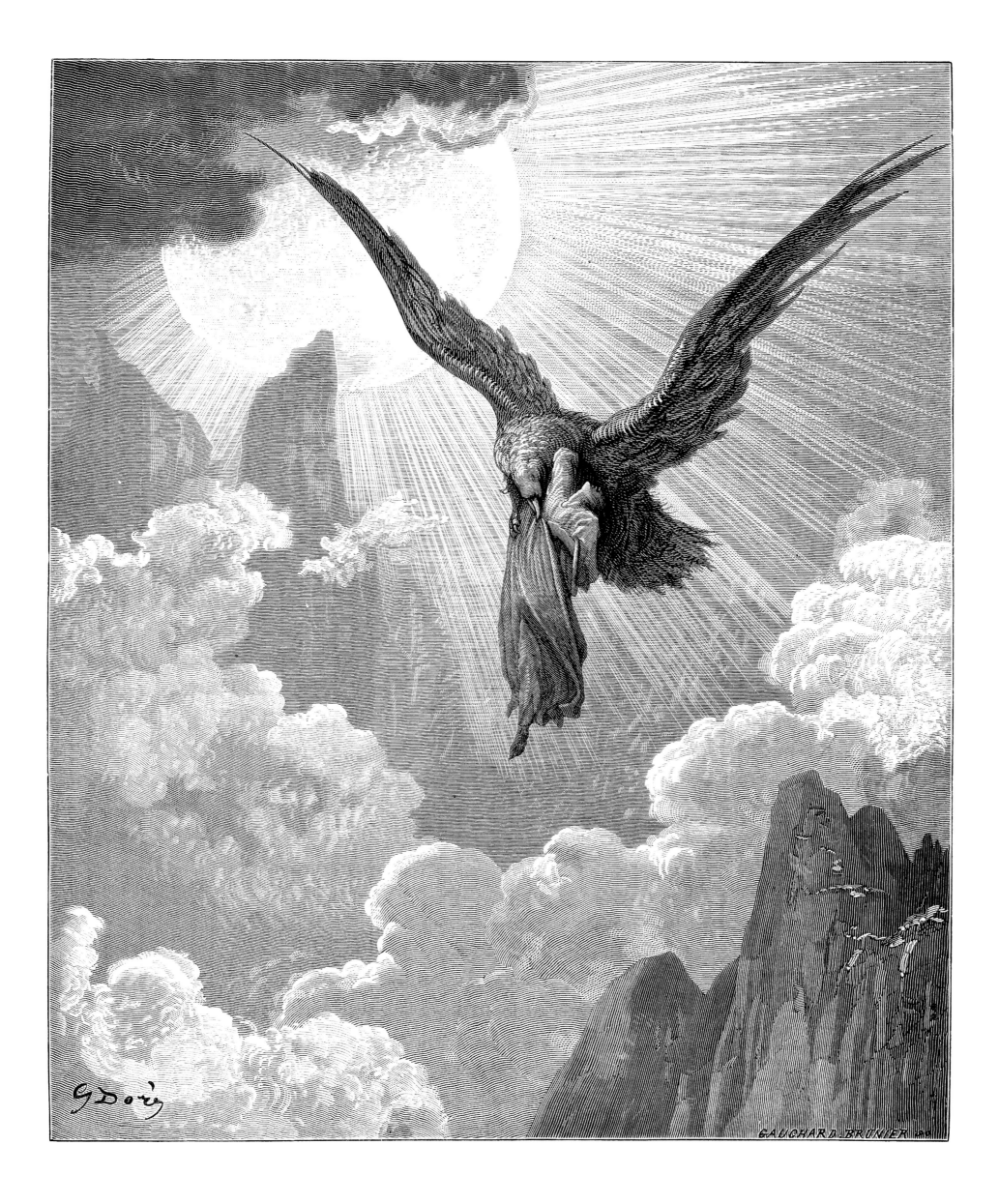

연옥의 입구

그쪽으로 눈을 더더욱 크게 뜨자
가장 높은 계단 위에 앉은 그가 보였는데,
얼굴은 내가 감당할 수 없을 정도였다.

그는 손에 칼을 뽑아 들었는데
우리를 향해 빛을 반사했기에
자꾸 눈을 들려 해도 헛일이었다.

🍃 연옥 9곡 79-84

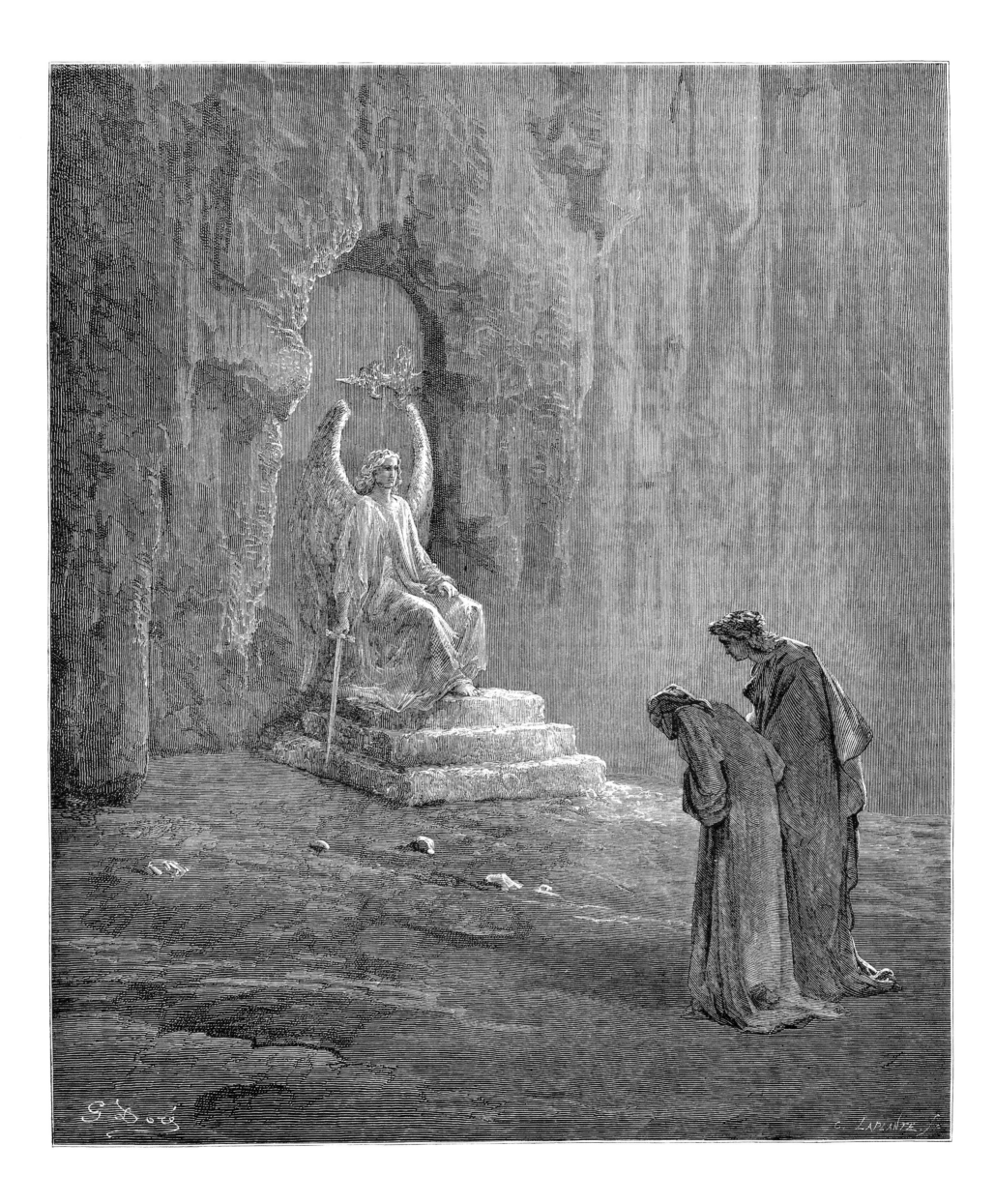

조각상들

불쌍한 과부는 그들 무리 사이에서 이렇게
말하는 듯했다. "폐하! 죽은 제 아들의
원수를 갚아주소서. 제 가슴이 찢어지나이다."

그가 대답했다. "내가 돌아오기만
기다려라!"

🖊 연옥 10곡 82-86

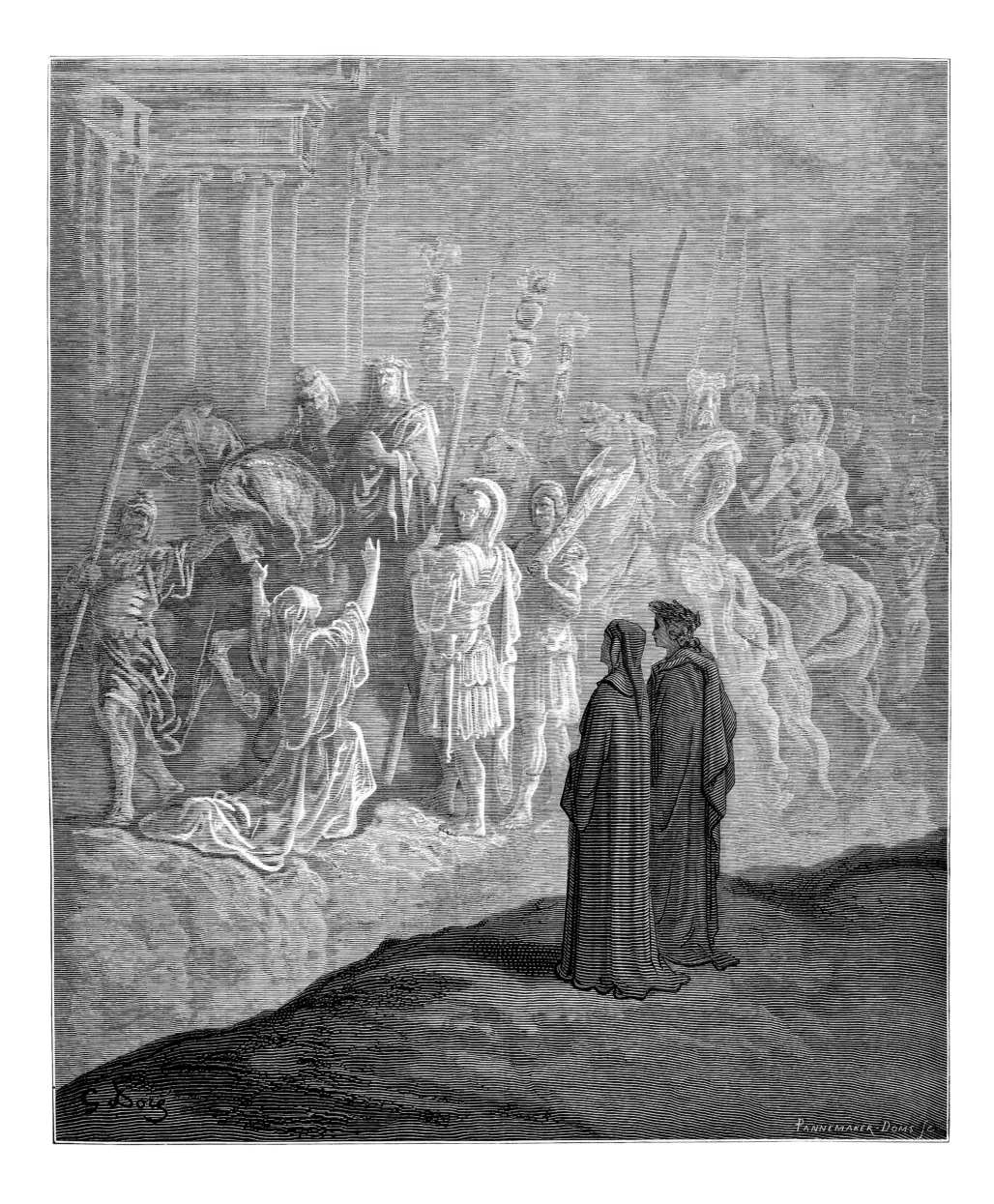

오만의 죄인 오데리시

멍에를 진 황소처럼 짐을 인
그 영혼과 함께 나는 친절하신 선생님이
허락하실 때까지 나란히 걷고 있었다.

이윽고 선생님이 말했다. "이제 그를 떠나보내자.
여기서는 각자가 있는 힘을 다해서
돛과 노로 자기 배를 밀고 나아가야 하느니라."

🖉 연옥 12곡 1-6

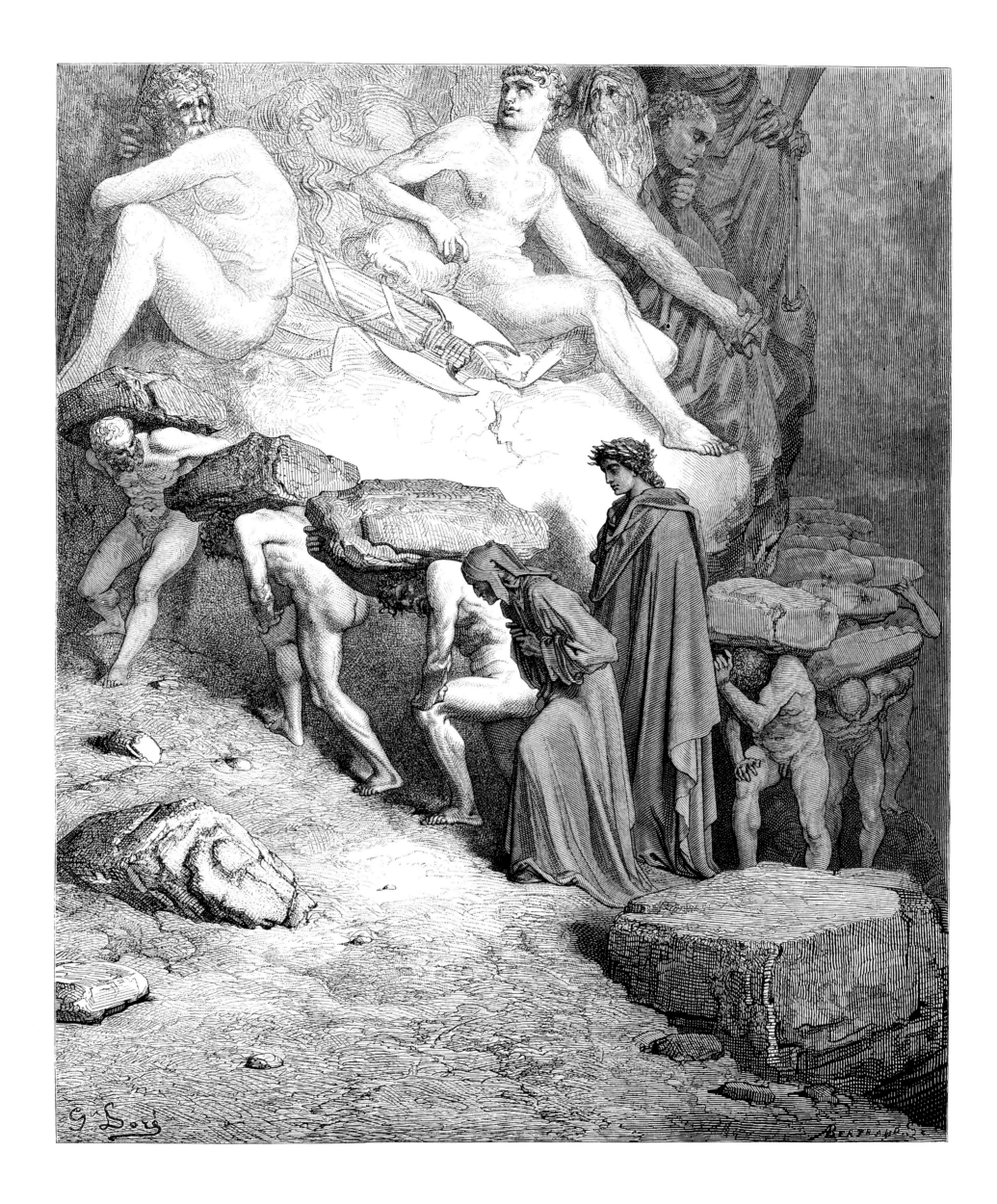

아라크네

아, 미친 아라크네여, 그대를
불행하게 만든 찢어진 그대의 예술품 위에서
반쯤 거미가 된 슬픈 모습이 보이는구나!

🖋 연옥 12곡 43-45

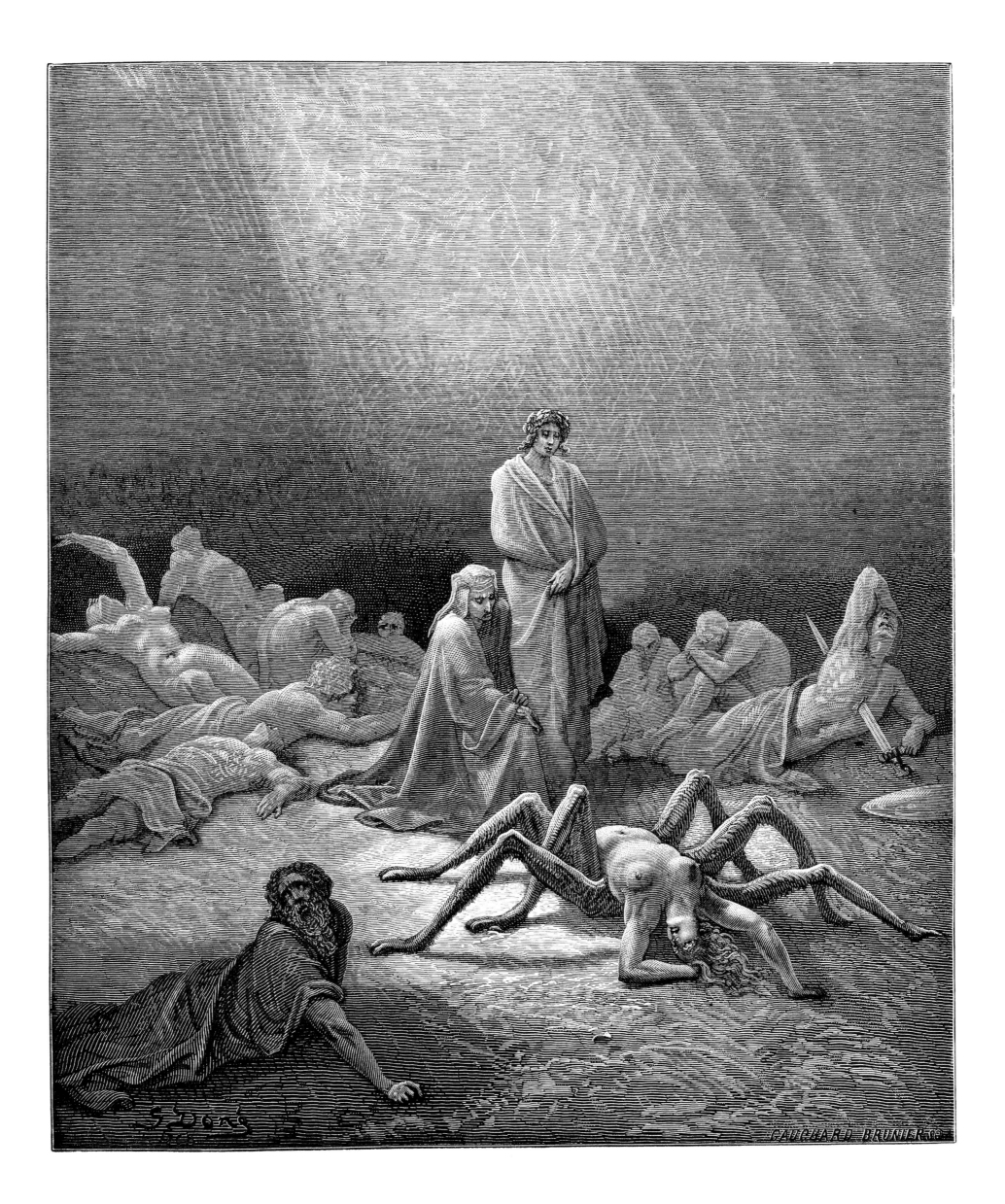

질투하는 자들

그들에게 더 가까이 다가섰을 때
그들 모습이 내게 확연해졌는데
나의 눈에서 무거운 고통이 젖처럼 흘렀다.

그들은 초라한 삼베로 덮인 듯 보였는데,
하나가 어깨로 다른 이를 떠받치고
절벽이 모두를 떠받치고 있더라.

🍃 연옥 13곡 55-60

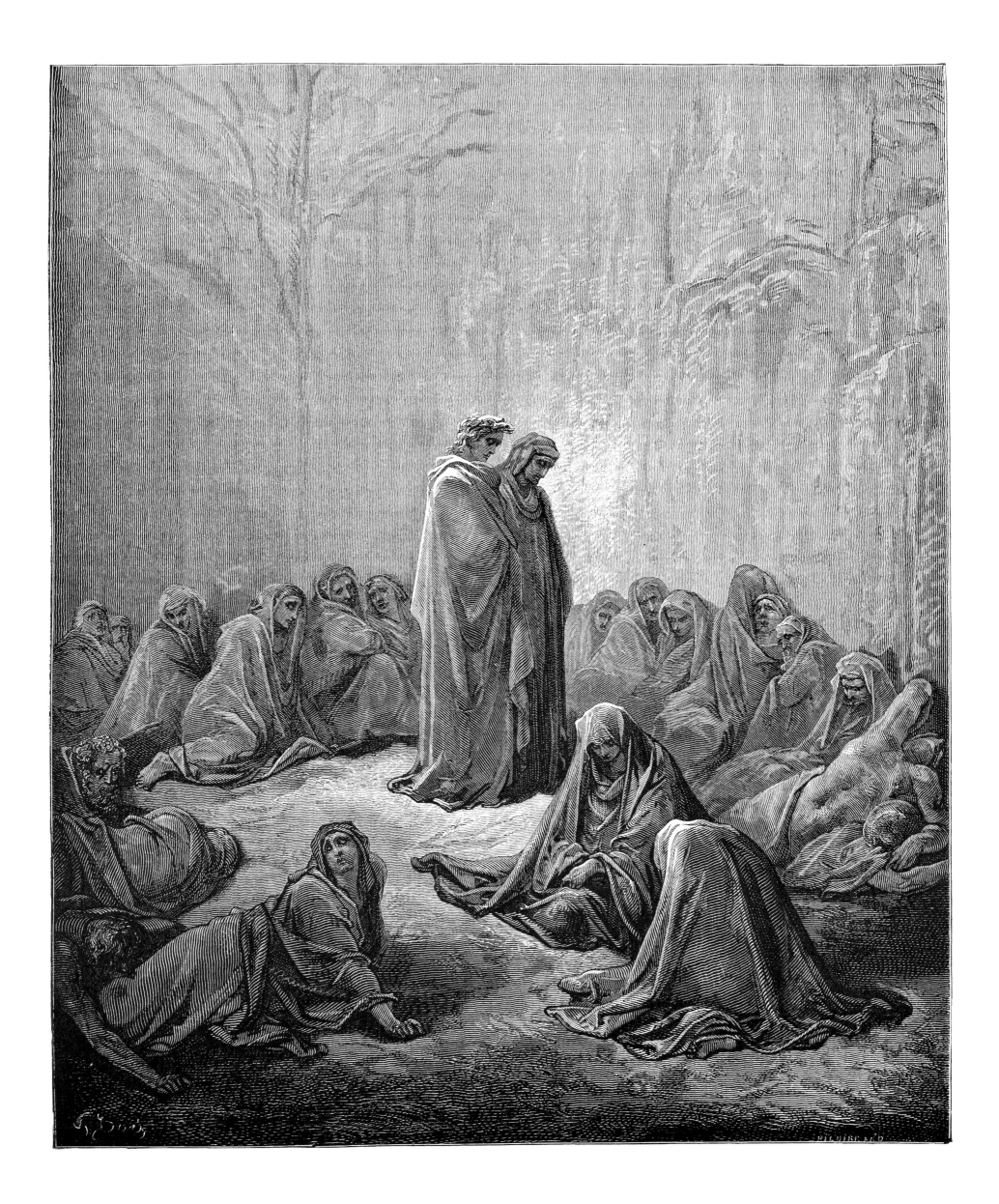

사피아

"나는 시에나 사람이었어요." 사피아는 대답했다.
"그분이 임하시기를 눈물로 간구하며, 여기서
이자들과 함께 죄스러운 삶을 씻어낸다오.

나는 사피아라 불리긴 했어도
현명하지는 않았기에, 나 자신의
행복보다는 다른 사람의 불행을 훨씬 즐겼지요."

✎ 연옥 13곡 106-111

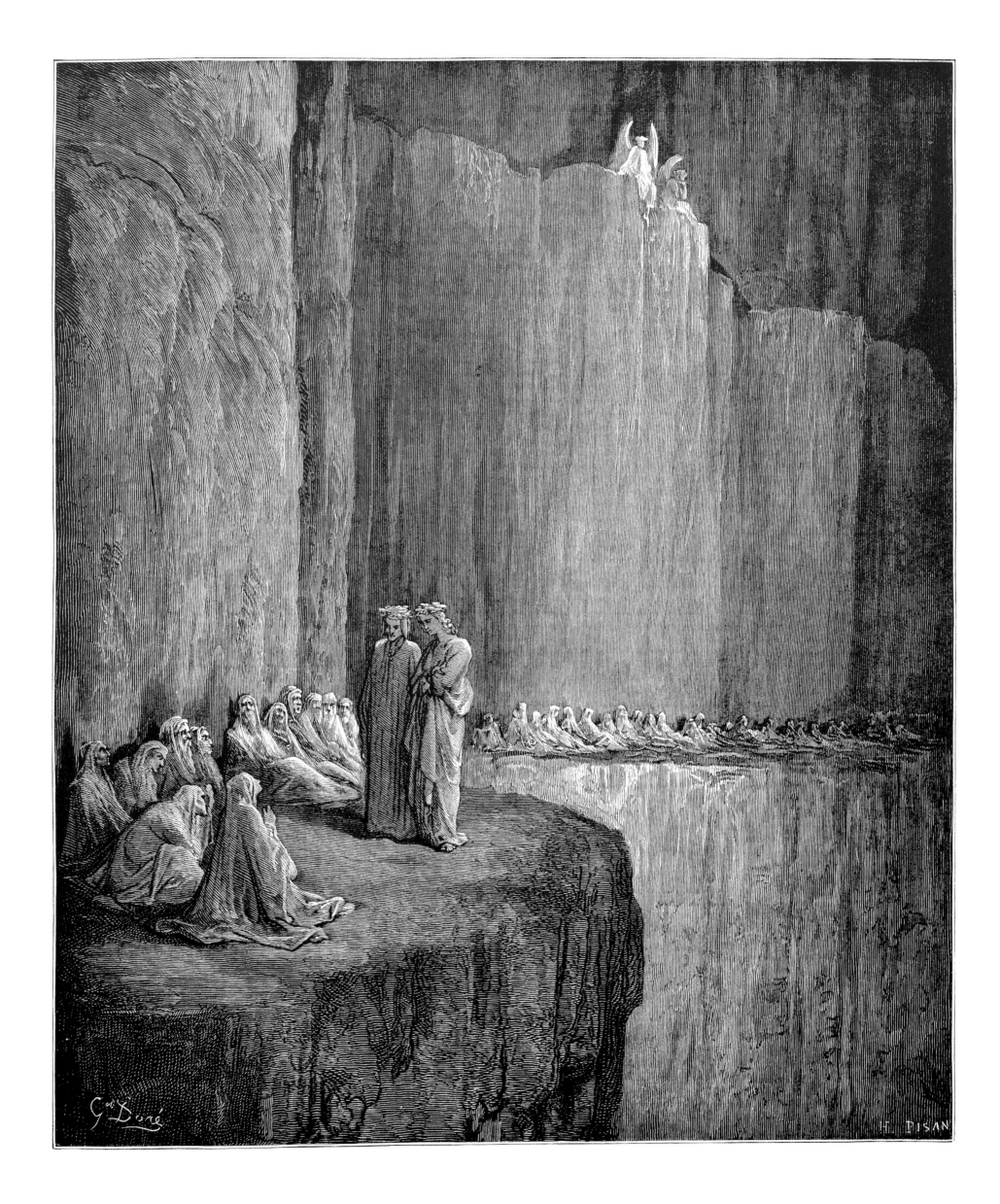

돌을 맞는 스테파노

이어 증오의 불길로 이글거리는 이들이 보였다.
"죽여라, 죽여!" 그들은 서로 악을 쓰면서
한 젊은이를 돌로 쳐 죽이고 있었다.

그는 내리누르는 죽음으로
벌써 땅을 향해 몸이 꺾이고 있었지만,
눈은 여전히 천국의 문으로 향했고,

이러한 고통 가운데서도, 연민을 불러일으키는
저 모습으로, 높으신 주님께 기도하고 있었다.
자신의 박해자들을 용서하라고.

🖋 연옥 15곡 106-114

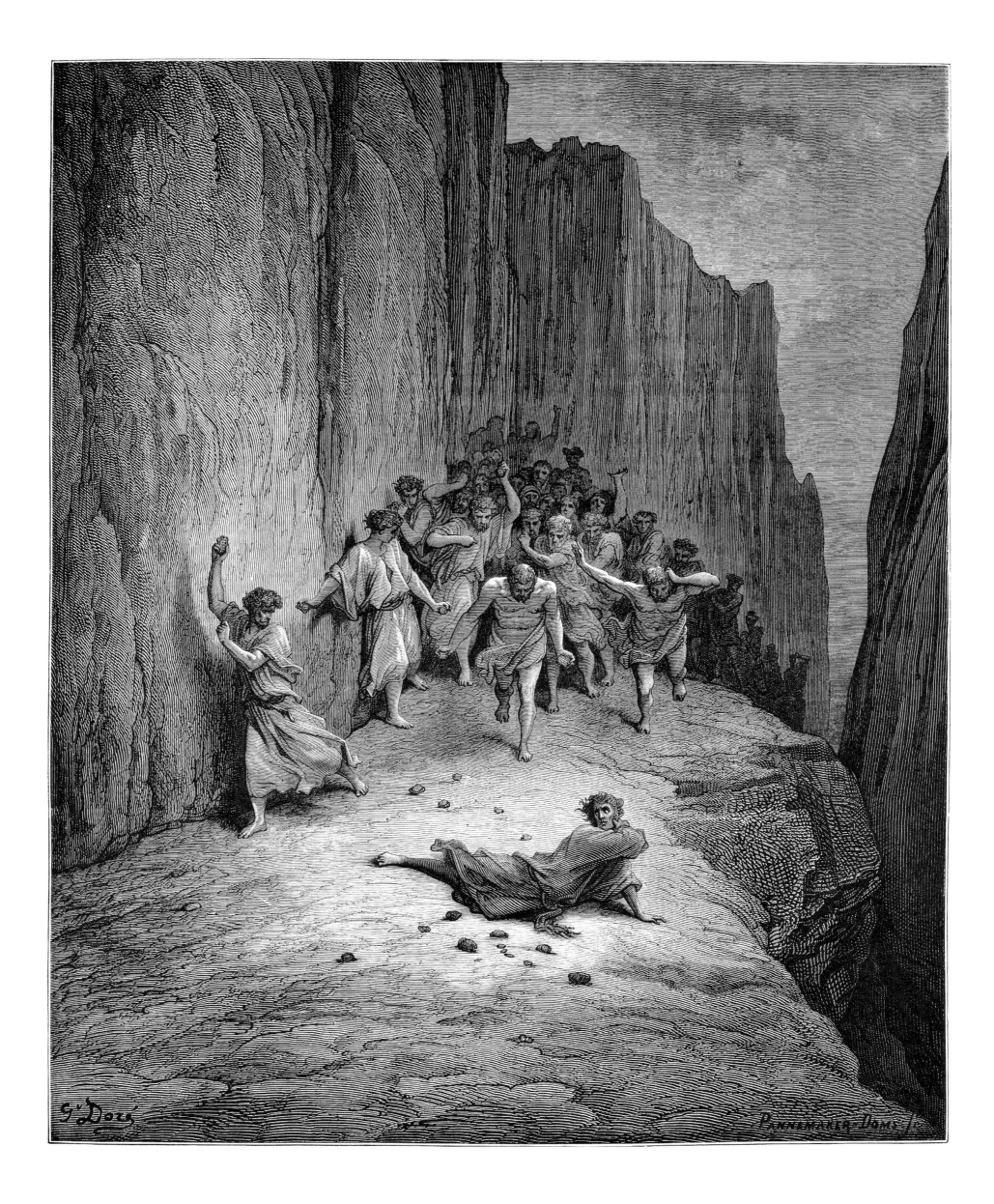

롬바르디아인 마르코 1

"선생님, 내가 듣는 소리는 망령들의 것입니까?"
내가 말하자 그가 내게 대답했다. "옳게 아는구나.
저들이 분노의 매듭을 풀며 가느니라."

"우리의 연기를 가르는 그대는 대체 누구인가?
아직도 시간을 달력으로 나누는 자처럼
우리에 대해 말하고 있구나!"

그렇게 어떤 목소리가 들려오니,
선생님이 나에게 말했다. "대답해라.
이쪽으로 어떻게 오르는지 물어보아라."

🖋 연옥 16곡 22-30

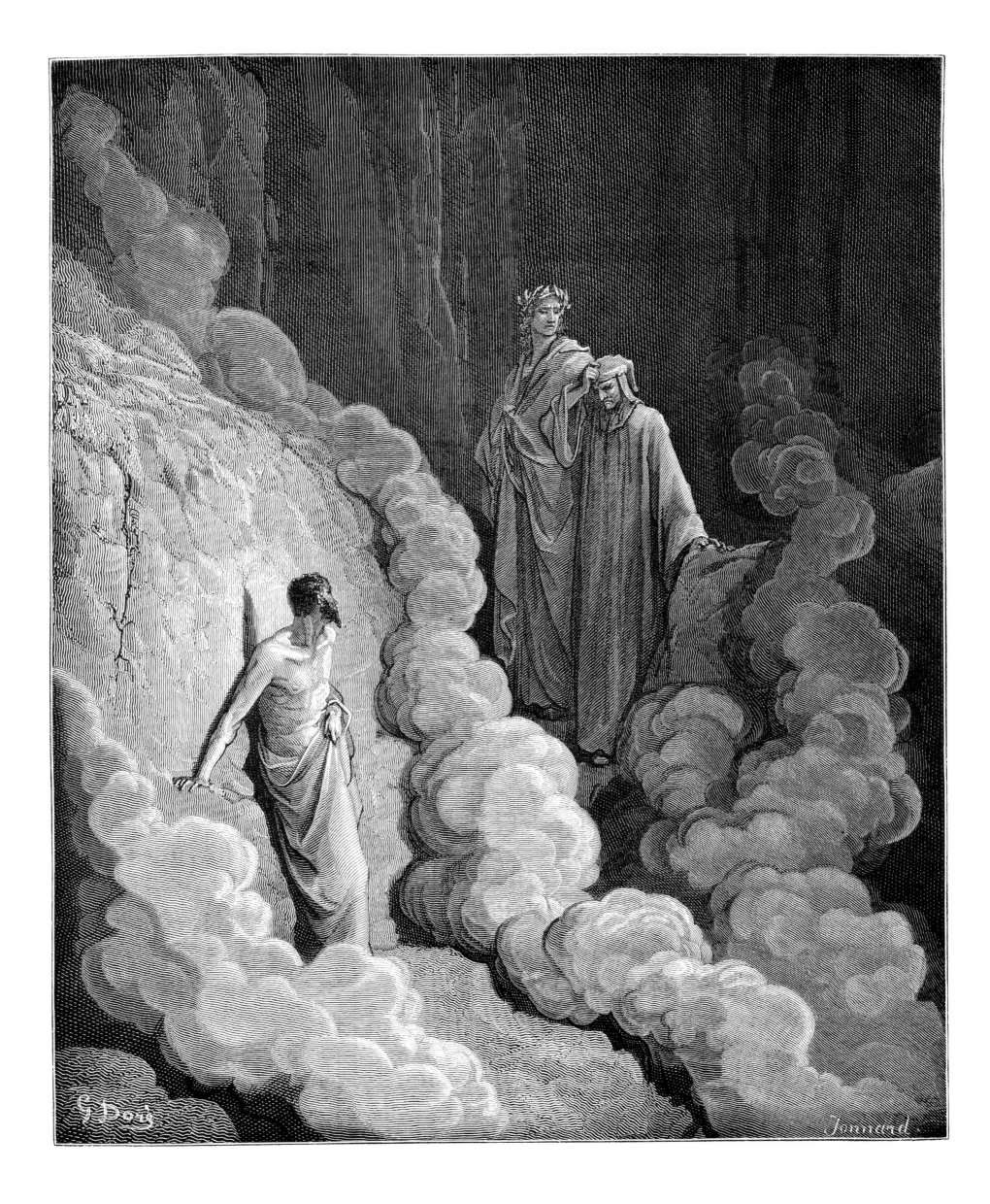

롬바르디아인 마르코 2

내가 말했다. "아, 당신을 만든 분께 온전히 돌아가려
스스로를 깨끗이 하는 피조물이여!
나와 함께하면 놀라운 얘기를 들으리."

"허락되는 대로 그대를 따르리다."
그가 대답했다. "연기가 시야를 가려도,
대신에 듣는 것이 우리를 맺어줄 테니."

🖋 연옥 16곡 31-36

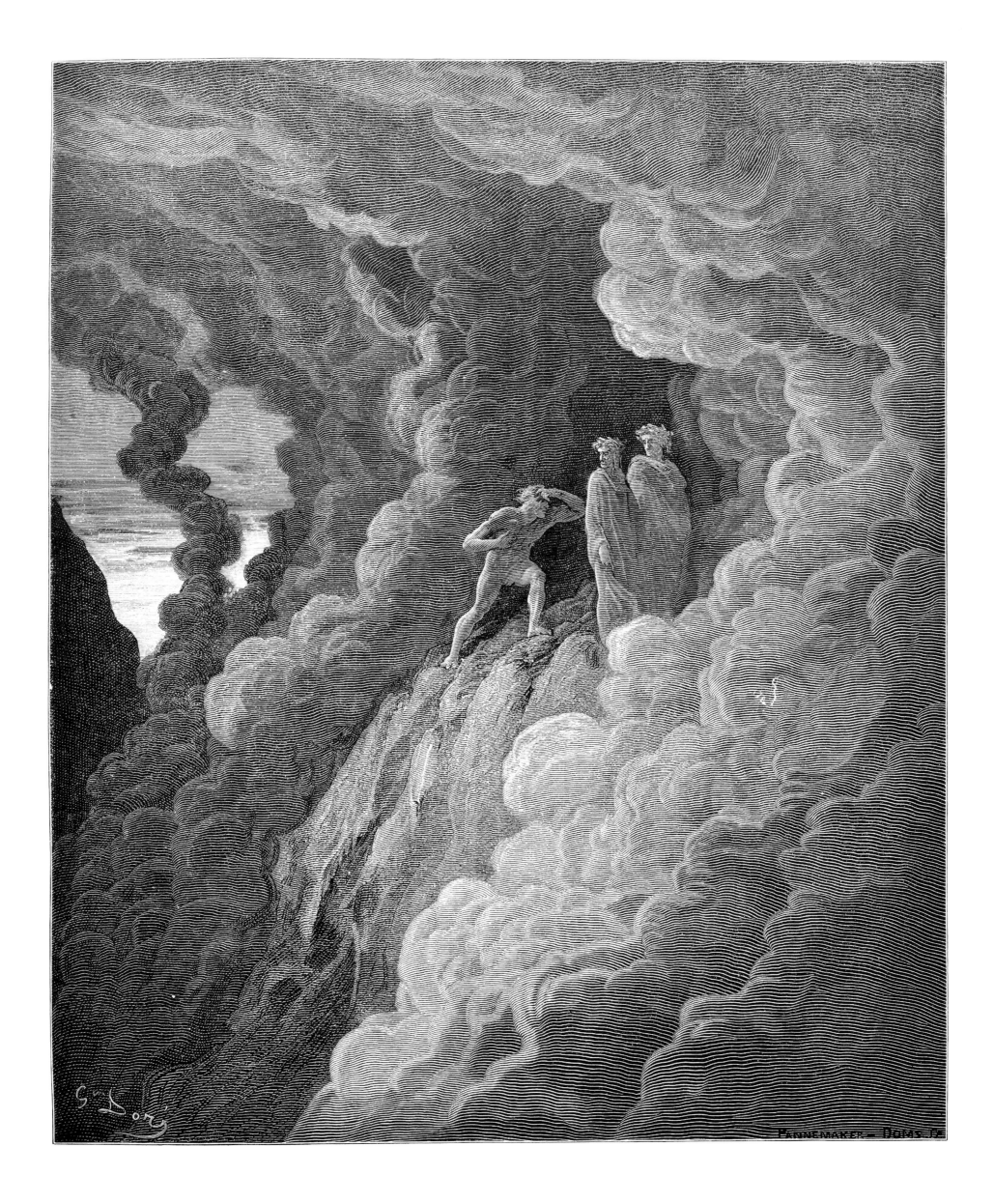

나태한 자들

그렇게 나의 질문들에 대해 명쾌하고 쉬운
대답을 거둔 나는 흡사 졸면서
배회하는 사람처럼 서 있었다.

그러나 이 졸음은 내게서 사라졌으니,
갑자기 우리 등 뒤까지 따라와 이내
우리를 에워싼 영혼들 때문이었다.

🖋 연옥 18곡 85-90

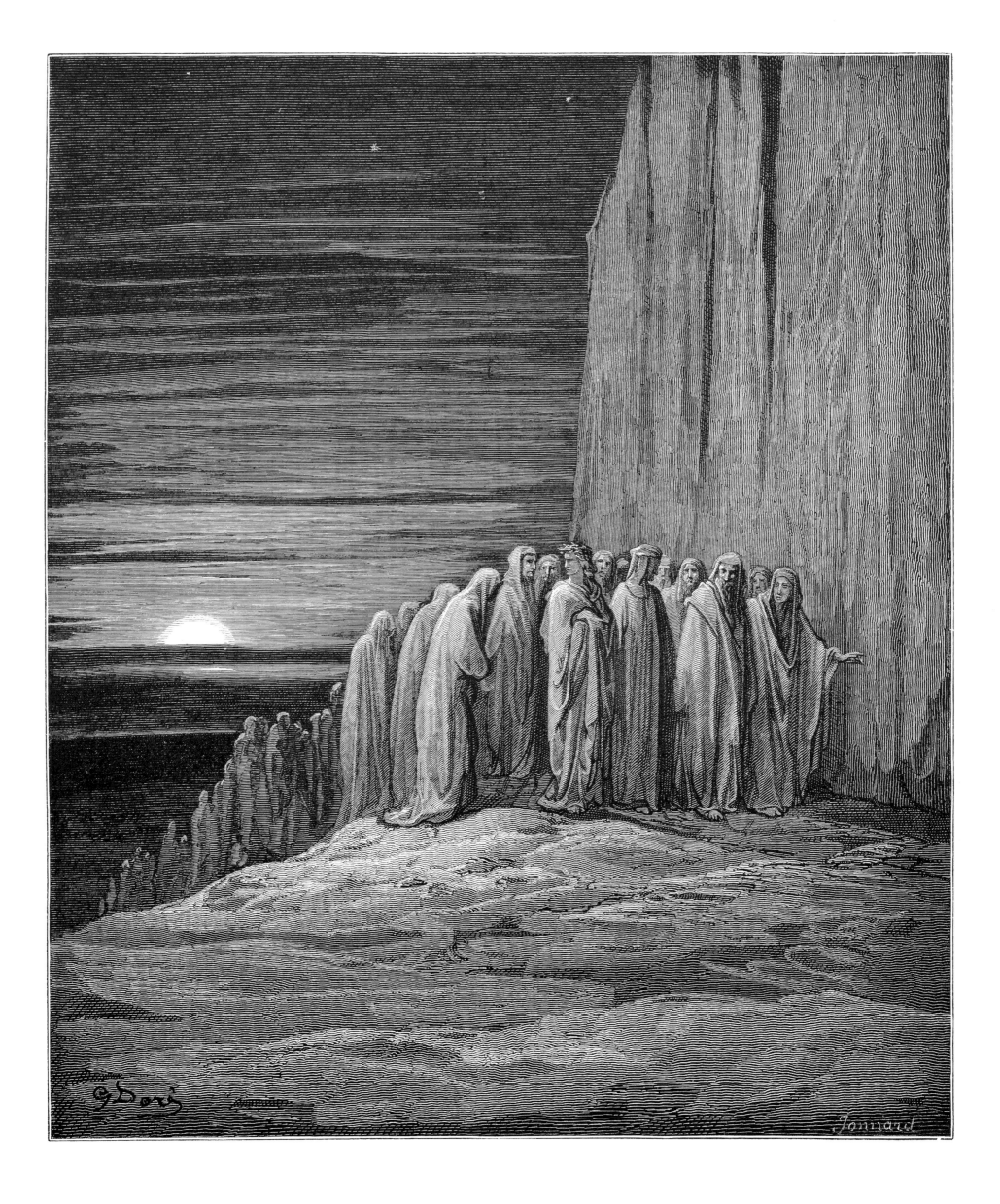

다섯 번째 둘레로의 상승

우리 둘이 천사를 지나 좀 더 올라왔을 때
길잡이가 말했다. "무슨 일이 있기에
땅만 그렇게 바라보고 있는 것이냐?"

내가 말했다. "새로운 환영이 제 쪽으로 휘감아오기에
아주 조심하며 가고 있는 것이오니,
그 생각에서 떠날 수가 없습니다."

그가 말했다. "네가 본 것은 늙은 요녀다.
다만 우리 위에서 영혼들이 그 때문에 울고 있으니,
너는 사람이 요녀에게서 어떻게 벗어나는지도 보았느니라."

🖋 연옥 19곡 52-60

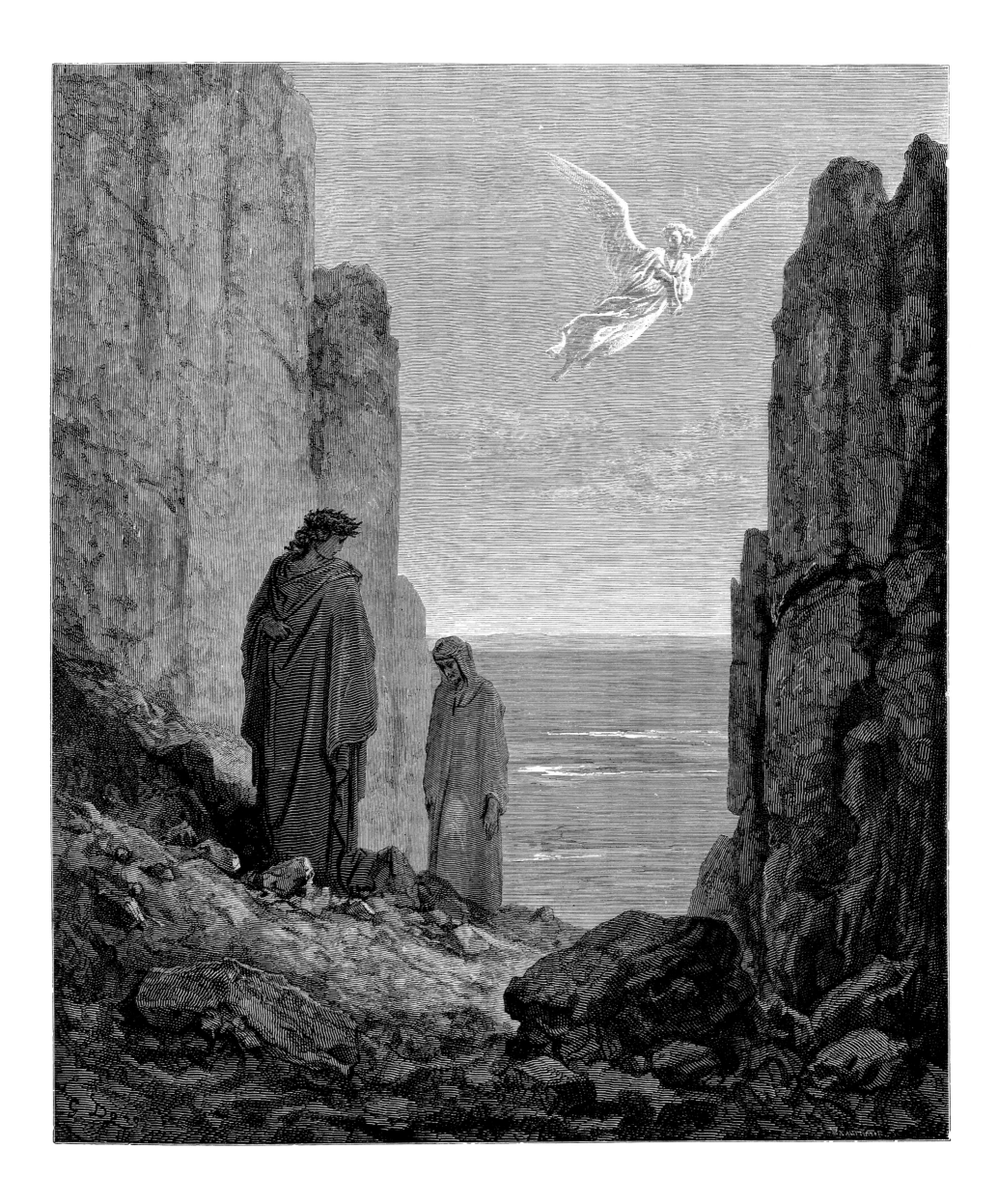

탐욕가들과 아드리아누스 5세

나는 이미 무릎을 꿇었고 말을 하고 싶었다.
하지만 말을 시작하자마자, 그는 듣기만 하고도
내 공손한 자세를 알아차렸다.

그가 말했다. "어째서 그리 몸을 숙이시오?"
내가 그에게 말했다. "당신이 지극히 존엄하여
나의 분별이 몸을 세우고 있던 날 꾸짖었소이다."

"형제여, 다리를 펴고 일어나시오!"
그가 대답했다. "그르치지 마시오. 난 그대와
다른 이들과 함께 하나의 권능을 섬기니."

🖋 연옥 19곡 127-135

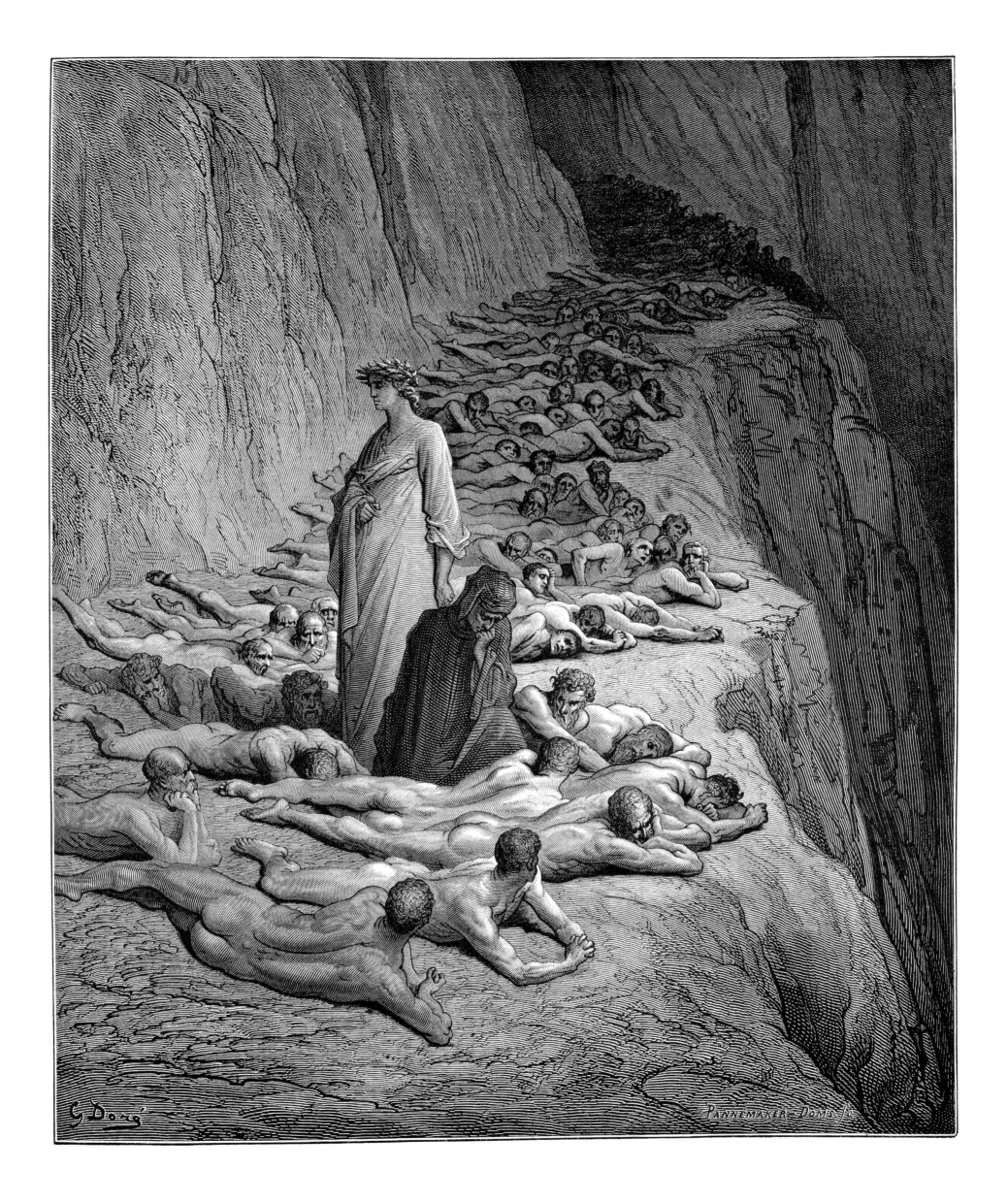

탐욕가들

아, 우리가 믿기로, 하늘의 운행이
인간의 운명을 바꾸신다 하는데,
그 짐승을 몰아낼 분은 언제 오시는가?

우리는 느릿한 걸음으로 조심스레
나아갔다. 나는 애처롭게 울며
참회하는 망령들에게 잔뜩 귀를 기울였다.

🖋 연옥 20곡 13-18

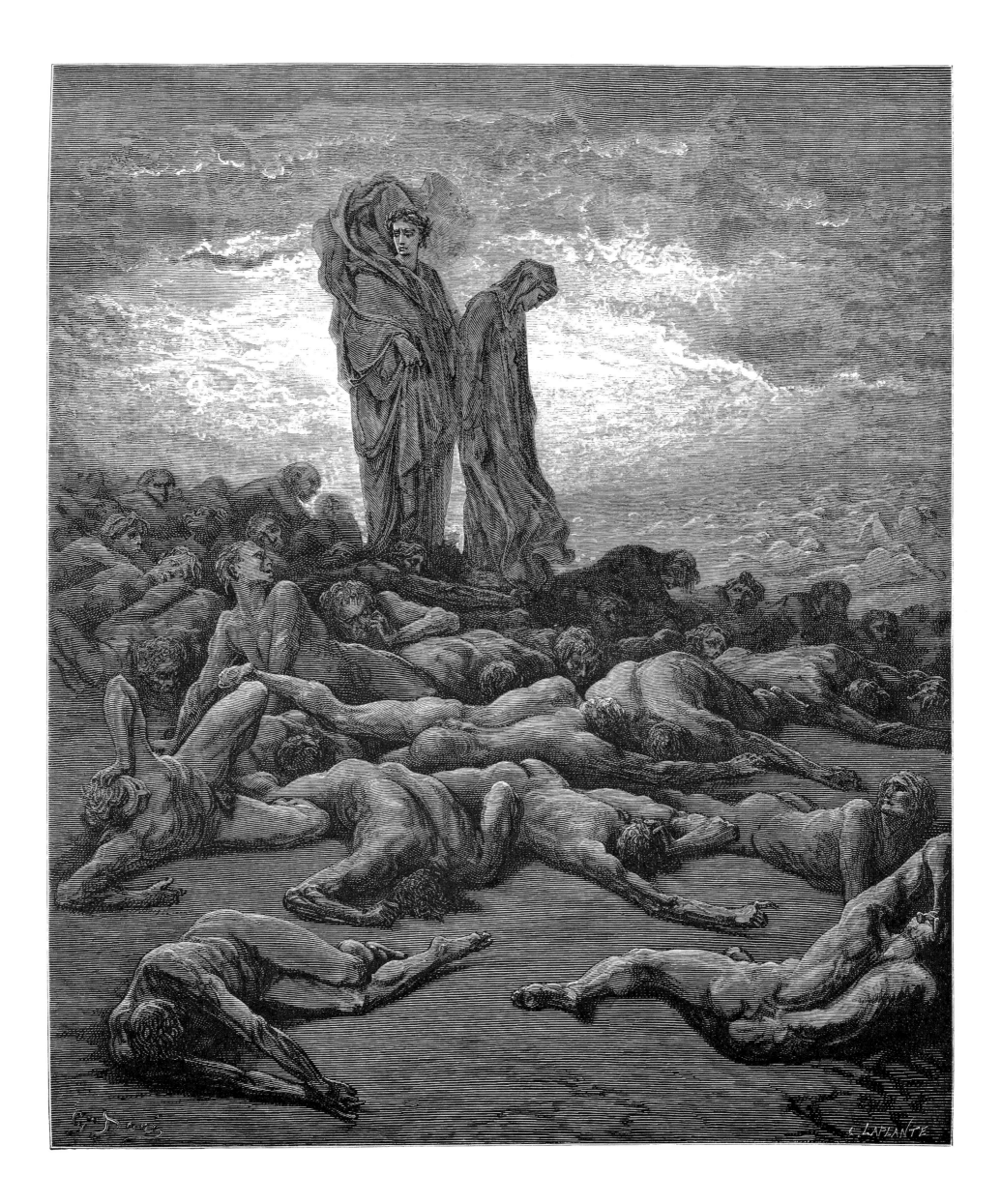

대식가들과 포레세

얼굴로는 결코 알아보지 못했을 테지만,
외관 자체가 일그러졌다는 것이
그의 목소리에서 분명하게 드러났다.

이 목소리의 불씨가 바뀐 모습에 대한
나의 인식에 다시 불을 붙였으니,
포레세의 얼굴이 확연히 떠올랐다.

"아, 내 살빛을 앗아간, 말라붙은
부스럼 딱지에는 신경 쓰지 말게!" 그가 부탁했다.
"있어야 할 살이 없는 것도."

🖋 연옥 23곡 43-51

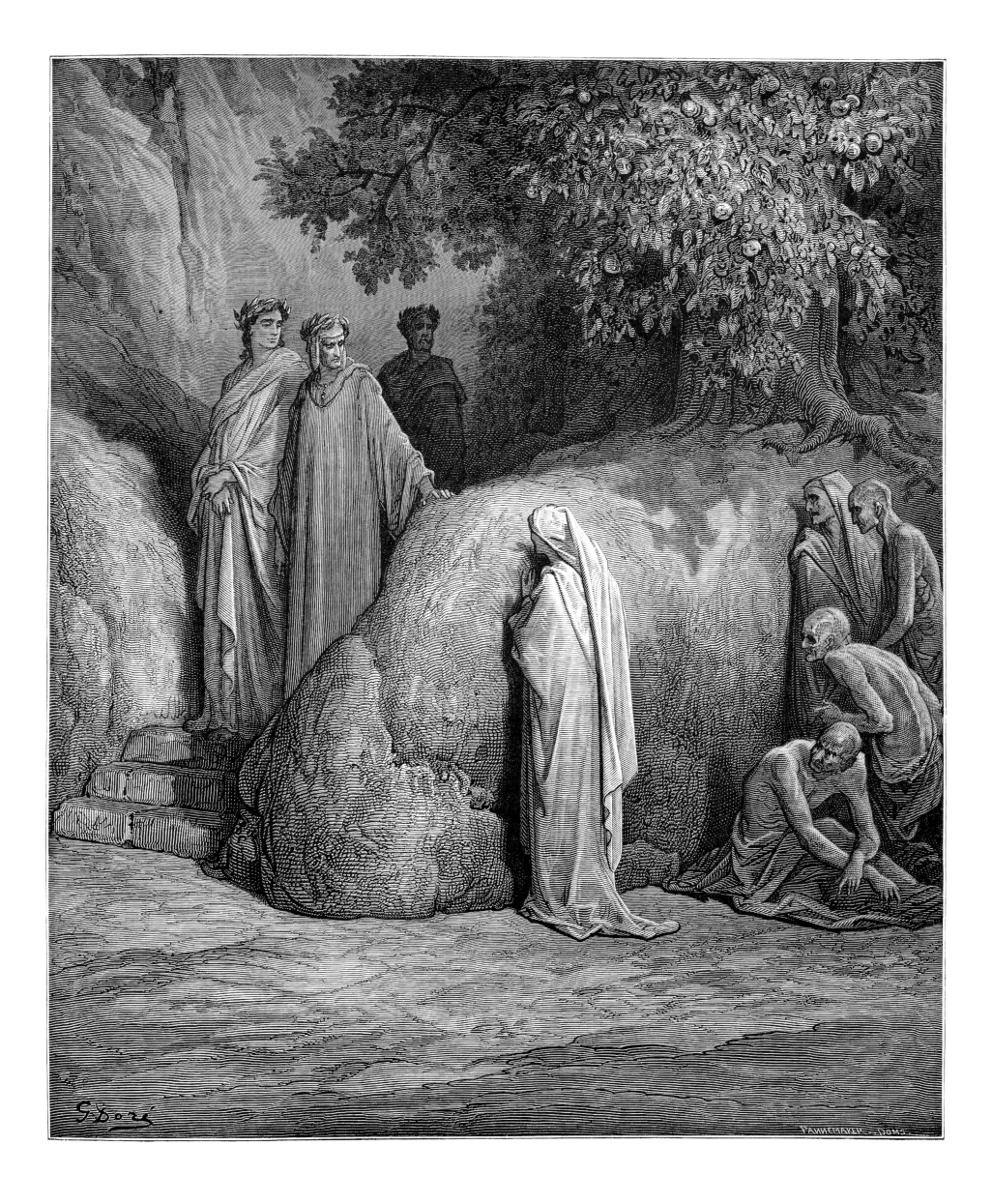

대식가들

거듭 죽은 것마냥 보이는 망령들이
나의 살아 있음을 알아채고서
퀭한 눈으로 경탄하며 처다보았다.

🖋 연옥 24곡 4-6

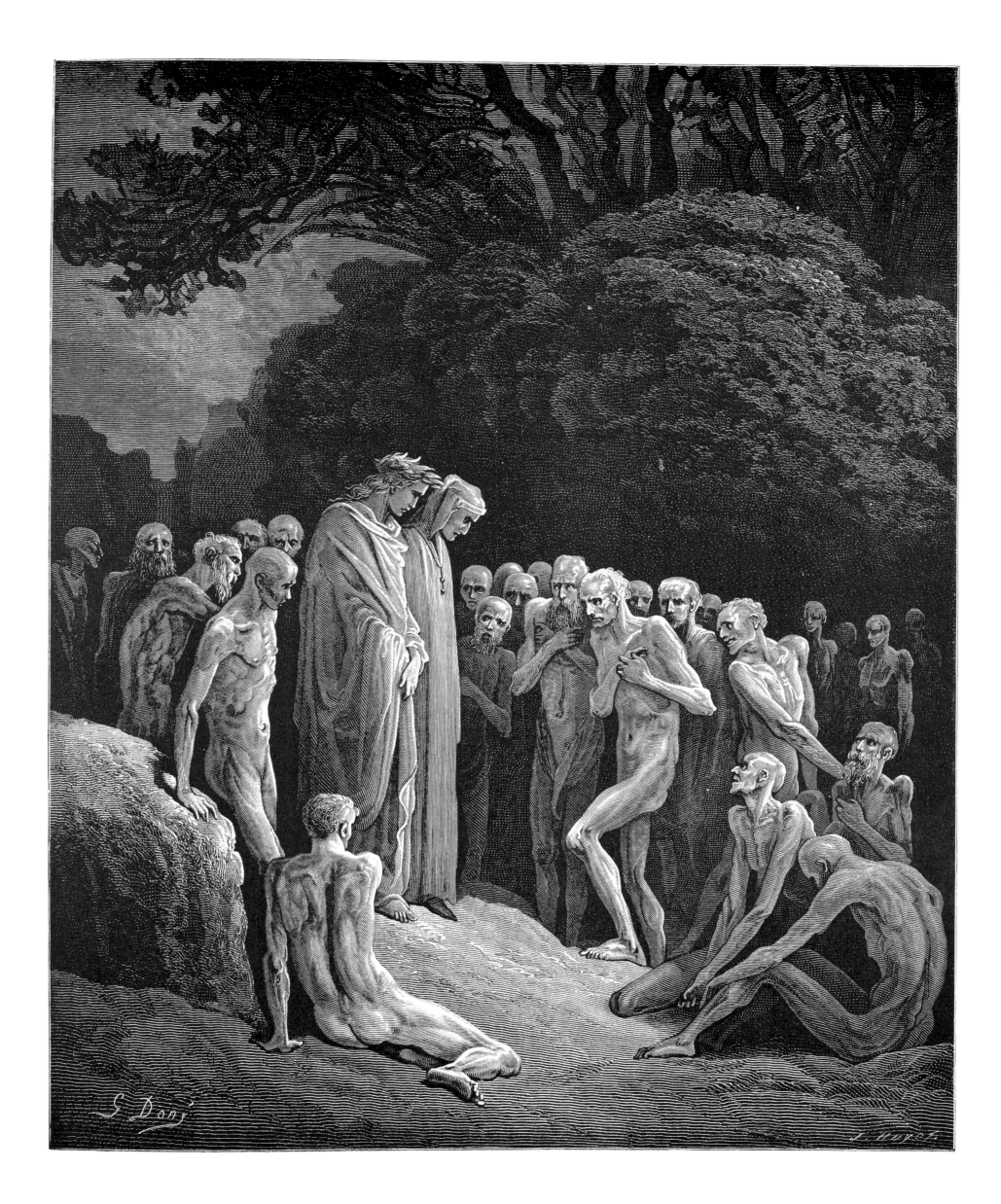

나무

그때 풍만하고 싱싱한 가지들을 매단
과실나무가 나타났는데, 내가 그쪽으로 막
몸을 돌려 가던 터라, 그리 멀리 있지 않았다.

그 아래 망령들이 있어 손을 쳐들고
잎새를 향해 뭐라 외치는 것이,
헛되이 욕심내는 어린애들이 조르는데

줄 사람은 대답하지 않고, 아이들 바라는 걸
높이 올려 감추지 않으면서
아이들 바람만 잔뜩 부풀리는 듯하더라.

🖋 연옥 24곡 103-111

246-247

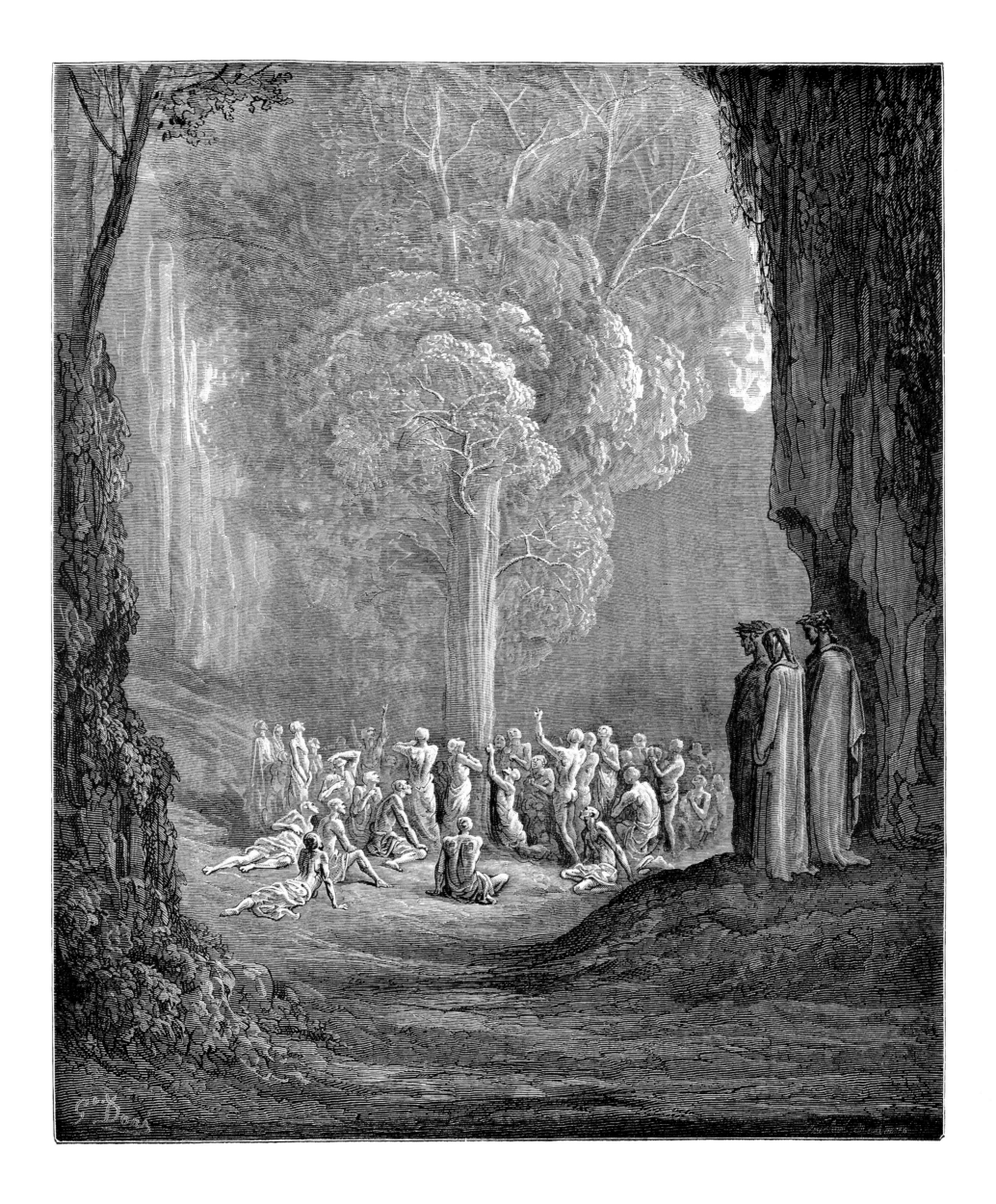

일곱 번째 둘레

거기서 절벽은 불길을 밖으로 내뿜고,
그 끝에서는 바람을 위로 일으켜서
불길을 감싸 좁은 길을 남겨두니,

그 트인 길을 따라서 우리는 하나씩
가야 했다. 이쪽으로는 불이 무서웠고,
저쪽으로는 아래로 떨어질까 무서웠다.
🖋 연옥 25곡 112-117

248-249

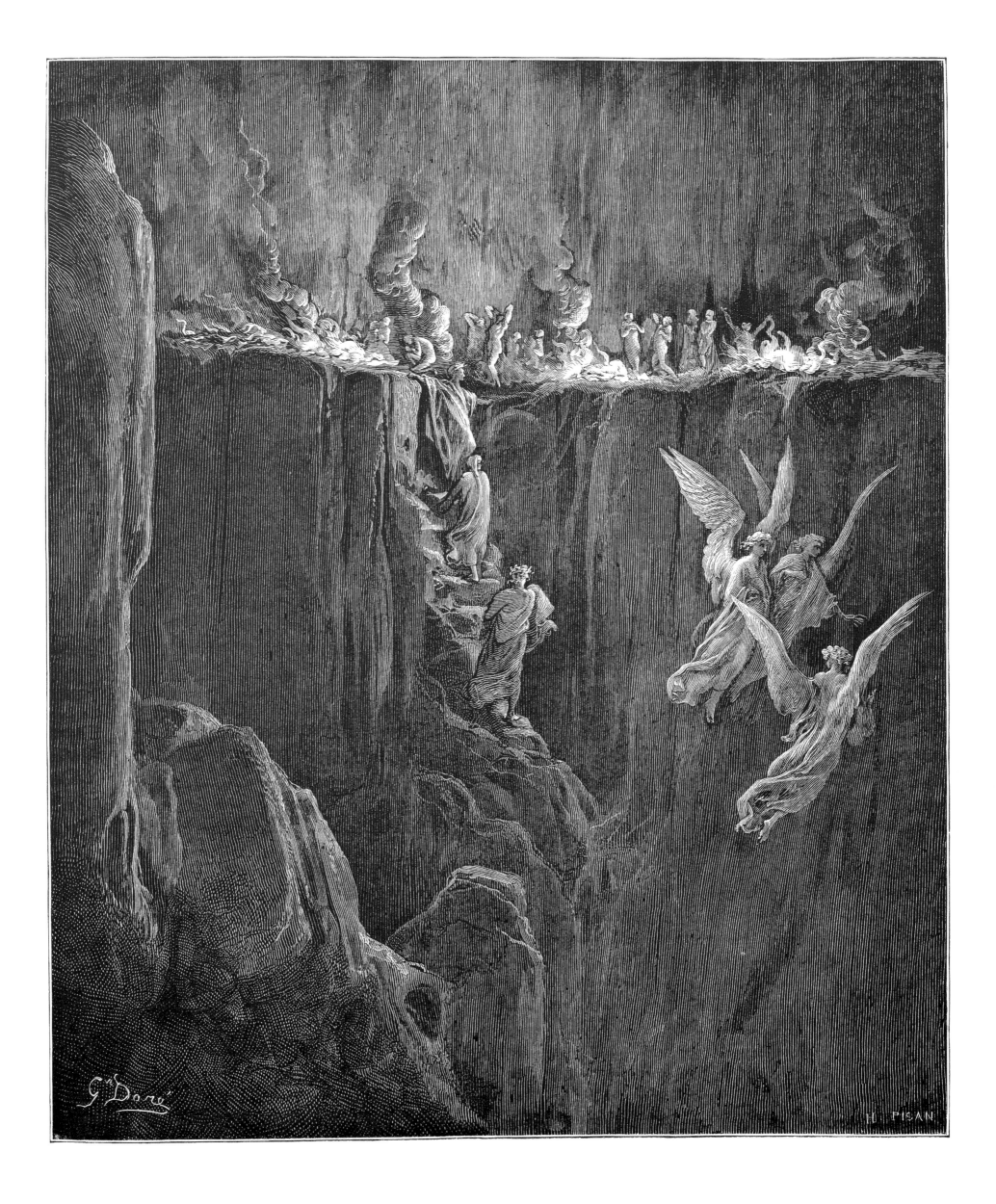

일곱 번째 둘레와 육욕의 영혼들 1

그때 "지극하신 자비의 하느님!" 하고,
거대한 열기의 한가운데서 노래가 들려오니,
몸을 돌리고픈 마음을 누를 수 없었다.

🖊 연옥 25곡 121-123

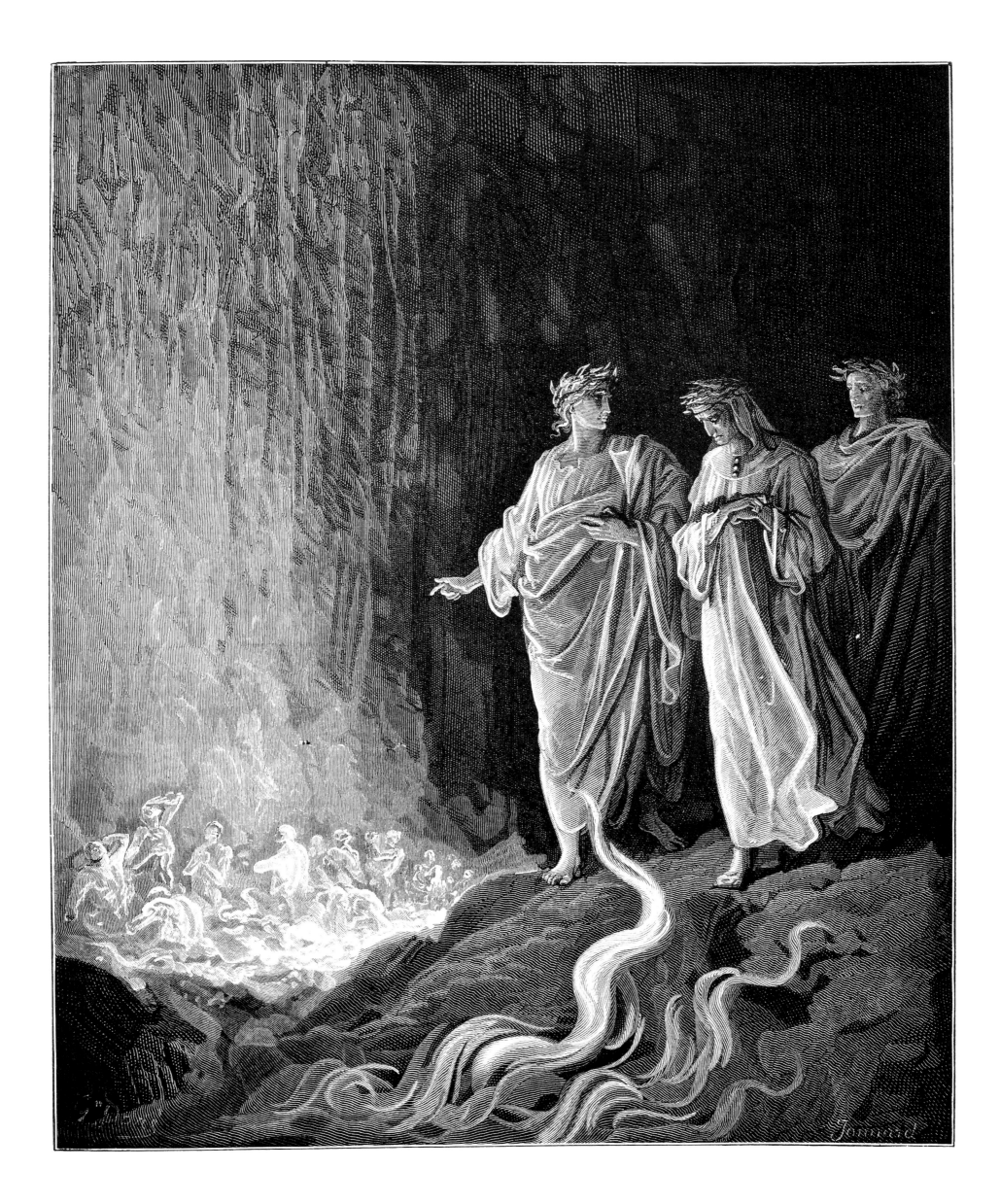

일곱 번째 둘레와 육욕의 영혼들 2

불길 속으로 가는 영혼들이 보였다.
나는 눈길을 시시각각으로 돌리면서
그들을 바라보고 나의 발걸음도 바라보았다.

🖉 연옥 25곡 124-126

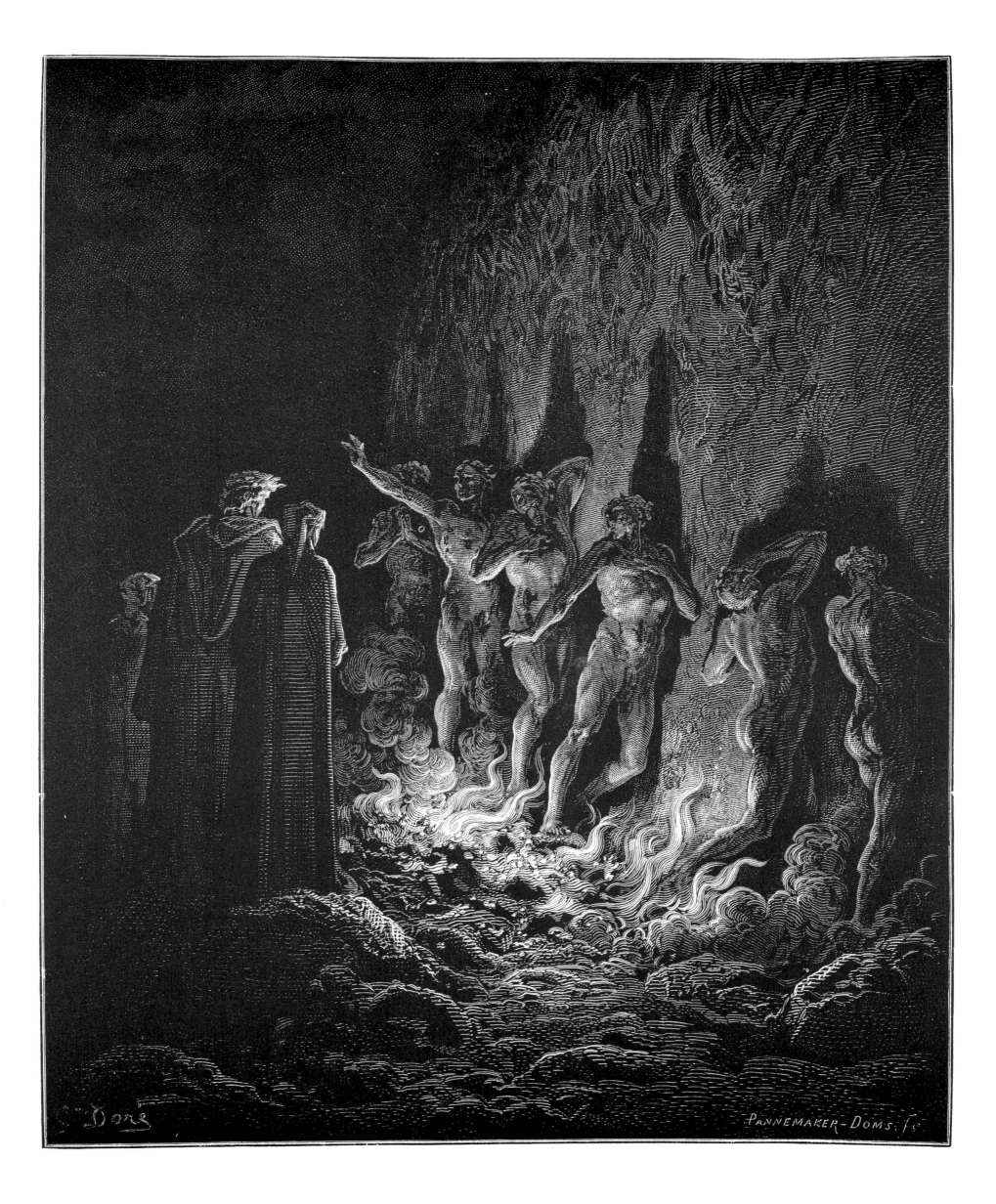

레아

꿈속에서 꽃을 따며 어느 정원을
노래 부르며 거니는
젊고 사랑스런 처녀가 보이는 듯했다.

"내 이름을 청하는 누구든 알려드리죠.
내 이름은 레아. 예쁜 손으로
꽃목걸이를 엮으며 거닌다오."

🖋 연옥 27곡 97-102

254-255

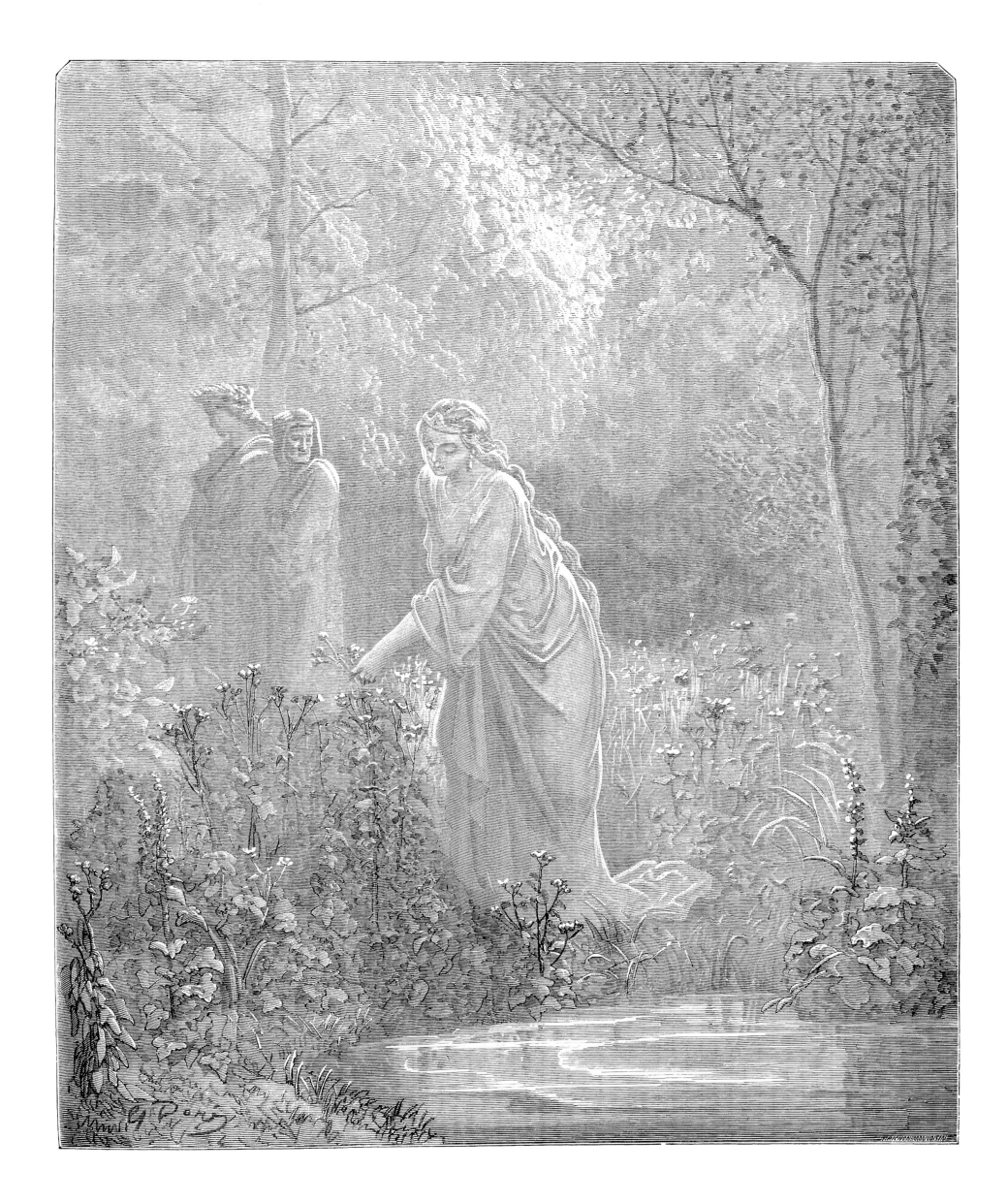

지상 낙원

느린 걸음이 어느새 나를
오래된 숲속 깊이 데려다주었는데
어디로 들어섰는지 돌아볼 수 없었다.

그런데 보라. 시내 하나가 앞길을 막았는데,
잔잔하게 물결지어 왼쪽으로 흐르고
기슭을 따라서 자라난 풀이 구부러졌다.

🍃 연옥 28곡 22-27

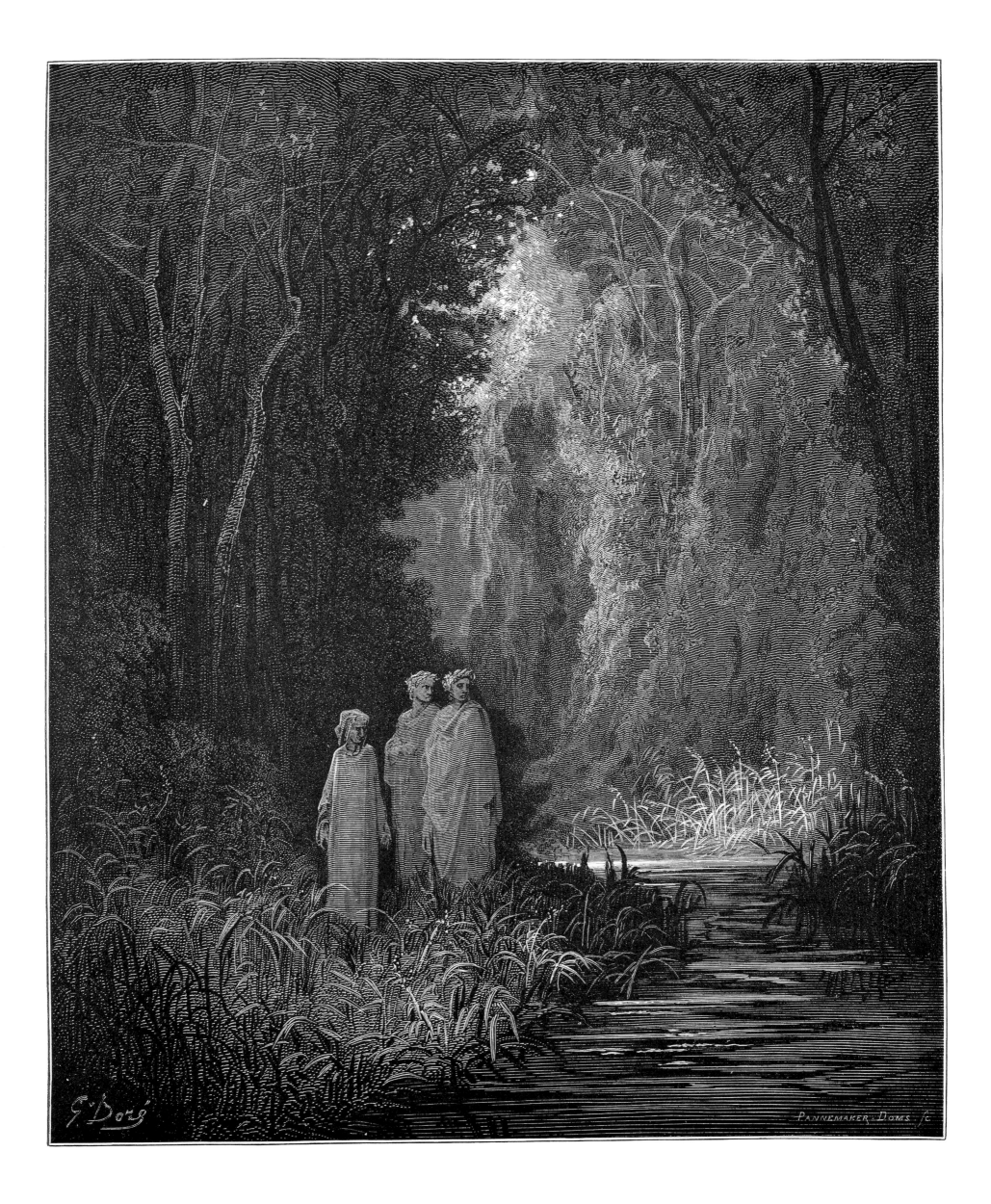

계시적 행진

내가 묘사하는 그리도 아름다운 하늘 아래
스물네 명의 노인이, 둘씩 짝을 지어
백합을 머리에 두르고 걸어왔는데,

모두가 노래했다. "아담의 모든 딸
가운데 그대는 복되도다. 그대의
아름다움은 영원토록 축복받으리라!"

🍃 연옥 29곡 82-87

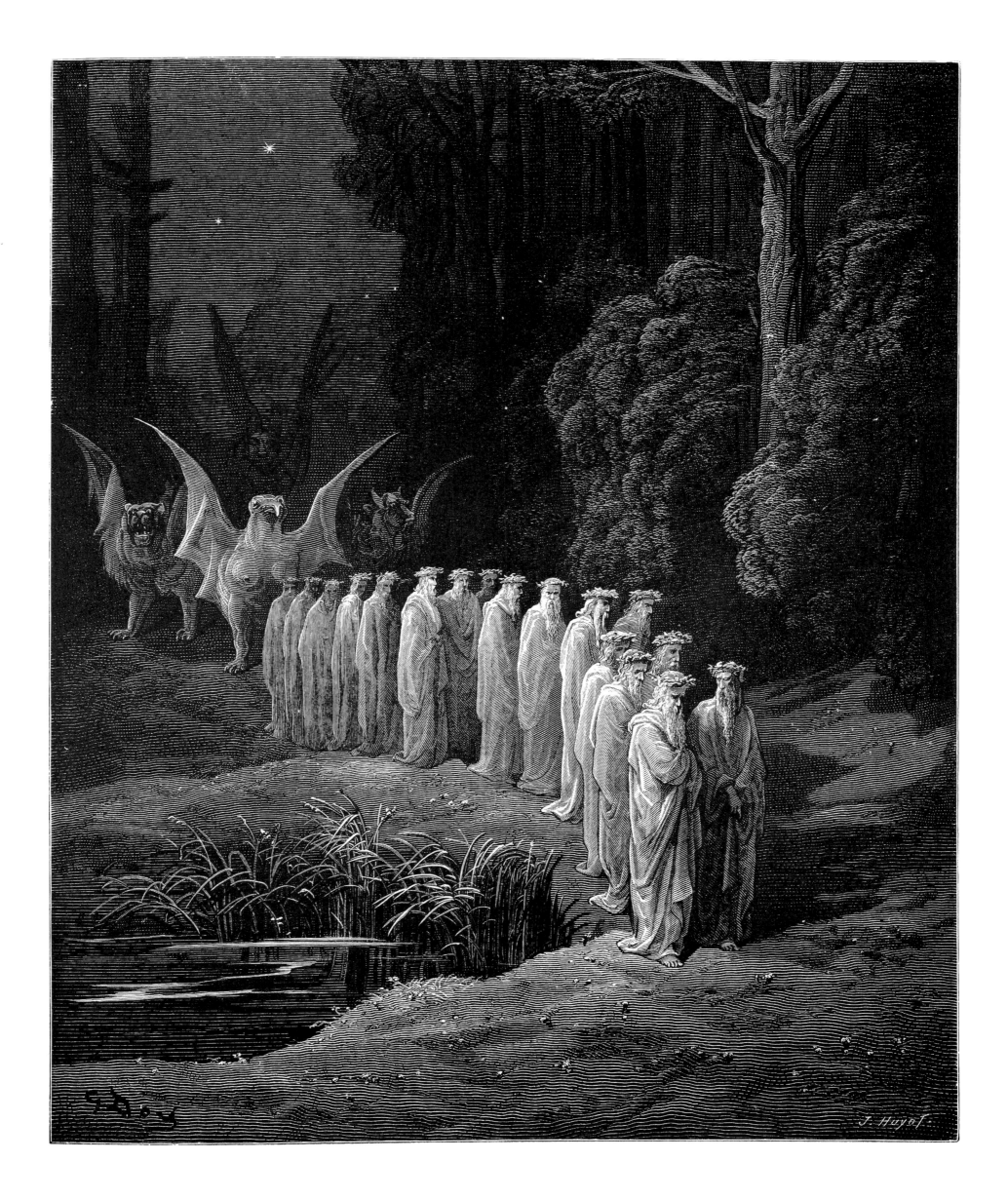

은총, 소망, 믿음

한 여인은 얼마나
빨갛던지 불 속에서 알아보기 힘들었고,

다른 여인은 살과 뼈가 마치
에메랄드로 만들어진 것만 같았으며,
세 번째 여인은 새로 내린 눈처럼 보였다.

🍃 연옥 29곡 122-126

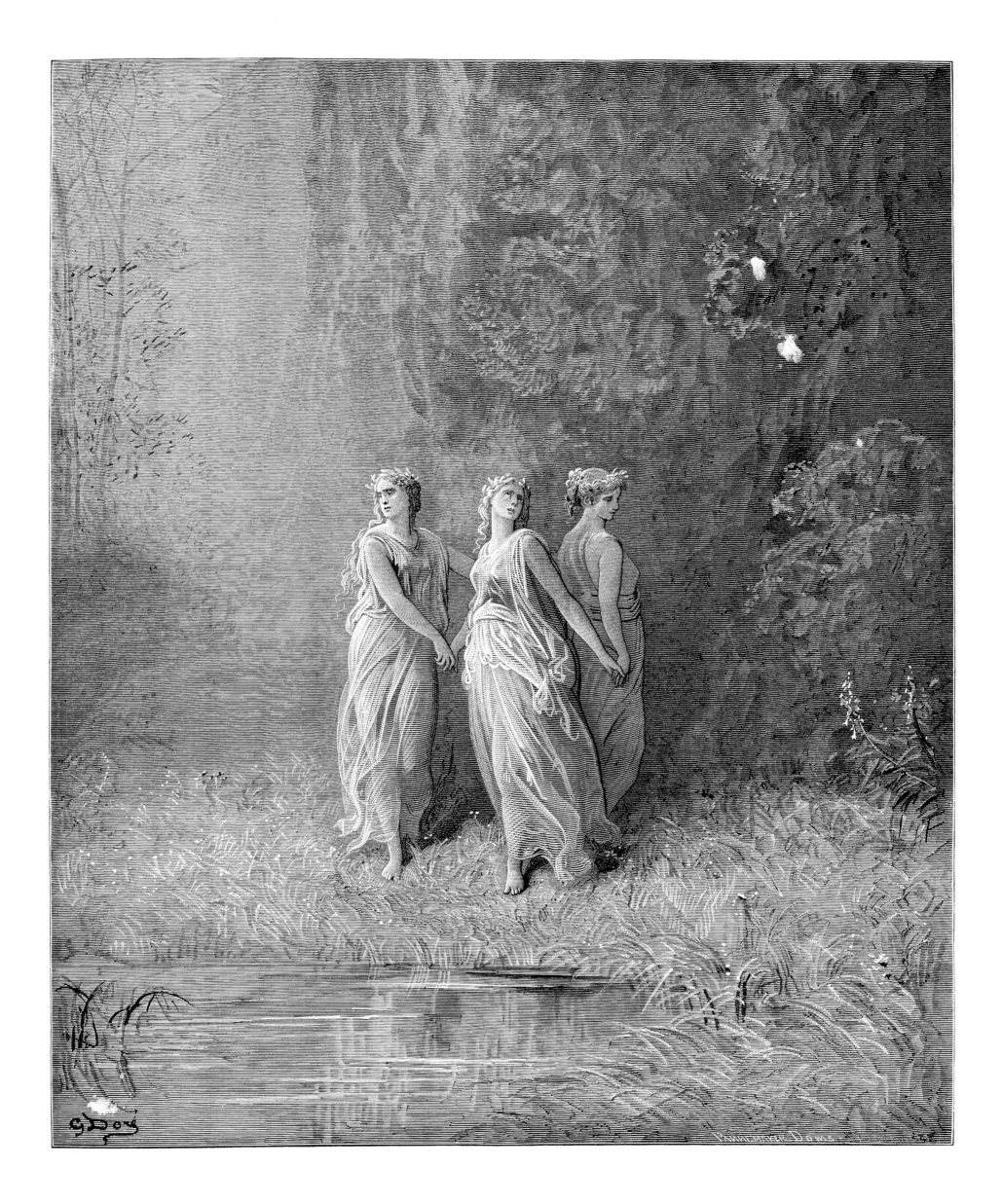

베아트리체

천사들의 손에서 떠나 올라갔다가
다시 안과 밖으로 떨어져 내리는
꽃들의 구름 속에서 그렇게

하얀 너울 위에 올리브 관을 쓴
여자가 나타났는데, 녹색 망토 아래로
살아 있는 불꽃색 옷을 입었더라.

🍃 연옥 30곡 28-33

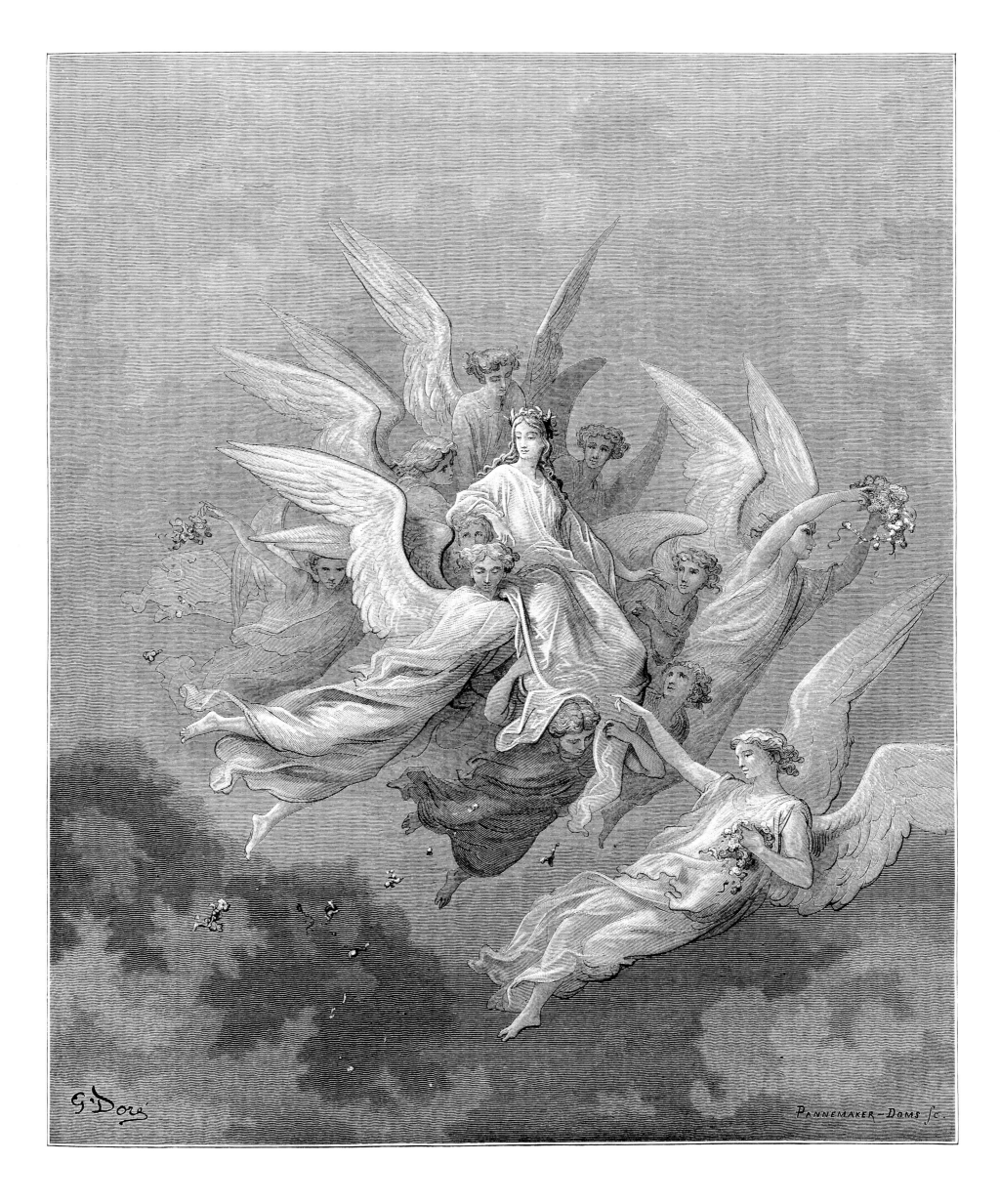

레테 강물에 잠기기

그 사랑스러운 여인은 팔을 벌려
머리를 잡고서 날 잠기게 했으니,
물을 마시지 않을 수 없었다.

그리고 나를 끌어내 젖어 있는 채로
사랑스러운 여자 넷이 춤추는 곳으로 이끌었는데,
각자의 팔이 나를 감싸 안았노라.

🖋 연옥 31곡 100-105

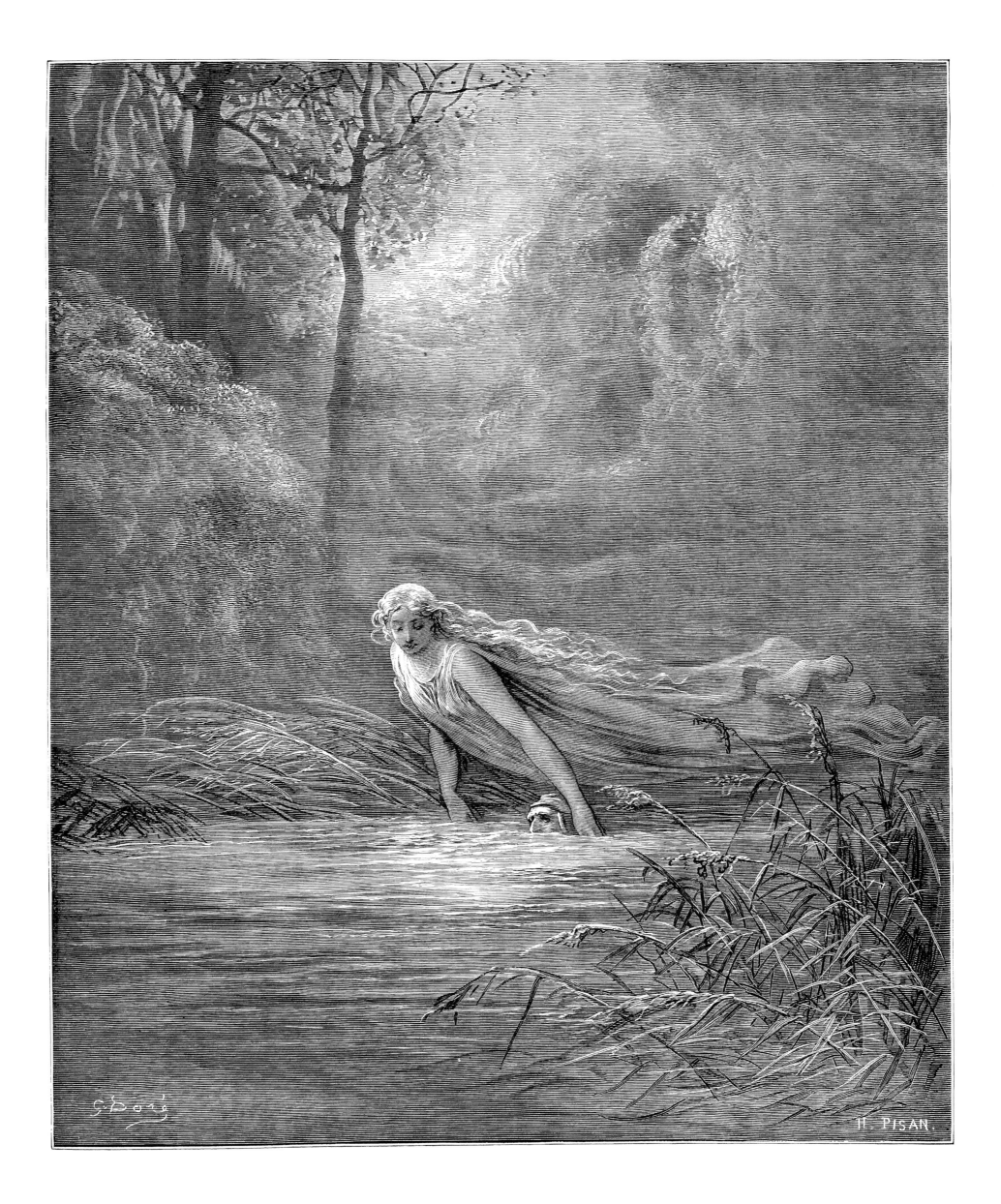

매춘부와 거인

높은 산 자신만만한 성채처럼
논다니가 태연스레 그 위에 앉아
둘러볼 준비를 하듯 눈을 치켜떴다.

그 논다니를 빼앗기지 않으려는 것인지
한 거인이 옆을 지키고 섰는데,
그들은 이따금씩 입을 맞추었다.

🖋 연옥 32곡 148-153

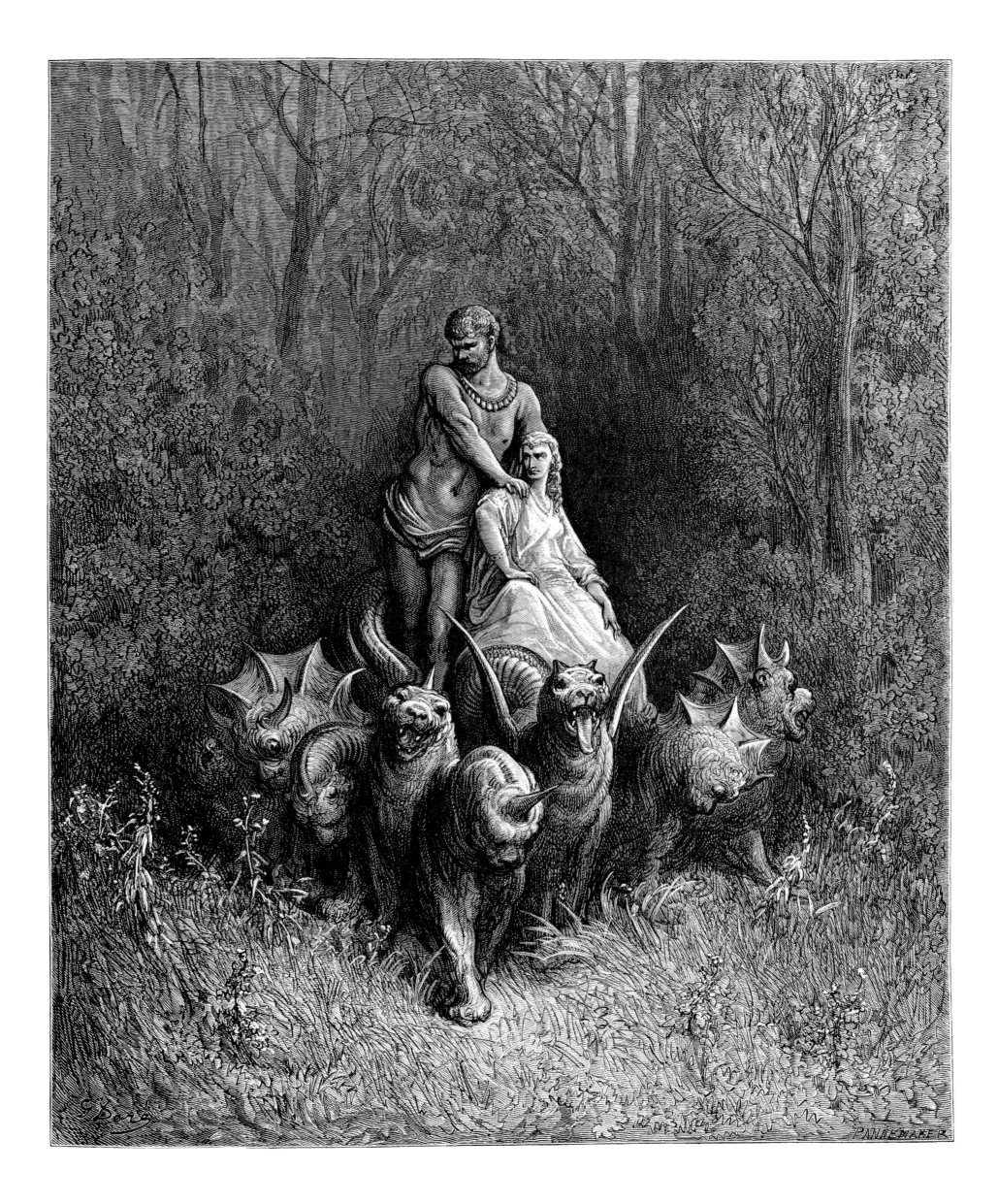

에우노에

독자여, 더 길게 쓸 자리가 있다면
결코 싫증나지 않을 그 달콤한 물을
적어도 부분이나마 노래하련만.

🖋 연옥 33곡 136-138

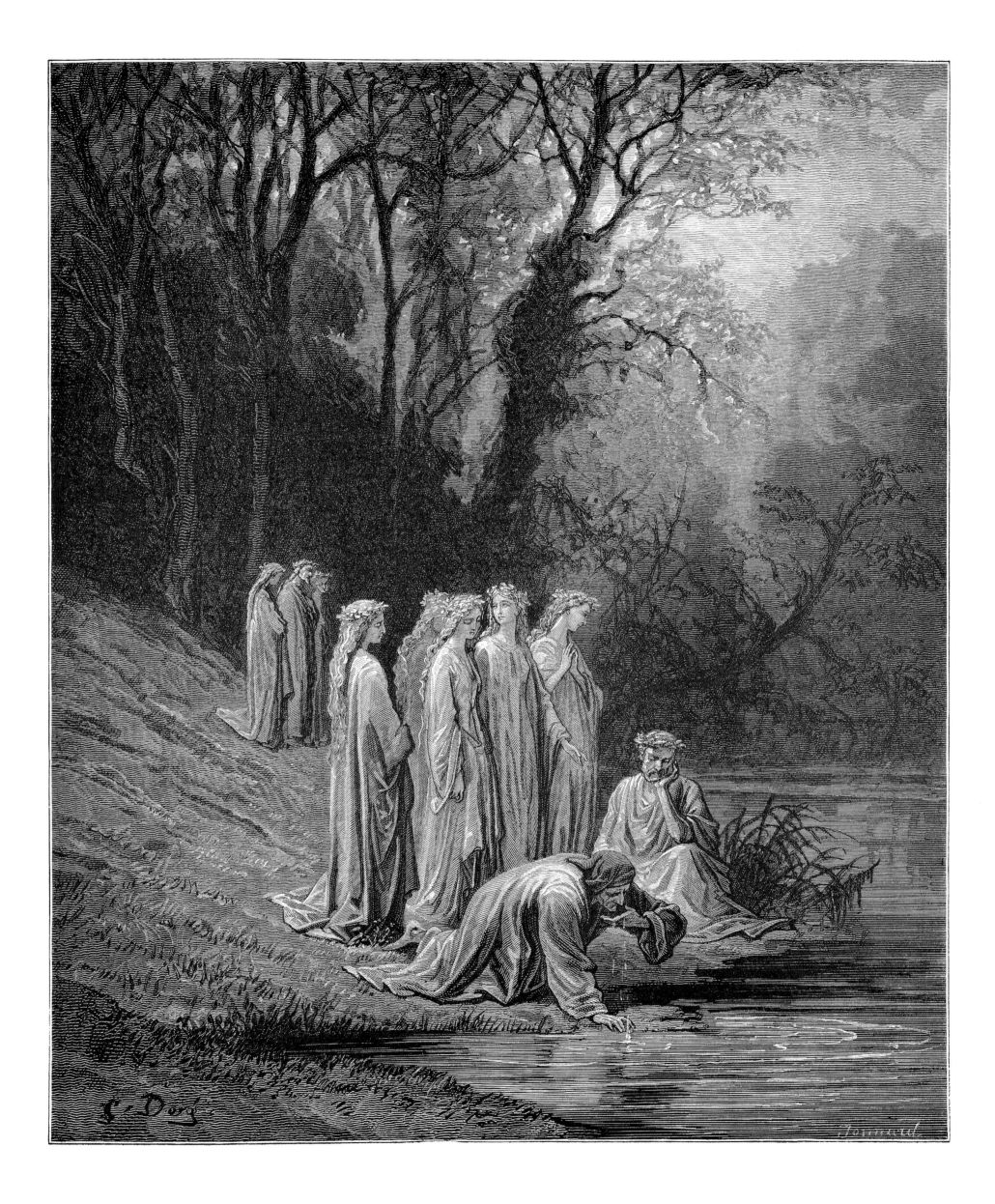

Gustave Doré ǀ Dante Alighieri

La Divina Commedia

귀스타브 도레가 그린 단테 알리기에리의 『신곡』

Paradiso

천국

달

마치 반질반질하고 투명하게 닦인 유리나
아니면 맑갛고 잔잔하며 바닥이
사라질 만큼 깊지는 않은 물에

우리 얼굴 윤곽이 어른어른 비칠 때면
하얀 이마 위의 진주가 우리 시야에
그리도 흐릿하게 들어오듯,

말할 준비가 된 얼굴들이 그리 보였으니
사람과 샘 사이에서 사랑을 불태운 자와
반대되는 착각에 나는 빠져 들었다.

🖋 천국 3곡 10-18

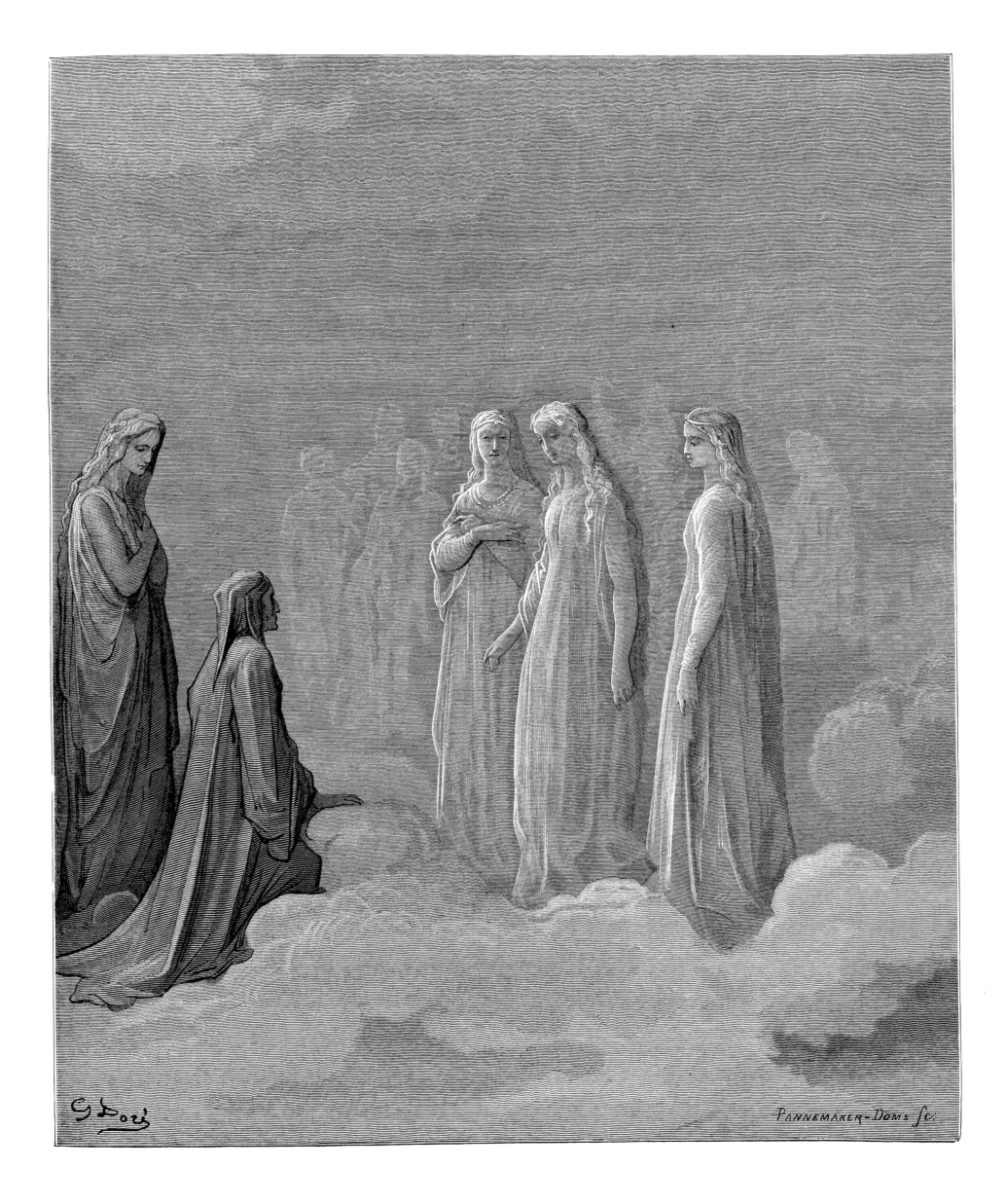

수성

잔잔하고 맑은 양어장에서
물고기들이 밖에서 떨어지는 것이
그들의 먹이인 줄 알고 모여들듯,

우리에게 접근하는, 수천이 족히 넘는
광채가 보였고, 각자의 말이 들려왔다.
"보라! 우리 사랑을 키워줄 저분을!"
🖉 천국 5곡 100-105

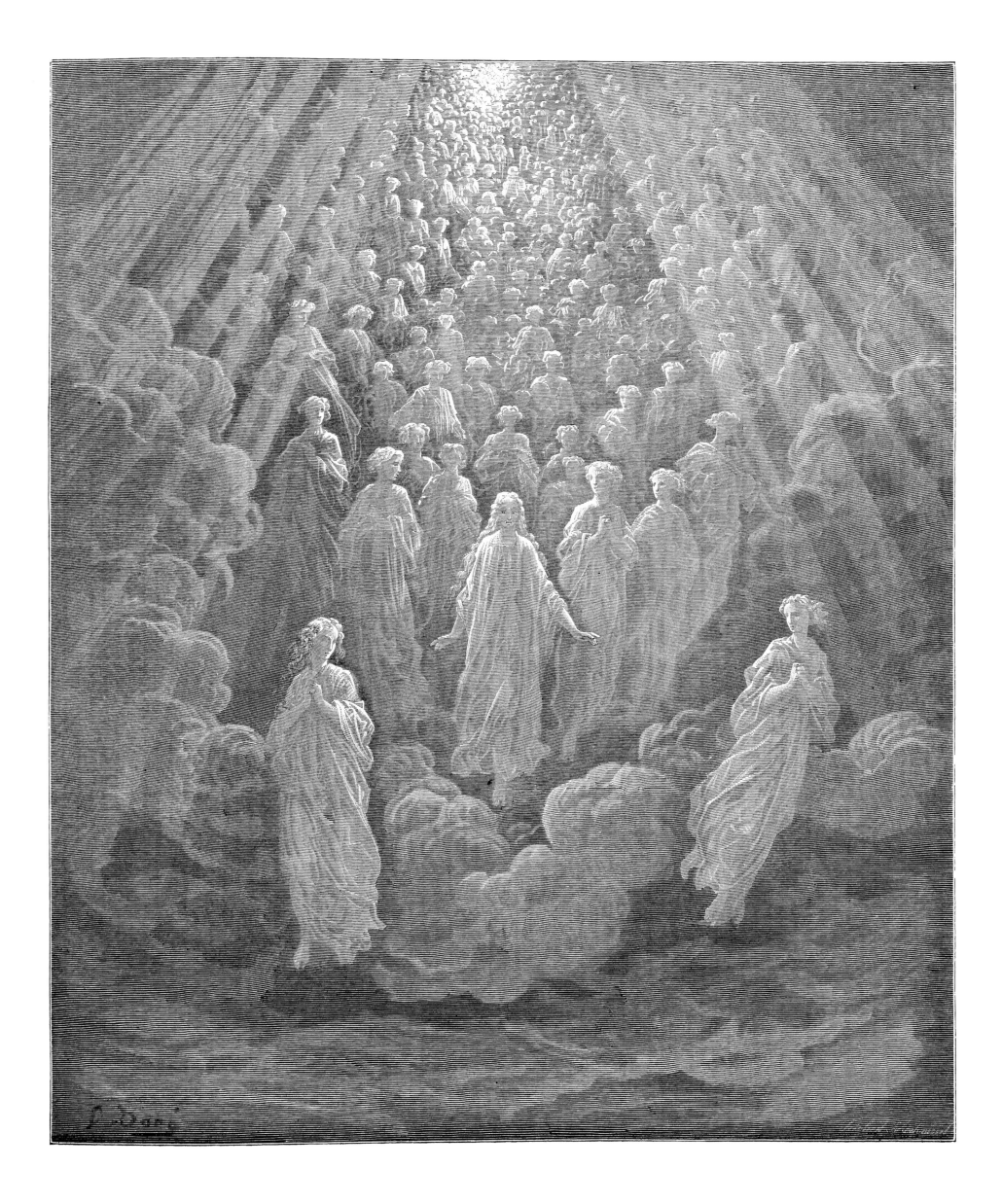

금성과 샤를 마르텔

"아래 세상은 내게 그리 길지 않았소만,
더 길었더라면 와야 할 많은 재앙이 오지 않았으리.

나의 즐거움이 그대에게 날 숨기니,
제 비단에 휘감긴 짐승처럼
나를 두루 감싸고 또 감추는구려.

당신은 날 무척 사랑했고 이유도 충분했소.
내가 아래 남았다면, 나의 사랑을
잎사귀보다 더 많이 보여주었을 텐데."

🖋 천국 8곡 50-57

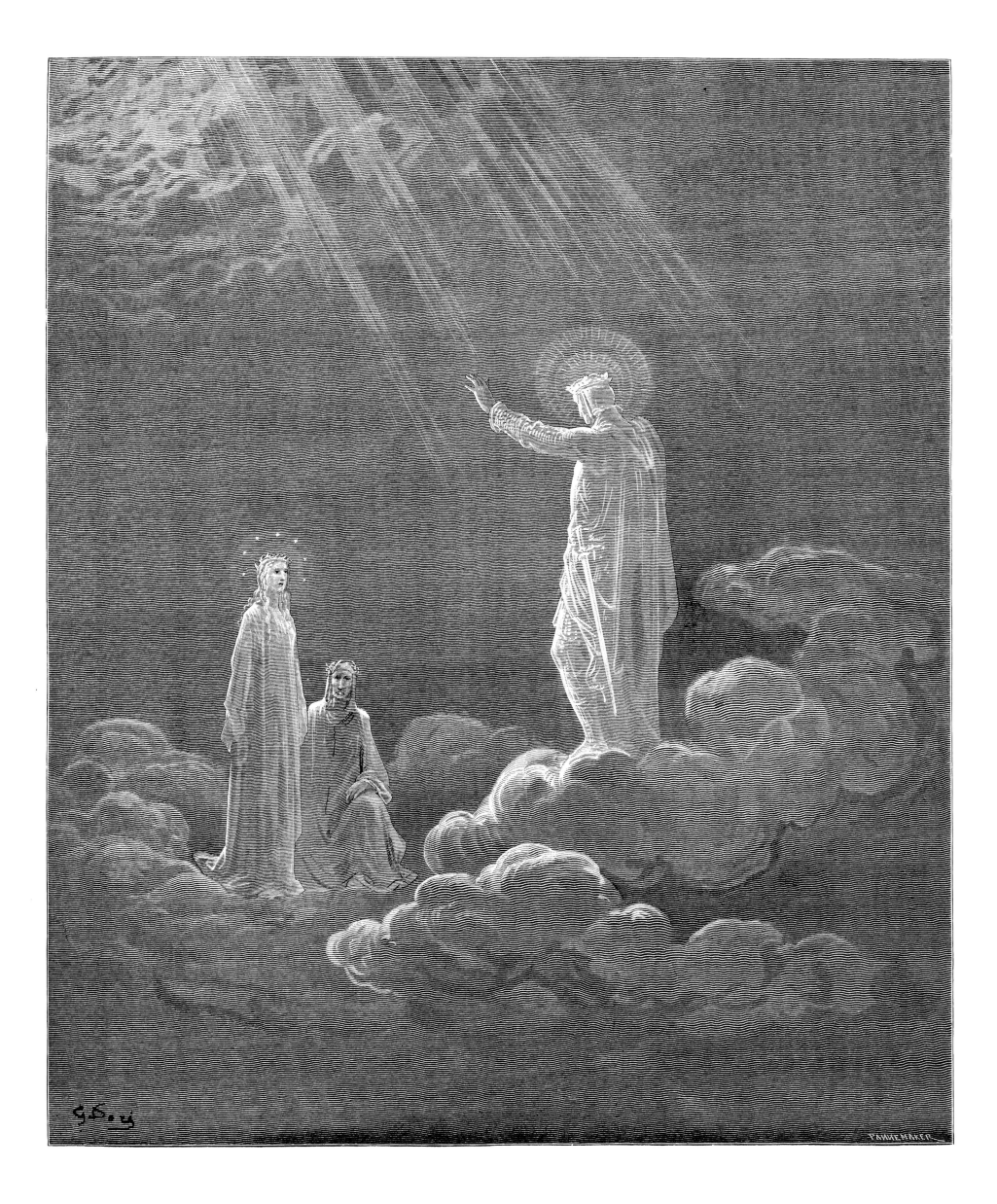

태양과 영광의 영혼들

저 영원히 시들지 않는 장미의
두 줄기 화환이 우리 주위를 돌았으니,
밖이 안에 그렇게 화답하였노라.

✒ 천국 12곡 19-21

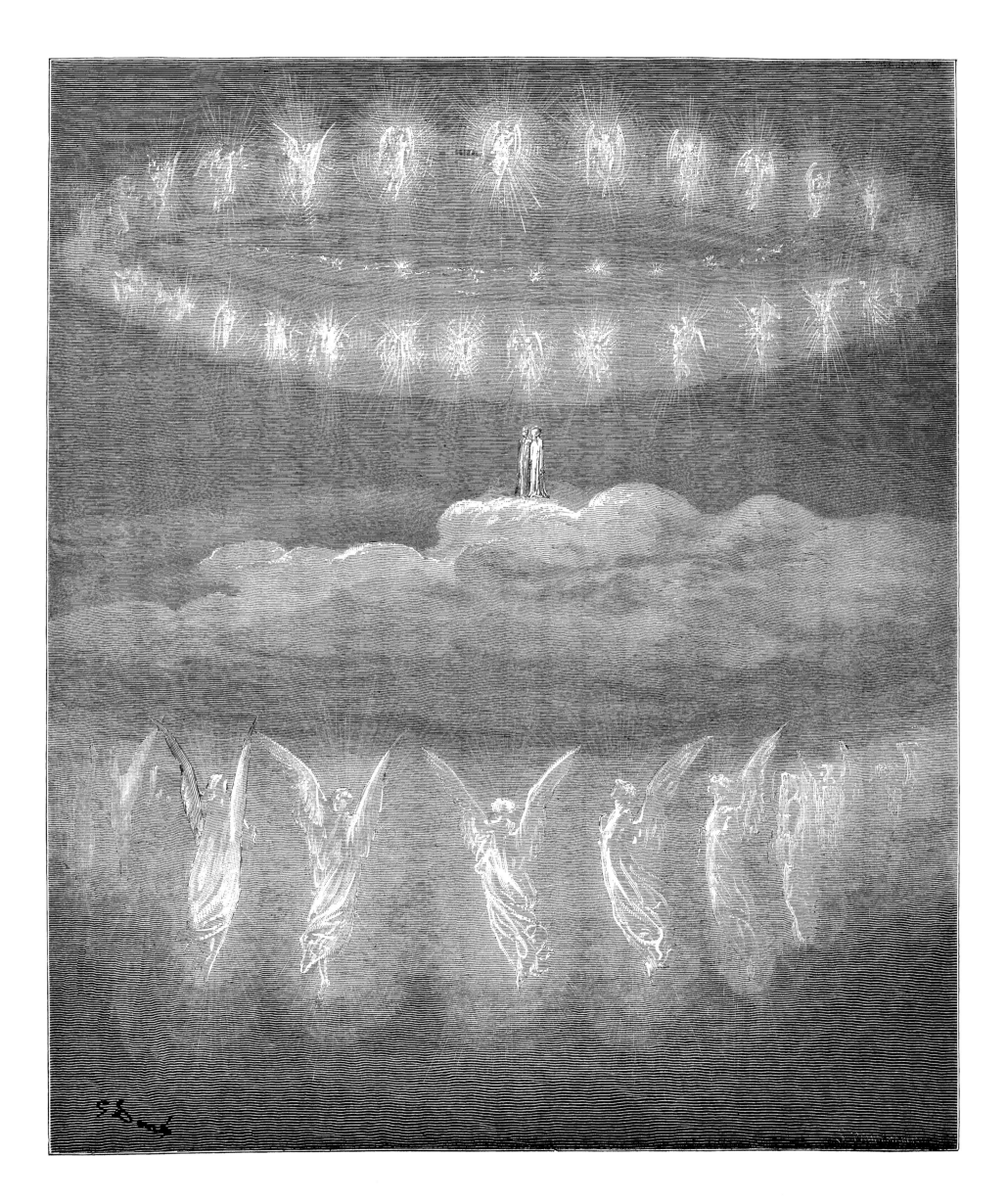

화성

내가 더 높이 들려진 것을 분명 알았는데,
그 별의 작열하는 미소가
평소보다 더 붉게 보였기 때문이다.

온 마음을 다해, 모두에게 하나로 있는
저 이야기로, 나는 하느님께
새로운 은총에 맞는 번제燔祭를 드렸다.

헌물獻物의 불길이 내 가슴에서
아직 꺼지지 않았기에, 나는 내 제물이
받아들여져 흠향歆饗되었음을 알았다.

🖋 천국 14곡 85-93

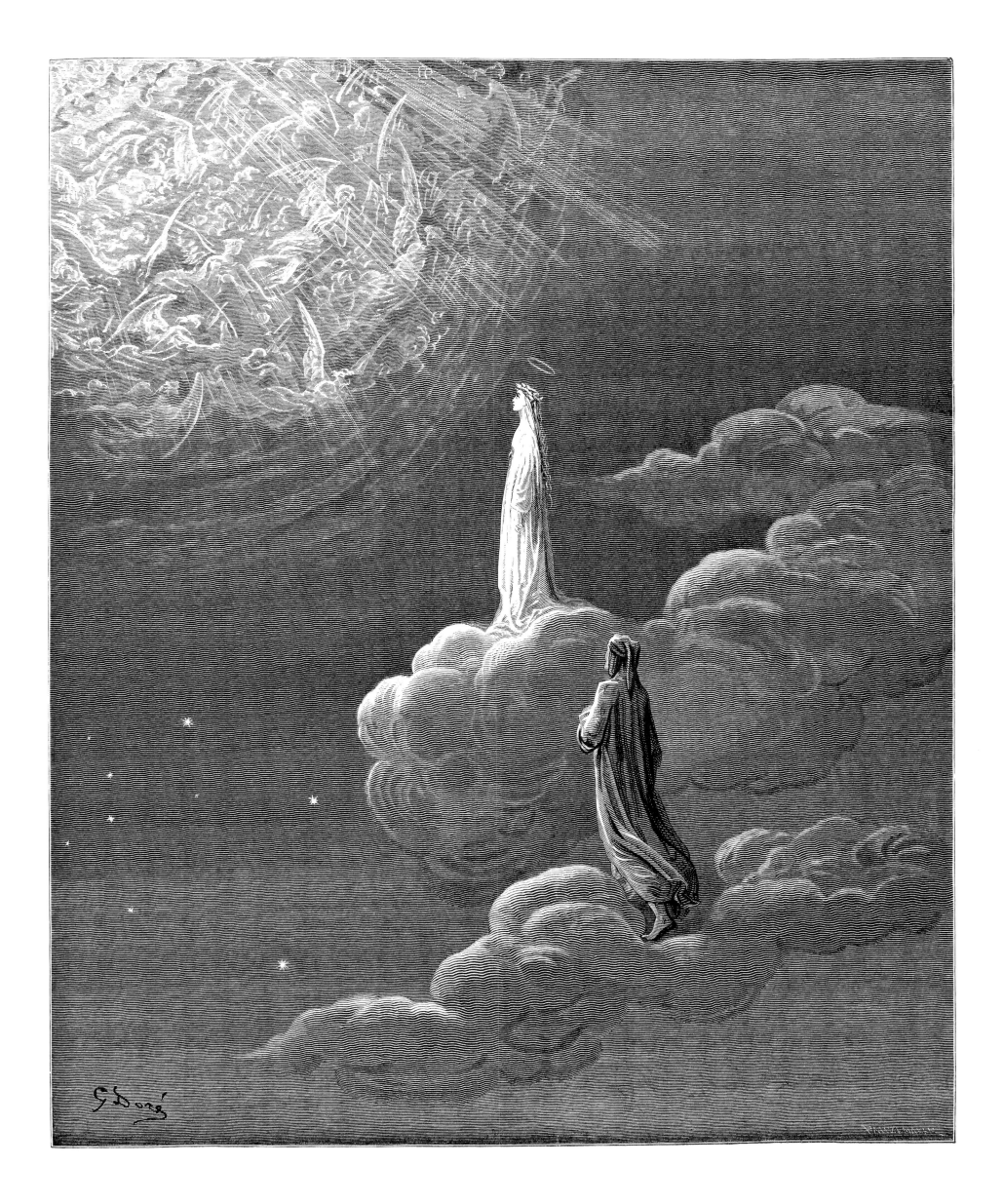

십자가

그렇게 저 빛들도 화성 속 깊이 어우러져
사분원으로 서로 이으며 둥근 형태의
경건한 표식을 만들고 있었다.

여기서 나의 기억은 나의 재능을 이기노니
그 십자가가 그리스도를 빛나게 하건만
난 그를 묘사할 예를 찾을 수 없기에.

✒ 천국 14곡 100-105

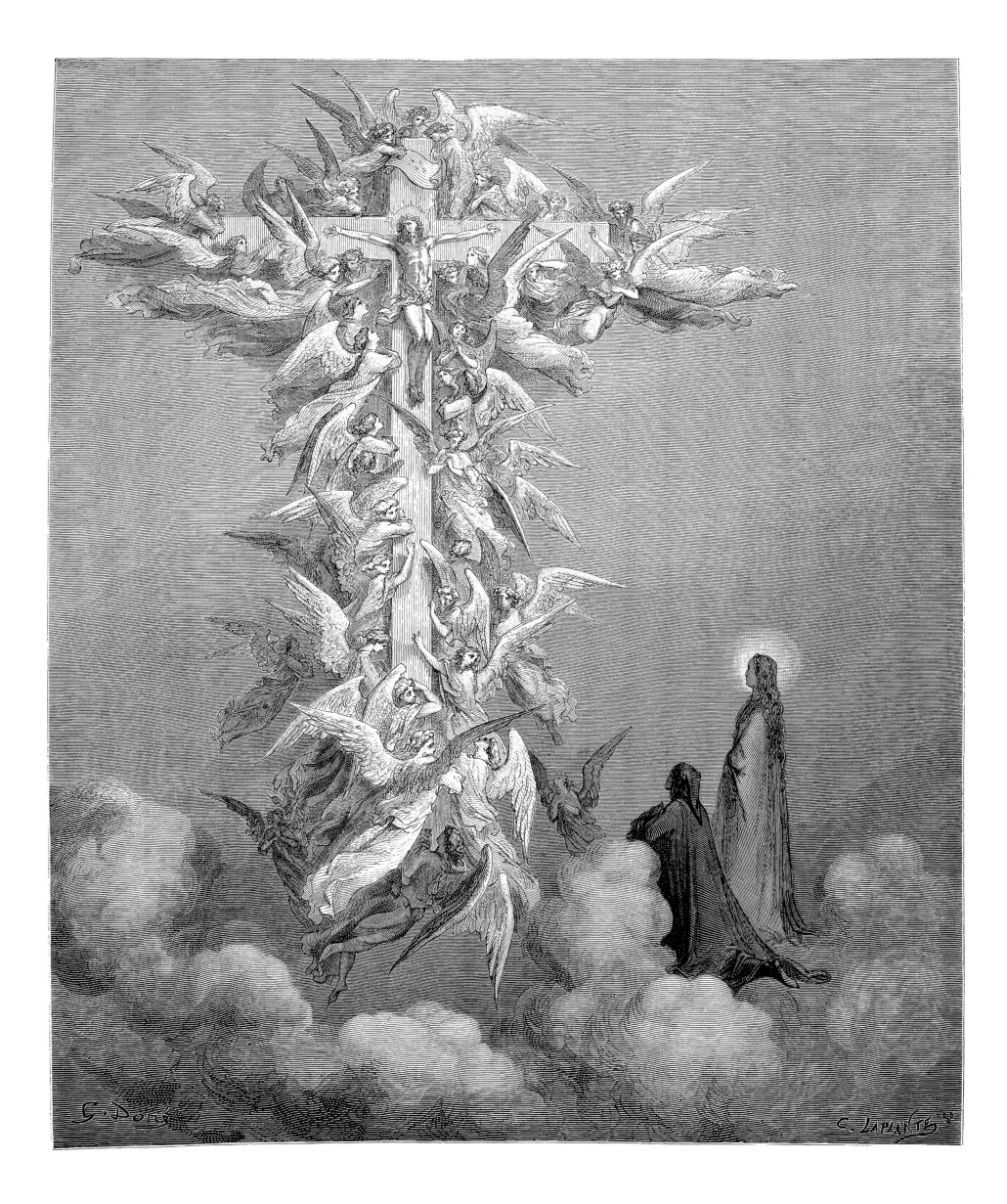

카치아귀다

"당신은 나의 아버지시며,
당신은 말을 할 일체의 용기를 주시고
당신은 나를 높이시니 나는 나 이상이 됩니다.

제 마음은 기쁨의 수많은 지류로
흘러내리고, 유지하여 끊기지 않기에
스스로의 환희를 만들어냅니다."

🖋 천국 16곡 16-21

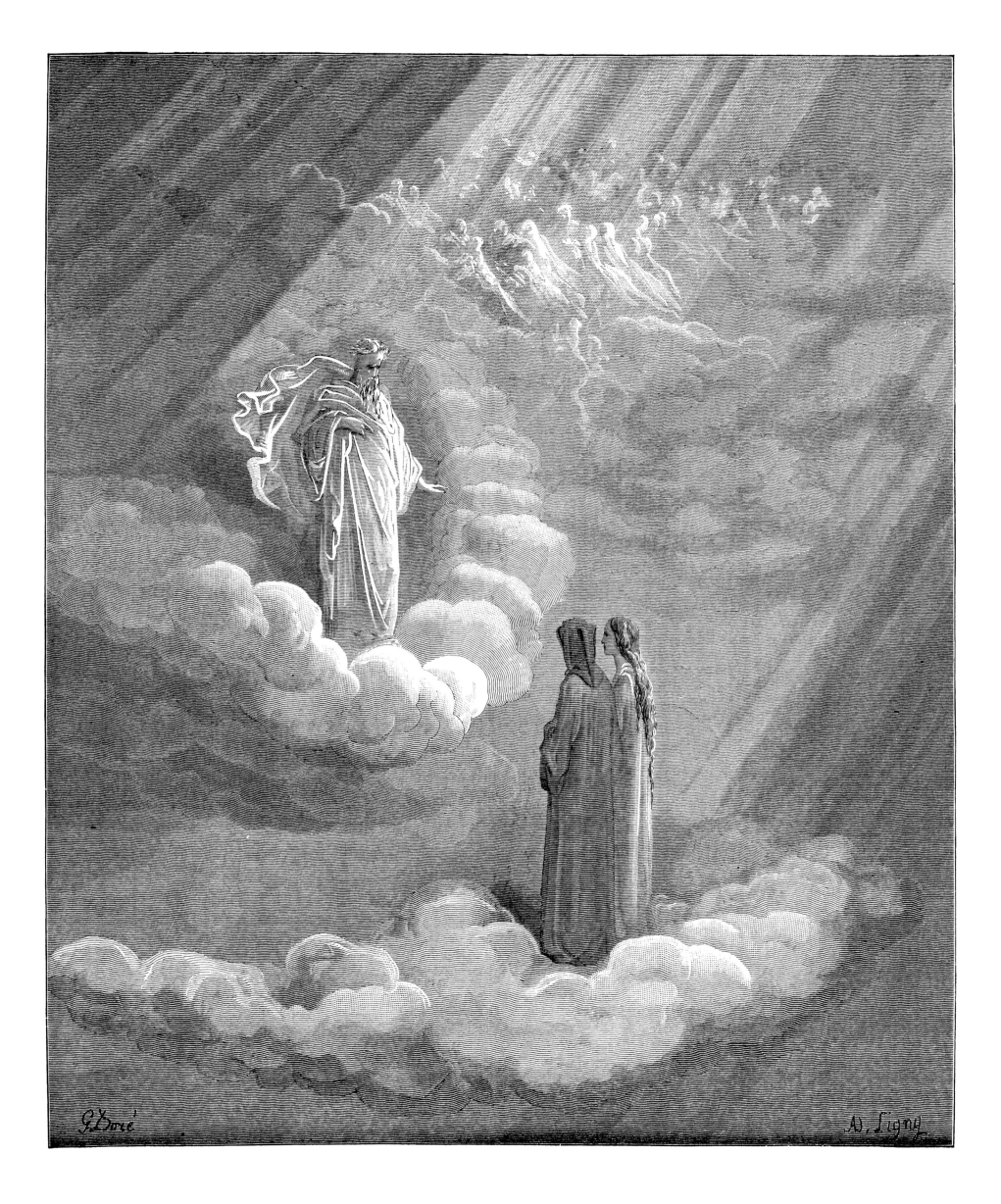

목성 1

물가에서 날아오른 새들이
먹이를 발견하고 기뻐하는 듯하며
때로는 원을, 때로는 대열을 그리듯

거룩한 피조물들이 빛 속에서
원을 그리며 노래했노라.

🖋 천국 18곡 73-77

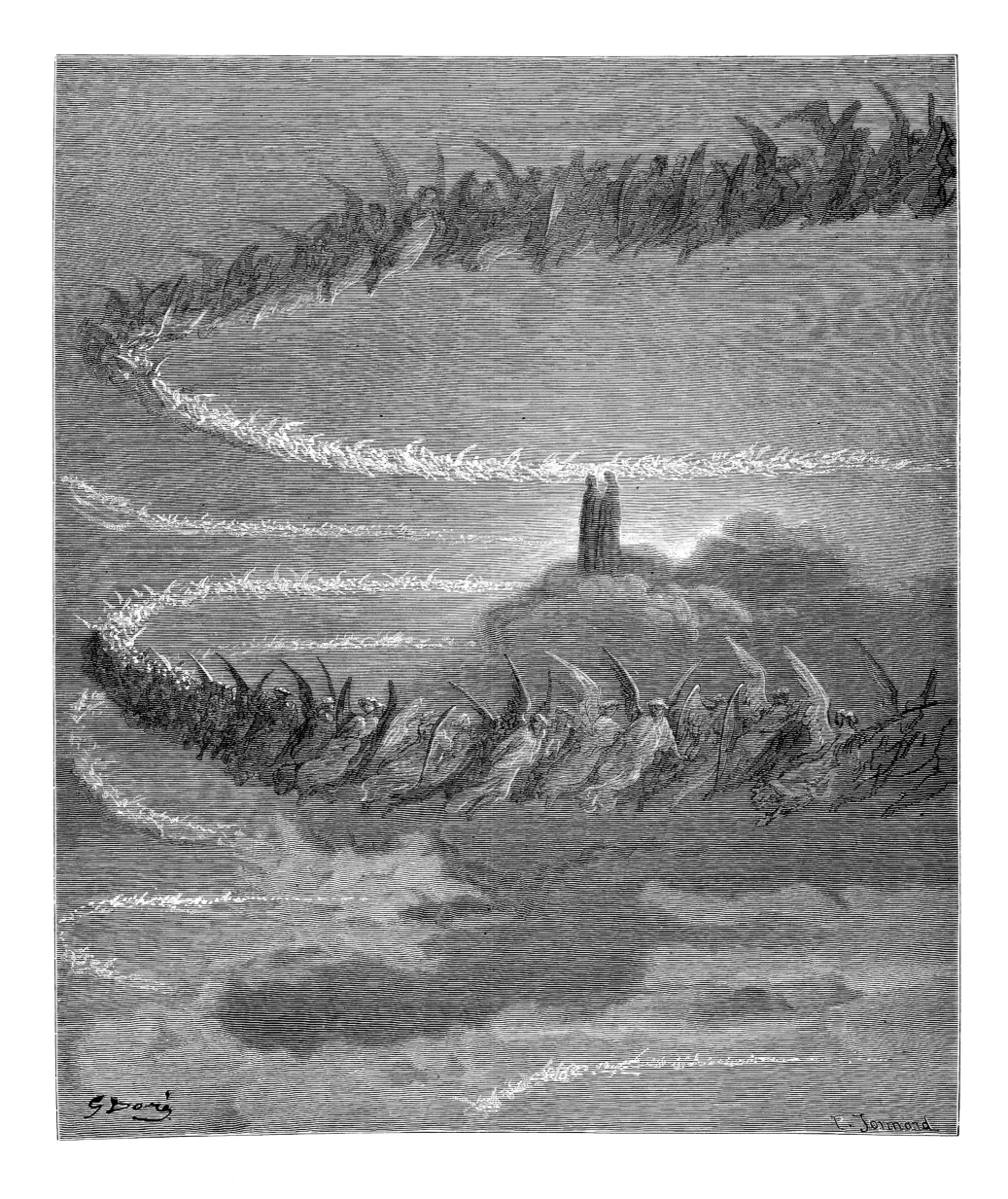

목성 2

오, 내가 관조하는 하늘의 군대여,
나쁜 본보기를 따르다 세상에서
길을 잃은 자들을 위해 기도하소서!

🖋 천국 18곡 124-126

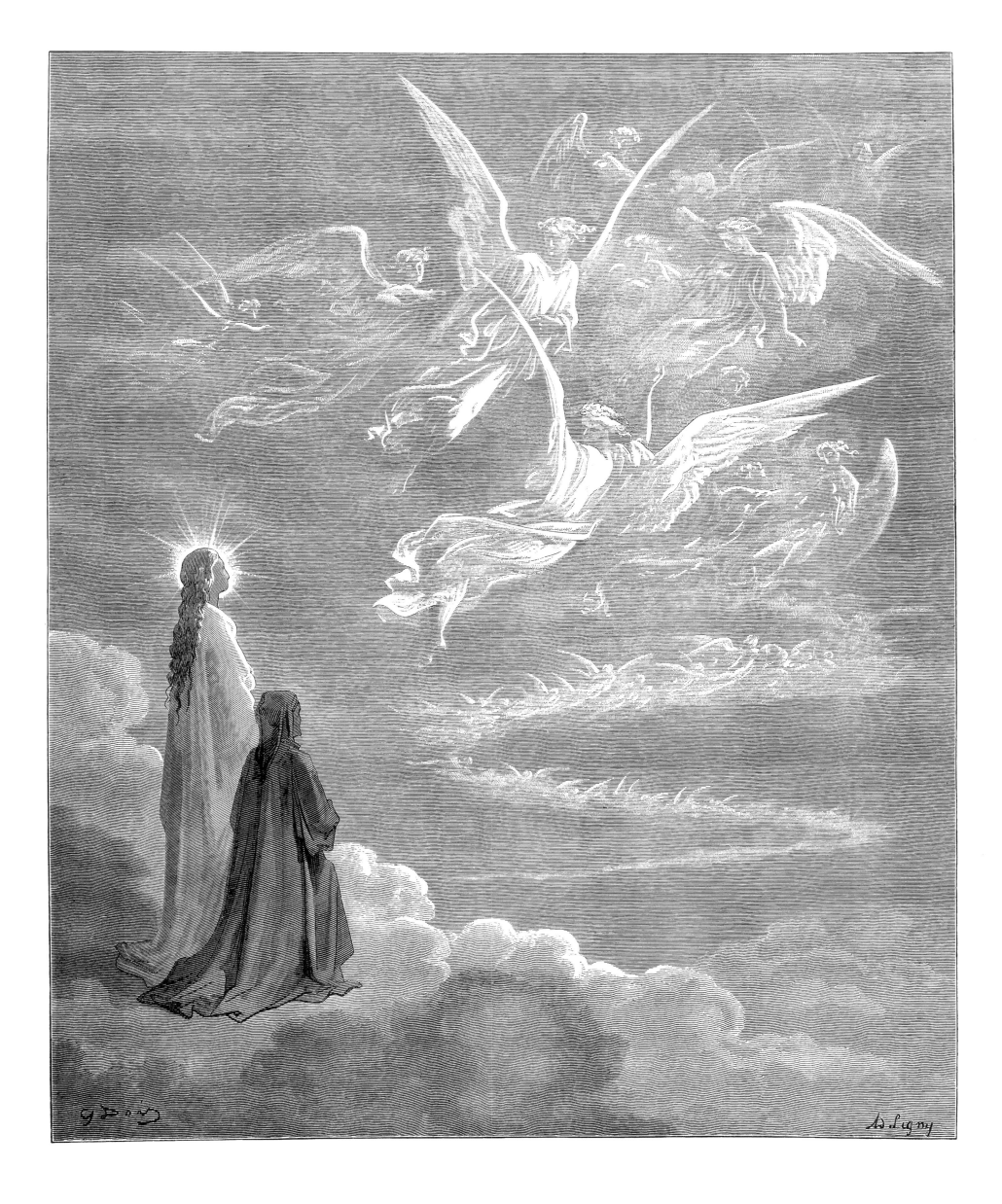

독수리 1

날개를 편 아름다운 이미지가 내 앞에
나타났는데, 서로 어우러진 영혼들을
달콤한 열락 속에서 기쁘게 해주더라.

그들 하나하나가 찬란하게 타오르는
햇살에 비친 루비처럼 보였는데
내 눈 속에서 산산이 부서져 내렸다.
🖋 천국 19곡 1-6

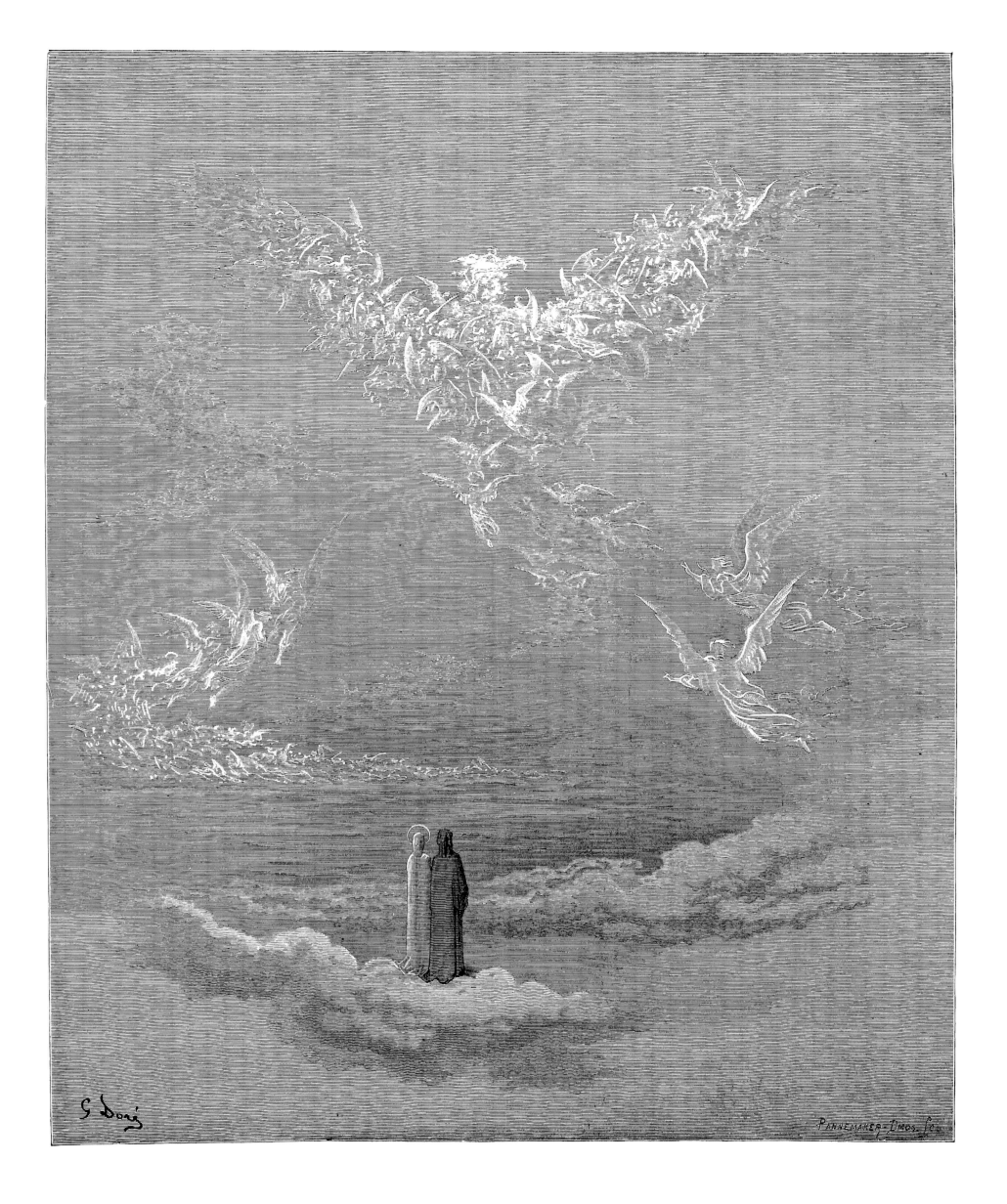

독수리 2

모든 살아 있는 빛은
더 밝아지면서, 내 기억에서 벗어나
사라져버린 노래들을 시작했노라.

오, 미소에 싸인 감미로운 사랑,
거룩한 생각만을 불어넣었던 피리에서
나오는 그대의 음악은 얼마나 뜨거웠던가!

🖋 천국 20곡 10-15

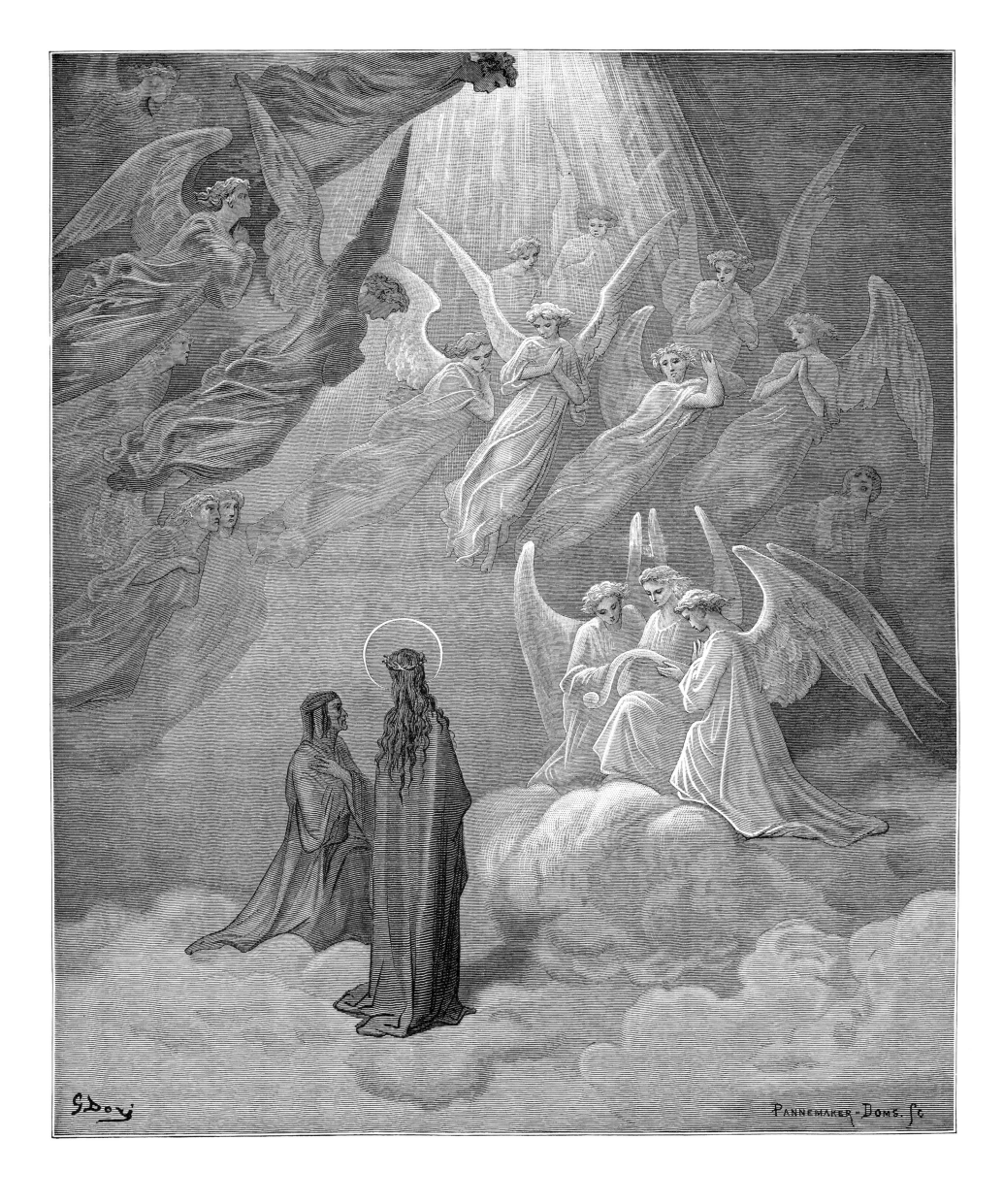

베아트리체

벌써 나의 눈은 내 여인의 얼굴에
다시 박혔고, 그 눈과 함께 내 영혼은
다른 모든 것에서 뜻을 거두었다.

🍃 천국 21곡 1-3

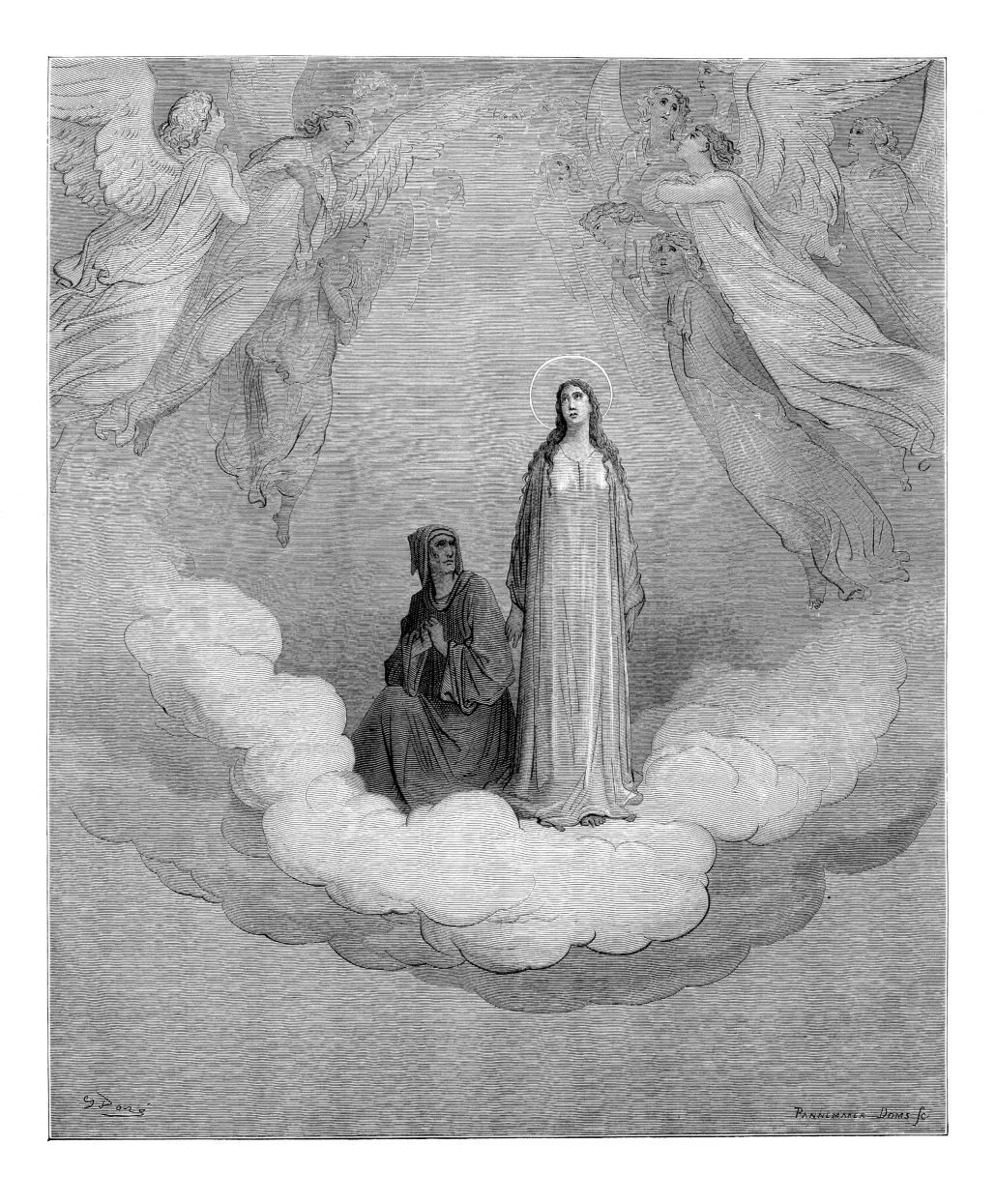

토성

세상의 자애로운 통치자, 그 아래서
온갖 악이 죽어버렸던, 그의 이름을
지구를 돌면서 품는 이 수정 속에서

나의 빛이 따르지 못할 만큼
그리도 높이 솟은, 햇살이 반짝이는
황금빛을 띤 사다리가 보였다.

또한 사다리 발판을 따라 아래로 내려오는
수많은 광채가 보였는데, 하늘의 반짝이는
모든 빛이 퍼진다는 생각이 들었다.

🖋 천국 21곡 25-33

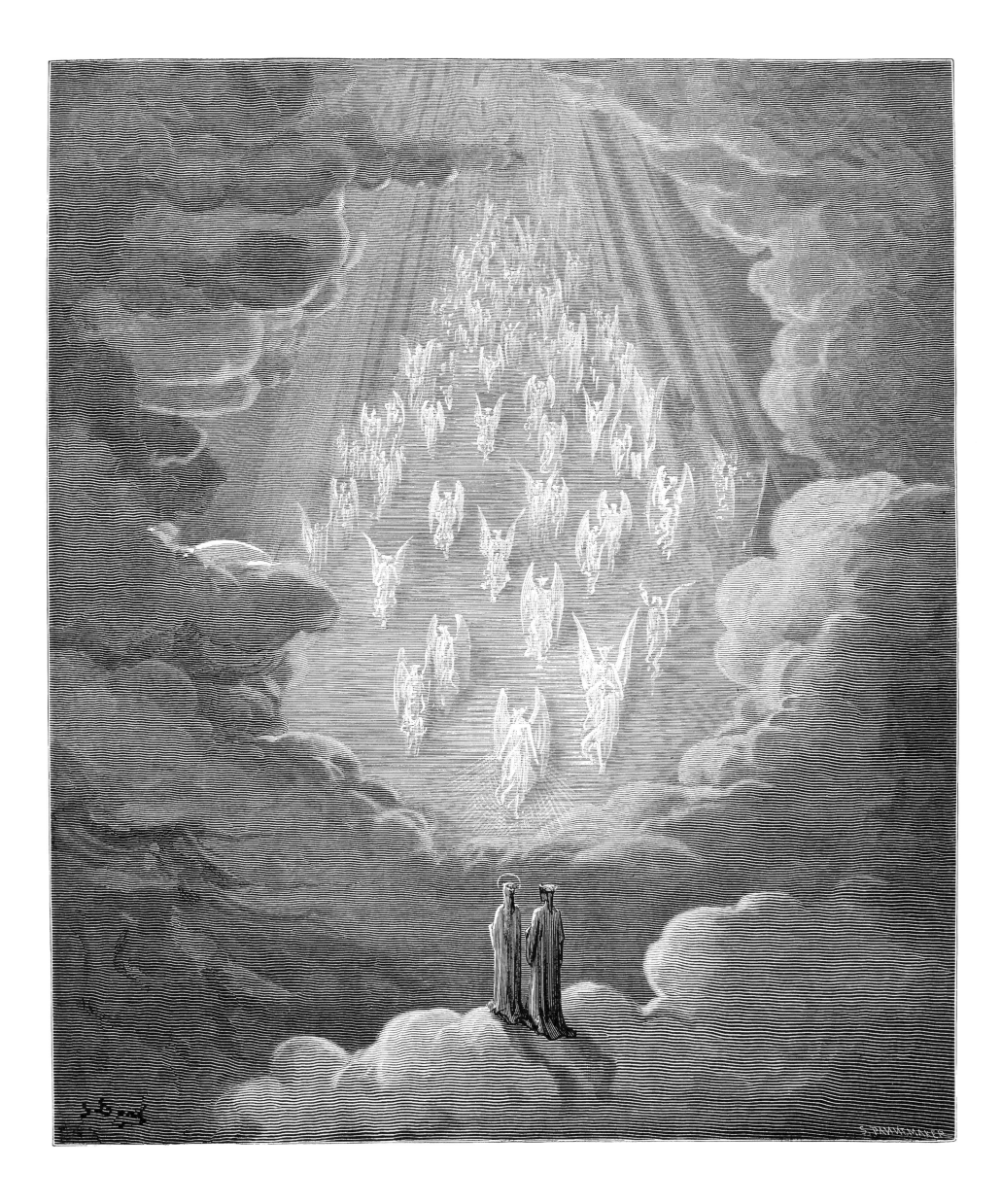

요한과의 만남

아무것도 보이지 않아 어리둥절한 동안,
눈을 멀게 한 눈부신 불꽃에서
내 귀를 사로잡은 목소리가 나오더니

말하더라. "나를 보느라 고갈된 시력을
그대 되찾을 때까지 얘기를 계속하면서
그 보상을 하는 것이 좋겠다.

그럼 시작하라. 네 영혼은 어디로
펼쳐지는지 말하라. 네 안의 시각은
길을 잃되 죽지 않았음을 생각하라."

🍂 천국 26곡 1-9

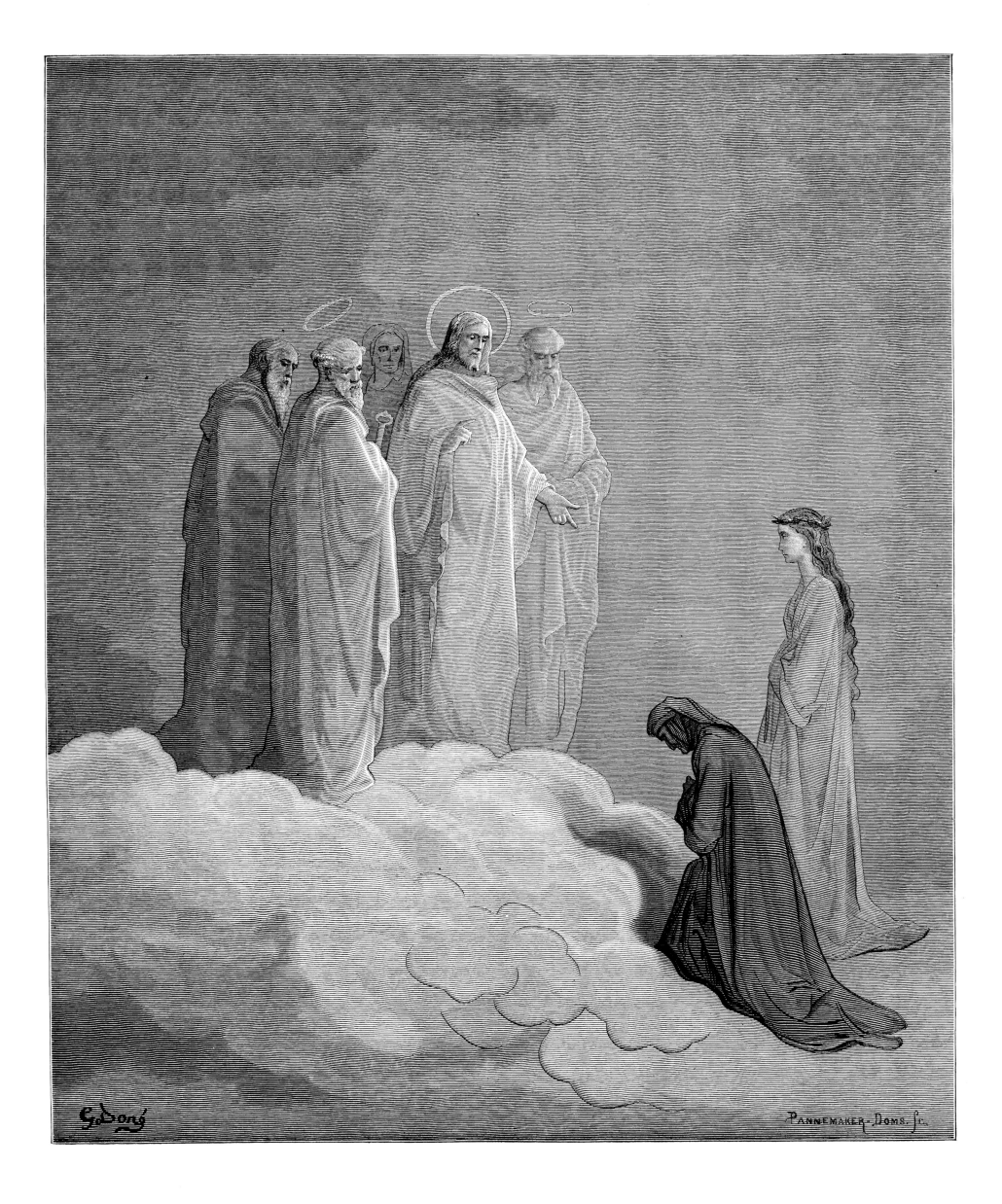

항성들의 하늘

"성부와 성자와 성령께 영광을!"
온 천국이 그렇게 시작했으니
달콤한 노래가 나를 취하게 만들었다.

내가 보는 것은 우주의 웃음인 것만
같았는데, 나의 명정酩酊은
듣고 보는 것을 통해서 들어오고 있었다.

오, 기쁨이여! 오, 말로 할 수 없는 환희여!
오, 사랑과 평화로 완전한 삶이여!
오, 더 바랄 것 없는 보장된 풍요로움이여!

✍ 천국 27곡 1-9

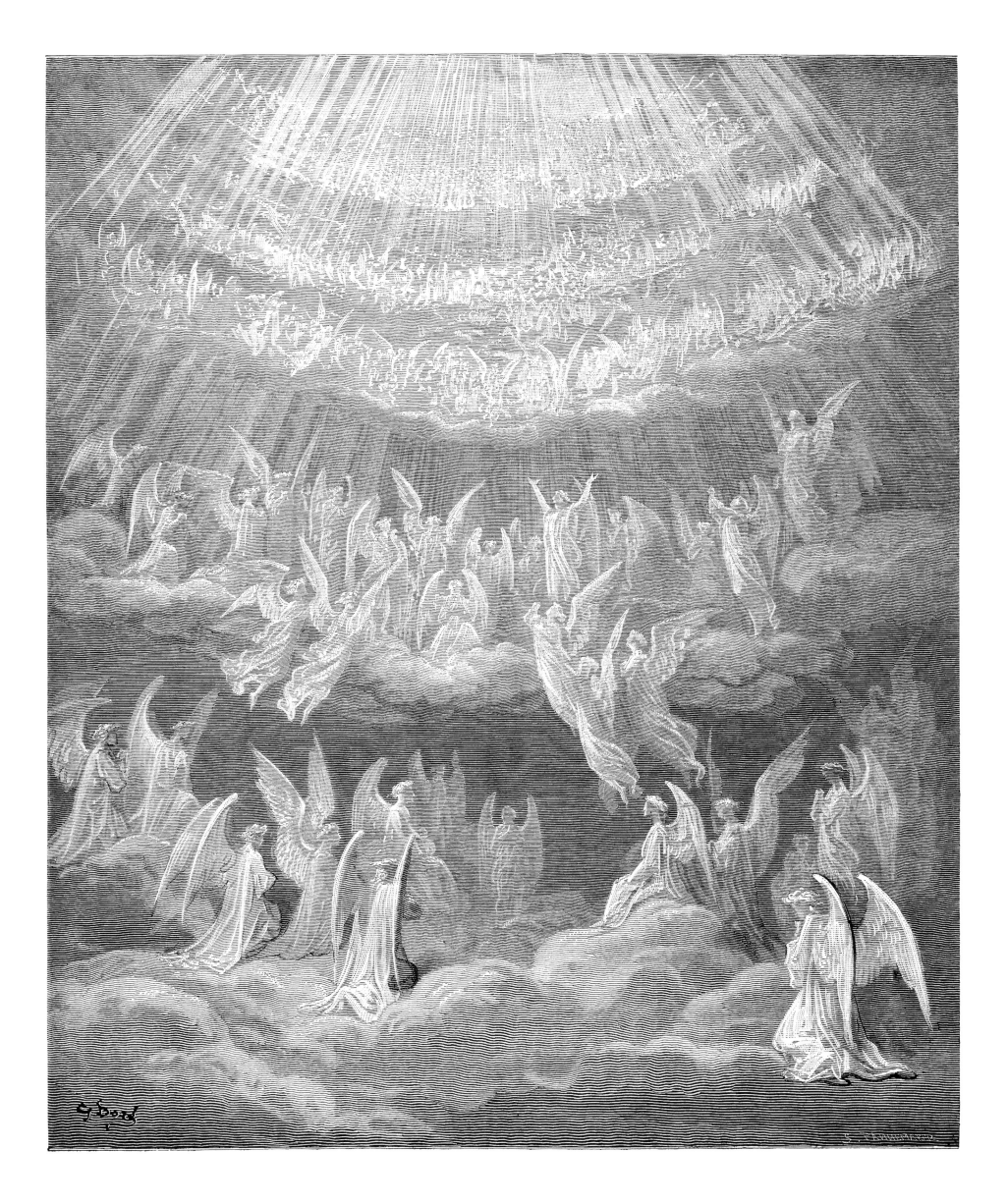

수정 같은 하늘

끓는 쇠가 불똥을 튀기듯, 꼭 그렇게
저 테두리들도 불꽃을 발하더라.

모든 광휘는 제 불길을 지녔는데
너무나 많아서, 그들의 숫자는
체스 판의 수천 번 곱절보다 더했다.

🖋 천국 28곡 89-93

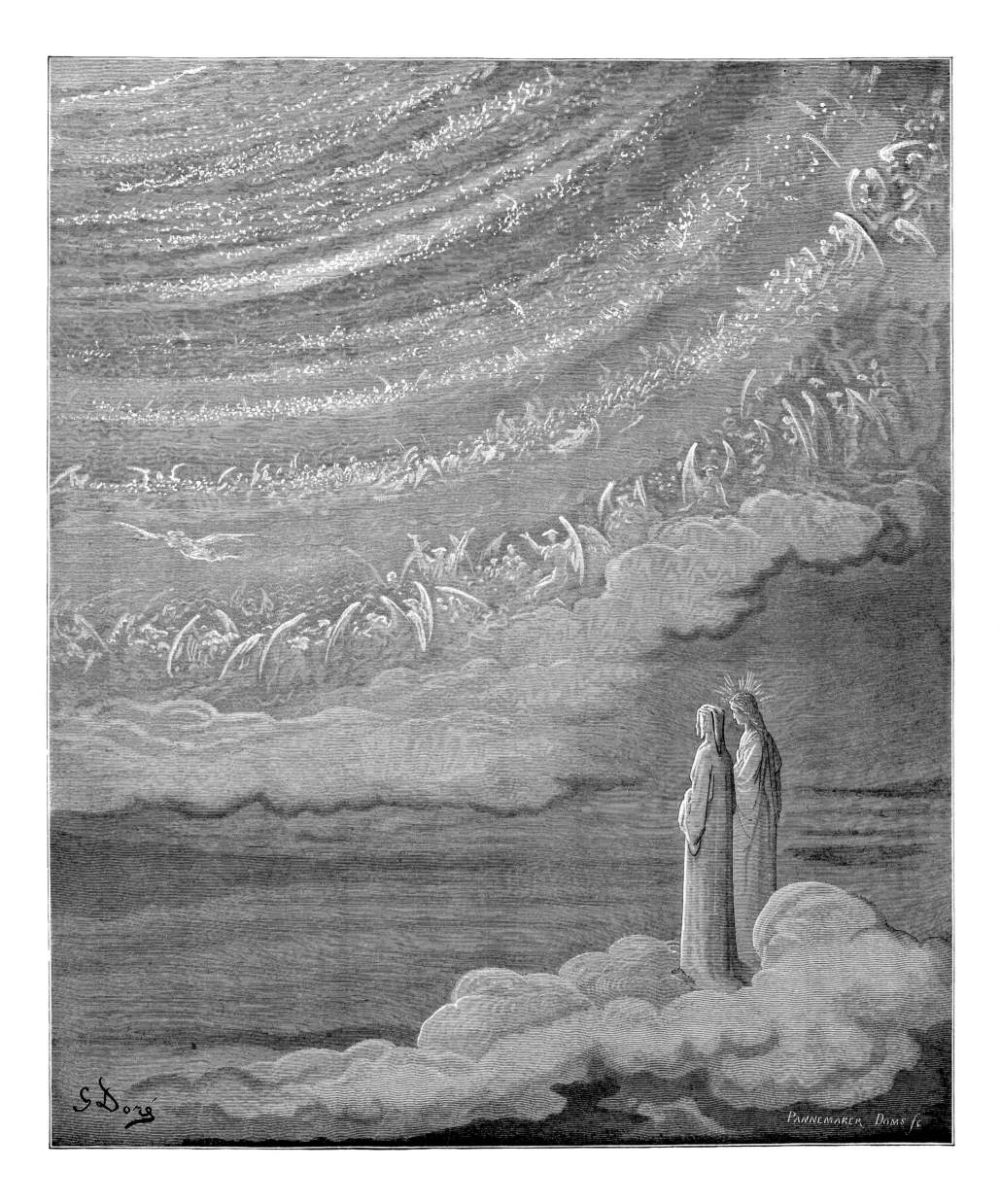

엠피레오

그리스도께서 피로써 신부로 삼으셨던
거룩한 군대가 순백의 장미 형태로
그렇게 나에게 나타나고 있었다.

다른 군대는, 저들을 사랑으로 이끄신 분의
영광과 저들을 높이 올리신 그분의 선하심을
보고 노래하며 날고 있으니,

마치 한순간에 꽃으로 들어가다가
한순간에 제 노동이 꿀로 되는 곳으로
다시 돌아오는 꿀벌 무리와도 같았다.

수많은 꽃잎으로 장식한 거대한 꽃으로
내려갔다가, 그들 사랑이 영원히 머무르는
그곳으로 다시 오르고 있었노라.

🍃 천국 31곡 1-12

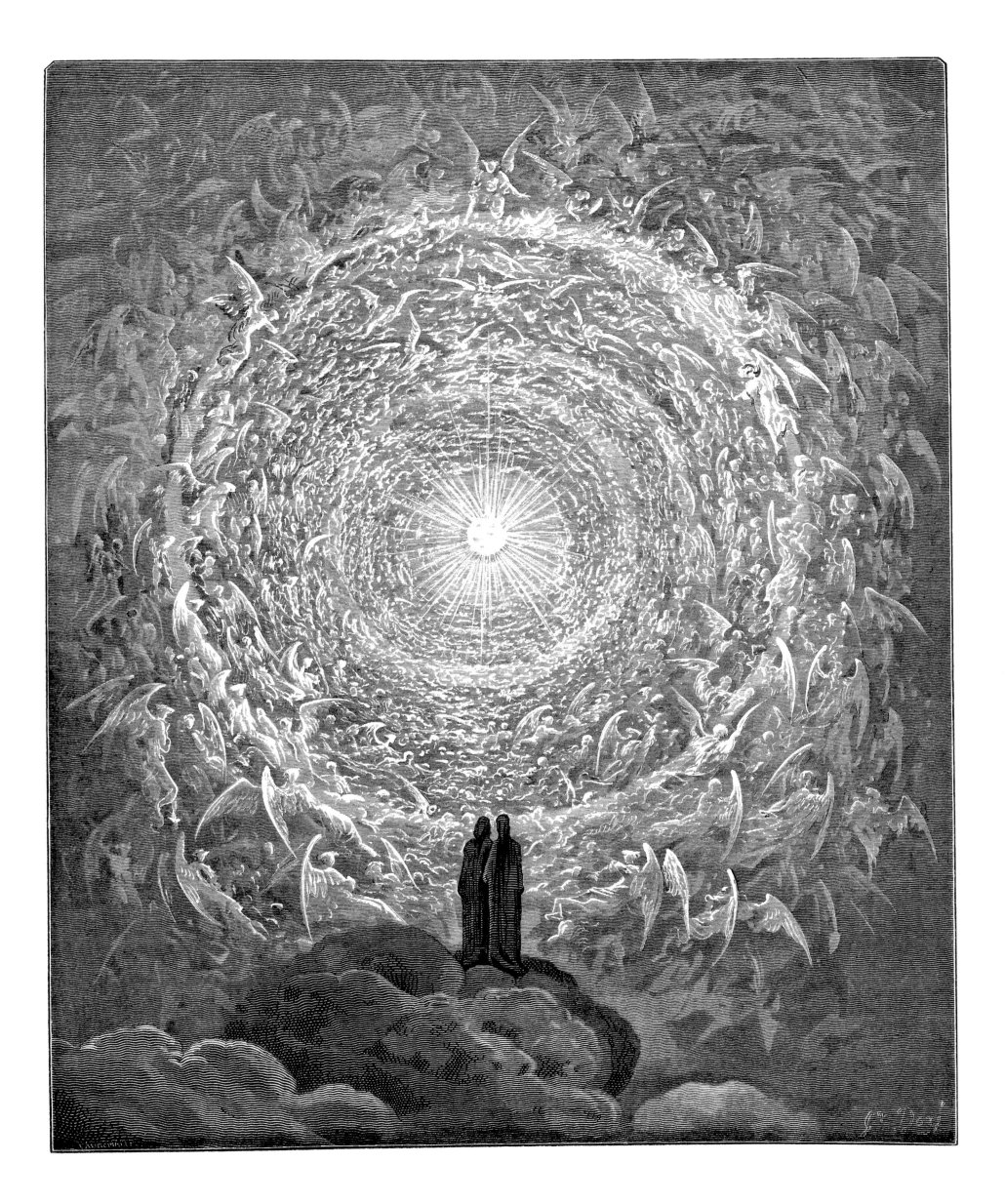

하늘의 여왕

"이 왕국이 속하고 충성을 바치는
좌정하신 여왕을 볼지어다."

🖋 천국 31곡 116-117

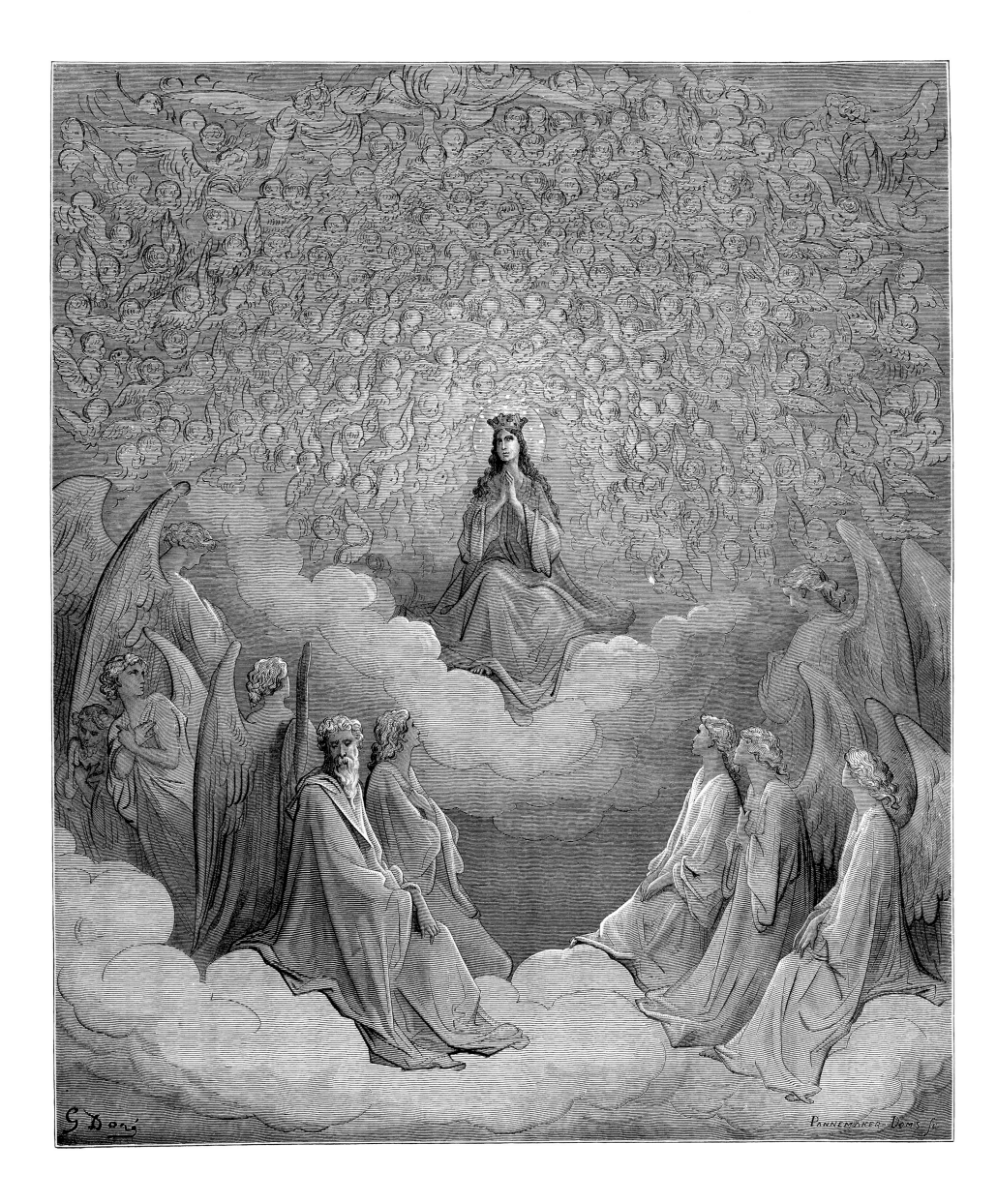

Gustave Doré

한길사는 세계출판문화사에 빛나는
아름다운 책을 다시 간행해내는 기획을 진행합니다.
19세기 유럽 출판문화사를 장식하는
『귀스타브 도레가 그린 단테 알리기에리의『신곡』』은 그 두 번째 기획입니다.
『귀스타브 도레가 그린 단테 알리기에리의『신곡』』은 500부 한정판으로 제작했습니다.
Hangilsa Publishing has launched a project to re-publish the world's most beautiful books
that have the glorious influence on the history of world's publishing culture.
The second outcome of the project is
Gustave Doré and Dante Alighieri's "La Divina Commedia,"
which is one of the most precious achievements
in the 19th century European publishing culture.
This is a limited edition of 500copies.

Gustave Doré I Dante Alighieri

La Divina Commedia

귀스타브 도레가 그린 단테 알리기에리의 『신곡』

No. 60

해설·옮김 박상진
펴낸이 김언호
펴낸곳 (주)도서출판 한길사

등록 1976년 12월 24일 제74호
주소 10881 경기도 파주시 광인사길 37
홈페이지 www.hangilsa.co.kr
전자우편 hangilsa@hangilsa.co.kr
전화 031-955-2000~3
팩스 031-955-2005

부사장 박관순
총괄이사 김서영
관리이사 곽명호
영업이사 이경호
경영이사 김관영
편집 백은숙 노유연 김광연 김지연 김대일 김지수 김명선
관리 이주환 문주상 이희문 김선희 원선아 마케팅 김단비
디자인 창포 031-955-9933
CTP 출력 및 인쇄 예림인쇄
제책 광성문화사

발행 2018년 12월 28일

값 250,000원
ISBN 978-89-356-6851-9 03650